Taiwan Chintz Patterns

花樣時代

台灣花布美學新視界

陳宗萍 著

本書使用說明

　　本書收集708款的台灣傳統花布，以紅色系居多，更以牡丹花為主要表現，不過在牡丹花之外仍有許多超乎想像的圖案變化，而且即使同一個花樣常會有不同的色系表現，或因組合有異產生了截然不一樣的風貌。基於篇幅有限，本書從中挑選300款花樣，盡量兼顧較多元的色系表現與不同花樣的組合變化，再針對每一款花布的構圖、元素與用色進行解說。其餘408款則以純欣賞的角度收錄在書末。

　　除了完整連續構圖的小圖外，每款花布以特寫圖案作為解說的重點。1960年代開始風行的台灣傳統花布，它的圖案廣納各個不同時代的世界藝術風格的元素，可說是普普拼貼藝術的體現。本書的特寫圖案，從各式拼貼的連續構圖中裁取鮮明有趣的元素或組合，有解構後又重構的意味，在讓讀者重新認識台灣傳統花布圖案之餘，也可說是一次台灣傳統花布圖案的再利用，其中隱含不同世代對台灣傳統花布圖案的再創造。

　　有別於書中主要300款花樣以圖案特寫的方式做重點表現，專業版光碟的所有花布圖案皆完整呈現，保留了當時拼版者或使用者的美學思維，其中少數來自作者辛苦收集的零碼布，亦不做裁剪，以便忠於原貌。透過光碟版一次呈現的708款花布圖案，可以了解看似重複的花樣，實則有著不同的細微變化，而同一個花樣運用不同色系也可以有多重風情的表現。

1 款式編號
花布款式編號，也是專業版光碟圖檔編號。

2 花樣元素
花卉的種類以及各種不同的主要圖案。

3 構圖分析
針對花樣的元素、用色以及構圖進行解說。

4 圖案特寫
連續圖案中具有特色的局部圖案。

5 色譜
布面上3至6種具有影響力的顏色。

6 連續圖案
花布完整的圖案，常以上、下或左、右對稱的二方連續，以及上、下、左、右四方連續出現。

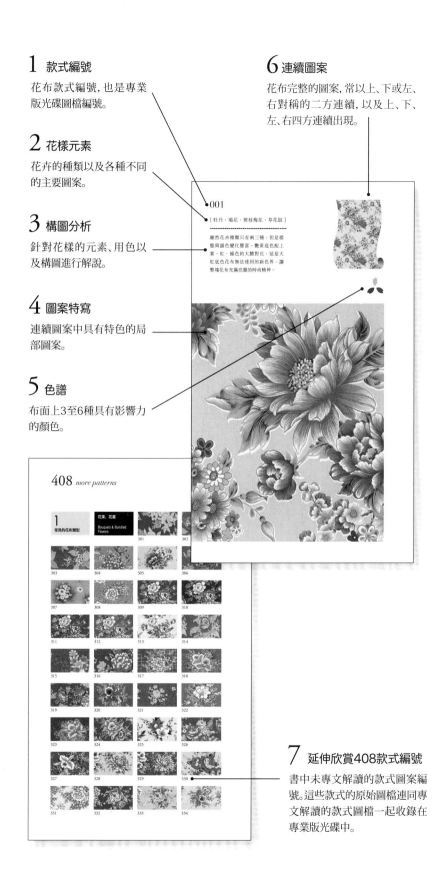

001

[牡丹、菊花、剪枝梅花、草花紋]

雖然花卉種類只有兩三種，但是樣態與漸色變化豐富。艷黃底色配上紫、紅、綠色的大膽對比，這是大紅底色花布無法達到的新色界，讓整塊花布充滿亮麗的時尚精神。

408 *more patterns*

| 1 常見的花布類型 | 花束、花圈 Bouquets & Bundled Flowers | | |

7 延伸欣賞408款式編號
書中未專文解讀的款式圖案編號。這些款式的原始圖檔連同專文解讀的款式圖檔一起收錄在專業版光碟中。

Contents

1　花開遍野　常見的花布類型
Floral Composition: Common and General Patterns

2　幸福的期待　吉祥與象徵
Expectation of Happiness: Fortunateness and Symbolism

台灣花布的文化意象與感性知識

潘小雪

Preface —————— 推薦序

　　生長於50年代如我輩者，小時候的視覺享受非常有限，當時沒電視、電腦、畫廊、文化館，整天看著那幾座山，幾棵樹，有一兩本漫畫書就很滿足了。學校課本難得有插圖，開學發新書時，不到幾分鐘就看完了，若還有甚麼可看的就是被單、窗簾上的圖案了，小碎花、大牡丹、雛菊、鴛鴦等，看得眼花撩亂，長大之後才知道那是二方連續、四方連續排列的緣故。無論如何，窩著粉紅花布的棉被睡覺，覺得萬般幸福，早上醒來發呆，就是盯著這些花布，閱讀它的花種、色彩和構圖。當時生活中的桌巾、包袱、背巾、窗簾都是台灣花布，大姐背小弟的時候打開長背巾，我們姊妹就站在一起看花布的圖案，幫忙背的時候會刻意把背巾上的花飾給整理出來。現在想想，那真是生活中的美好時光。

　　文化來自物質底層、社會生活、精神享受，身歷其中的人一時不能自知，只待時空掏煉、主體自覺、價值辯證，方才知道生活的珍貴與文化的真實。50年代的生活情境大多已被遺忘，那是個自卑的年代，為了爭奪美援的蛋糕裙，姊妹吵架，母親好言相勸，小女孩含著眼淚，穿著美麗的台灣花布拼接的衣服卻一整天感到委屈丟臉。當時從吃到穿大多是戰後美國援助的物資，美國小孩不要的衣服時髦又漂亮，只是尺寸太大，爭不過大姊。雖然如此，但是每個人還是可以找到屬於自己的出路，當時有外國傳教士會到鄉下傳教，帶著手風琴和一大疊的聖誕卡片，唱完聖詩後，誰先背好聖經誰就可以先選卡片，望著眼前一張張美麗的畫面，集中心志拚命背誦，我總是第一位拿到自己最喜歡的卡片，讓自己透過對美的追求找到出路。

解嚴之後，台灣主體意識抬頭，無論在政治、經濟、文化、藝術各方面皆有特殊發展。有幾位藝術家開始把花布當畫布作畫，當時學院派雖然一時無法接受，但不可否認內心卻發出小小的驚呼。世紀初，文建會推動尋找代表台灣文化意象運動，最後大家確定傳統花布上的桃紅色就是「台灣紅」。客家族人也用文化意象策略，以台灣花布自我定位，結果成功的把台灣花布在一般人的印象中塑造成「客家花布」。

　　之前有位來自里斯本的藝術家，聊天時想找出台灣和葡萄牙的關係，除了「Ilha！Formosa」之外，他提到有位台灣藝術家在國際展場上做出滿地滿牆的豔麗花朵作品，印象深刻，來台後，他覺得這個充滿歡喜、單純、熱鬧的意象跟台灣人的生活情感很相像。他又說「Formosa」一字原意是形容女性的美麗，所以台灣花布就是「美麗的女人」，在場的女藝術家們都瞭解西方男人的取悅方式，但也樂於看到台灣花布、台灣女性的美成為一種文化意象。

　　多年來彰藝坊對台灣文化資產保存與開發多所貢獻，同時說明微型工作室在台灣的重要。彰藝坊的陳羿錫與陳宗萍夫妻，和設計師林淑玲，在自家住宅生活創作，依著個人獨特品味，1989年開始從事台灣傳統布袋戲的戲偶與戲服之傳承與創新，2000年著手開發傳統花布的各式文創產品，讓長期浸淫在歐洲極簡風格的藝術工作者，耳目一新，幡然領悟台灣的情感與文化；2006年陳宗萍開始全台收集研究台灣花布，介於1960至2010年間的時代圖像物件約700種，並從風格、類型、美感加以分類、詮釋，完成一本具有學術潛力、滿載感性知識的著作，對未來的研究與再創有極大貢獻。

　　台灣傳統花布從早期的低俗、廉價、生活用品，提升到美感享受，乃至於一個國家的文化想像、當代藝術的表現，需要靠許多有心人的實踐與創造。這讓我聯想起英國威廉‧莫里斯（William Morris）的設計運動，啟發著每個人都可能是一個潛伏的自由個體，即使是極個人的品味或美學癖好也可以造就一種設計。這種精神提供超越製造產業經濟決定論的設計模式，帶來了重振理想主義生活的動力。陳宗萍著作本書以及遠流出版的努力點燃了這個希望，鼓舞著台灣的設計與文創事業。

<div align="right">（本文作者為國立東華大學藝術學院院長）</div>

走出混沌與未知

Preface ———— 自序

2005年，我在彰藝坊從事台灣傳統布袋戲偶與花布產品的開發設計逐漸上軌道之後，又設立了偶相與花樣設計工作室。當時，台灣傳統花布圖案受到國內外前所未有的重視與應用，一朵朵盛開的紅色系牡丹花隨處可見，這些以傳統牡丹花為主的台灣傳統花布紋樣彷彿台灣文化界最亮眼的徽章，出現在各種文化場域。台灣傳統花布似乎不再只是阿嬤時代的老花布，而是新生的台灣意象與文化代言人，做為花布文創產業一員的我，卻在此時不斷反問自己何謂「台灣花布」？

彰藝坊因為傳統布袋戲而走入傳統花布的世界，早期戲團常以傳統花布做戲台的戲圍、布簾與戲服，最後回收不用的被單花布，製作各種布袋戲配件。2000年，從法國展完布袋戲偶回台後，我開始思索著傳統布袋戲偶的周邊商品與創新，然後以傳統布市場搜尋來的被單花布製作布袋戲偶包裝袋。多年來，反覆使用傳統花布，正當內心興起設計新款花布之際，卻驚覺自己對它的認識那麼的模糊，了解那麼的有限⋯⋯

回想剛開始使用市面上這些傳統老花布製作花布產品時，注視著這一塊塊充滿兒時記憶的被單花布，心中總是有一股暖流，不斷提醒我，這是我們的母親的母親⋯⋯雖然從布店買回時，它們都是在貨架上擺放多年的庫存布，已逐漸淡去昔日的光彩燦爛，只留下一種沉甸甸的舊時情懷，但是我依然能夠讀出這些台灣傳統花布最初的熱情與美麗。

為了真正了解與認識台灣傳統花布，找到設計新花布的出發點，

2006年，我開始踏上全台搜尋傳統老花布之旅。在成衣工業與棉被生產的工廠化逐漸取代傳統布店與手工棉被店的當時，台北市的永樂市場是少數碩果僅存的大型傳統布市場，市面上的台灣花布採集、使用，以及資料研究都以它為中心。不過台灣老花布的使用畢竟遍布全台各地，為了把握有限的時機，這趟花布之旅，我從較具歷史文化背景的台南市為起點，幅射式地逐步走完全台，結果，中南部各縣、市、鄉、鎮就讓我找到400多款，中部與南部各200多款，相當平均；同時花樣異於北部看到的傳統花布式樣，因為北部市場汰舊換新的速度較快，不易看到中南部發現的其他較老式樣。

而傳統手工棉被店與具有3、40年以上歷史的老布店是這次我能夠找到傳統花布的主要途徑，走在各地鄉鎮的老舊街道上，最後憑直覺我便感受到它們的存在。通常這些老花布不是被塞在角落的最底層，就是被打包放在高處不可構及的地方。我慶幸它們被這樣冷藏著，讓我還有機會找到它們；雖然有些處境不堪，污損與破碎，但是看到這些如同隱藏在地底深處不起眼的礦石般出土的各色精彩老花布總是讓我激動不已；它們是如此出色、與眾不同、熱情奔放、讓人興奮莫名！

近十年來，台灣各地文化產業廣泛且反覆使用的台灣傳統花布紋樣，總侷限在特定的牡丹花圖案，它們不僅被現代商業手法不斷複製利用而稀釋化，還受到某些政治因素影響而扭曲，變得形式僵化與狹隘化，逐漸流失原有的自然本色與多樣開放的有機生命。2002年，客委會運用「台灣傳統花布」推動客家文化的認同與形象包裝，雖帶動社會對「台灣傳統花布」的注意，卻讓許多人誤以為「台灣傳統花布」就是「客家花布」。

從60年代開始，50年的歲月，不分族群的使用，讓台灣傳統花布呈現出相當多元與層次豐富的文化切面。五、六年來，我走遍全台各地蒐集到的老花布超過700款，那麼50年間出現過的花布式樣應該超過一千種吧！它們讓我們對台灣傳統花布的身世有了新的想像，希望自己能夠從中學習，循著台灣傳統花布豐富多樣的色彩與花樣軌跡，探索積澱在其中的特色美學，找回屬於台灣在地的文化基因與美學設計基礎，讓我們接下來的文創設計可以不斷重新找到各色各樣美的出發點……

如何閱讀一塊「台灣傳統花布」

Characteristics

　　台灣花布在傳統老布店俗稱被單布或花仔布，「被單布」敘述的是它的主要功能為製作棉被被單；而「花仔布」則來自於印在其上，以花開富貴的牡丹為主，輔以其他花卉與各種圖案，五花十色的紋樣。

　　這幾年來，人們談到「台灣花布」常侷限於那些為了當做被單布使用而生產的印花棉布，雖然這些被單布也可能會被當成窗簾布使用，不過，事實上，同一時間還有一批窗簾布專用的斜紋厚棉印花布，它們和印花被單布一樣花樣百出，同樣擁有深具台灣特色的花樣。從1960年代開始，累積50年的廣泛使用，這些印花窗簾布和被單布已形成一種「傳統」的風格，具有某種長期不變的、特屬台灣地方才有的花樣設色。無論是稱之為

台灣花布、傳統花布、老花布、阿嬤的大花布、花仔布、被單布、大紅花布、傳統窗簾布等等，它們都是「台灣傳統花布」。

而也因為過去的這些稱呼，一般人對於「台灣傳統花布」的認識總停留在「懷舊」的階段，這一次透過五、六年來的台灣行腳所收集到的700多款花布，終於有機會可以從美學的角度，特別是以台灣人的美學思維切入認識台灣傳統花布。為了讓更多人能夠輕鬆進入這片層次豐富的祕密花園，廣泛性地閱讀這批台灣傳統花布，我將它們區分出〈常見的花布類型〉、〈吉祥與象徵〉、〈花與幾何〉、〈世界風格〉、〈特色窗簾布〉等五大類型，循此各自又分出三到六項的小類。

〈常見的花布類型〉與〈花與幾何〉依「紋樣形式」進入，爬梳出的是台灣傳統花布在圖案設計上的各種形式風格走向；〈吉祥與象徵〉與〈世界風格〉循「圖案內容」讀出的是它的時代意義與文化象徵；至於〈特色窗簾布〉，雖從功能性出發，但走進去看到的也是一片「形式」與「內容」交織的天地。

事實上，每塊台灣傳統花布或多或少都兼具「形式」與「內容」的多樣性與複雜性，例如〈常見的花布類型〉的「花圈」、「單花」、「滿地花」、「藤蔓」部分圖樣可對應到〈世界風格〉的「新藝術」或「日本風」；〈吉祥與象徵〉的「花與日本紋飾」與〈世界風格〉的「日本風」也幾乎重疊；而〈花與幾何〉也有許多具〈世界風格〉的屬性……

這些交錯重疊的關係正反映出台灣傳統花布的文化特性，從傳統中國紋樣（龍鳳呈祥、牡丹富貴、花團錦簇、四君子……）開始，廣受日本和服花樣與日本傳統紋飾影響，到近代歐美風尚設計與國際潮流的吸收，完全體現1960年代西方普普藝術自由拼貼的時代精神，在此充滿懷舊氣氛的「阿嬤大花布」，成為一種涵蓋模仿與創新，代表台灣文化的「混生特有種」。

本書希望藉此分類的途徑帶領大家領略台灣傳統花布在一片混搭拼貼中所散發的原始生命力。

五十年花布歲月

History

2006年以來，我走訪台灣各鄉鎮地方，找尋經營超過40年的老布店、布行與棉被店，收集了超過700款的台灣傳統花布，其中的窗簾布（斜紋厚棉質布料）已經停產，傳統被單花布也只有數款花色持續輪替產出。

環境變遷，市場萎縮，過去各地生產台灣傳統花布的紡織印染廠，多數早已關廠或遷廠大陸，只剩零星幾間小廠繼續少許樣式的傳統花布生產。許多傳統棉被店與布店也在近20年間(1990年以後)逐步凋零，不是歇業就是被連鎖大型布店取代。

近年來，因應新興的台灣傳統花布熱潮，持續生產的花布依然是舊版新印或舊花版之間交互拼接，再印製出來傳統常見的牡丹花樣式，少有新創花樣。

從1960年至2010年，台灣傳統花布由興盛而式微至轉型復興所經歷的過程，與台灣棉紡織工業發展有直接關係，更與台灣社會文化的脈動緊緊結合。

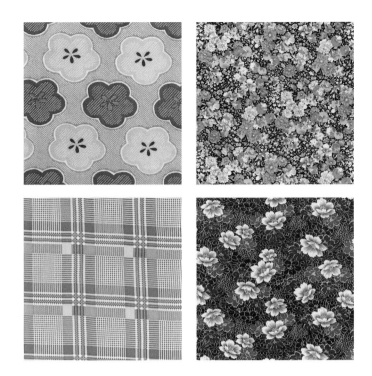

早期滾筒式機器印製出來的花布，花樣偏小且簡單，顏色至多五六色，如上圖的小碎花與線條簡單的幾何紋樣。

從小碎花起步
1960年以前

　　台灣光復後，百業待舉，1950年韓戰爆發，美國積極支持台灣，大批美援物資源源而來，紡織重要的原料棉花，也隨美援大量輸入台灣。除了棉花以外，美國也大量提供紡織工業所需的原料、設備、技術、資訊等，進而促使台灣紡織工業的興起。1957年棉紡工業新廠設立管制取消之後，台灣紡織業的成長不再受到人為的限制，更加速發展。從1950年代後期起，棉布除了自足之外，還能出口，因而帶動棉質印花布的生產，不過此期受限於機器設備，滾筒式印花的花樣小而簡單，用色至多只有五、六色，圖案也較為平面。條紋格子布與小碎花布是此期的代表作品。

花布盛世三十年
1960～1990年

戰後嬰兒潮帶動台灣棉被的大量需求，也造就了被單花布的大量生產，不過，這些傳統棉質印花布當時不只用來作為被單、嬰兒被縟，連孩子的背巾也用上，最後日常生活與農事工作需要的頭巾、手套、桌巾、包袱巾、便當袋、內衣褲、服飾、居家門簾、窗簾等等都少不它。

如此龐大的市場需求，顯然已非早期手工和滾筒機器製作所能應付。1960年後，遠東紡織公司由日本進口第一台自動化染印機器Rotary，又稱為「Auto」；隨著新的機器、新的技術引進，日本的花布圖案設計也傳進台灣，台灣傳統花布的花樣在繪畫風格上從此有了重大的突破，圖案由原來平面的簡單小花樣變得更加立體多樣，花色也由原來的五、六色，增加到十多種。後來遠東紡織採用密度108×66的經緯紗，即俗稱「府綢」或「絲光棉」，它的布寬依舊三尺（90公分），但布質比起原先的平織布更加細緻有光澤，印染出來的台灣傳統花布常讓人耳目一新。

1960至80年代台灣傳統被單花布的天下大多由遠東紡織所左右。「遠東花仔」有時還成為台灣傳統被單花布的暱稱。另一台灣傳統花布常見的出品處聯一紡織，它的產品雖不似遠東紡織輝煌精緻，但也相當亮麗多產。聯一紡織的印染方法也已自動化，不過非遠東的網版而是較老式的滾筒式；布料府綢布以外，則大多採用60×60的經緯紗，布質較為粗硬。相較之下，聯一紡織花布的製作條件不如遠東紡織，但價格卻親民許多，因此反而在中南部大受歡迎，而且它的花樣與用色也相當多元大膽，特別是使用了螢光劑，讓台灣傳統花布加入新的本土元素。雙喜、同心、遠昌等廠牌也追隨其後共同創造出台灣傳統花布的金光時代，反而遠東花布就少見螢光色。

從1960到1980年代可說是台灣傳統花布式樣種類與產出數

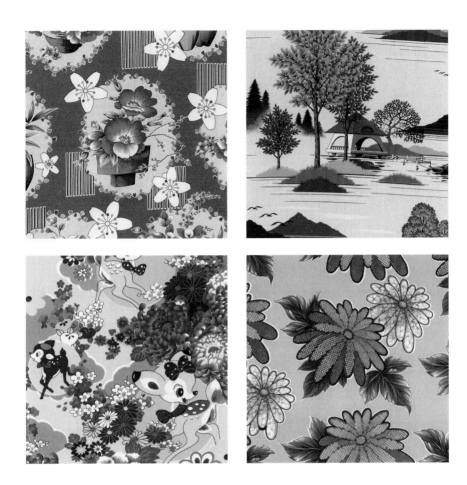

台灣傳統花布的盛世,有許多窗簾布(上排右)和聯一出產的被單布(上排左)都上了螢光劑,這些金光花布與占了市場大部分的遠東花布(下排兩款)相輝映。

量最多的階段。當時隨著國家十大建設帶動台灣地方經濟的繁榮成長,台灣傳統花布的需求殷切,不過因為政治戒嚴,兩岸關係緊張,社會封閉,花樣只能一面倒取材日本紋樣,在如此有限條件下,台灣傳統花布的無限性與獨特性還是被創造出來,金光花布正是代表。循著這一道道的金光,1960年到1990年,此三十年可說是台灣傳統花布的盛世。

 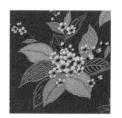

面對潮牌林立，台灣傳統花布一度被認為「俗氣」與「過氣」，許多花樣因而絕版(如左)。

舊版新印不敵潮牌
1990～2000年

　　1987年台灣解嚴後，工廠開始大量外移；台灣紡織產業也大量西進大陸，1996年「遠東紡織印染廠」結束台灣的生產，遷廠至大陸。遺留在台灣的設備，一部分由舊員工承接，更名為「新遠東」，繼續台灣花布的生產。遠東紡織是台灣傳統被單花布最主要也最先進的開發生產單位，它的遷廠標示台灣傳統花布的沒落。1990年後，聯一紡織印染系統步遠東紡織後塵，目前也只存其名，印染機器和業務都已分散，由其他印染廠或員工接收，少數零星經營著。這期間台灣傳統花布生產可說處於一種停滯狀態，市面上零星販售者多是庫存貨，少數因應台灣中、南部鄉下農村或茶園工作婦女所需，繼續印製生產，花布樣式少有更新，都是舊版新印。

　　在傳統手工棉被也逐漸被工廠大量機械化生產所取代，以及各大百貨業商品與進口產品的衝擊下，以傳統手工被單為訴求的台灣傳統花布已猶如昨日黃花。在世界潮流品牌林立之下，顯得「過氣」與「俗氣」的台灣傳統花布面臨轉型的極大考驗。

從世界舞台再出發
2000年～2010年

　　2000年，台灣藝術家林明弘在台北國際雙年展當中，以台

灣傳統花布圖案做成大地板，鋪滿北美館一樓大廳，讓觀眾可以行走坐臥其上，此舉讓台灣傳統花布一「鋪」而紅，林明弘的台灣花布觀念藝術從此在國際上展露頭角，他以台灣傳統被單花布為概念發想，創造出系列不斷衍生的花卉圖案藝術，十年來穿梭於世界各大博物館、美術館，同時參與建築、室內、家具、產品設計，與世界各大品牌跨界合作，一路展開藝術與文創的異業結合，可說是將台灣傳統花布的文化藝術發展到極致的第一人，也讓台灣社會重新將目光放在台灣傳統花布上。

2003年文建會（今「文化部」前身）推行尋找「台灣紅」運動，在當時主委陳郁秀的帶領下，許多文化創意工作者、設計師、藝術家、作家、企業家、民俗及生態專家學者等參與尋找能夠代表台灣的「台灣紅」；要讓人一看就能想到台灣的熱鬧幸福，依此得出一種桃紅色為「台灣紅」的概念色彩，並於2004年在行政院文建會的一樓藝文空間舉行「台灣紅」發表會，藉此推動台灣的文化識別運動與啟動台灣文創產業的發展；當中鮮明奪目的桃紅色傳統被單花布就是現場最具代表性的台灣文化意象代表之一，被用來做為會場的主視覺布置。

台灣傳統花布熱潮從此開始再度風行全台；經常被拿來運用在各大型文化活動場域、餐廳布置、文創園區、老街再造、創意市集、服裝設計、台灣農特產品包裝等等空間布置、文宣海報與產品包裝設計上。

台灣傳統花布已經跳脫過去傳統的使用範疇，成為一種地方特色與文化象徵的符碼，這股文創潮流開啟了台灣傳統花布的蛻變與新生。

2000年，在國際舞台上受到矚目後，台灣傳統花布重新出發，右圖為經常被使用的幾款。

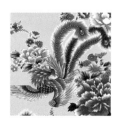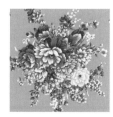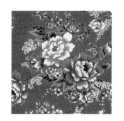

台灣花布圖案創新設計

蕭青陽╳可樂王╳陳瑀聲╳彰藝坊

1999年彰藝坊從台灣傳統布袋戲的戲台戲圍與戲偶服飾，重新看見傳統花布的應用潛能，開始思索傳統花布的文化創新，2000年開始逐步開發出一系列台灣花布文創產品。2010年，彰藝坊通過文建會（今「文化部」前身）文創發展計畫補助；邀請到台灣「特有種」設計師蕭青陽、插畫家可樂王、平面設計師陳瑀聲與彰藝坊共同開發六款台灣特有種創新花布圖案設計，藉此讓我們重新認識台灣傳統花布的文化能量並看見台灣圖案設計發展的新視角。

蕭青陽／設計

台灣故事島：原民生活、台灣帝雉、百步蛇、檳榔、森林、鳥、飛魚、貓頭鷹……

可樂王／設計

台灣蝴蝶與童玩的意象結合：蝴蝶君紙娃娃、其他同伴與萬花筒圖案。

陳瑀聲／設計

台灣自然生態意象：檳榔樹、台灣巒樹、茄苳、梅花鹿、台灣土狗、台灣藍鵲、寬尾鳳蝶。

陳瑀聲／設計

台灣自然生態意象：稻米、林投、相思樹、樟樹、烏來杜鵑花、台灣獼猴、水牛、台灣畫眉、珠光鳳蝶。

彰藝坊／設計

台灣普普風：將傳統花布之牡丹花、菊花、梅花與小花鹿、蝴蝶結等常用圖案與流行普普元素，重新剪接設計。

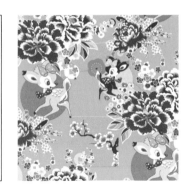

彰藝坊／設計

金光普普風：擷取台灣傳統花布當中特定的本土元素：大紅色、鴛鴦、牡丹花叢、菊花紋、螢光色等傳統流行花樣與花色重新設計。

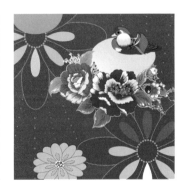

特寫台灣傳統花布的本土元素

Local Elements

　　台灣傳統花布的使用曾遍及全台各地；過去台灣北、中、南部都有紡織印染廠或公司出品台灣傳統花布，在本書所收錄的台灣傳統花布當中，常見的印染廠標示有遠東、聯一、雙喜、同心、遠昌等等，也有許多未標品牌或出廠處。

　　早期台灣傳統花布的圖案紋樣經常直接取樣自日本布料市場或間接模仿日本和服圖案，再委由經過繪圖訓練的員工或特約畫師臨摹描繪成一個花版花樣，同一廠商的花樣又可能會出現在不同款的花布，雖然這種套來套去的拼板方式是智慧財概念不發達時代的產物，但在圖案移植與自由拼版的過程，我們彷彿看見那些名不見經傳的繪圖者的不同側影；透過他們的用色、選樣和組合，更看見台灣傳統花布所展開的獨特視野，感受到屬於台灣特有的創造力。

大紅色系，主導天下

　　紅色在台灣傳統文化裡原本就是喜事的象徵，受到傳統嫁娶禮俗使用的嫁妝棉被影響，做為被單布的台灣傳統花布因常大紅花布高高掛，也發展出一系列的台灣紅色系族譜，在本書收集到的700多款傳統花布當中除去窗簾布，包括桃紅色系在內的紅色系花布約占所有數量的七成，為數相當可觀；一眼望去，台灣傳統花布幾乎都是紅色系的天下，因此，紅色系成為辨識台灣傳統花布的第一步，紅色系花布也可說是台灣傳統花布的第一布。

　　以下列舉出從暗紅、深紅、大紅、橘紅、桃紅、梅紅、粉紅、粉橘紅、粉橘等，各個常見紅色系家族成員，這些占比七成以上的紅色系底色當中數量最多的是大紅色系，其次是桃紅色系，其餘三成則由黃、藍、米、紫、綠等其他各色組成。

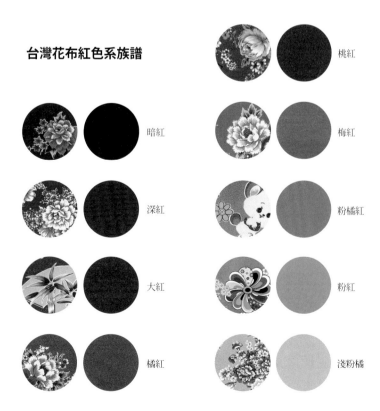

台灣花布紅色系族譜

桃紅

暗紅

梅紅

深紅

粉橘紅

大紅

粉紅

橘紅

淺粉橘

牡丹四季花，最佳代言人

　　除去大約100款的傳統窗簾布，在本書收錄的600多款台灣傳統被單花布當中，有一半以上的圖案都具有牡丹花圖樣。不過台灣傳統花布中的牡丹花很少單獨存在，它的周圍通常都會圍繞著隨著四季變化而出現的各種其他花卉，形成花團錦簇的「牡丹四季花」。

　　傳統中國紋樣，也有包含一年四時景物的「一年景」或「四季花」，藉以象徵一年四季的圓滿吉祥與年年富貴。台灣花布的圖案雖然出現過類似的紋樣，但中國式的「四季花」年景，顯然已被台式的「牡丹四季花」取代。

　　台灣花布中的「牡丹四季花」主要受日本紋樣的影響，因為地理緯度的關係，日本四季分明，四時花草種類豐富，每一種花草都可以成為日本傳統和服紋樣主角，四季花的主花也有很多選擇。台灣傳統被單花布圖案吸收模仿了大量的日本各季花卉紋樣，在布商或描摹設計者組合圖案時卻仍以牡丹花一枝獨秀，讓諸如櫻花、山茶花、梅花、牡丹花、桔梗、水仙、鳶尾花、藤花、菊花、梧桐花、竹子、松、楓、秋草等等，其他各季草花花樣只能成為配角與裝飾。

　　牡丹花圖案是台灣傳統花布文化的重要構成基因與辨識符碼，「牡丹四季花」更是台灣傳統花布的代言人，它們的內容豐富，形式多樣，充分展現了台灣花布獨具的創造力。

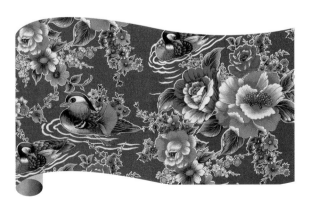

四季花
出現在台灣花布圖案中，組成牡丹四季花的花草，大致上，春天：牡丹、櫻花、蘭花、梧桐花等；夏天：藤花、球花、萱草、百合、桔梗、菖蒲（鳶尾花）、鐘形花、荷花等；秋天：菊花、楓、蘆葦、秋草等，冬天：梅花、竹、松、水仙花、山茶花等。

牡丹四季花介紹

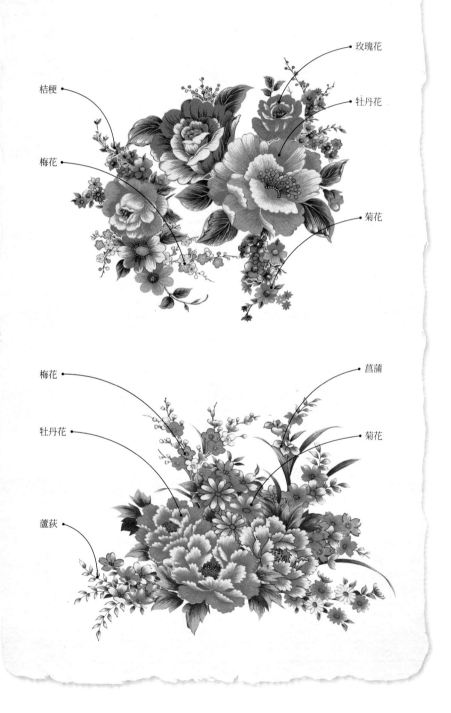

桔梗

梅花

玫瑰花

牡丹花

菊花

梅花

牡丹花

蘆荻

菖蒲

菊花

花花世界，花的種類分布

　　過去台灣傳統家庭所使用的「花仔布」都是由女人選擇，而「花仔布」在中南部地方也是男人之間用來指稱美麗女人的密語，「這塊花仔布真水」意指某位女子相當漂亮。

　　花朵自古以來就是美麗的代言者，出現在台灣傳統花布的花卉植物，涵蓋四季各類型，圖案種類豐富，按本書700多款花布出現的數量統計，從花開富貴的牡丹花女王開始，依序為菊花、梅花、櫻花、蘭花、玫瑰、桔梗、竹、楓、鬱金香、穗狀花、蘆荻、松、藤花、百合、球花、梧桐花、水仙、菖蒲（鳶尾）等等，其他尚有許多不知名的花草植物圖案與為數較少的虞美人、康乃馨等。

　　由此可知，除了象徵富貴的牡丹，台灣花布依然大量延用傳統文化裡四君子的梅、蘭、竹、菊或歲寒三友的松、竹、梅等具人文意涵的自然花草，並陸續接收外來文化移植的櫻花、玫瑰、楓、鬱金香、菖蒲、虞美人等世界各地的花卉圖案，共同創造了台灣傳統花布的花花世界。

花布花卉排行榜

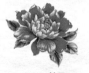

NO.1 牡丹

320款

NO.2 菊花

255款

NO.3 梅花

172款

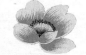

NO.4 櫻花

85款

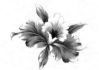

NO.5 蘭花

66款

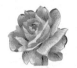

NO.6 玫瑰

62款

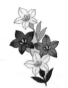

NO.7 桔梗

56款

NO.8 竹

54款

NO.9 楓

46款

NO.10 鬱金香

41款

NO.11 穗狀花

33款

NO.12 蘆荻

27款

NO.13 松

24款

NO.14 藤花

21款

NO.15 百合

18款

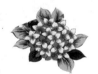

NO.16 球花

17款

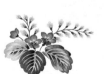

NO.17 梧桐花

16款

NO.18 水仙

11款

NO.19 菖蒲

8款

牡丹四季花的類型演變

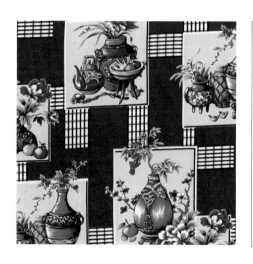

類型 1

傳統中國一年景的四季花
圖案：牡丹（春）、荷花
（夏）、菊花（秋）、梅花
與竹（冬）。

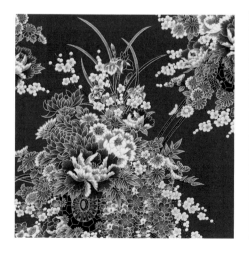

類型 2

牡丹花、菖蒲、桔梗、藤花、
大菊花、梅花、小雛菊等，受
日本傳統地方四季花樣的影響
相當清楚，這些具傳統東洋味
的牡丹四季花紋樣，一旦襯上
台灣傳統的大紅色系之後，就
變得台味十足了。

類型 3

融合日本傳統四季花紋樣內容的台灣傳統牡丹四季花，風格與紋樣都有明顯的變化與調整，牡丹花、菊花與大洋蘭主花周圍的各季陪襯的花樣只剩球花、小菊花、草花、桔梗與梅花，不過傳統四季花樣依稀還能辨讀得出來。

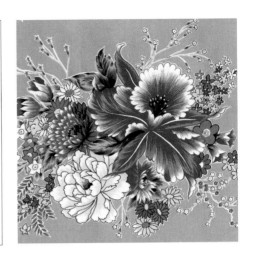

類型 4

彷彿入境隨俗般，配合台灣亞熱帶的氣候風情，台灣傳統花布的牡丹四季花內容已經逐漸淡隱模糊，變得不像日本四季花那樣四季分明。

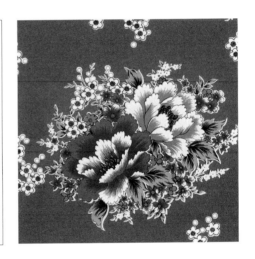

類型 5

這款後期常見的台灣傳統牡丹花布，四季花內容已經簡約到幾乎不存在，簇擁著牡丹花女王的是各種不知名的小花與花絮。

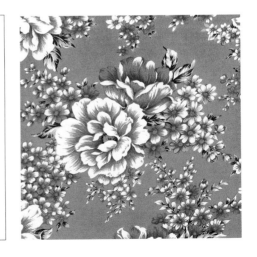

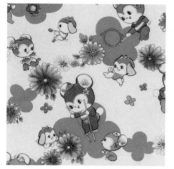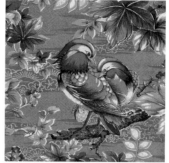

過去,結婚少不了鴛鴦被單布,成長過程也有套著卡通圖案被單的棉被為伴,卡通與鴛鴦幾乎是台灣傳統花布的特有種紋樣。

鴛鴦與卡通,超強卡司

　　台灣傳統被單花布最常出現的花鳥吉祥圖案,是由俗稱「鴛鴦枕頭與龍鳳被」的嫁妝禮俗用品上的花鳥圖案演變而來,早期,這些嫁妝棉被床組是絲製品,鴛鴦戲水與龍鳳呈祥的圖案就繡在絲綢上。1950年代以後,台灣的棉紡織工業蓬勃發展,棉質印花布逐漸在民間普及,那些鳳凰與鴛鴦的象徵圖案隨著轉印到為了嫁妝用品而準備的棉質傳統被單花布上。

　　在我所收集到的台灣傳統花布當中,最常見到的吉祥禽鳥圖案是成雙成對出現的鴛鴦與孔雀。古代傳説中的龍與鳳已被真實世界炫麗的孔雀所取代;同樣色彩豐富的鴛鴦更是台灣傳統花布圖案裡少不了的嬌客,特別是後來孔雀這種大型圖案也逐漸絕跡後,鴛鴦依然頻繁出現,在台灣傳統窗簾布也經常看得到牠的蹤跡。戲水鴛鴦似乎成了台灣傳統花布當中最後的留鳥,鴛鴦圖案可説是台灣傳統花布當中最後的動物標章。

　　有了帶著成家氛圍、充滿吉祥喜慶的鴛鴦被單,再來為家中新生命準備的被單就要上場了。在這次收集的700多款台灣傳統花布,以卡通圖案做為主要紋樣者大約100款,數量眾多,與傳統窗簾布相當。這些圖案雖是受到日本與歐美文化的影

響，直接取材或模仿世界流行的卡通與漫畫圖案；但是如此大量與多樣性被使用，幾乎讓它成了台灣被單布的特有種紋樣。

可愛的卡通圖案類型與充滿地方喜氣色彩的鴛鴦可說是台灣傳統花布「獨布（步）全球」的超強卡司，共同輝映著三十年的台灣傳統花布盛世。

金光花布，摩登的草根

1970年代，台灣金光布袋戲風起雲湧，中、南部野台與電視布袋戲，無論是戲偶或是布景戲台都使用大量的螢光色彩。而隨著紡織工業的發展，被單花布不只限於嫁妝用品，早已成為日常生活必需品了。聯一紡織和遠昌紡織印染廠出品的被單花布有許多款式加入螢光劑色料，彩繪的手法較粗獷誇張，相當舞台布景化，就像當時流行的金光布袋戲，我稱它們為「金光花布」。這些充滿魔幻的螢光色彩的出現標示著台灣民間文化從草根到與摩登奇幻結合的過渡，激盪著各種台灣特有種文化色彩，讓我們能夠更加有力地辨識出自身的傳統與地方特色。

金光花布可說是台灣傳統花布當中台灣特有種的文化元素之一，這種強烈的光彩就像傳統音樂會當中出現的電子音樂般，一種特屬於台灣傳統花布所有的台客搖滾。

加了螢光劑色料的被單布與窗簾布，曾經風行於1970年代，形成一種台灣特有的金光花布。

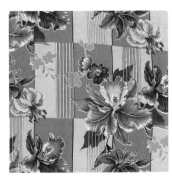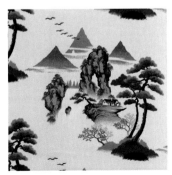

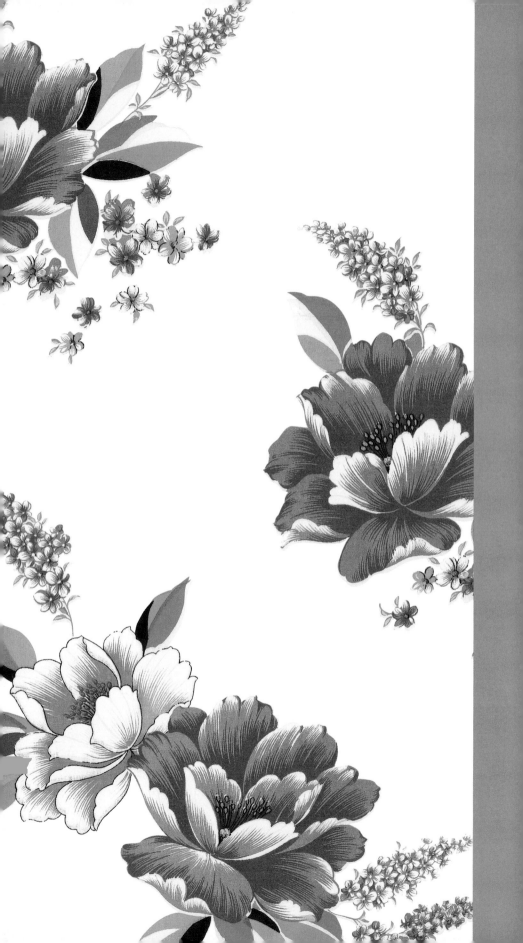

花開遍野

Floral Composition

常見的花布類型

Common and General Patterns

　　台灣傳統花布俗稱花仔布，紋樣以花卉與花型的連續圖案所構成最常見，較少有其他圖案元素參雜其間，花就是內容，花的排列就是構圖，當中交織著日本與西洋文化的影響。這類以花卉花型為主的圖案設計單純有力，是本次所收集到的台灣傳統花布當中占比最多的式樣。雖然片片花海，但是這些花型花色豐富，充滿魔幻變化，從中可以進一步歸納細分出〈花束花叢〉、〈單花團花〉、〈滿地花〉、〈花圈花環〉、〈小碎花〉、〈藤蔓織帶〉等六類。它們就像來自世界八方的花樣混生種在台灣落地生了根；像野花一樣到處生長綻放，五花十色都難以形容它們的美麗與善變。

　　野，是一股單純原始的生命力，充滿發展潛力。這些過去常見以花為主題的傳統台灣花布類型遍布台灣各地，已經成為今日台灣人穿梭過往的時光織布機。至今每逢春、夏時節，在台灣各地鄉鎮，依然可以看到這些正在做著日光浴的台灣傳統被單花布，它們猶如花開處處，帶給人一種新生綻放與充滿幸福的喜悅力量。我們就以這些「花仔布」做為閱讀台灣傳統花布的開始，感受它的溫暖、熱情、幸福、飽滿、春風、野艷和光彩……

花束・花叢

Bouquets and Bundled Flowers

—— 傳統花布的基本款

大牡丹花叢或花卉主體

做二方或四方連續構圖，

留存至今，大家以為印象中最鮮明的牡丹花叢

就是台灣花布的標準款，因此，

也有人稱台灣傳統花布為「牡丹花布」。

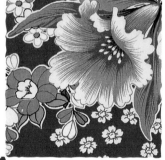

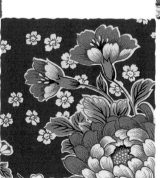

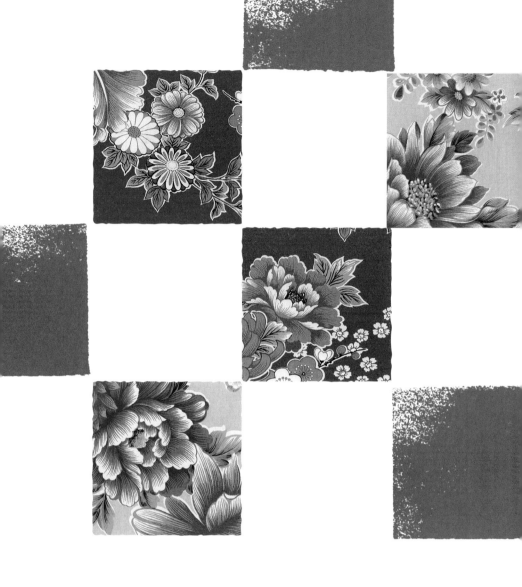

　　花束或花叢的連續構圖是台灣花布當中最常見也是最具代表的類型之一。這種以大、中、小花卉成束或成叢為單位，交互錯開、對角排列的連續圖案也是現今傳統布市場上最多、最常見到的傳統花布類型。1990年代台灣傳統花布的需求隨著市場與環境的變遷遞減，布商不僅不再開發新式樣，為了降低成本，舊有複雜的圖案式樣也逐步被刪簡，最後只保留大牡丹花叢或花卉主體做二方或四方連續構圖，留存至今，大家以為印象中最鮮明的牡丹花叢就是台灣花布的標準款，因此，也有人稱台灣傳統花布為「牡丹花布」。

　　然而1990年代以前，台灣傳統花布的花束花叢內容與式樣既多樣又多變，雖然是連續圖案卻生機益然，一點也不單調。台灣傳統花布從它孕生出更多圖案設計創造的可能性。花束花叢可說是台灣花布的基本款，它的特質就是經典、簡明、標準、永不退流行。

001

[牡丹、菊、梅、梅紋、菊紋、蘆荻]

雖然花卉種類只有兩三種，但是樣態與
鋪色變化豐富。豔黃底色配上紫、紅、
綠色的大膽對比，這是大紅底色花布無
法達到的新色界，讓整塊花布充滿亮麗
的時尚精神。

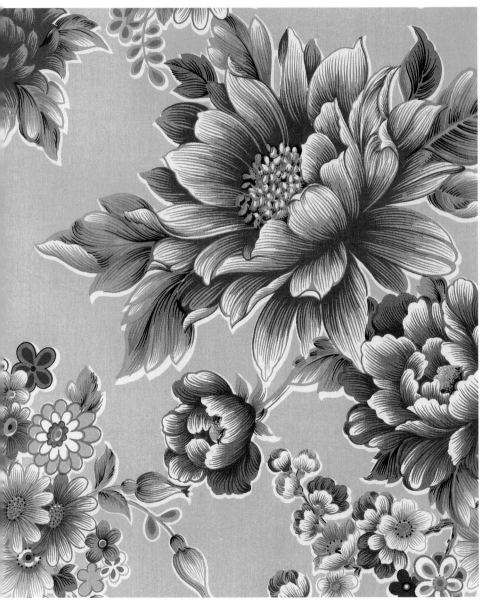

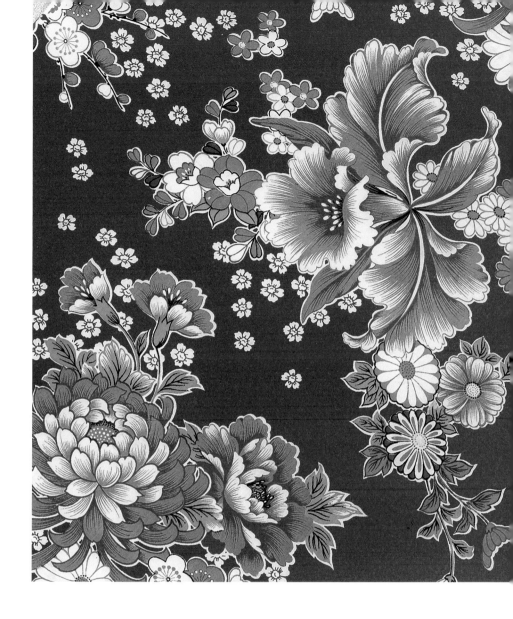

002

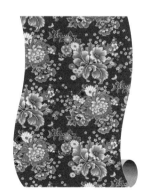

[蘭、菊、牡丹、梅、梅紋、菊紋、蘆荻、
康乃馨、水仙、小落花]

傳統牡丹四季花的延伸變種，主花換成大洋蘭
與大菊花，牡丹花變成配角。小菊花、梅花與
狀似水仙的四季草花已經隨時代演進成可愛的
圖案形式並且加上螢光劑，其他主花也都是用
螢光桃紅，串起一種魔幻色彩年代的想像。

003

[牡丹、菊、梅紋、不知名小花]

- -

各種角度的牡丹花朵組合其他小花
成兩種大單位花叢,因為花朵角度
與大、小花朵分布生動,雖然只是
牡丹花叢卻一片生機盎然,即使以
古典的暗紅色作為底色,依然顯得
精神奕奕。

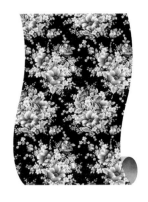

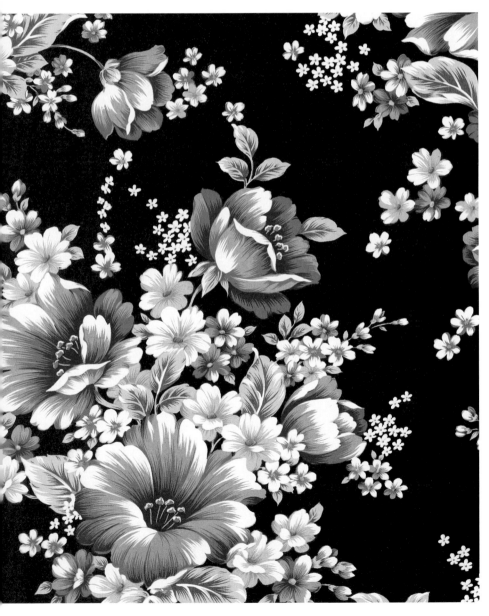

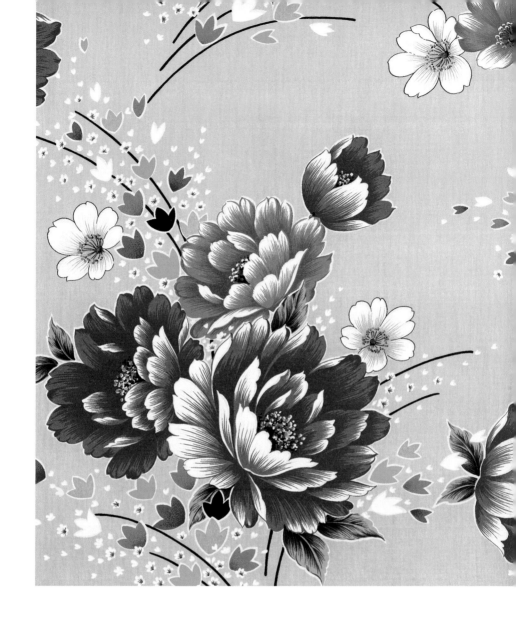

<div align="right">

004

[牡丹、櫻、花絮、黑色拋物線]

—————————————

淺水藍底色原本就是屬性年輕的色彩,加
上拋物線的細黑線條與圖案化的可愛花
絮,使得這塊以牡丹為主的大花布年輕且
現代化,老花布一點都不老。

</div>

005

[牡丹、菊、梅、蘆荻]

三、四個花叢緊密相連成接近滿地花構圖
的一大花叢，四季花內容已被分化或模糊
化。梅花、蘆荻草花與部分菊花都用白
色，像是隱形在淺粉色的背景裡，又像是
一種日本殘破（侘寂）美學，有種刻意的
不完美手法，眾多的白色圖案看起來就像
是未上色的半完成狀態，卻又饒富意境。

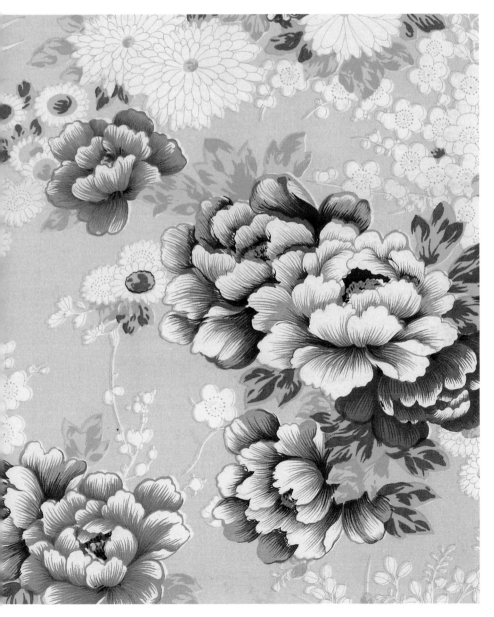

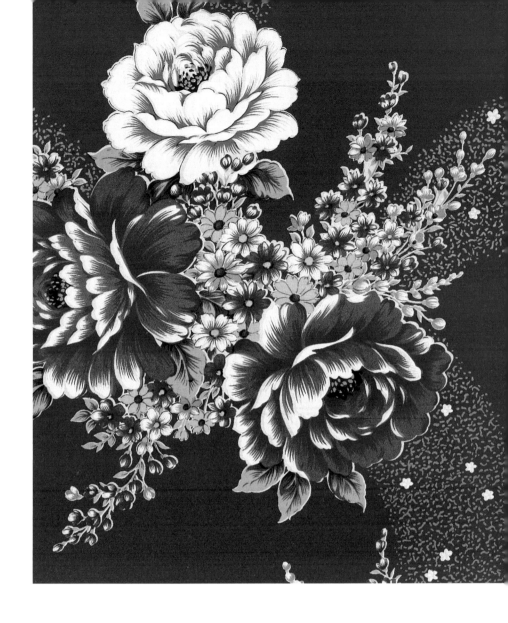

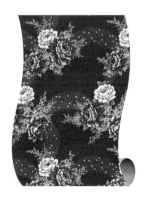

006

[牡丹、菊、梅紋、不知名小花]

上下交錯兩組牡丹四季花叢的基本單位，
加上如星河般的弧形帶狀底紋和繁星般的
小落花，猶如仙女手中揮舞的仙女棒，散
發著夢幻飄逸的光芒。

007

[牡丹、菊、梅、球花]

常見的單一牡丹大花叢對角連續，這種牡丹四
季花叢是傳統台灣花布構成的基本單位，它們
經常是利用周圍的細枝花卉動態作串枝連續，
而以大紅色為底色的大牡丹四季花叢連續圖案
可說是傳統台灣花布當中的標準款。

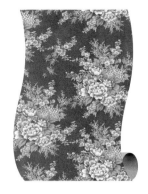

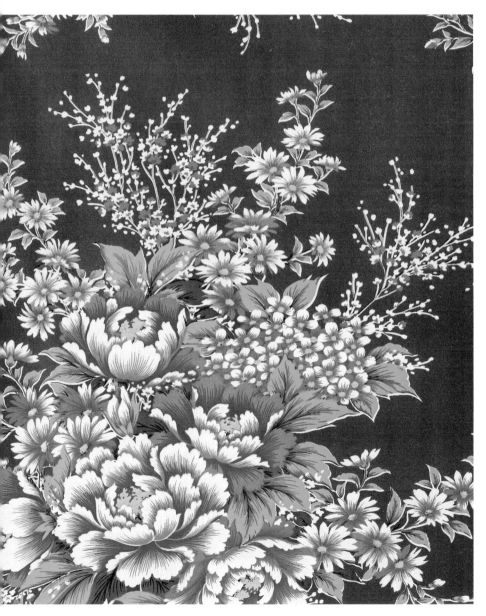

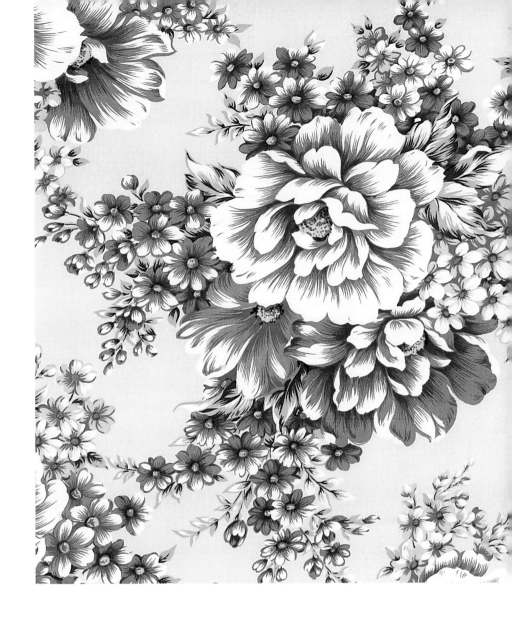

008

[牡丹、菊、不知名小花]

牡丹花花叢像花環般利用周圍各色小花叢作串花連續，這是一款近期的台灣花布款式，米黃色底、桃紅色系的牡丹花讓過去以大紅色為主的傳統花布出現難得的清爽，傳統四季花已經蛻變為裝飾性的花樣圖案。

009

[牡丹、穗狀花、菊、桔梗、葉紋]

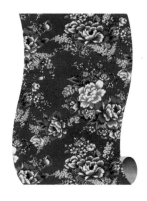

傳統牡丹四季花內容依稀可見，大中小三組牡
丹花花叢的串花連續看起來生動不古板，是一
款近期出品的傳統花布。台灣花布近年再度受
重視，但據布商所言，目前花布圖案都是沿用
過去的花版重新拼板印製的。

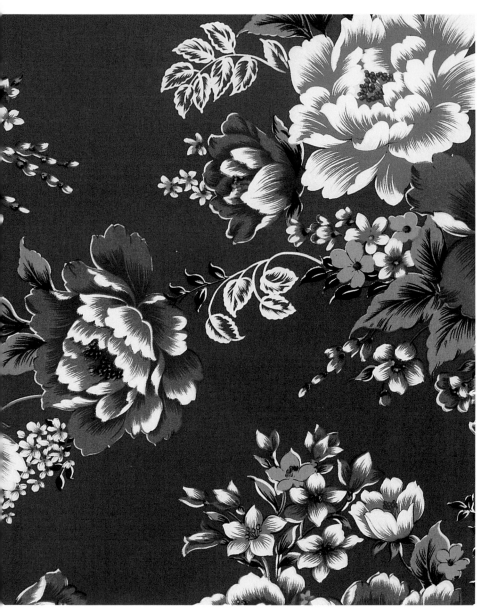

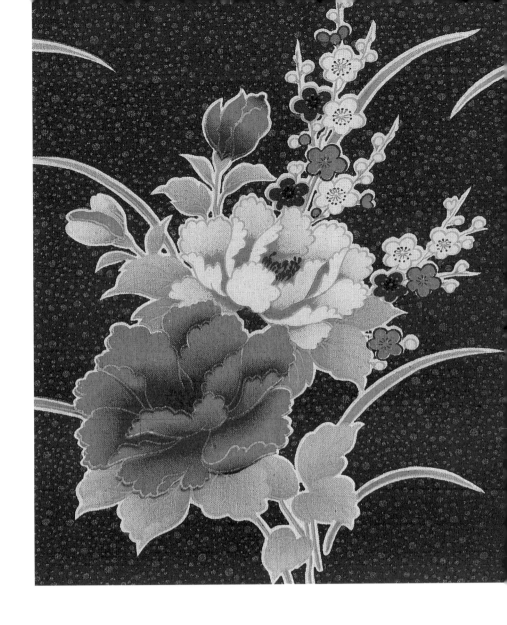

010

[牡丹、梅、草紋]

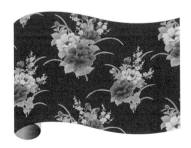

不像其他牡丹四季花叢的華麗喧鬧，這款牡丹花束只用幾片草葉與兩枝梅花作修飾，大、小兩個花束交錯連續，底紋也是灑水滴紋不做全滿底色，溫潤的畫面，彷彿還留存著雨後的寧靜優雅。

011

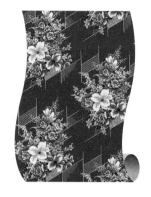

[牡丹、菊、梅、萱草、菊紋、
海波紋、幾何線條]

單一牡丹大花叢連續，但是背景加上籬笆式
的線條圖案與傳統紋飾，像是讓原本獨自歌
唱的牡丹花叢加入後場伴奏一般，這樣的牡
丹花叢與裝飾性圖形所組合出的牡丹花四季
變奏相當多樣，在後面的〈花與幾何〉篇章
中會有更多的介紹。

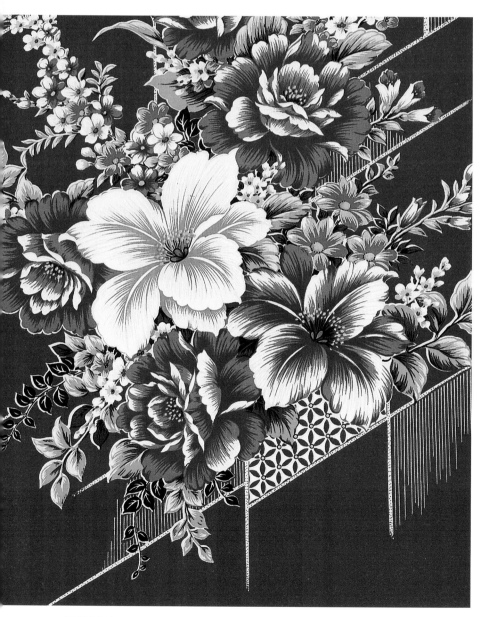

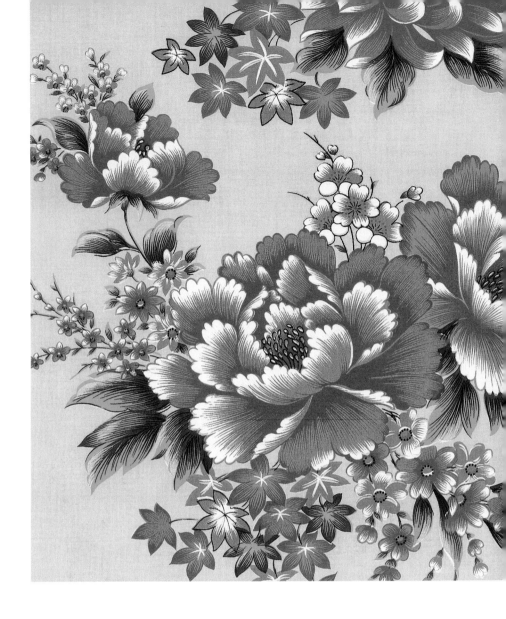

012

[牡丹、菊、櫻、楓、松紋]

標準款式的大、中、小花叢三角構圖，因為小花叢的松葉紋與楓葉紋的可愛模樣，與綠、橘、粉、紫的糖果色，讓這款傳統的大牡丹與菊花四季花散發出一股甜甜的日本味。

013

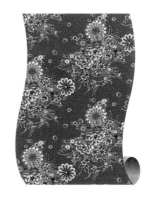

[牡丹、菊、梅、櫻、菊紋、桔梗、蘆荻、菖蒲]

標準的單叢牡丹四季花連續，飽滿豐富的花叢內容
有菊花、梅花、菖蒲、桔梗、櫻花與蘆荻。花叢之
間用小菊花落花點綴，花叢下又有大型菊花紋樣強
烈的圖案裝飾，讓這款傳統的大紅牡丹花布更加喜
氣洋洋，讓人彷彿可以聽見來自農曆春節的爆竹聲
似的，熱鬧繽紛。

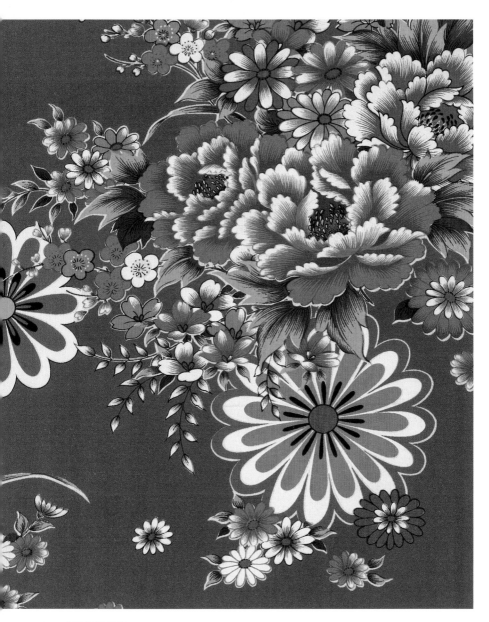

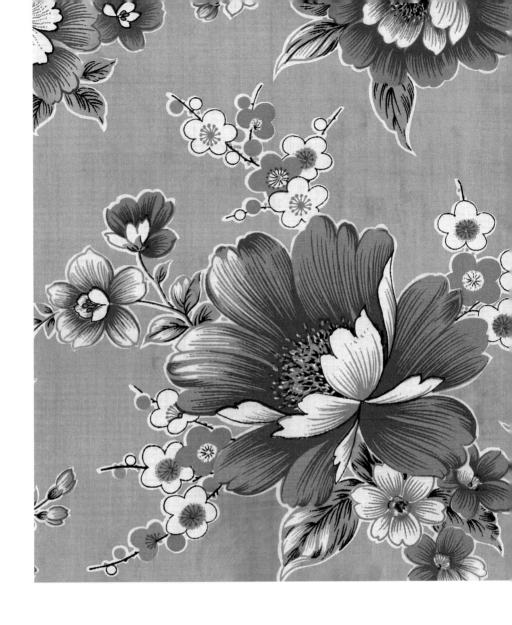

014

［牡丹、梅、菊、鐘形花、蘭］

由大、中、小三組不同的花束成三角構
圖的牡丹花標準款。以大黃底色將大紅
牡丹花烘托得層次鮮明，傳統四季花的
內容已經開始被異化與圖案化，不再那
麼四季分明。

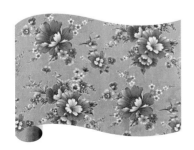

015

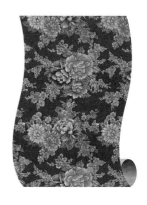

[牡丹、菊、梅、櫻]

⁌⁌⁌⁌⁌⁌⁌⁌⁌⁌⁌⁌⁌⁌⁌⁌⁌⁌⁌⁌⁌⁌⁌

傳統牡丹花四季花叢與另一叢菊花
四季花叢上下交錯連續，這塊傳統
花布因為使用過而呈現猶如水洗布
般的古樸色澤，少了新布大紅大綠
的氣餒，多了一種古布耐人尋味的
沉穩內斂。

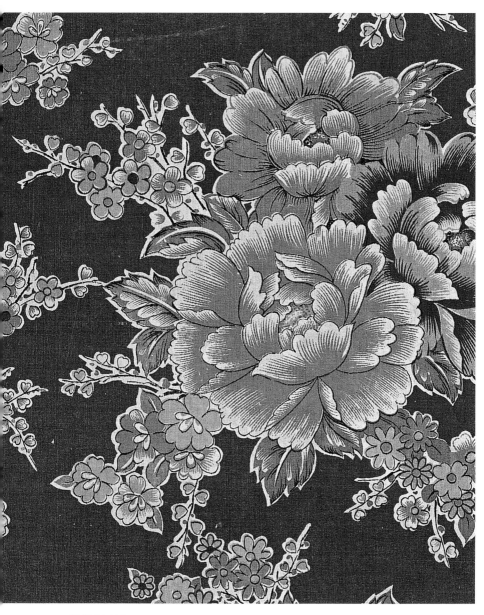

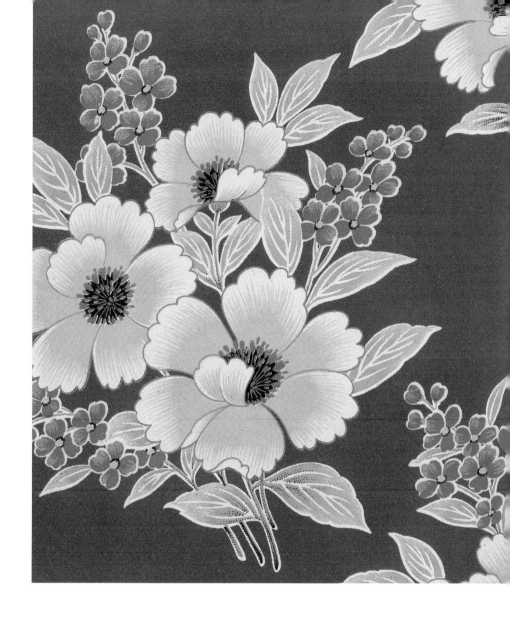

016

[牡丹、報春花]

左右兩組不同動向的單叢牡丹花束，採對角線上下交錯構圖連續，藍紫色的花朵中心、點上桃色花蕊再與米黃橙色的花瓣組合相當迷人，最後用飽滿的大紅色底色將這款簡單的花束花樣變得自信又美麗。

017

[櫻、梅]

櫻花特寫取代了傳統牡丹花，強烈的大紅底色
將各色大櫻花烘托得熱情飽滿，編排活潑緊湊
的白色梅花串枝花絮讓整個畫面變得騷動起
來。遠東紡織出品的絲光棉布總是讓傳統花布
重新染上一層新穎時尚的亮麗質感。

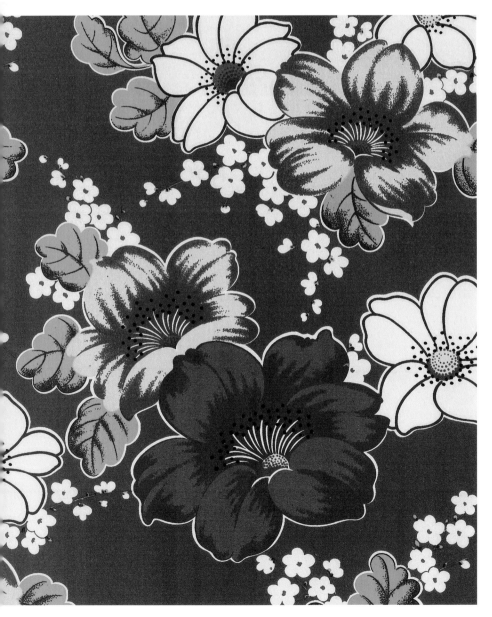

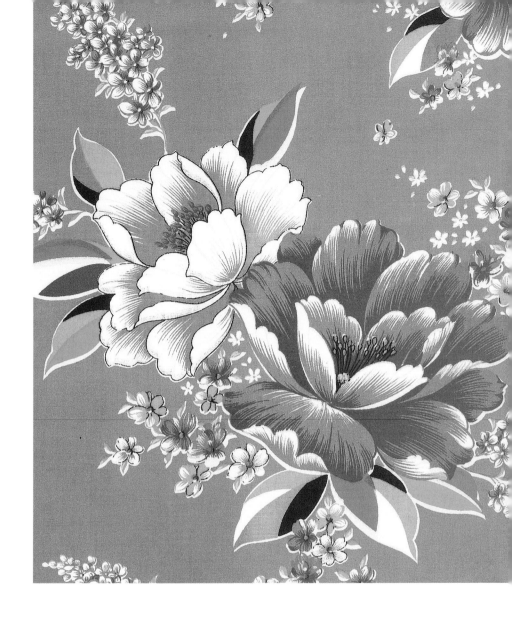

018

[牡丹、穗狀花、菊、變色葉]

三角構圖由大、中、小三組牡丹花叢構成，單朵牡丹花與圖案化的變色牡丹花葉已經脫離傳統寫實的紅花綠葉手法，讓台灣花布的平面化圖案設計出現新契機。所有花朵彷彿為了裝飾與美麗而存在，傳統四季花所象徵的意義越來越隱而不見。

019

[櫻、葉紋、海波紋、鹿子紋]

受日本梧桐花紋樣構圖與傳統紋飾
影響，發展出的這款大葉櫻花叢，
葉片上有海波紋、鹿子紋等傳統染
織紋樣，放大的櫻花葉遠看猶如花
瓣般成為主角，而大葉中的櫻花叢
猶如花蕊般成為配角。

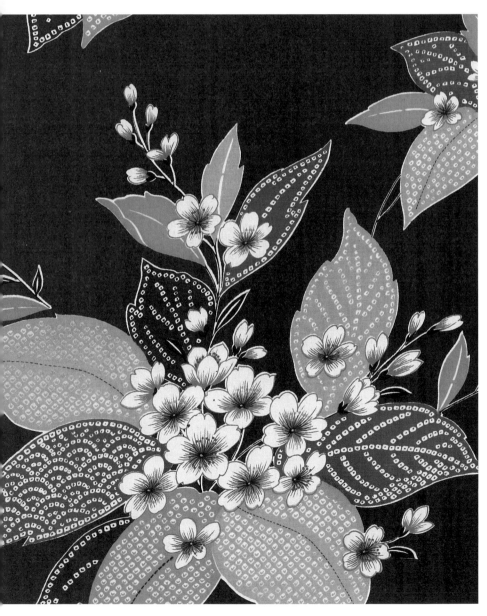

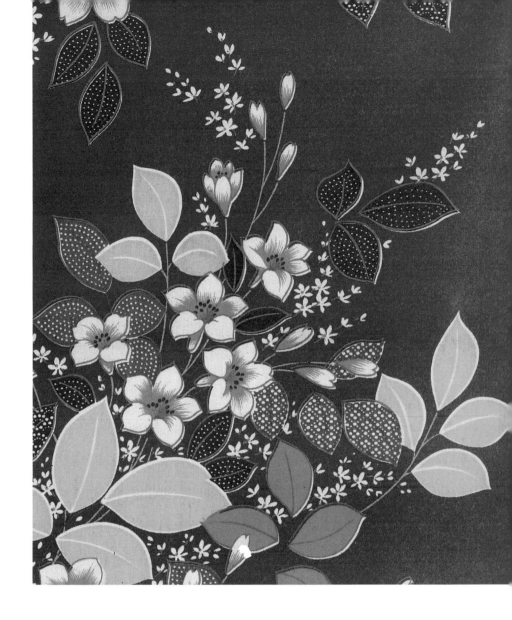

020

[不知名小花、小葉紋、白色小花絮]

同樣是以花葉單叢的連續為構圖，只是
花葉小而多，鋪上紋飾與富色彩變化層
次的葉形圖案，猶如花形與花瓣一般搖
曳生姿，花與葉難區難分，花色層次因
變化微細而越看越耐看。

021

[蘭、牡丹、菊、梅、球花]

左右兩組一百八十度旋轉並置的大洋蘭四季花
叢，用小菊花與梅花做串花連續。花叢內各種
中、小型花朵變化多采又多姿，加上又是遠東
絲光棉布料高畫質的印色水平，讓這款粉紅色
的不老花布如少女粉嫩的雙頰般青春甜美，光
彩細緻又活潑動人。

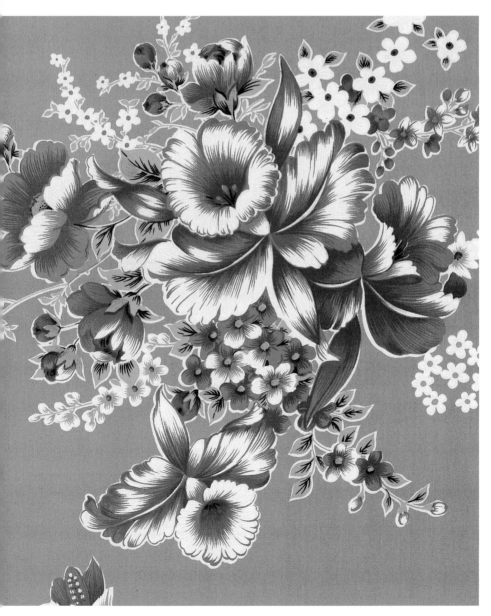

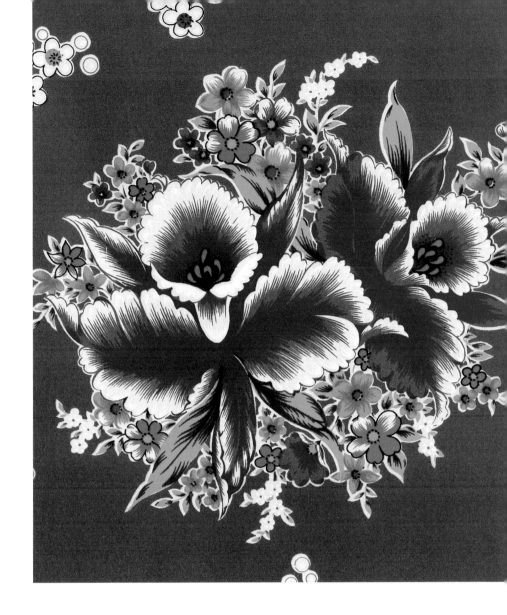

022

[蘭、牡丹、菊、梅、梅紋]

兩組較收斂的四季花叢上下交錯並排，
用聚集的梅花紋樣做串花與點綴，這款
遠東絲光棉花布看起來就像是左頁遠東
花布的進化簡易版。

023

[菊、菊紋]

在中國，菊花又稱君子花，菊花也是日本
皇族的象徵，具有極尊崇的地位。這塊以
大紅色鋪底的大、中、小三叢白菊花束，
四周運用亂筆重疊筆法勾勒出層次豐厚的
菊花流線線條，就像一朵大型萬壽菊的剪
影背景，加上每朵菊花的描金，讓這塊白
菊花花布變得如貴族般華麗穩重。

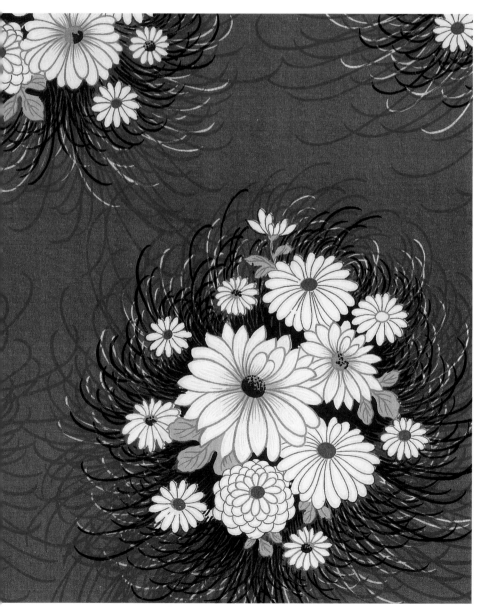

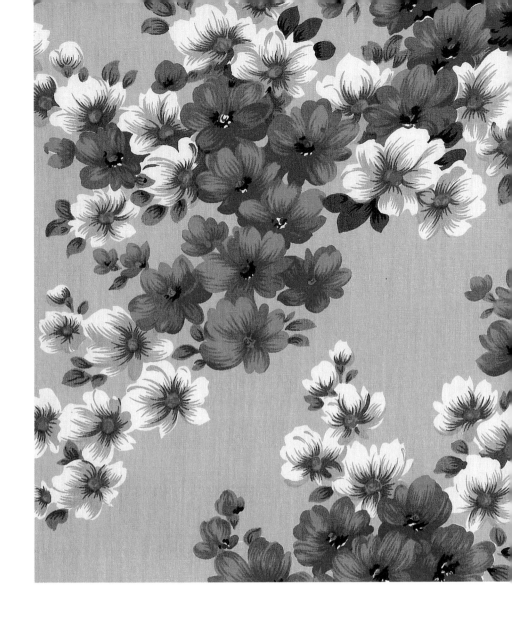

024

[寫意花]

看似菊花、寫意櫻花，還是迷你牡丹花
的不知名花朵聚集成各式花叢，傳統牡
丹四季花叢所需要的各季草花代表好像
都已卸下職位似的，只以一種裝飾性的
意象花做出花叢，不過這一地大大小小
的花叢以金黃色鋪底加上遠東出品的絲
光府綢質地，看起來依舊精緻動人。

025

[牡丹、玫瑰、菊、草、桔梗、梅紋、
菊紋、蝴蝶結]

西洋化的蝴蝶結花束將傳統牡丹花包裝成
現代佳節禮物般，粉紅色的底色讓它洋溢
一股青春少女的氣息。

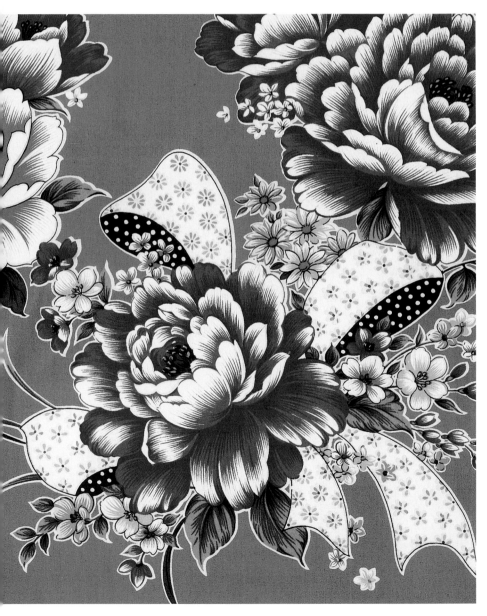

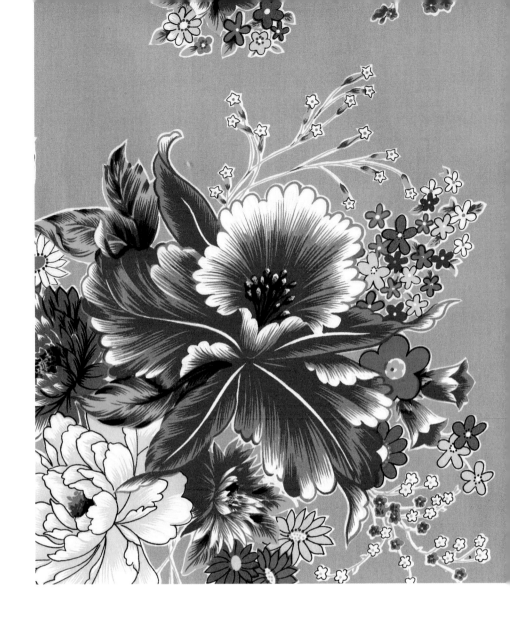

026

[牡丹、蘭、菊、梅、薊草、
桔梗、球花、蘆荻]

亮麗的粉紅色底，西洋大蘭花與中國牡
丹花分飾大花叢主角，就是這樣的東、
西方文化交會，讓台灣傳統花布能夠
一直走在時代變化的世界潮流當中。

027

[牡丹、玫瑰、菊、櫻、桔梗、
蘆荻、滿地百合]

接近粉紫的桃色做底色，滿地白描的
百合花花樣，四季草花的意象彷彿已
被時間沖淡，這塊遠東花布已經看不
到四季豐富多樣的草花內容了。

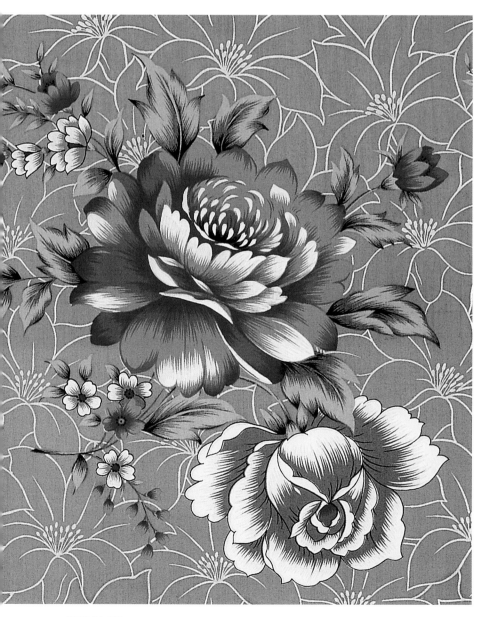

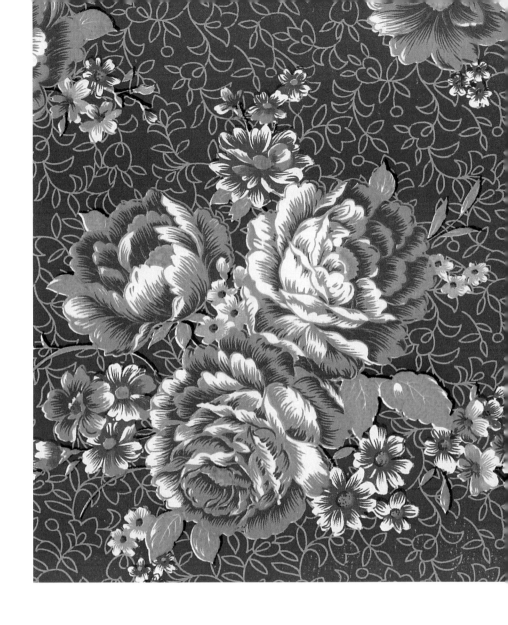

028

[牡丹、菊、草、滿地小花藤紋]

滿地白描的橘黃色小花藤紋與上層大、中、小
三叢牡丹花叢的連續三角構圖，牡丹四季花內
容已被簡化，化約成一種台灣花布的基本款單
位；現在市面上的台灣花布幾乎都是屬於這一
類型牡丹花叢的延伸或放大縮小……

029

[櫻、葉形花紋、松針狀底紋]

只以大、小兩枝折枝櫻花呈左右拋物線方式伸展，綠色葉形背景與紫色、橘色櫻花的強烈對比與類似拓印的水彩畫般的墨綠底色松針花紋，完全擺脫傳統紅色系，特立獨行又不失傳統大膽強勁本色。

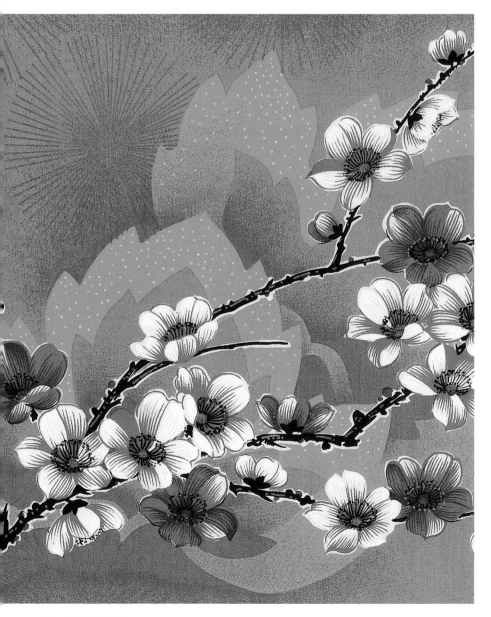

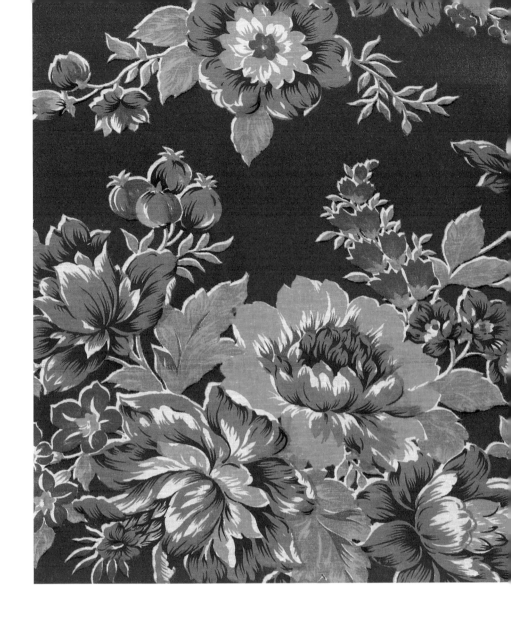

030

[牡丹、穗狀花、鐘形花、球果]

單一大花叢內花卉內容的豐富性與律動感
加上緊密排列的方式，讓單一牡丹花叢的
連續圖案猶如百花盛開的花圃。而傳統大
紅色也總是給人一種熱情洋溢的豐足感，
讓花布如成熟女子般明豔照人。

花圈·花環

—— 形式的冠冕

猶如西洋宮廷花圃、花壇般的形式，

雖是花布圖案變化當中較古典的表現手法，

但是從此我們發現花卉內容變成配角，

而形式構造才是主角。

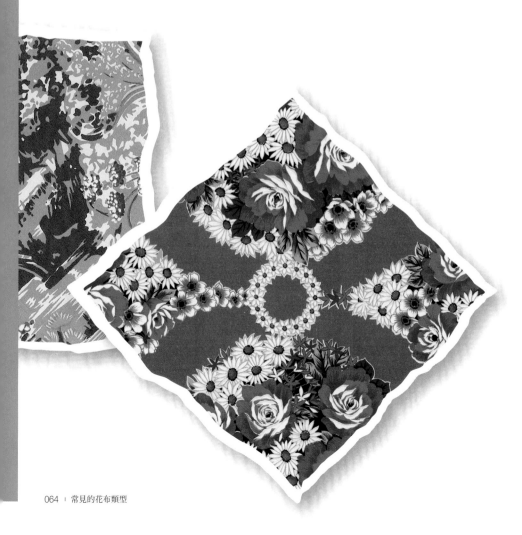

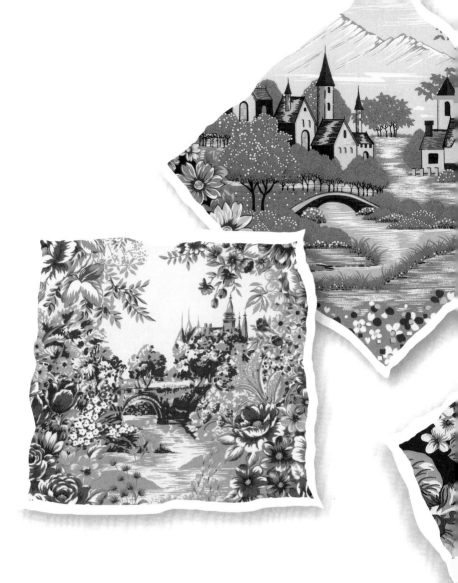

　　這類型的花布構圖明顯受到西方圖案設計發展的影響，它們類似西洋蕾絲花邊、手勾桌巾布與剪紙圖案般勾勒的樣式，這種結構化有時猶如西洋宮廷花圃、花壇般的形式，雖是花布圖案變化當中較古典的表現手法，但是從此我們發現花卉內容變成配角，而形式構造才是主角。

　　不過，花圈花環的構圖並非西方文化的專利，東方傳統建築中的花窗、地磚、梳妝台上的鏡框畫、剪紙藝術、木窗雕花、傳統刺繡、織錦等等也是相似的構圖概念。只是台灣傳統花布是現代產物，常將東方常用的傳統牡丹花叢（或菊花、櫻花、梅花、蘭花等）套上西洋花圈或鏡框，呈現出一種中西合璧的設計形式。

　　這種設計形式上的跳躍讓台灣花布跨越時空，跨越我們對台灣花布圖案的傳統想像。

　　東方遇上節日，傳統獻上花束，如供桌插花，或端午節插在門框邊上的艾草、菖蒲等；西方則喜歡配置花圈、花環來妝點節日，如聖誕節家家戶戶門上的聖誕花圈。就像一段出現在傳統老花布歷史中的西方嘉年華活動，花圈花環的圖案設計讓人有一股被歡慶包圍與祝福的感覺。

031

[菊、小花叢、西洋鄉間山水風景]

如同月曆畫報般的西洋風景，如夢幻交織般被鑲進菊花花圈框內。這種超現實組合就像西洋童話故事裡的魔鏡般投射出人們心中夢想的景致。

032

[牡丹、四季草花、西洋城堡拱橋風景]

牡丹四季花被編整成花圈形式，嵌入的西洋城池用高低反差的設色效果，就像海市蜃樓一般，讓我們彷彿從牡丹花叢中窺見到一處西方的世外桃源，有種魔幻寫實的錯覺感。

033

[牡丹、四季草花、捲葉紋、
孔雀、西洋風景]

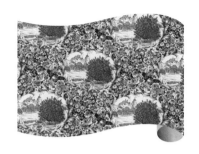

標準的西洋捲葉紋圖案就像西洋家具雕
花，框進象徵榮華富貴的孔雀開屏，黑底
與咖啡色的低調色彩讓這富麗的西洋宮庭
花園顯得古樸優雅。

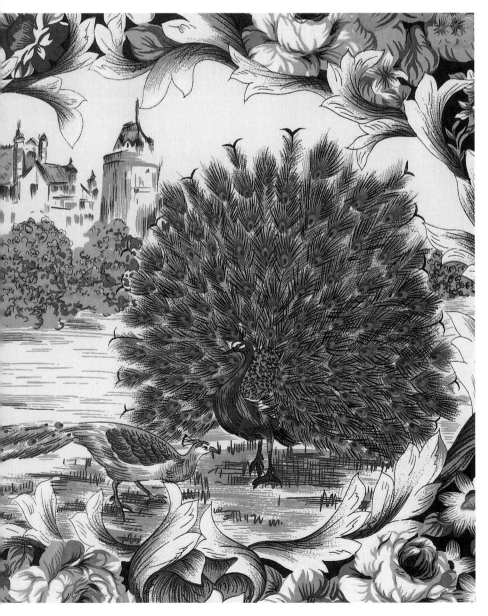

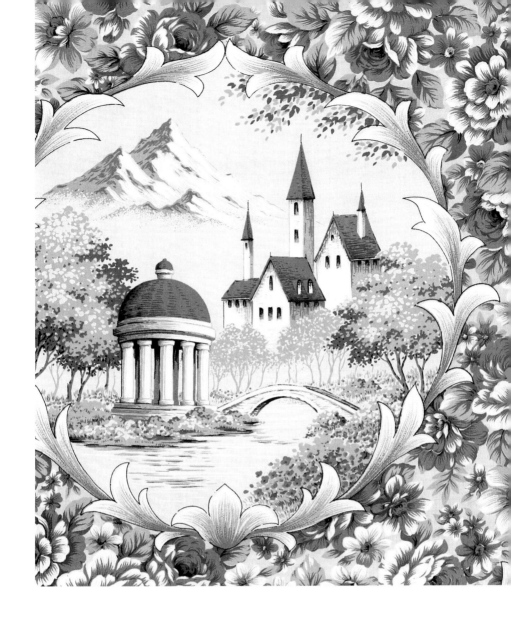

034

[牡丹、四季草花、捲葉紋、
圓頂涼亭、西洋風景]

在一片牡丹花海中,西洋山水風景被標準
的西洋花捲葉紋框住,就像月曆畫報被框
入花圈當中。這款以白色與淺灰色為基調
的西洋冬景色彩讓地處亞熱帶的台灣花布
突然出現一股高緯度的寒流氣息。

035

[草履蟲變形葉花紋、牡丹、
孔雀、滿地唐花草紋]

牡丹花孔雀與變形葉紋花圈，類似東方家
具梳妝台上繁複的玻璃鏡框畫，這種草履
蟲般的變形葉花紋樣源自印度與東南亞的
傳統紋飾，也可以說是一種西洋捲葉紋飾
的新變種。框畫裡傳統牡丹花與雙棲孔雀
組合的經典畫面，象徵吉祥富貴，出現在
傳統做為嫁妝的被單花布上一直最對味。

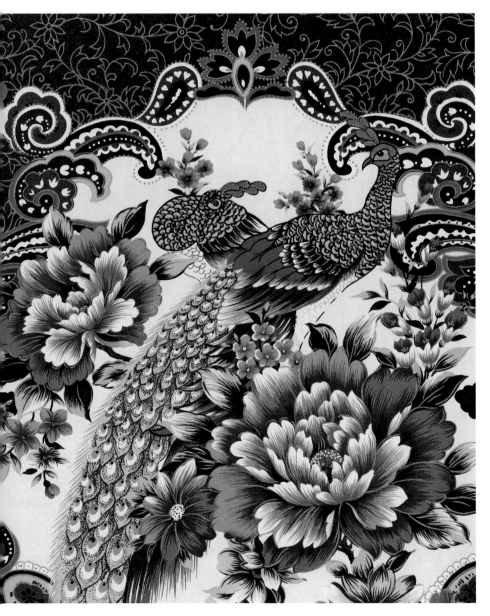

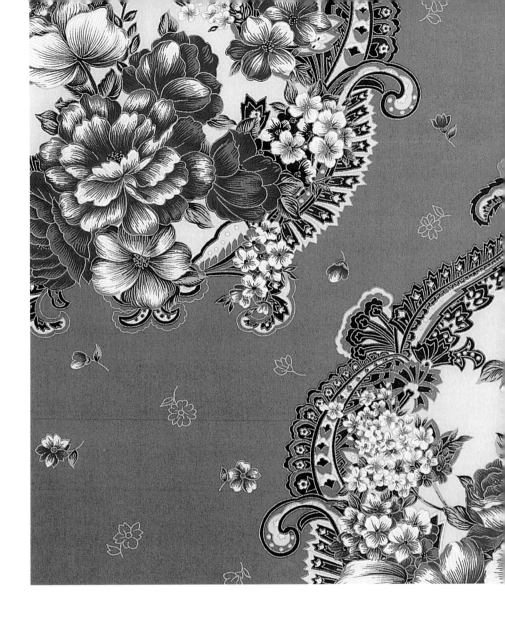

036

[牡丹、四季草花、球花、
鏡框式變形葉花圈、小落花]

西洋式捲葉變形紋鏡框花圈配上東方
傳統的牡丹四季花，就像東方遇到西
方，粉紅色的底色及落花讓畫面溢出
一股幽幽淡淡的殖民地浪漫風情。

037

[牡丹、四季草花、鏡框式變形葉花圈、
小花絮]

西洋式鏡框花圈遇上東方的牡丹四季花，帶
著殖民地風情，但是大面積的粉紫色背景似
乎又沖散了殖民愁懷，讓這塊花布猶如少女
般出落得清純無憂。

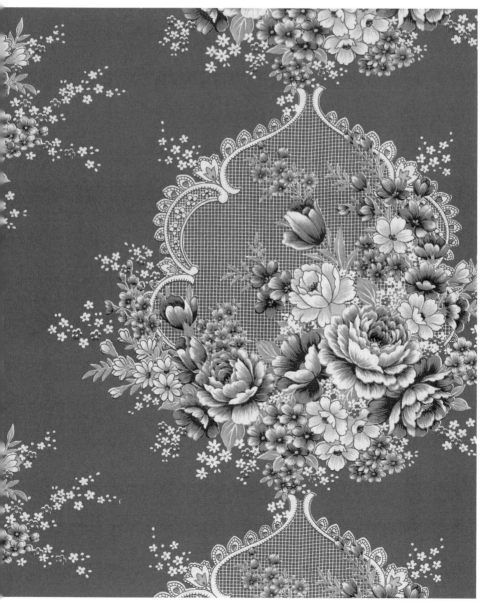

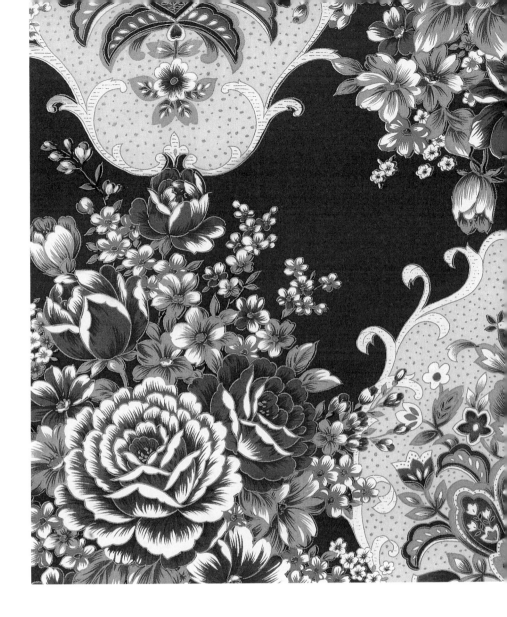

<div style="text-align:right">

038

</div>

［牡丹、四季草花、洋花紋、鏡框式捲葉花圈］

牡丹花叢以直立方式與橢圓形捲葉花圈並行，東
方牡丹花束與西洋花捲葉紋樣緊緊相扣，這款遠
東絲光棉被單花布運用描金的細膩筆觸與布料質
地的光澤，讓台灣傳統花布俗得明豔照人。

039

[菱形花圈、西洋盆景花、
菱形花圈結花朵墜飾]

西洋墜飾紋樣圖案因為中國紅的背景底
色而在地化，這種連續的菱格形花樣圖
案也經常被用來做為桌巾布（防水布）
的圖案。台灣花布有許多紋樣同時出現
在台灣早期的防水桌巾布上。

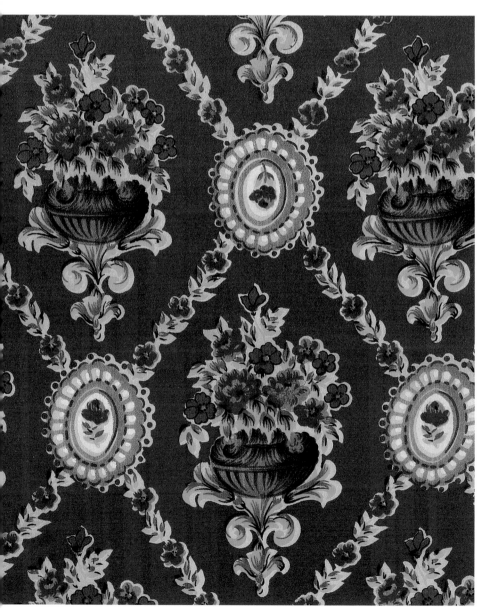

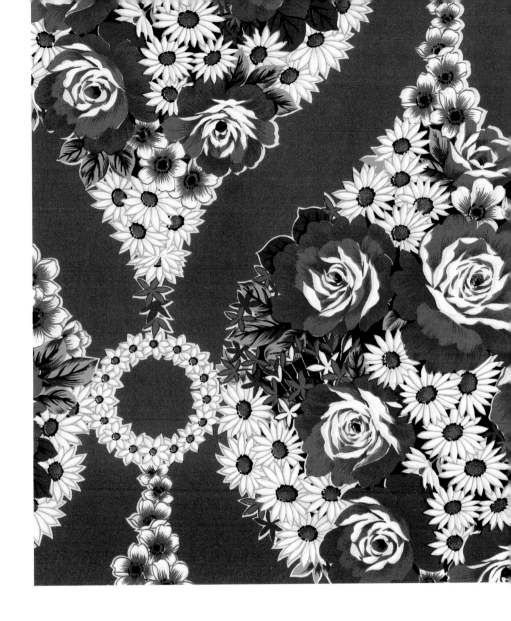

040

[紡錘型玫瑰花與菊花綜合、
小菊花花環結式]

白色菊花總是給人一種肅穆莊嚴感。用小菊花串成小花環聯結這種罕見的紡錘型玫瑰綜合花圈，因為強烈的橘色底暖色浮現效果，遠看像是用橘色彩帶框出花圈花環，鮮豔的橘色同時化解了白色菊花的冰冷感。

041

[菱形格小花圈、牡丹、蘭]

菱形格紋花圈用雙色棋盤式鋪底，宛如圍籬般的格狀小白花花紋背景浮貼上傳統的兩大一小花束的三角連續構圖，像是一場幾何圖形與花形圖案交錯共舞的音樂會。

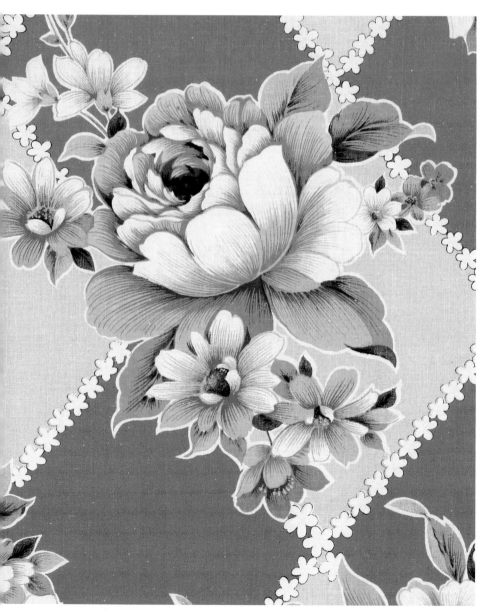

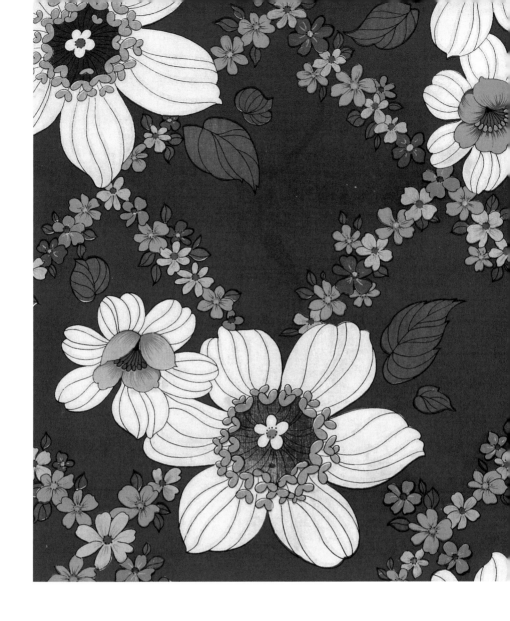

042

[菱形格小花圈、細紋寫意花朵]

由小花串出的菱格形宛如花園籬笆般的
景象，冷色調的深藍色背景讓白色花朵
猶如在夜光中盛開的花朵一般，璀璨
醒目。

043

[滿地菱形格小花圈、康乃馨]

菱形格紋的棋盤式細花圈紋鋪滿地，在每個菱形格內有不同的顏色及紋路變化，同色系的背景層次使得畫面飽滿耐看，就像蘇格蘭呢絨格紋的溫暖火紅。

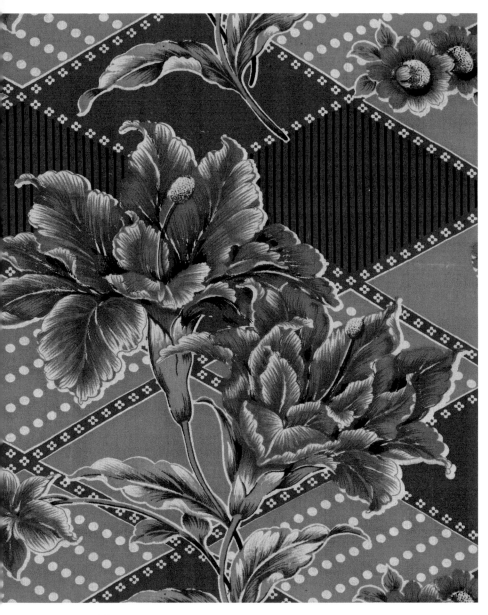

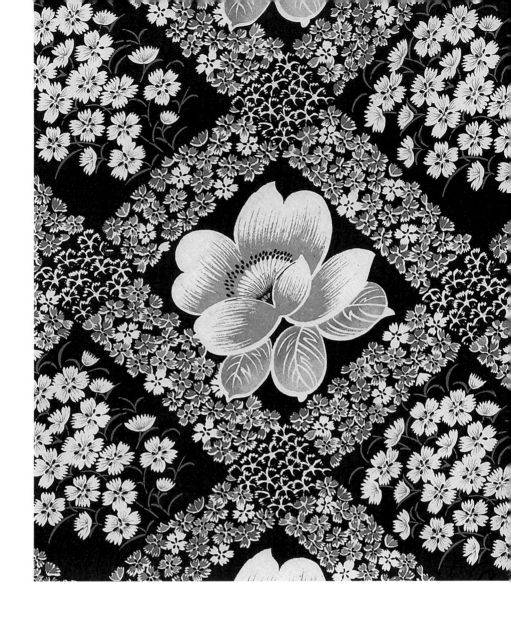

［石竹花方形花壇、石竹花叢、櫻］

田字型的方形花圈結構平穩，用石竹花小
花砌成的十字型花圈、圈內的石竹花小花
叢與特意放大的櫻花單花交錯對比，讓四
平八穩的畫面隱約產生一股律動節奏。

045

[垂鏈式菊花串花、菊、鹿子紋]

鹿子紋是一種常見的東方絞染紋圖案，因像鹿
身上的斑紋而得名，在日本及印度經常可見，
這種殘片式的網點狀鋪底讓畫面呈現半透明的
層次感，光是單獨使用就相當美麗。這款垂鏈
式花圈雖然都是菊花紋樣，但是因為大紅色系
的使用讓它看起來依舊喜氣洋洋。

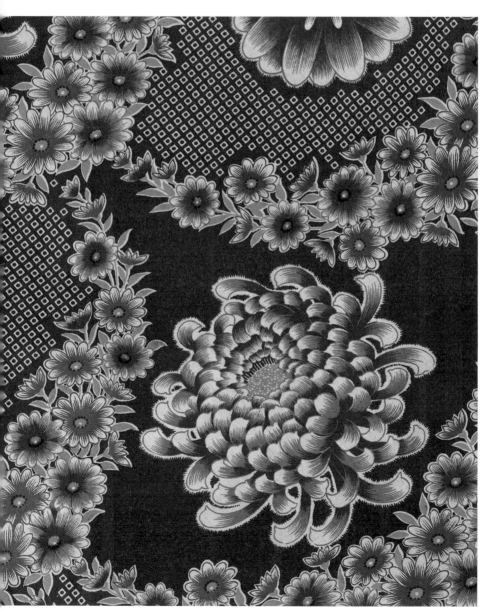

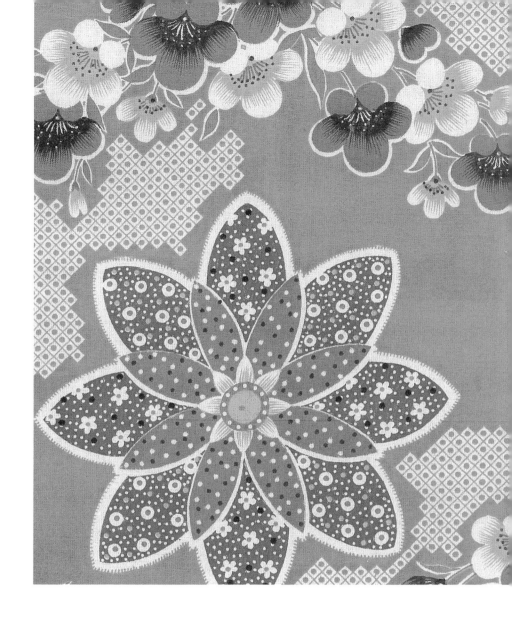

046

[垂鏈式梅花串花、梅紋、菊紋、鹿子紋]

•••••••••••••••••••••••••••••••••••••••

梅花形與菊花形圖案用各種小碎花圖案裝飾，
因為淺粉色系的使用，畫面看起來甜蜜夢幻，
鹿子紋殘片的用法讓畫面變得更加生動。

047

[垂鏈式櫻花串花、櫻紋、菊紋、鹿子紋]

與前一頁垂鏈式梅花圈紋相同的構圖方式，但是花卉全部以櫻花為主角，而且只要色彩的使用不同就給人相當不同的溫度感受，大紅色看起來就是熱情似火。

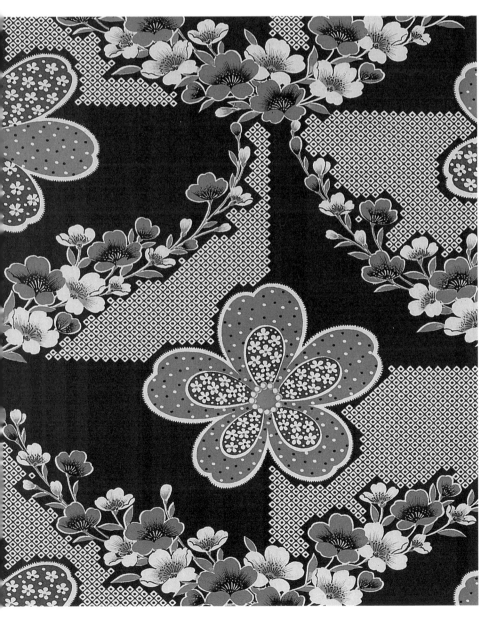

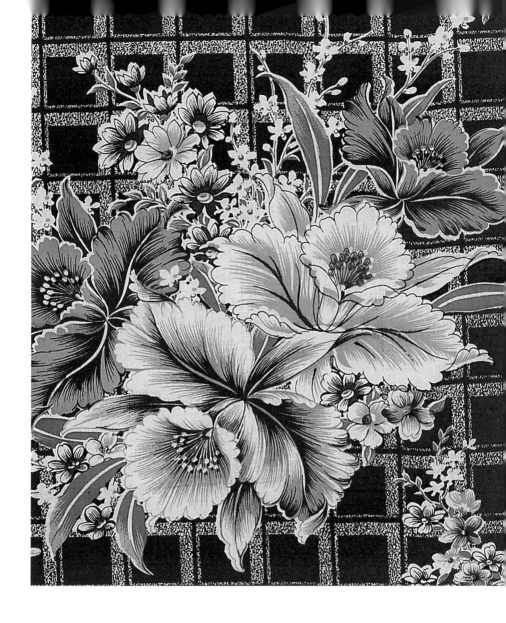

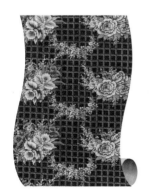

048

[垂鏈式串花、牡丹、蘭、菊、滿地小方格]

彷彿幸福華麗的喜宴會場布置一般的垂鏈式花圈，牡丹花與蘭花的出現，終於讓充滿洋味的花圈花環系列散發出濃重台味。

049

[方形十字花壇、菊、梅紋、菊紋]

菊花圈內鋪滿密密麻麻的小梅花紋樣，方
形花圈中心框入單朵菊花花朵，和右頁圓
形十字花圈像是一對兄妹似的，有異曲同
工之妙。

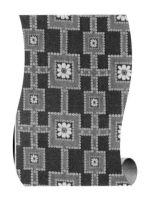

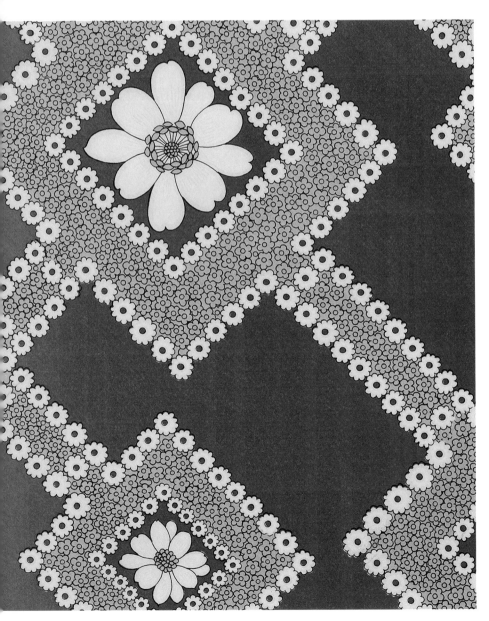

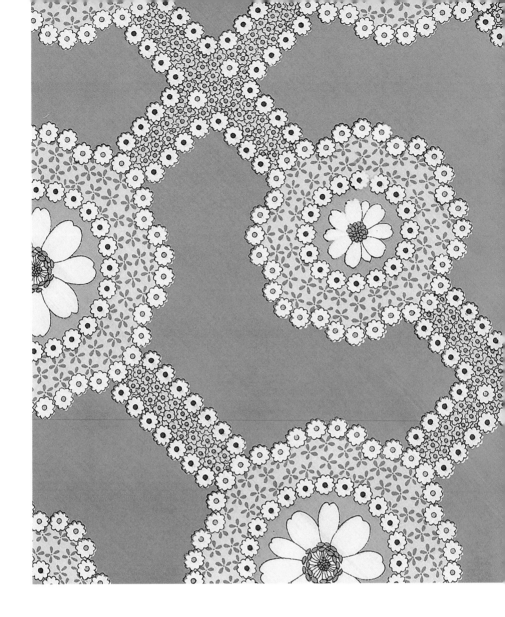

<div align="right">

050

[圓形十字花壇、菊、梅紋、菊紋]

</div>

這款圓形十字花壇和左頁方形十字花壇正好
相對應，但是這款傳統花布使用了螢光劑，
完全跳脫我們對傳統大紅花布的想像，展現
了一種簡潔有力、前衛摩登的意象。

單花・團花

Solo Flower and Clustered Flowers——隱藏著設計師的羽翼

在單花與團花的圖案中, 許多花朵
脫離紅花配綠葉的寫實手法或象徵意義,
開始走向獨立之美, 一種表現之美,
讓人感受到圖案背後有位設計師存在

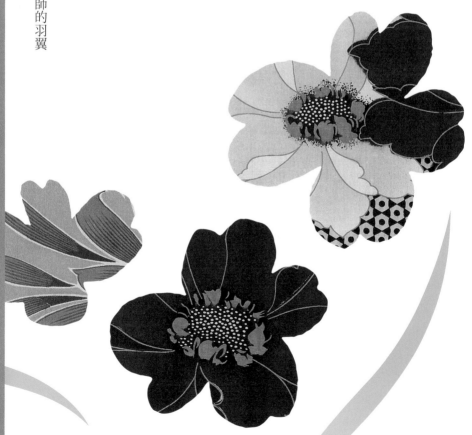

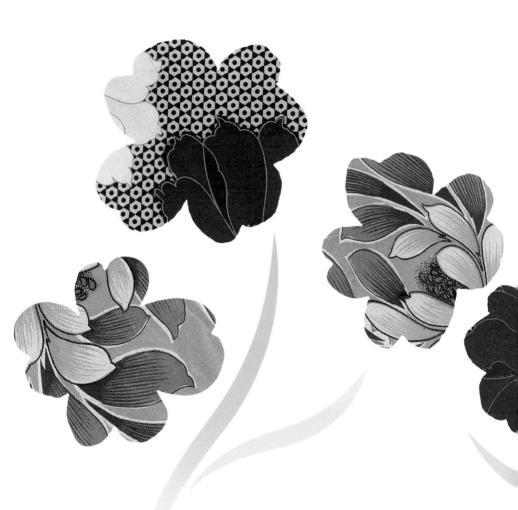

　　花朵單獨被放大或不斷聚集小單花成為一組團花，有的發展成圖案式的圓形或圈形圖案，有些甚至進化成花朵意象的圖案花，這是各式花樣的獨立運動，也是台灣花布設計步入豐收季節的成績單，讓繪製者有更多的空間發展個人風格。

　　花兒盛開與小花聚集成花丸、花團的團花形式，在傳統中國紋樣形式當中象徵著一種富貴圓滿、一團和氣、佳節團聚、花團錦簇……等等美滿喜事的降臨，它們的出現總是像衣肩上別著徽章似的神氣活現，讓人看了精神飽滿。

　　在單花與團花的圖案中，許多花朵脫離紅花配綠葉的寫實手法或象徵意義，開始走向獨立之美，一種表現之美，讓人感受到圖案背後有位設計師存在。

　　而那些圖案就像設計師的羽翼，讓畫師猶如翅膀長硬的小鳥，開始展翅單飛，讓我們在閱讀台灣花布時，彷彿走進某位藝術家的祕密花園，不斷發出令人驚豔的讚嘆！

051

[菊、梅、萬字曲水紋]

運用東方傳統古典風格的梅枝圈花萬字紋與豪放的大
菊花瓣形成對比與互補，再用一小枝剪枝梅花點綴空
白處，畫面充實平穩。而泛黃的米黃底色、外瓣粉紅
內瓣青綠的大菊花與綠枝梅花串起的三色梅花花圈，
因為使用粉嫩的色系鋪色，使得看似古老的萬字紋，
蒙上一層年輕的面紗。

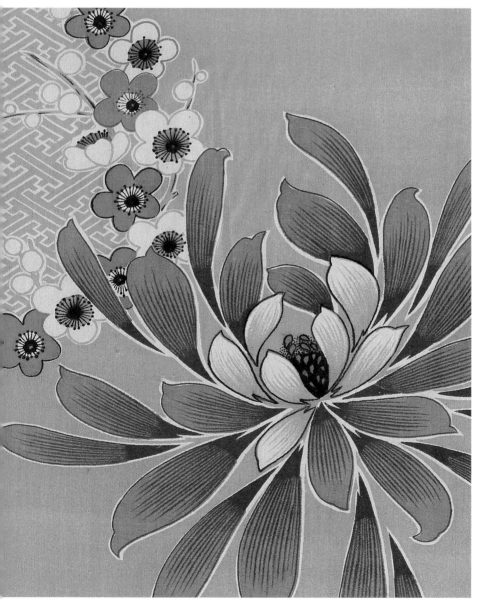

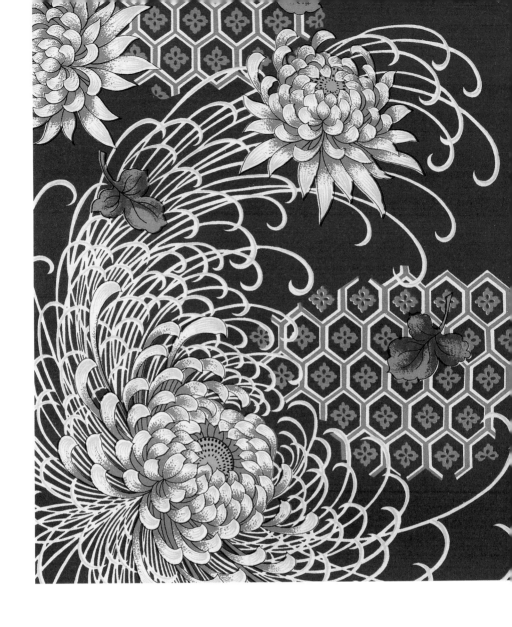

052

[萬壽菊大花、龜甲花菱紋殘片、
菊、落葉]

喜宴般的大紅底色用龜甲花菱紋
大、小殘片做裝飾底紋，充滿東洋
風，而並排的大菊花隨著錯落的菊
花與落葉的鋪陳騷動起來。

053

[牡丹、菊、櫻、楓、梅]

所有花葉輪廓都用黑線加白點的鑲
邊方式點綴起來，彷彿珠寶首飾般
別具一種光采風韻；這款已經泛黃
的傳統大紅被單花布顏色只有六
色，看起來格外高雅。

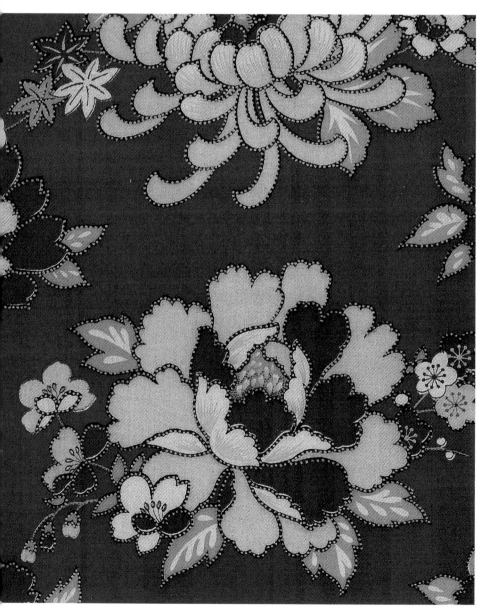

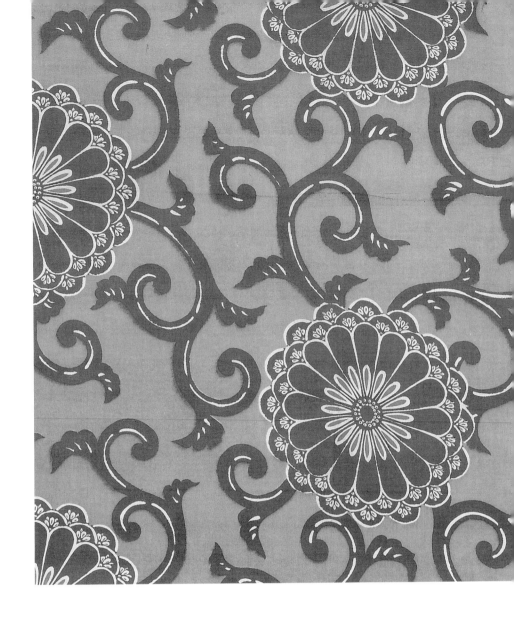

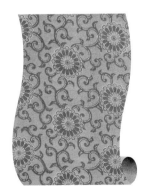

054

[菊花唐草]

被日本人稱為「唐草」的中國纏枝藤蔓紋樣，以菊花紋樣為中心，向四周延展出去。唐草在中國有延年益壽的象徵，傳統中國建築的門窗鏤刻與織錦紋樣經常可見它的蹤跡，卻罕見於台灣傳統花布。

055

[蘭、梅、牡丹、楓、梅紋、
竹紋、菊紋、扇紋]

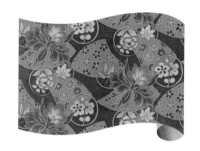

蘭花是次於牡丹、菊花、梅花、櫻花之後的台灣
花布主花之一。這款花布應用了鏤空的技巧，讓
牡丹、梅、楓葉等像圓形木雕花窗上的圖案一般
嵌進圓圈裡，大洋蘭像蝴蝶飛舞其上，充滿新藝
術裝飾性曲線而洋味十足，而三層相異圖案的重
疊構圖手法更讓它呈現出立體三D畫面的效果。

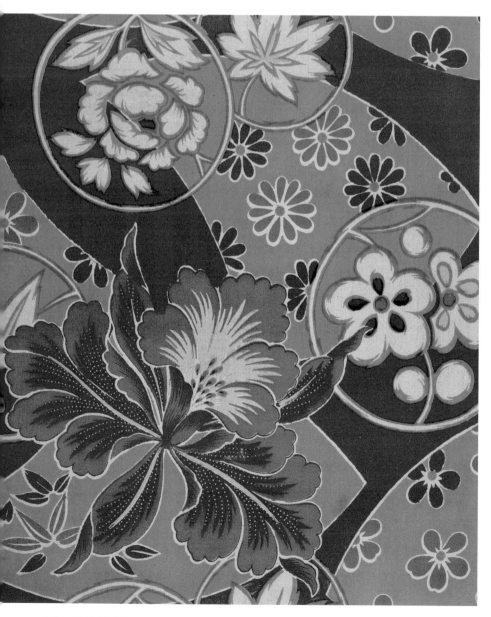

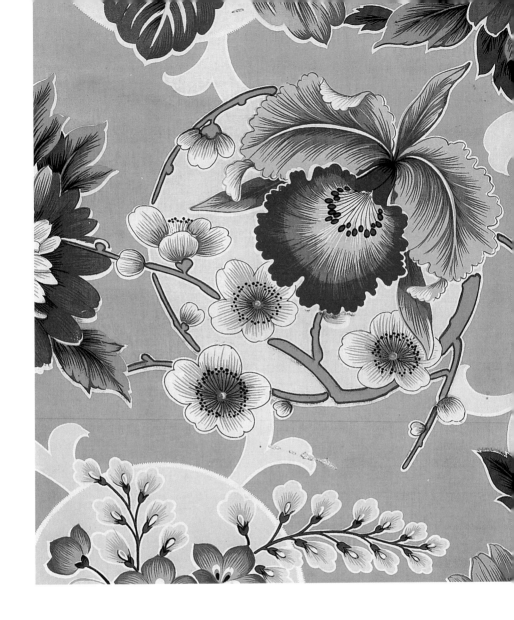

056

[梅、蘭、牡丹、梧桐、唐草紋]

這塊估計超過三十年的老花布已經有些破損，但是因為圖案設計直接而大膽，讓人過目難忘。串枝唐草底紋中心的梧桐花，與纏枝梅花、單朵牡丹花交疊串連成一張相當生動大器的作品。而梧桐花雖是日本重要的皇室與武家用徽章，但深黃色的底色搭配，讓這款傳統花布保有中國皇室的崇高氣度。

057

[牡丹、菊、櫻、菊紋花圈、扇形、圓形]

三十年前的老花布，被放大的花朵因為以黃色
扇形與圓形等幾何圖形做背景而看起來獨立、
狂野又自信，而且如同野獸派風格般的對比用
色大膽，以紅、黃、藍、綠為基本設色的螢光
色調帶出一股令人沉醉的迷幻色彩。

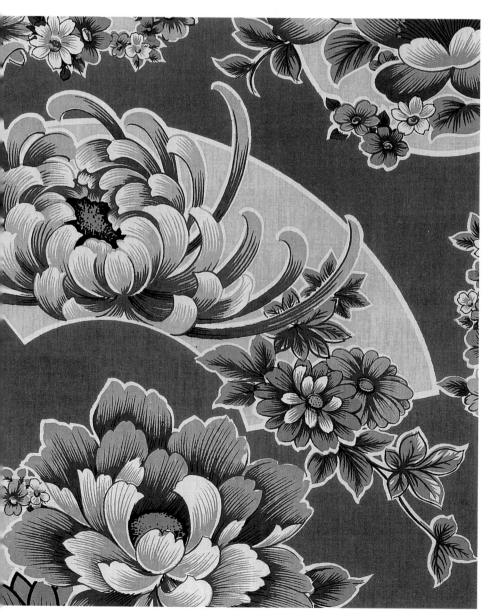

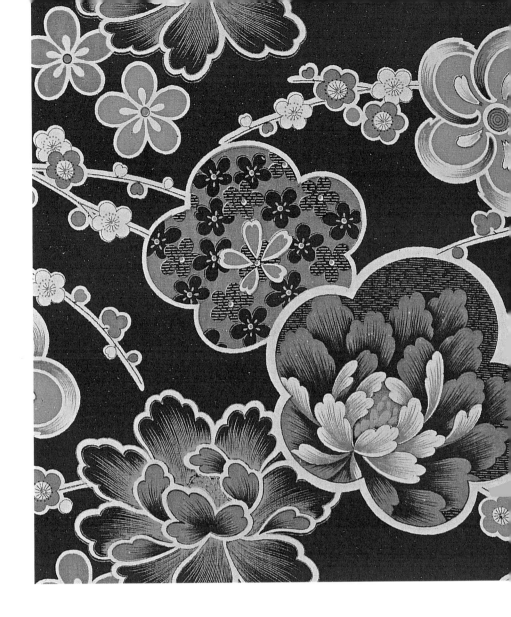

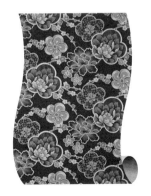

058

[牡丹、梅、梅紋]

用梅花形白描外框框住的單花牡丹、白描牡丹單
花、像風車般的扭轉梅花紋、梅紋花框內鋪滿小
花，這四種單花圖案像徽章一般，以梅花折枝與小
朵梅紋串連起來，元素豐富，編排俐落有致。

059

[牡丹、梅、櫻紋、梅紋、小花地紋]

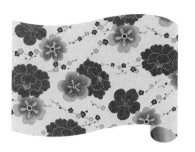

描金的牡丹花、櫻花與梅花三種單花紋樣都以
小花紋樣鋪底裝飾,兩朵疊花為一個單位,用
梅花枝條做串花連續,這塊新遠東花布留有遠
東花布的餘韻,式樣新穎。

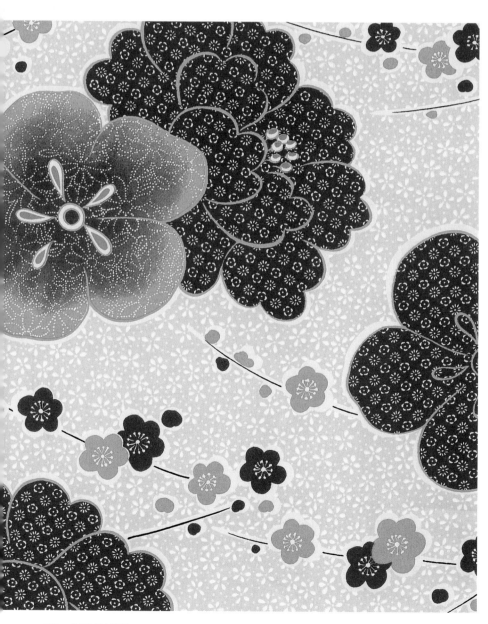

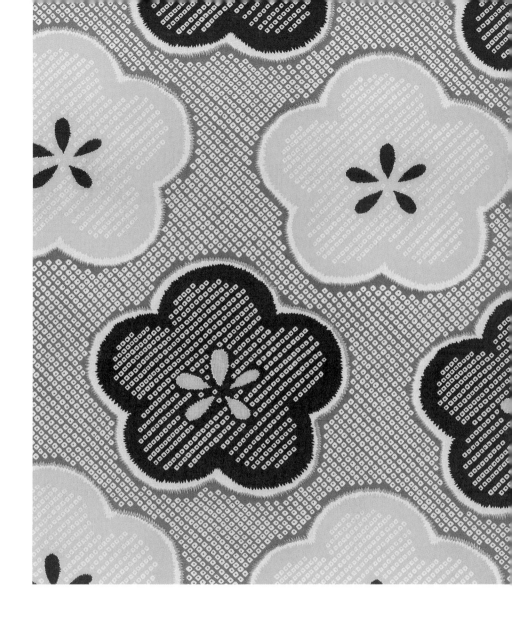

060

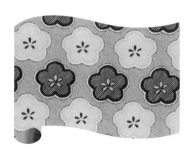

［梅紋、鹿子紋］

這款大梅花紋樣的傳統花布，設計簡約大
方、用色優雅特殊。單獨一朵留白邊的梅
花圖案，只靠三四種配色，與如水珠般的
鹿子絞染紋為背景的暈染效果，就能讓單
一重複的圖樣產生夢幻般的節奏。

061

[櫻紋、梅紋]

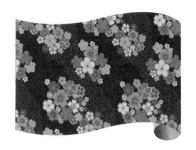

由數個中小形單朵梅花與櫻花紋樣分別聚集
成大小兩組櫻花花團與一組梅花花團，底下
鋪上如雲霧般的小碎花雲紋殘片，原本充滿
日本風情的櫻花紋樣，套上標準的東方紅底
色就變成帶著吉祥色彩的台灣傳統花布。

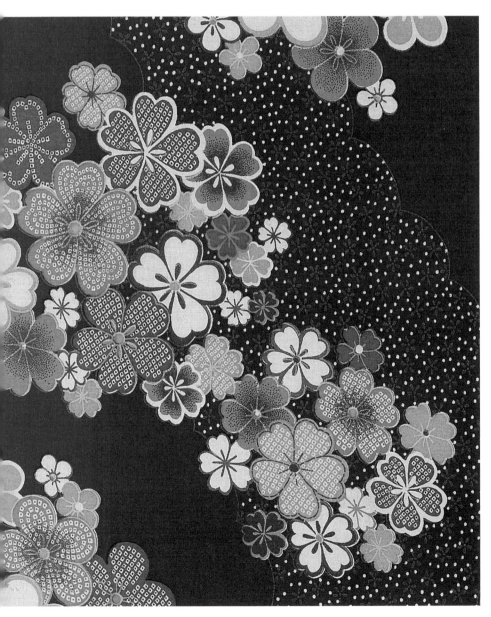

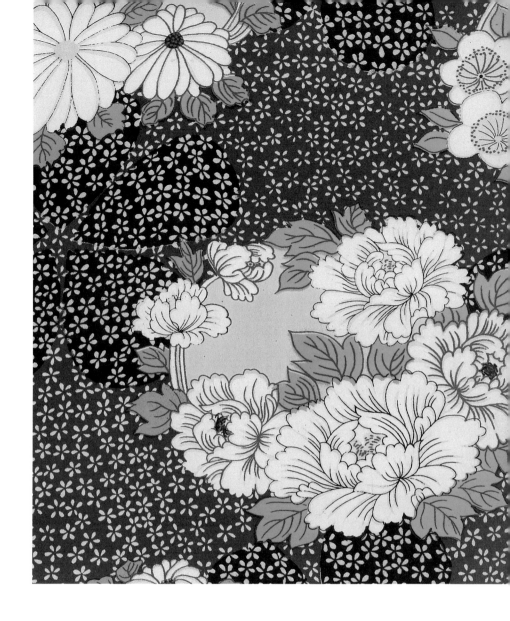

062

[牡丹、菊、梅、梅紋]

由牡丹、菊花與梅花三種主要傳統花樣，串起的花
圈，或稱花丸，如團花般組成三角構圖，滿地小
梅花紋底下又錯落大梅花深色底紋，這種應用大小
層次與顏色反差的效果，產生了一種光影變幻的錯
覺，滿地梅紋小碎花看起來就像浮萍與水花，上層
還飄浮著白色團花。

063

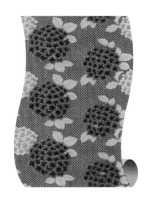

[繡球花、滿地梅紋]

━━━━━━━━━━━━━━━━━━━━

這種象徵圓圓滿滿、一團和氣、花團錦
簇與團圓的繡球花構圖與團花圖案是一
種東方常用的傳統吉祥紋樣，它們就像
節慶日的彩球一般帶來熱鬧與喜氣，這
組繡球花團花圖案因為用色收斂風雅，
隱約透出一股日式和風的禪意氣息。

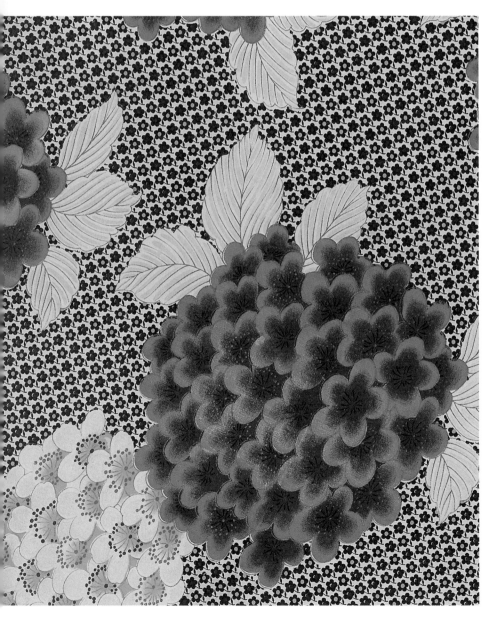

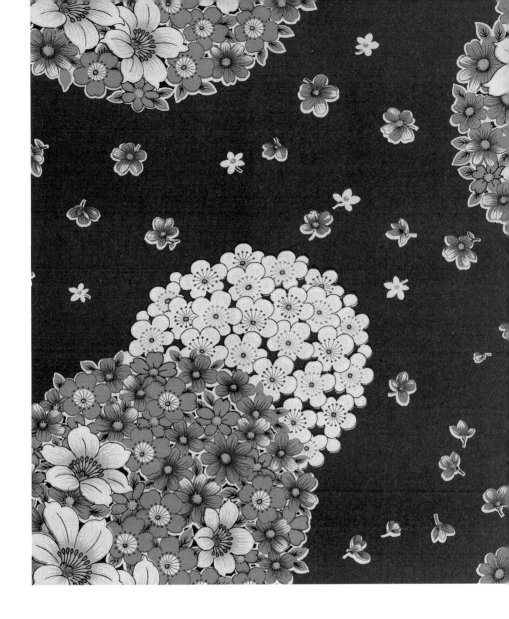

064

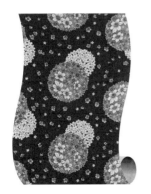

［菊、櫻、百合、綜合花、小花落花］

圓形、圈形與團形，讓人有團圓與圓滿的聯想。早期的傳統花布，布滿深具「團圓」意涵的花與圓形圖案。這款台灣花布以吉祥大紅色為底色，點綴了滿地的落花，宛如天女散花一般，充滿喜事的歡樂氣息，也減輕了兩個團花相疊的重量感。

065

[繡球花、寫意牡丹、玫瑰]

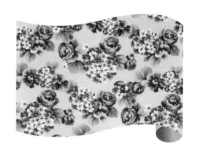

這款繡球團花搭配寫意牡丹花組合成
如花圈般的項鍊排列，接近滿地花的
構圖，用色華麗高貴，搭配遠東絲光
棉布的光澤與細膩感，讓人聯想到製
作旗袍的高級絲綢布料。

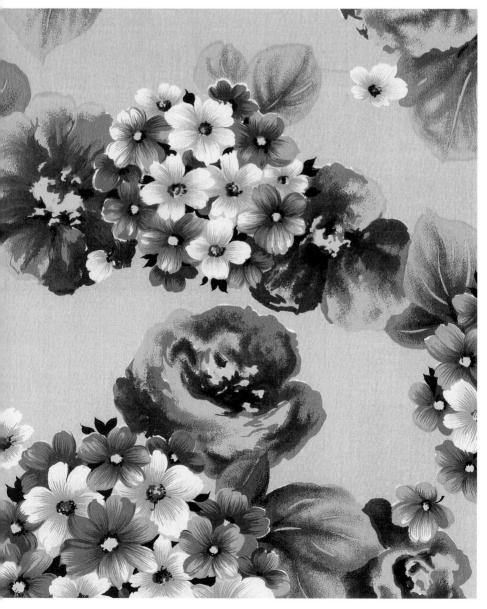

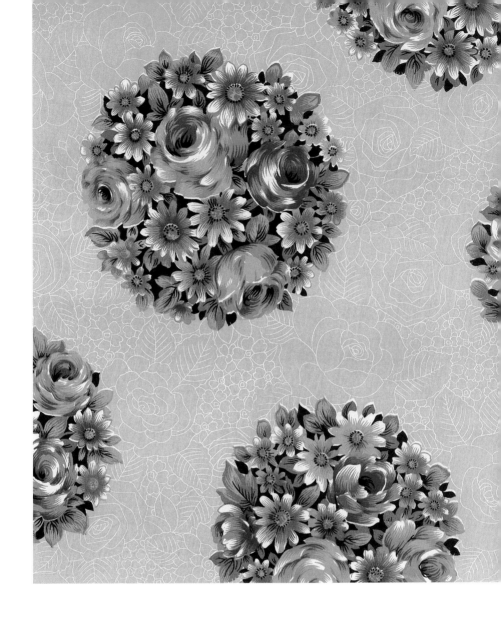

［玫瑰、菊、玫瑰花綜合地紋］

玫瑰與菊花組成的團花的三角連續構圖，
白描玫瑰花綜合地紋鋪底，傳統花團錦簇
的團圓意象簡單有力，而金黃色底色與團
花色彩的高飽和度，呈現在遠東絲光棉質
上更突顯出它的富貴氣息。

067

[牡丹、滿地龜甲紋]

雖然只是簡單的三款描金牡丹花雙
色疊花連續圖案，因為滿地金黃色
的細緻龜甲紋網目與花蕊上的金箔
筆觸的雙重加持，讓這塊牡丹花布
貴氣逼人。

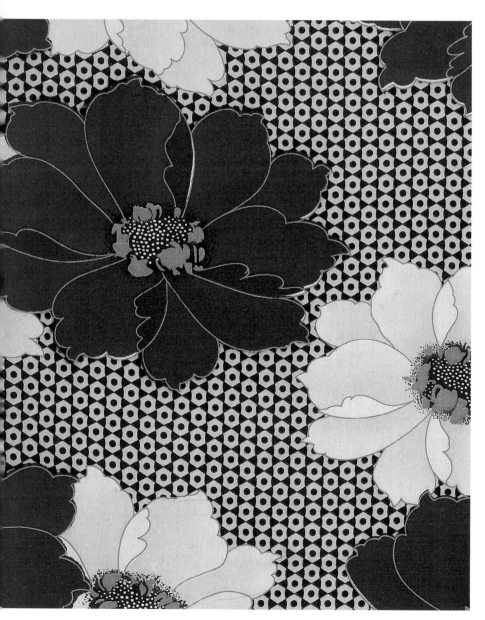

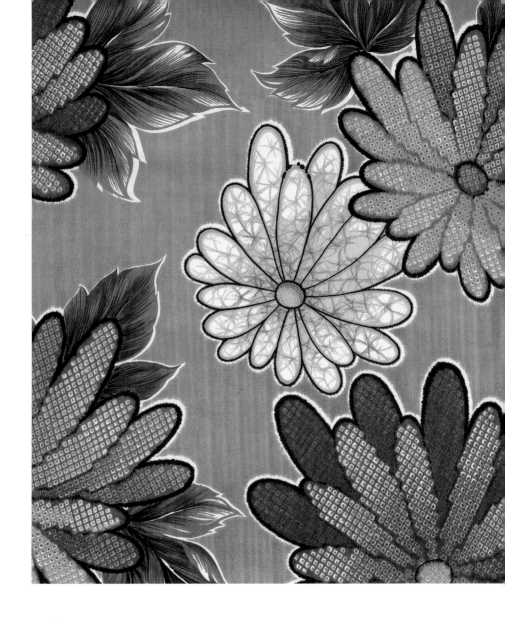

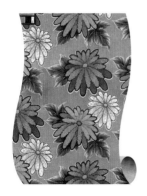

068

[絞染紋、菊、花葉]

用絞染鹿子紋與臘染絞紋裝飾大菊花花瓣，橄欖綠底色的紋路像是剛用畫筆刷過的痕跡。而遠東絲光棉質顯現的細緻光澤讓它像是打過水臘似的光鮮亮麗。

069

[萬壽菊、菊]

三種菊花樣式,從富麗大方到小巧可
愛的造形,用色精采加上遠東絲光棉
布質料的加持,讓這塊傳統的花布金
碧輝煌,高雅精緻;讓人不斷想著到
底要用它來做件美麗的上衣、旗袍、
還是手提包呢?

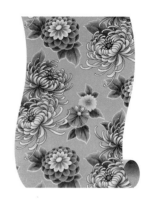

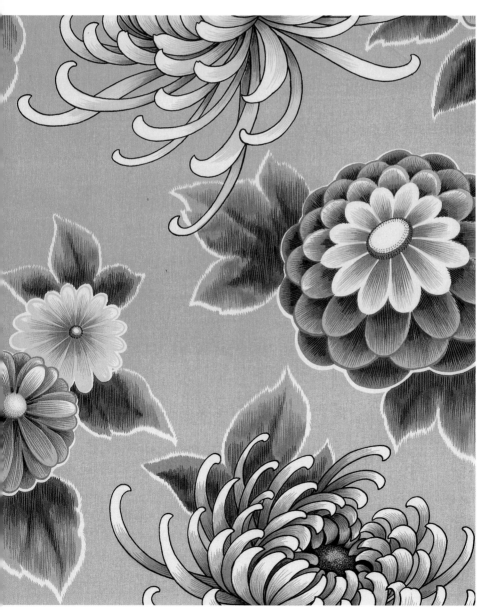

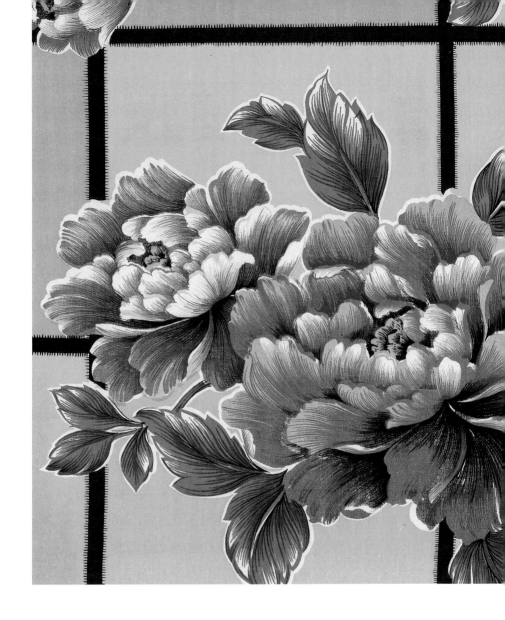

［牡丹、落花、黑條紋格形］

姿態生動的兩款紫桃紅色與橘紅色大牡丹疊
花，運用四色漸層，讓花朵看起來富貴飽滿；
而輕鬆俐落的黑色條格狀背景用刷淡的兩種色
系填色，像日式窗格般有種恬靜的禪風意境，
凸顯牡丹花的秀麗大方、華而不俗。

071

[牡丹、絞染紋花葉]

由一黃色、兩橘色的三朵大牡丹花撐起，
似串枝的三角連續構圖，牡丹花本身的體
態生動豐滿，四色漸層讓它飽滿、立體、
生動，加上葉子的特殊手染紋路效果，以
及遠東絲光棉質的精緻處理，就像是一款
台灣花布的高級禮服版。

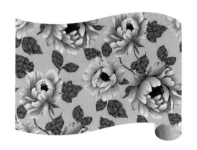

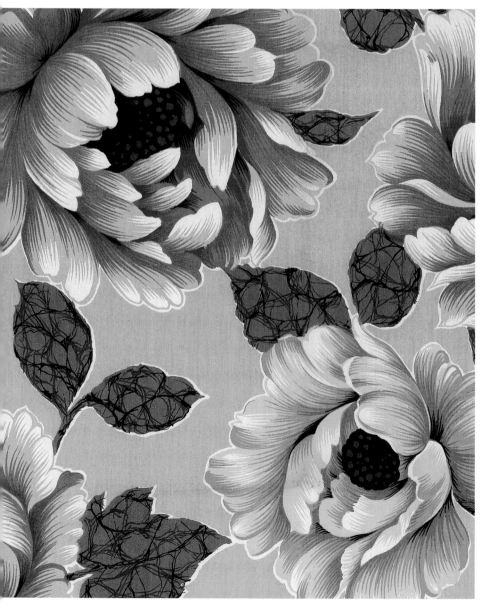

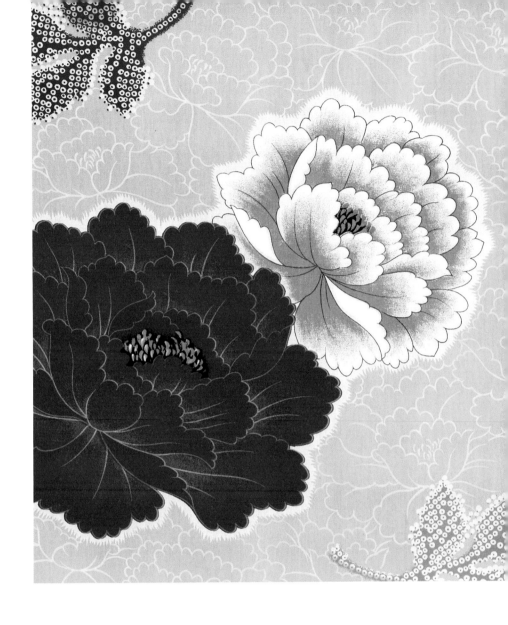

［牡丹、落葉、牡丹地紋］

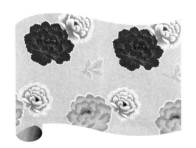

兩組用色簡潔有力的牡丹花疊花與落葉。而清晰可見的牡丹花白描地紋與遠東絲光棉的細緻用色，更顯牡丹花紋樣的清新優雅，舒適大方，有別於一般牡丹花的盛氣凌人。

073

［玫瑰、小花圈］

放大的單朵玫瑰花取代傳統牡丹花，米白色底色加上西洋小花圈，讓這塊台灣遠東絲光棉花布有種進口舶來品的感覺；誇大的玫瑰花圖案讓人情不自禁的聯想到玫瑰花香水盒，還有一股濃濃的花香氣息。

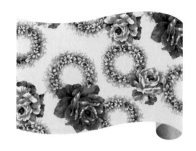

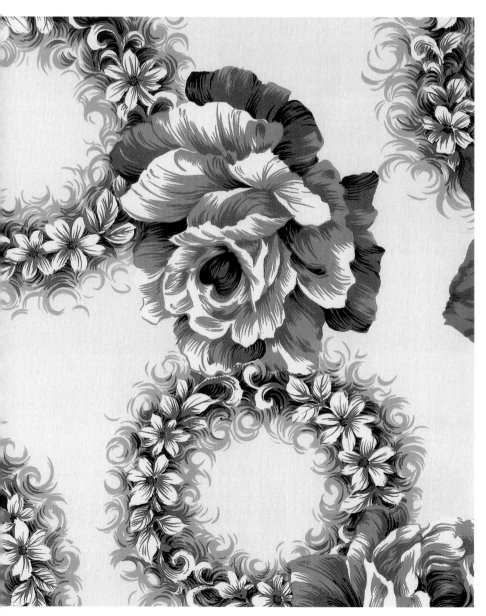

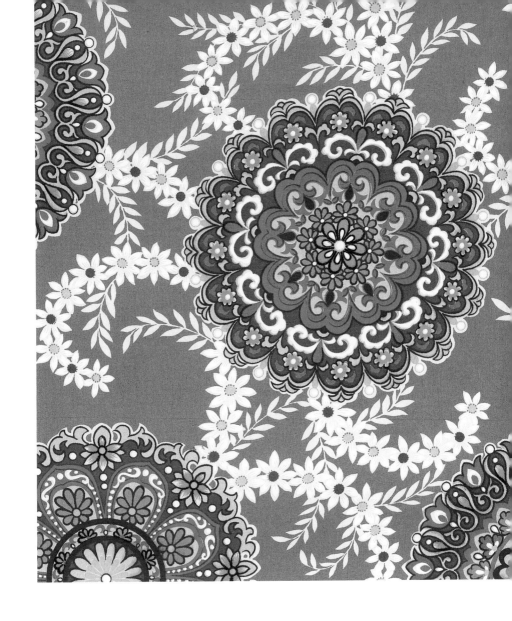

074

[西洋花盤紋、小葉菊花捲紋]

猶如萬花筒般變化的數款西洋花盤花圖案，就像直接從裝飾華麗的西洋陶瓷盤上拷貝下來的紋樣，粉色櫻花底色配上白色盤纏的小菊花捲紋就像西洋瓷器上的浮雕畫一般，近看異國風情、遠看花團錦簇。

滿地花

Blanket of Flowers

隨興灑脫的自信

這種歐風圖案, 色彩繽紛,

花朵描繪的手法從寫實、寫意、潑墨到白描勾勒皆有,

筆觸可大可小, 構圖自由、隨性變化,

是傳統花布當中最自由灑脫的形式。

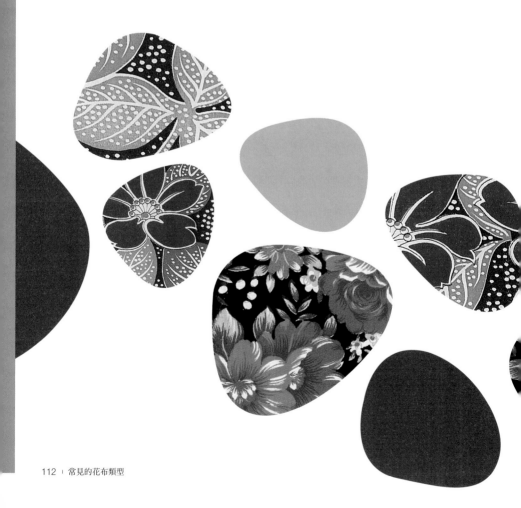

各式各樣脫離至尊的傳統牡丹花獨大的式樣，改以各式中、小型花朵密密麻麻的重疊交錯，猶如滿地盛開的個性花圃，這類型的印花布至今依然是花布圖案設計類型的基本款之一。這種歐風圖案，色彩繽紛、構圖充實所展現的高密度飽和感，總是能夠緊緊地抓住人們的視線，它們猶如盛裝的嘉年華會與遊行隊伍，飽滿自信、熱情洋溢。

花朵描繪的手法從寫實、寫意、潑墨到白描勾勒……筆觸可大可小，構圖自由、隨性變化，是傳統花布當中最自由灑脫的形式。這種溢出版面揮灑的圖案效果，是最能展現圖案設計師個人繪畫風格的形式之一。它們不只搶眼而且充滿著一股不拘泥的親和力與追求自然表現的平等精神，這就是滿地花圖案不滅的魅力定律。

這種用中、小形花朵與花樣大量組合而成的圖案較小，讓這類型的花布除了製作被單、窗簾與家飾品外，還常被用來製作手套、帽子、工作服、布巾、洋裝等，使用範圍相當廣泛。

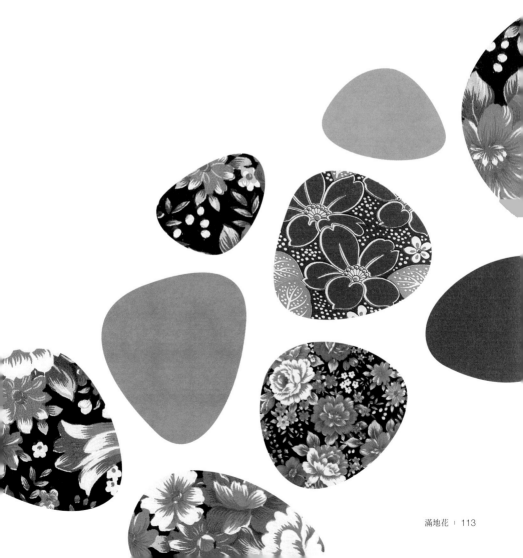

075

［菊、牡丹、扶桑］

嘉義一家老布店所找到的零碼花布，據老闆娘所
言，可能有四十年以上的歷史，布料泛黃且纖維硬
化。不知是年代久遠造成的斑駁感，還是一種手工
刮印的版畫效果，讓它那油畫般的溫暖筆觸看起來
層次豐厚，暗紅色與多層次的藍色具有一種歷史的
深邃感，神祕悠遠。

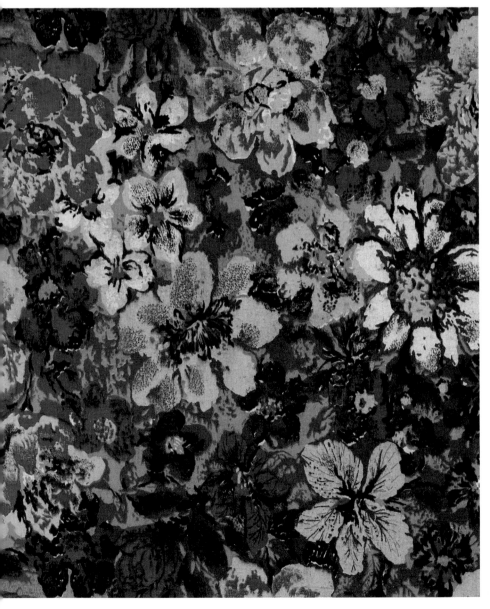

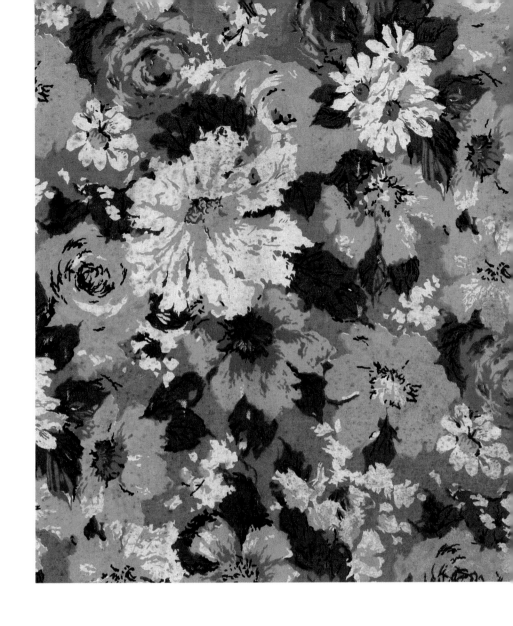

<div align="right">

076

[菊、牡丹、玫瑰]

</div>

油畫筆觸的老花布雖然寫意，但是依稀可以讀出台灣花布常用的花樣：牡丹與菊花。雖然可能因為時間久遠造成色澤改變，不過仍然可以感受到其跳脫紅色系，以橄欖綠為底色，並透過白色筆觸的運用讓沉甸甸的枯黃色系花葉充滿活力，有四十年歷史的傳統花布因而顯得老當益壯、精神奕奕。

077

[牡丹寫意花葉]

••••••••••••••••••••••••••••••

彷彿前面兩款寫意老花布的新生
代，繪畫手法相同，最後都用上許
多白筆觸點亮畫面。

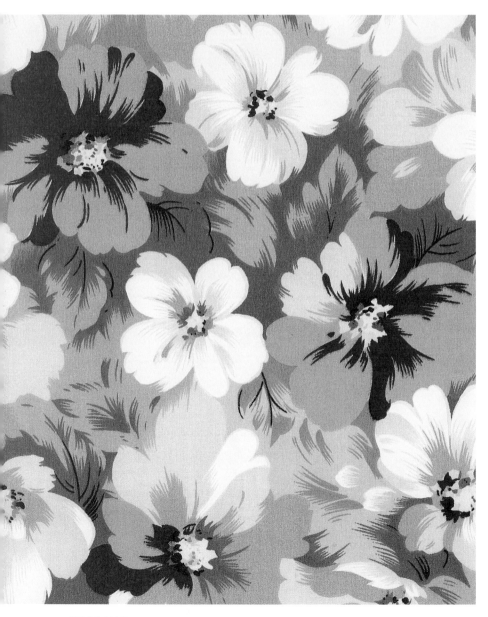

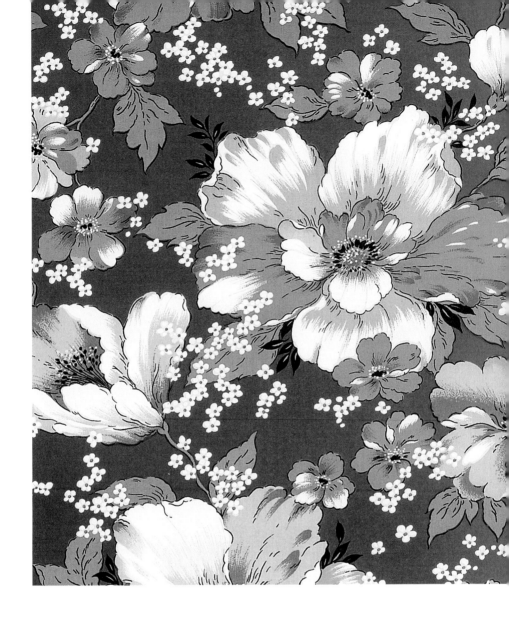

078

[牡丹、小白花花絮]

所有大、中、小牡丹花與葉都用斷斷續續的
黑色線條描邊；草莓色鋪底、無數的小白
花四處飄散，灑落在牡丹花上，好像甜點
灑上最後一道如雪花般紛飛的糖粉，甜美
夢幻……又是一張台灣遠東花布的佳作。

079

[寫意綜合花葉]

約略可以讀出像是牡丹、菊花、球花與一些
草葉紋樣的各種寫意白描的圖案花樣;這款
花布用色因為沒有傳統花布的大紅大綠,反
而在傳統花布中顯得格外出色。而硬邊勾勒
的圖案效果彷彿木頭雕花的花窗層層交錯,
又像藤蔓花叢的盤纏繚繞。

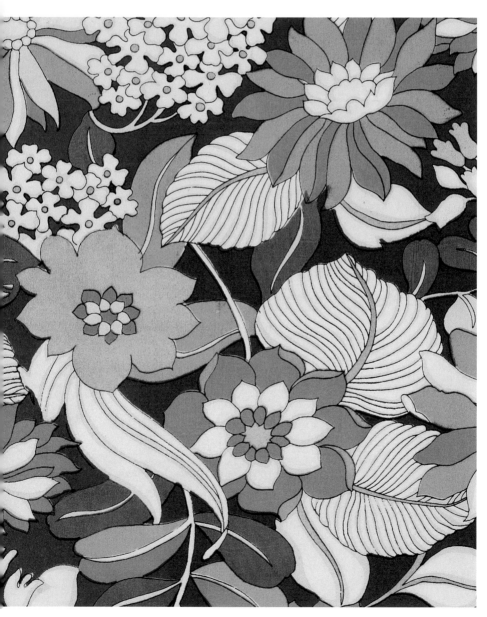

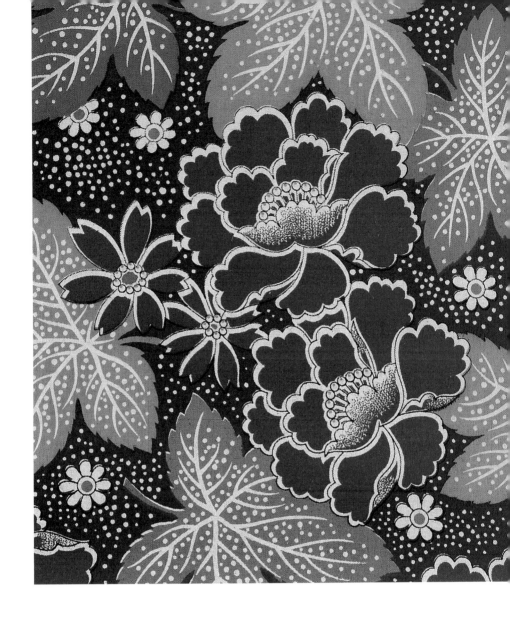

080

[楓、牡丹、菊、菊紋落花、小白點]

暗紅底色上，滿地菊紋落花與小白點，上
層白描牡丹與櫻花都用紅色，下層楓葉則
用了粉紅、粉紫與鮮綠三個顏色，遠看楓
葉比較像是主角，這就是顏色的力量，能
夠創造與改變物體的視覺地位。

081

白描櫻花紋樣、滿地落花梅紋與小白點
地紋跟前一張花布手法相近，只是主角
變成櫻花與滿地櫻花葉形圖案，兩者層
層交疊，花與葉難分難捨。

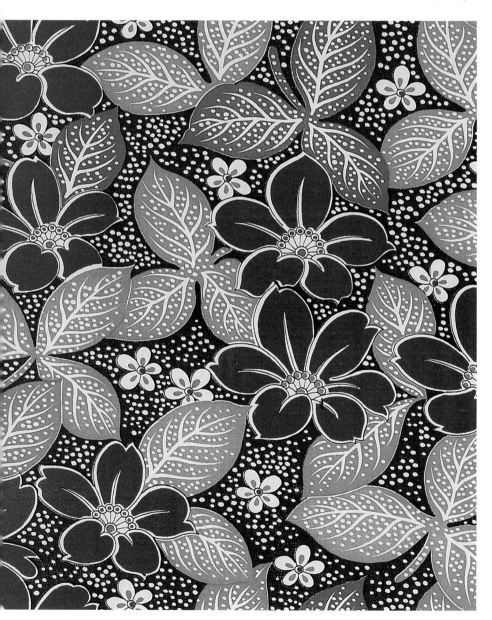

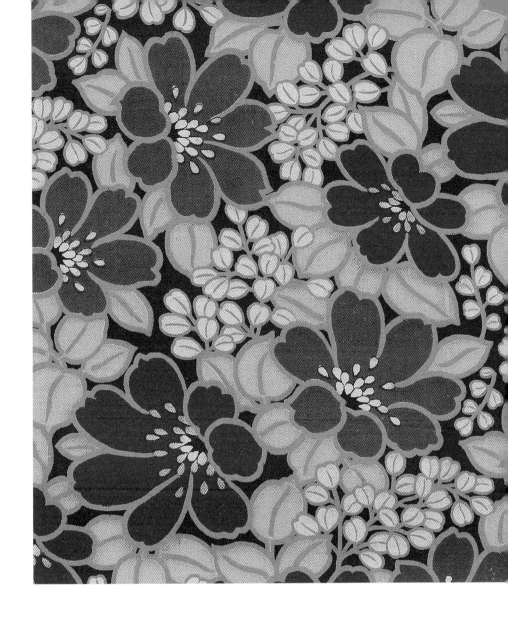

082

[櫻花、蘆荻]

常見的櫻花紋樣與草葉紋只用五個
顏色加上描金就將簡單三種紋樣表
現得滿堂彩，金黃色與橘紅色系讓
這滿地落花與落葉猶如落日餘暉般
金碧輝煌，簡單耐看。

083

[櫻花、滿地白描綜合花]

运用滿地白描花底紋襯托上層的彩色
花樣，這款中形滿地花紋樣跟右頁鬱
金香滿地花一樣，都是只用到五、六
個顏色印製的簡單花布。

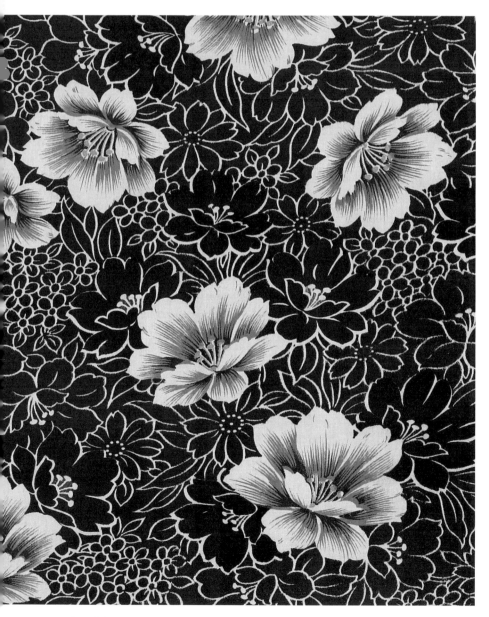

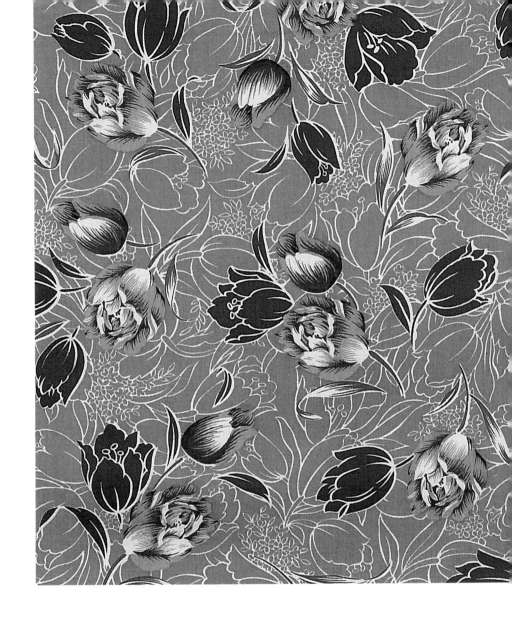

084

[鬱金香、滿地白描鬱金香、草花]

出現在台灣花布的花種就像台灣植物的歷史
演變一樣，隨著移民文化與世界風潮的變動
充斥著外來衍生種。鬱金香、虞美人、水
仙、桔梗、鳶尾花，甚至梅花、櫻花、牡丹
花等等全都是。這款淺藍色底的鬱金香花布
的用色簡單，只有五、六種，不過花朵忸怩
的委婉曲線讓它看起來活潑生動。

085

[牡丹、菊、梅、草花]

接近黑色的深藍色底色讓滿地大、中、小形花卉更加騷動起來，黑色就是沒有像藍黑色這樣的內蘊，藍黑色除了神祕低調還可以保有一種深度的光采，它可以突破黑色的完全不透明，具有一種像深夜宇宙般的神秘感。

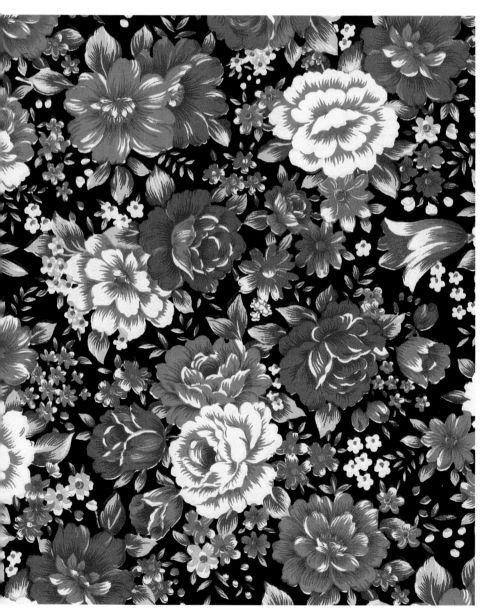

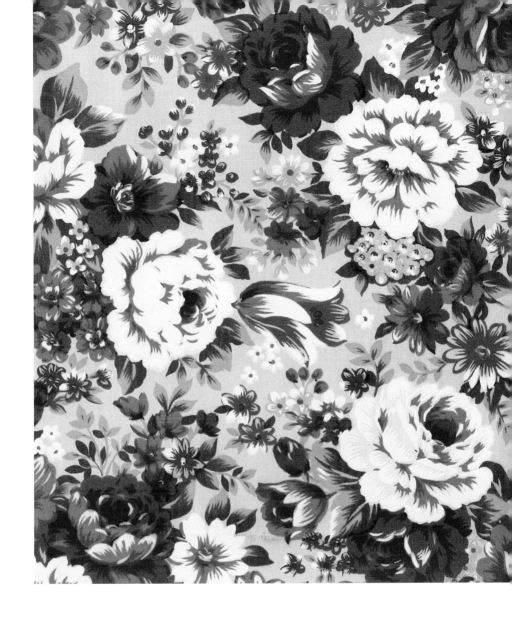

086

[草花、球花、牡丹、菊、
鬱金香、草花]

遠東紡織所出品超過十色的府綢印花布，
米黃色底、用豐富鮮豔的數種花卉圖案匯
聚出花開滿地的盛況。這類遠東1990年以
後出廠的作品，新穎時尚，沒有大牡丹花
的直接誇張，常被拿來製做衣服。

087

[草花、牡丹、菊、鬱金香]

滿地花就像善變的女人，在眾多滿地花款
式，雖然花卉大小、內容都相當接近，但是
只要顏色與編排一變就風情萬種。這款花布
暗藏黑色底色，讓這些七顏六色的花朵瞬間
變得穩重起來。

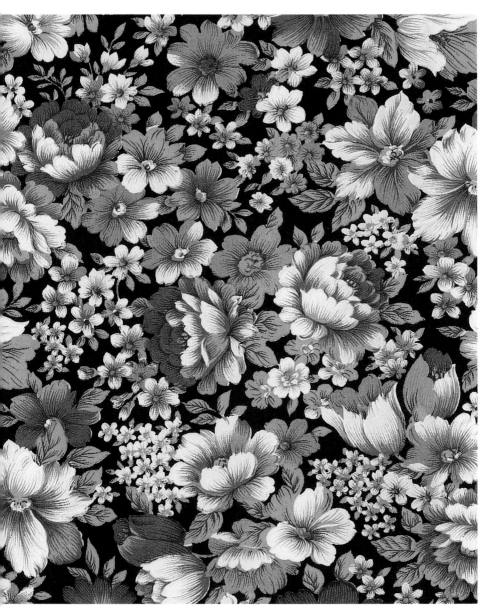

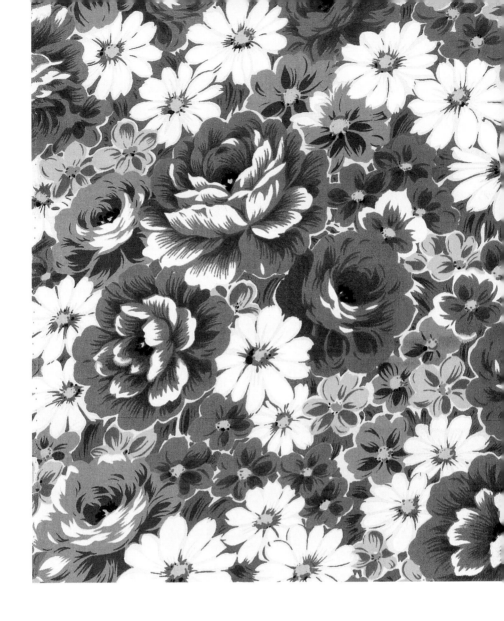

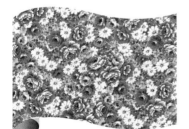

088

[牡丹、菊]

少了小碎花與葉子裝飾的喧鬧聲，這款傳統花布只用幾款中小形牡丹花與菊花造形構圖，顏色也變少了，終於讓滿地花的熱鬧聲勢稍稍減弱，宛若一面花牆造景般，凝結而沉靜。

089

[牡丹、鬱金香、草花、鐘形花、小花束]

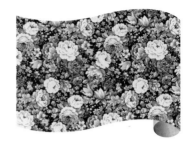

這款滿地花也可以說就是牡丹花束花叢的迷
你濃縮版,將數種姿態方向各異的牡丹花叢
拉攏聚集、交錯重疊鋪滿畫面,像是看不見
空隙的花海與花田一般。黑與粉白色的對比
關係,讓這塊原本就光滑細緻的遠東絲光棉
質花布出落得更加高貴穩重。

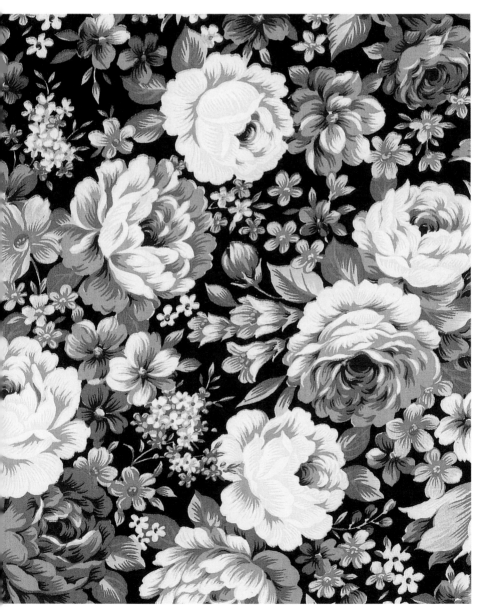

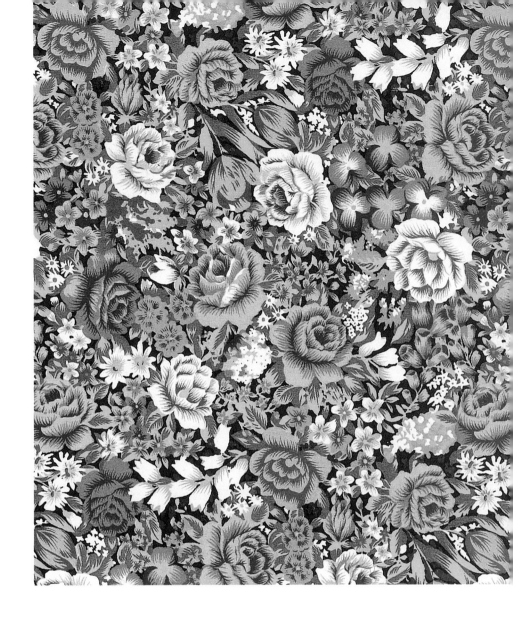

090

[牡丹、菊、鬱金香、各種草花]

一片花海，滿地花猶如花田的一張張空中鳥瞰
圖，有種「數大即是美」的宣言姿態，這片花
海密密麻麻、到底有幾種花卉呢？鬱金香、
菊、石竹、毛地黃、報春花⋯⋯而黑色，黑色
永遠是神秘穩重的最佳保護色。

091

[牡丹、菊、鬱金香、桔梗]

後期遠東絲光棉花布的精采之作。配色創新、花卉
變化富麗大方，以明度較低的桃色系為底色及主色
調，雖然這種低沉的桃色系讓人想到日本的櫻花色
系與含蓄之美，但是整體花樣與配色還是具有一種
歐風的浪漫典雅，讓人不自覺陷入一陣濃濃的殖民
地上流社會迷霧風情中，既懷舊又摩登。

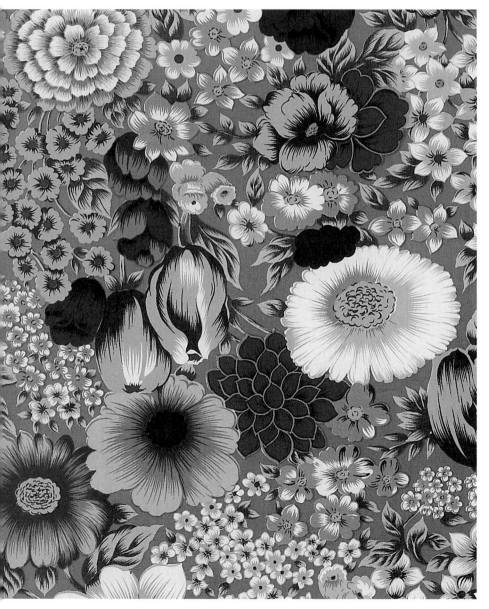

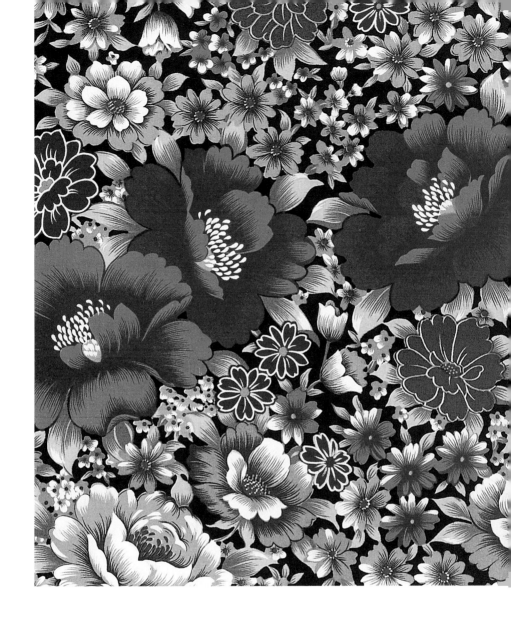

092

［ 牡丹、菊、各色小花 ］

花色與花樣的變化不像左頁大膽創新，但這款
黑底牡丹花布卻將牡丹花做了各種不同形態樣
貌的描繪與上色，有白描、描金、漸層等等，
至少十種以上不同的牡丹花花形與花色，四周
再用其它各色各樣的小花襯托，讓這塊黑底的
傳統牡丹花布看起來自信滿滿、別有風情。

093

[牡丹、菊、球花、鬱金香、草花]

猶如虞美人（大花罌粟）的牡丹與鬱金香花束緊
密連續，形成滿地花的局面。這塊台灣花布雖然
是東方紅的底色，卻洋溢著一股華麗西洋風，接
近滿地花的串花連續，只靠一束牡丹四季花花束
的豐富動態就達成，精緻俐落，而用色大膽也是
造成這塊美麗花布讓人驚豔的大功臣。

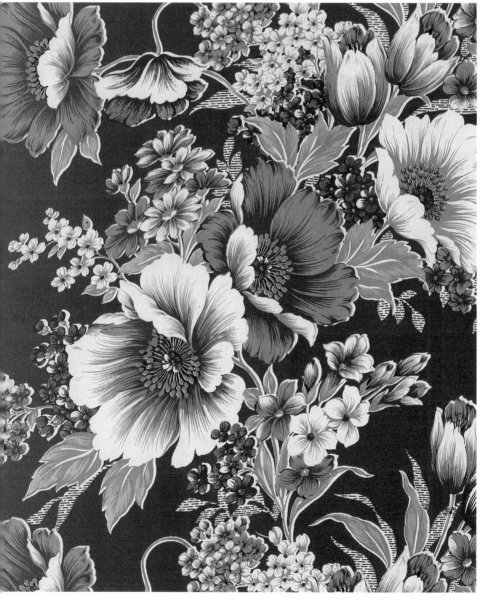

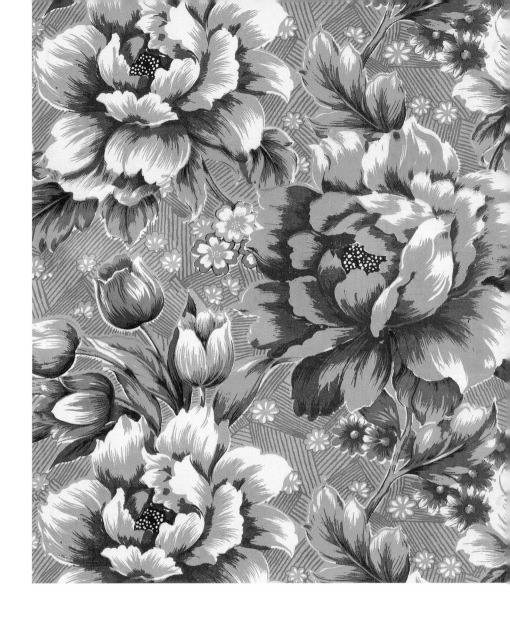

094

[牡丹、鬱金香、菊、桔梗、滿地網目、菊紋]

像是寫實油畫一般的手繪效果，加上土黃色網目
地紋與小落花，有如是一張牡丹花與鬱金香花圍
的戶外寫生，這種不描細邊的牡丹花用了四個漸
層顏色，如此厚重粗獷的手工層次感少見於傳統
花布，因而凸顯出一種繪圖師的素人風格。

小碎花

Flowerlets

樂活鄉間的小碎步

台灣傳統花布的最初樣式，

顏色只有三、四、五、六種，

但是就是這種簡單花樣，

才能顯現小碎花布的輕鬆步調，

讓人猶如漫步在開滿小野花的田園小徑。

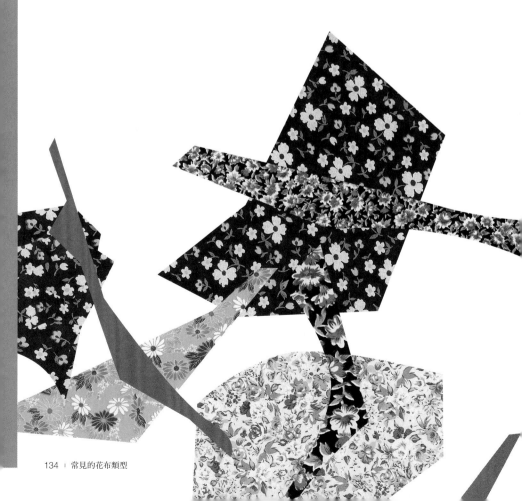

早期滾筒印刷機器印製出來的花布顏色較少，傳統小碎花布料便是其中代表。雖然每組小碎花布所使用到的顏色只有三、四、五、六種，但是就是這種簡單花樣才能顯現小碎花布的輕鬆步調，而它也可以說是台灣傳統花布的最初樣式，慢慢隨著機器的演進才長大成花開富貴般的大牡丹花花樣。

這些親和力超強的小碎花布料，過去曾大量被應用於鄉間的各種生活用品物件，例如：手套、餐巾、嬰兒尿布、小孩衣服、笠巾、頭巾、內衣褲、睡衣、工作服等等。小碎花布帶著鄉村風情，讓人猶如漫步在開滿小野花的田園小徑，感受到溫馨、輕快、甜美。至今，它依然是世界風行的鄉村田園風格的代表圖案，尤其受到英國鄉村風格家飾品及日本拼布藝術界的喜愛。

小碎花布雖不似牡丹花布耀眼，但在台灣民間傳統花布的使用上卻不可或缺，就像一部戲裡面的男、女主角各只有一個，但是配角卻是需要無數個，在為數眾多的傳統花布當中如果缺少了小碎花布，就像導演在一部戲裡找不到其他配角一樣，可是會令人不安著急的。

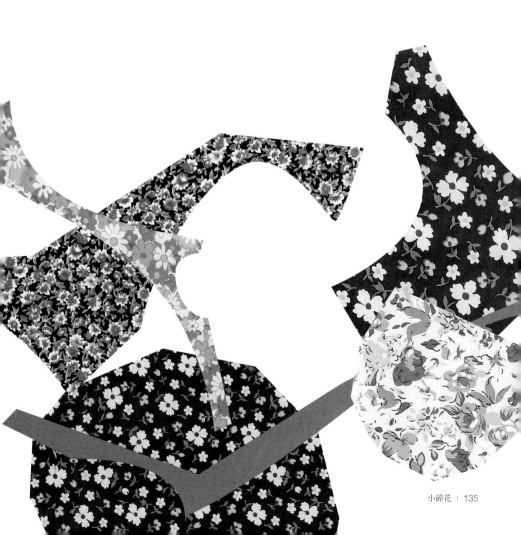

095

[小雛菊、小白花]

小菊花滿地的風情就像戶外遍地的
小野花，淺藍色的背景除了可以凸
顯暖色系的鮮豔花卉，又可以讓傳
統花布變得年輕化，而小雛菊也總
是給人年輕少女的聯想。

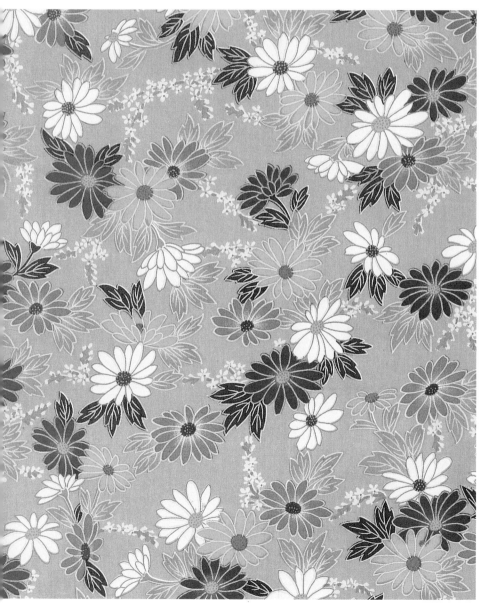

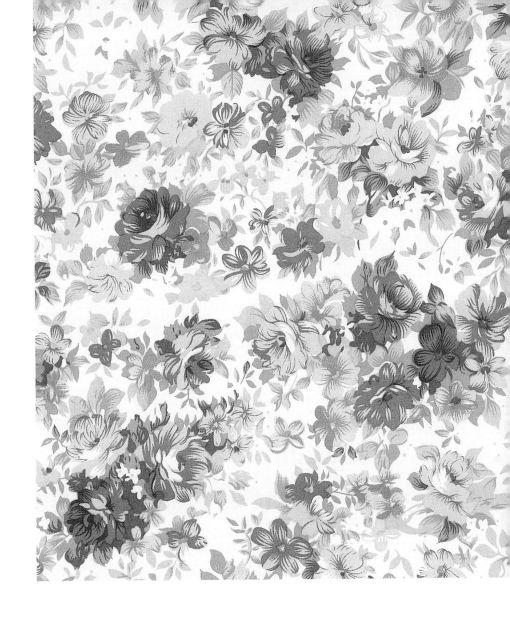

096

[牡丹、草花]

這款傳統小碎花布設色細膩素雅、
層次剔透。白玉般的底色、粉色系
的各色花草花樣,淡雅寫意,就像
一件春夏時節出現的小洋裝般,透
著清涼宜人的徐徐微風。

097

[寫意花]

粉色系看起來紓緩無壓，是常見的小碎花布
用色。不過，這塊花布用黑色筆觸隨意勾勒
的花朵動線與黑色所點出的依稀背景，讓原
本平淡的粉色系花朵全都騷動起來，黑色就
是有這種深邃神祕的造勢魅力。

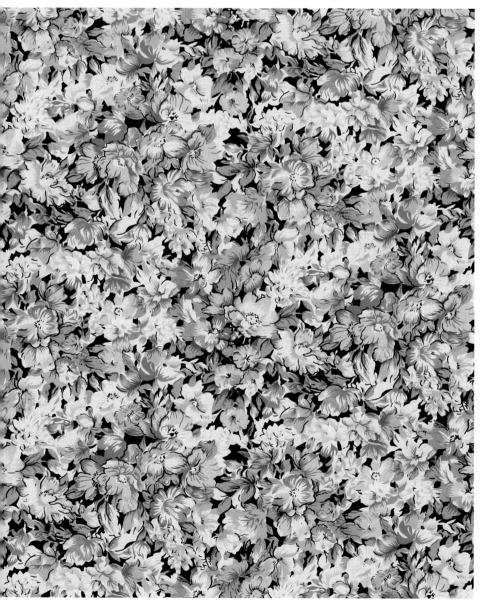

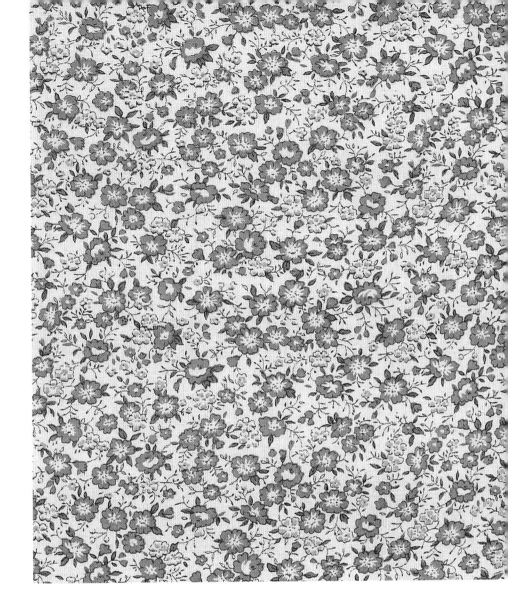

098

[各式小花]

白底粉色系的小花，只簡單用了三、四色，這樣一派單純輕鬆，滿地粉嫩的色彩就像嬰孩般的肌膚觸感，柔嫩細緻。

099

[菊]

又是黑色的造化，讓所有顏色的小花
變得飽滿鼓動起來。在黑色的襯托下
幾乎所有的顏色都能夠被強調出來。

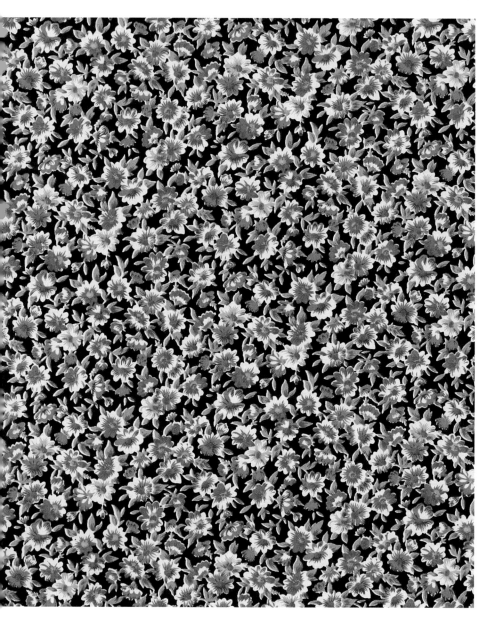

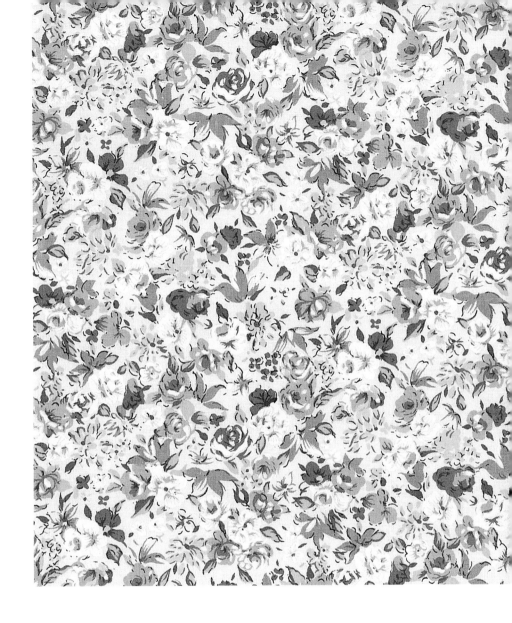

100

[寫意草花]

米白的底色將各種粉色系的花花草草襯托得更加柔美又不失個性，這組帶著歐洲鄉村風情的小碎花布讓人聯想到美麗的小洋裝、帽子、布包、窗簾、圍裙、桌巾、餐具等等，幾乎所有這類的生活物件都能夠用它來設計製作，小碎花就是有這樣的親和力。

101

[小白花、小黃花]

•••••••••••••••••••••••

這種中國藍是常見的用色。深色給
人不怕髒的錯覺，許多工作服或實
用物件都會選擇深色系，這款花布
的深藍色將黃與白的小碎花襯托得
猶如滿天繁星，精神抖擻。

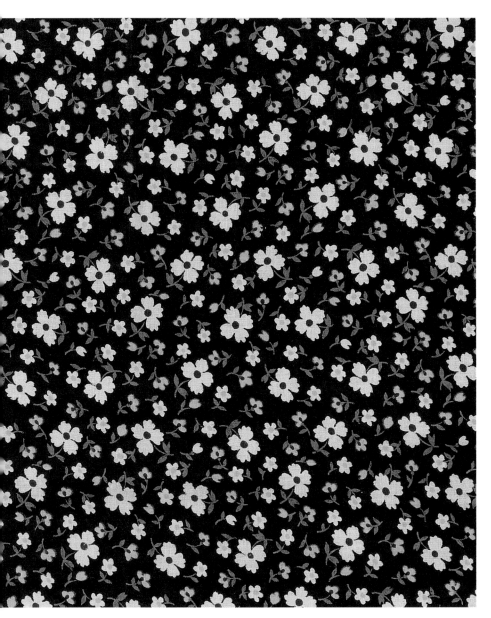

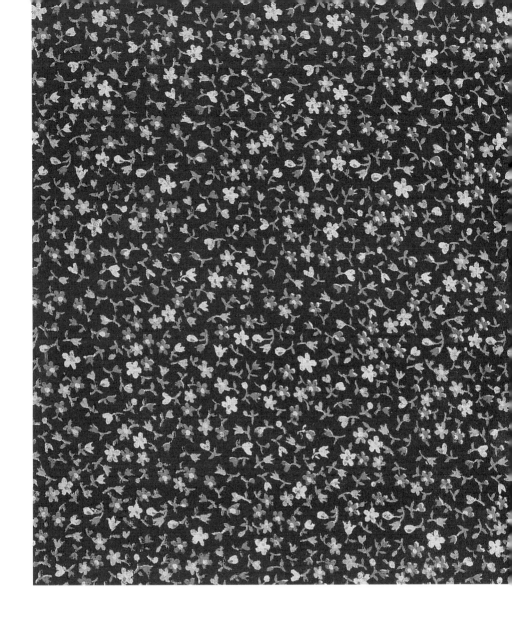

102

[各式小花]

紅色是永不退流行的基本色，光與熱的代表，它的出現總是能夠炒熱一切，讓畫面變得飽滿而強烈。這款多如繁星的細小碎花用傳統大紅花色點燃了花布熱情。

103

[各式小菊花]

密密麻麻簇擁在一塊的各式小菊花，幾乎看不到留白
的底色。這款粉嫩柔和的糖果色系小碎花布好像是專
為嬰幼兒服裝用品所設計似的，用色輕柔溫暖，帶著
一股少女般的甜美滋味，讓使用它的女人至少年輕二
十歲，這就是粉色系小碎花的凍齡魔力。

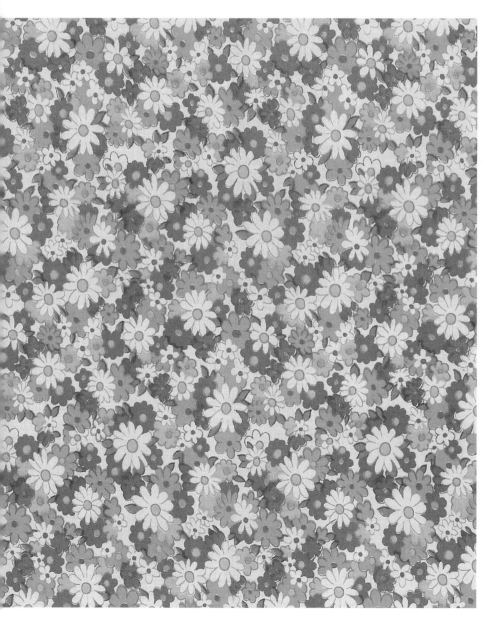

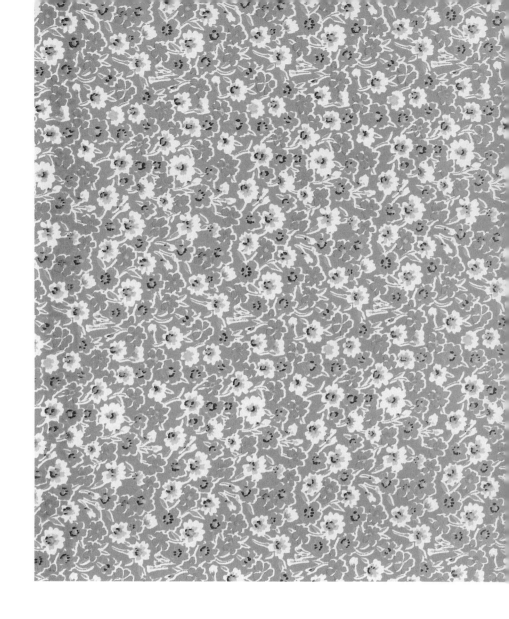

104

[各式小花]

形狀模糊的小碎花讓這款粉藍色底的傳統
花布遠看有一種朦朧美，帶著年輕氣息的
粉藍色搭配滿地的粉紫色、橘色與黃色小
碎花，乾淨清爽，近看越看越美。

藤蔓・緞帶

Vines and Ribbons ——

—— 台灣花布土風舞

透過小花串起的藤蔓
延展出主花的張力與動態,
讓台灣傳統花布的線條結構
有更多樣性的伸展空間,
平面花布舞動起來了,
就像是一場場熱情的土風舞表演。

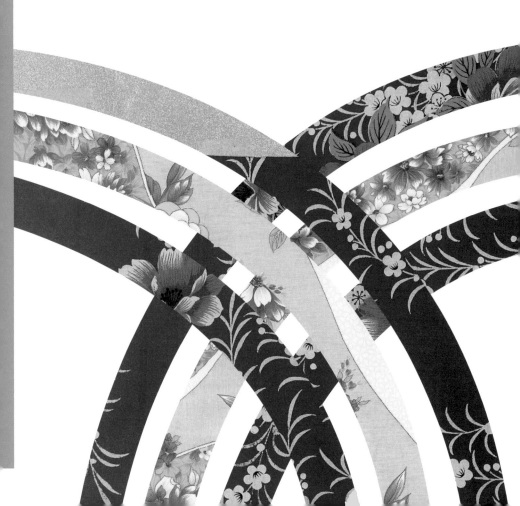

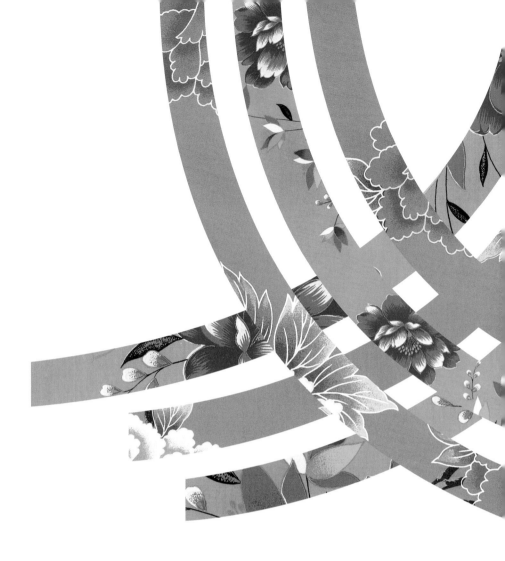

　　西方藤蔓式花草構圖也出現在以東方傳統纏枝構圖為主的台灣花布圖案裡，讓台灣傳統花布的線條結構有更多樣性的伸展空間。

　　透過這些花枝招展、扭動的藤蔓或如織帶狀般舞動的構圖，整張花布畫面律動起來，有時彷彿輕風吹拂，有時又如五線譜上躍動的音符旋律。直線與曲線的布置，讓平面花布舞動起來，這些採用曲線或斜紋構圖所造成的錯覺藝術，讓我們彷彿踏進西方小步舞曲當中。

　　這些從主花延伸出去彷如連續動作的圖案，有些是透過小花串起的藤蔓延展出主花的張力與動態，讓整張花布像是一場場熱情的土風舞表演；有些則依靠緞帶式的條狀背景帶動，就像一支民族彩帶舞。

105

[菊、小花藤蔓、捲葉地紋]

••••••••••••••••••••••••••••••••

靈動精巧的菊花叢與周圍旋扭的小花
藤蔓像是微風徐徐吹過，滿地捲葉紋
的漩渦狀細紋隱隱若現，這些白色細
紋讓粉紫色的底色變得清透起來，遠
看就像一場神秘優雅的蘇菲旋轉舞。

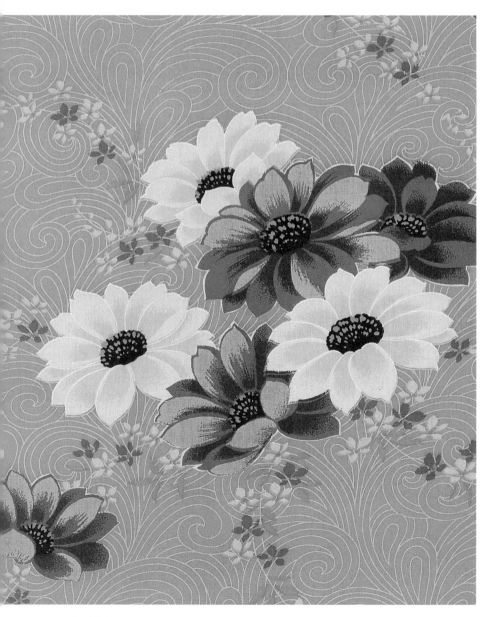

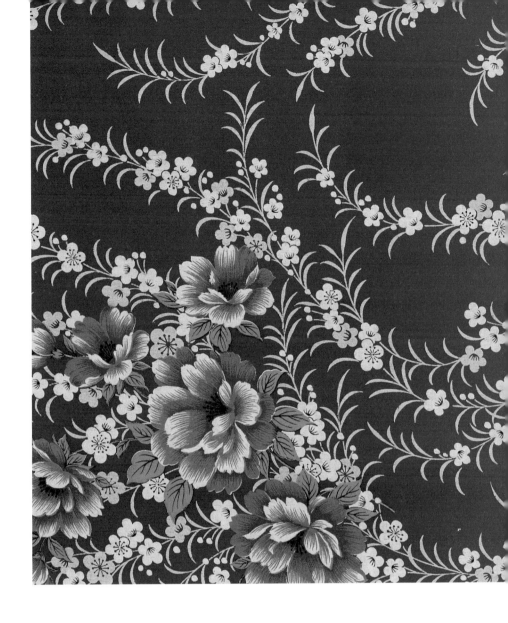

106

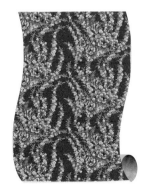

［牡丹、梅、草花］

牡丹花叢四周環繞著如水草擺動般的梅
花紋草葉花藤蔓。在這裡，梅花擺脫了
傳統折枝的堅毅線條，成為裝飾草花的
紋樣；傳統牡丹四季草花也被簡約改
造，強調出草花隨風搖曳的綽約風姿。

107

[牡丹、白色蕾絲緞帶、梅紋]

米色底印上的白色細蕾絲緞帶與小落花
隱隱約約，這種白色細蕾絲飄帶總是可
以讓任何花束變得猶如新娘捧花般，令
人喜悅與年輕起來。

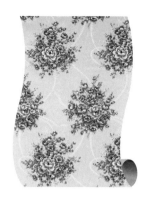

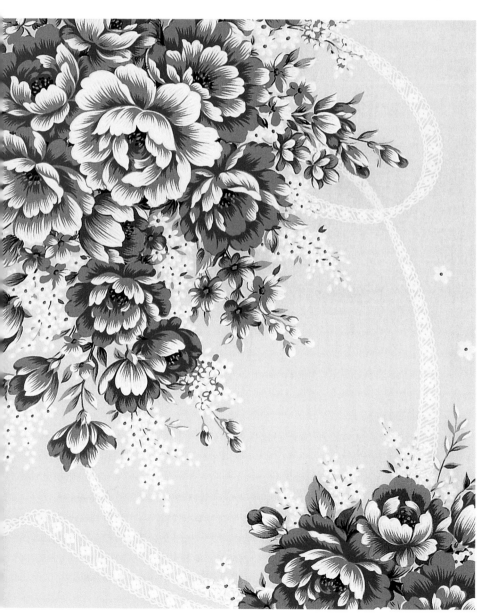

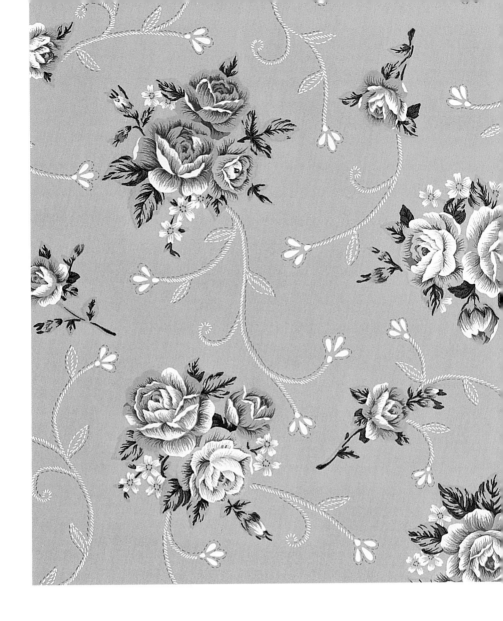

108

[玫瑰、草花、捲葉紋]

三組玫瑰花小花束與三枝玫瑰花之間用捲葉紋
小白花做串枝連續，年輕的淺粉菊底色配上姿
態豐富的玫瑰花束，在四周藤蔓捲葉紋的牽引
帶動下就像一支舞蹈中的可愛少女團體。

109

[描金牡丹、小花苞花絮、變色草葉紋]

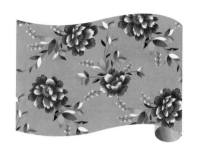

單朵牡丹花用變色的草葉紋花樣作出如飄帶式
的花絮裝飾，扭動的線條與狀似羽毛的花葉擺
動，加上描金的工筆手法，讓這塊內容簡單的
遠東絲光棉花布看起來既輕盈又高雅。

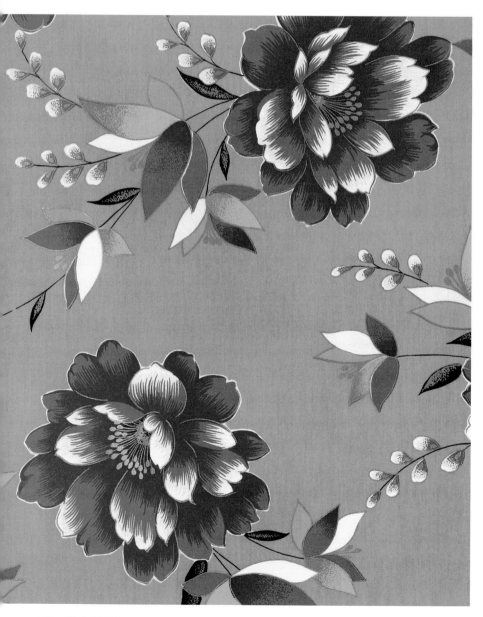

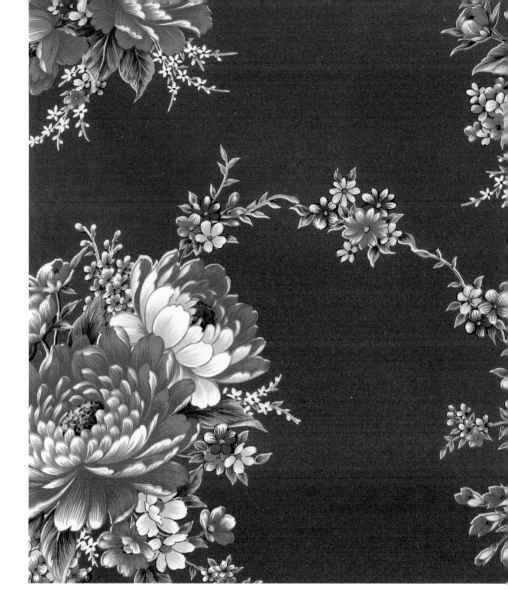

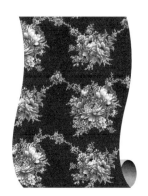

110

[牡丹、菊、草花]

大、中兩組牡丹四季花叢用小花叢作串枝連
續，就像手拉著手做出波浪連續動作的土風
舞表演般，牽動原本靜態安逸的傳統四季牡
丹花叢，彷彿也將中國牡丹四季花從纏枝遼
繞的傳統紋飾中解脫開來。

111

［牡丹、菊、梅、楓、蘆荻］

接近纏枝狀構圖的這款牡丹四季花叢用梅花做
串枝連續,而菊花四季則用楓葉串枝,一上一
下交錯連續,讓畫面頓時變化有致,這款傳統
四季花布用色淡雅明亮、不落俗套,雖然布料
老舊,依然保有一股亮麗脫俗的氣質。

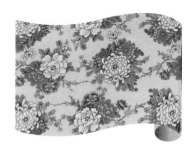

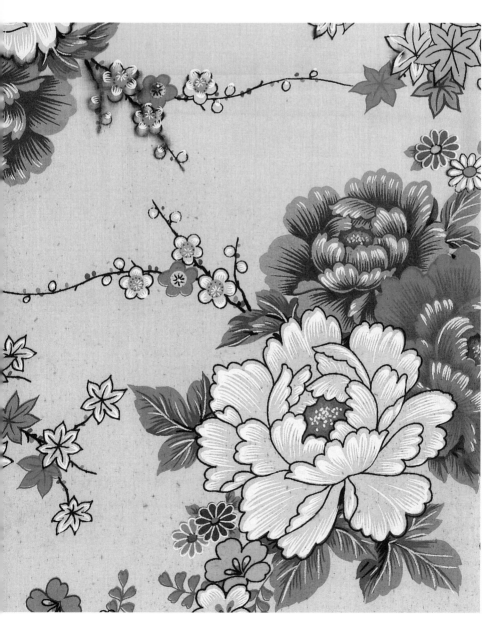

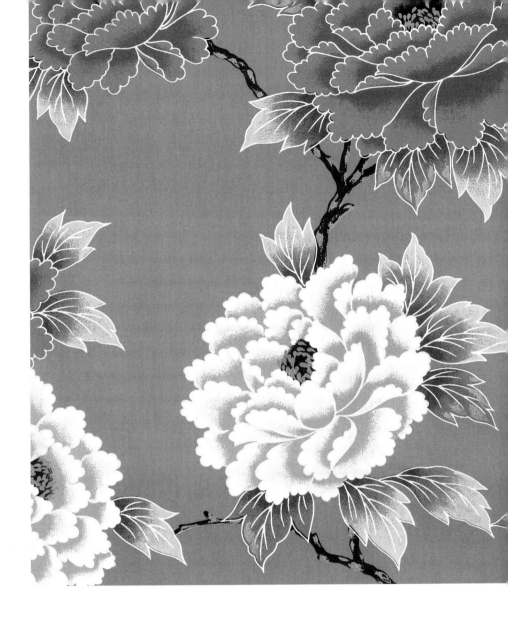

112

[牡丹]

就像一幅傳統工筆彩墨的牡丹花寫生畫，透過花葉枝幹巧妙的動線安排與漸層色系的渲染活畫，加上金箔的局部點化效果，這款傳統富貴牡丹花看起來就像一幅未落款的名家國畫，高雅出眾。

113

一條玫瑰花串與一條大菊花綜合花串，
兩條串花呈斜角平行並排，一粗一細，
自然隨意的律動鋪陳出宛如浪花般的波
紋效果，各式大小花朵與它們的不規則
排列創造出畫面的旋律與聲響，彷彿一
列列花車隊伍的遊行歡唱。

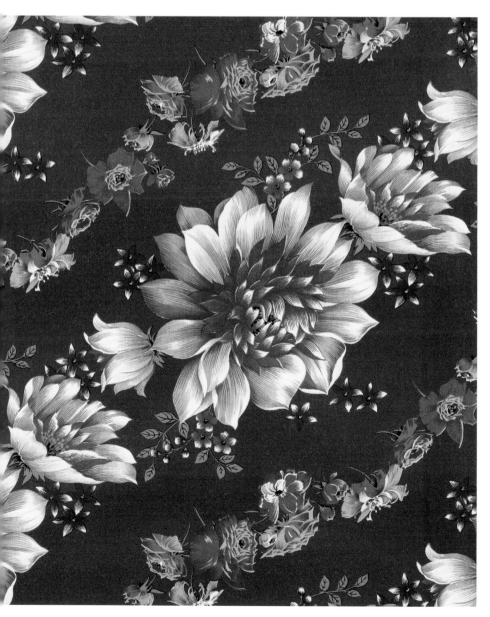

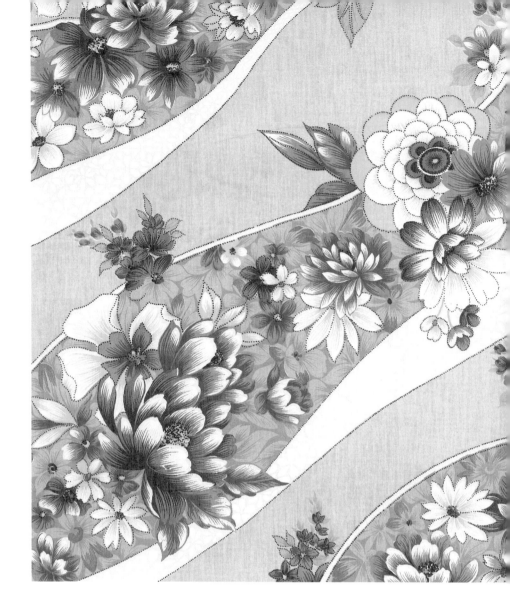

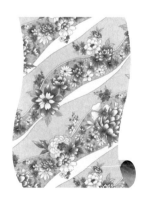

114

[菊、牡丹、櫻、桔梗]

猶如風紋或者水波紋路的帶狀底紋，加
上斜角平行的兩組牡丹與菊花綜合花
串。灰色、米色、白色、淺水藍與桃色
系的用色搭配清新淡雅，讓人聯想到落
花與流水的意象，充滿詩情畫意。

115

[牡丹、菊、草花、平行斜紋]

簡單有力的雙色鑲邊斜條紋背景看起
來就像禮盒上的緞帶或包裝紙圖案，
而兩組牡丹花叢就像緞帶上的花卉飾
品或等待包裝的花束，優雅俐落。

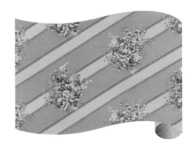

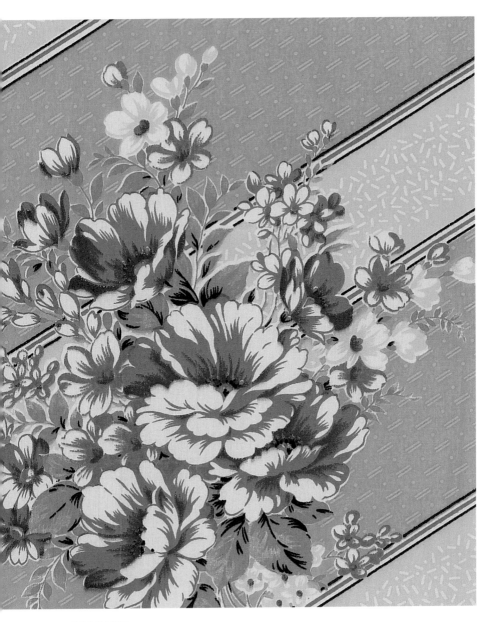

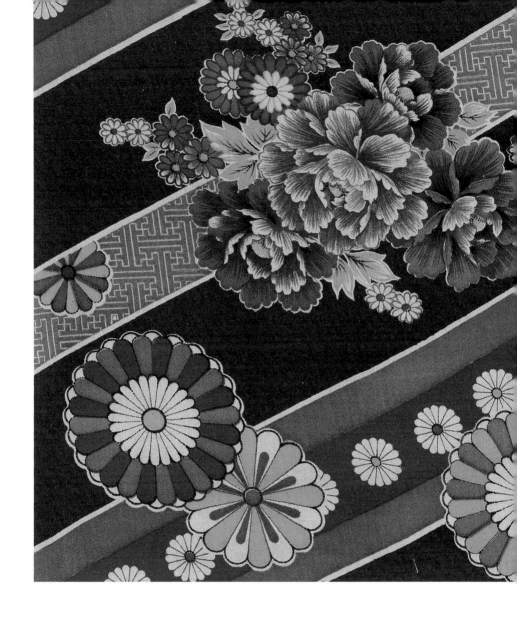

［牡丹、菊、菊紋、萬字紋、平行斜紋］

兩條不同的菊紋緞帶呈斜角平行，一條緞帶用萬字地紋與菊紋搭配牡丹花叢，另一條則用菊紋的連續紋樣搭配較大的各式菊紋花樣。整體用色大膽出眾、六種像摩天輪的菊紋圖案變化豐富，看起來就像可愛的花車遊行，熱鬧滾滾。

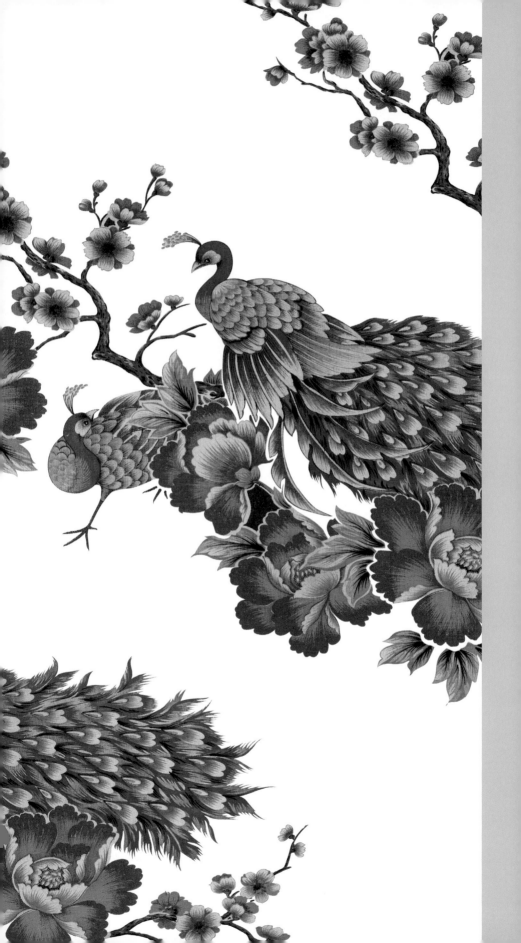

幸福的期待

Expectation of Happiness

吉祥與象徵

Fortunateness and Symbolism

　　台灣傳統花布過去大量使用於被單布，而為了
迎合民間嫁娶，女方必備的喜氣大紅色系棉被床
組，它的圖案設計總是以紅色系為出發，花樣則是
布滿各式吉祥花鳥圖案。

　　「在天願為比翼鳥、在地願成連理枝」，是每
對佳偶的幸福期待。中國傳統的花開富貴，鴛鴦
戲水、枝頭鳳凰、孔雀，以及各種象徵吉祥平安、
財富地位的生活物件與器具圖案便成為寄託的所
在。日本紋飾表達了人類對天地自然萬物的尊重
與崇敬，充滿象徵意涵與裝飾性，自然也大量的出
現在熱鬧喜氣的台灣傳統花布上。

　　這些過去通俗平常的吉祥圖案，因為時空的差
距，現在看來雖然充滿突兀感；但是就是這種處
在傳統與現代之間的斷層與衝突性，形成的強烈
文化落差，讓台灣傳統花布散發出一種地方民俗
色彩的異國風情。傳統吉祥圖案就是台灣傳統花
布「俗又有力」的最佳代言者。

花與禽鳥

鳥與花，彷彿就是天造地設的一對，

在人與天地之間傳遞美好喜訊的使者。

這些傳統的會意與形聲創造的生動畫面與生活意義，

在台灣傳統花布圖案上表現得淋漓盡致。

花開是富貴的象徵、禽鳥則有吉祥（祥與翔同音）與飛黃騰達的寓意。鳥與花，彷彿就是天造地設的一對，在人與天地之間傳遞美好喜訊的使者。

　　台灣人視鴛鴦戲水是有情人終成眷屬的代表，爭奇鬥豔的孔雀更是東、西方民族都愛用的一種富麗華貴的展現與象徵，飛上枝頭當鳳凰更是人人憧憬的成功夢想。沿襲中國傳統，孔雀在台灣人的心中也是二品文官的紋飾，象徵文采與威儀；仙風道骨的鶴在東方代表長壽、慶賀（「鶴」音同「賀」）、仙人、隱士之外，更是古代一品文官的紋飾，象徵加官晉爵；喜鵲與梅花組合則呼應「喜上眉（梅）梢」。這些傳統的會意與形聲創造出人與自然萬物靈性連結的生動畫面與生活意義，在早期做為「被單布」的台灣傳統花布圖案上表現得淋漓盡致。

117

[鶴、松、梅、冰裂紋、梅紋]

鶴是吉祥的象徵,「閒雲野鶴」與「松鶴常青」都
有延年益壽的含意;鶴也是中國古代一品文官的紋
飾代表,因此又有「加官晉爵」的祝賀之意。這款
雙鶴飛翔的老花布圖案用色與構圖大膽特殊又高貴
典雅,不規則的冰裂地紋圖形內又附有四種裝飾紋
樣,三層構圖的花樣內容變化豐富。

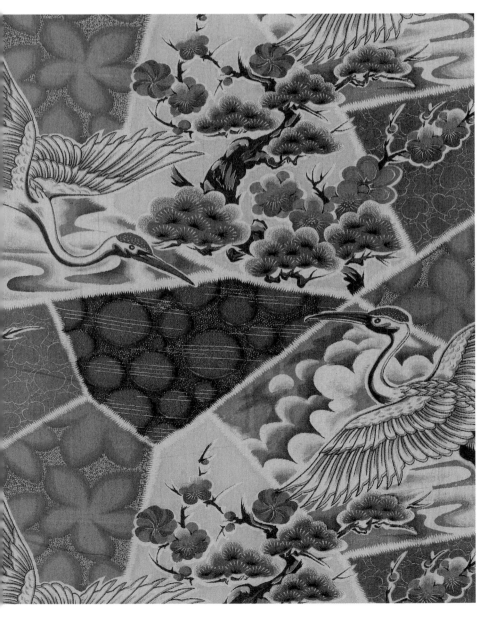

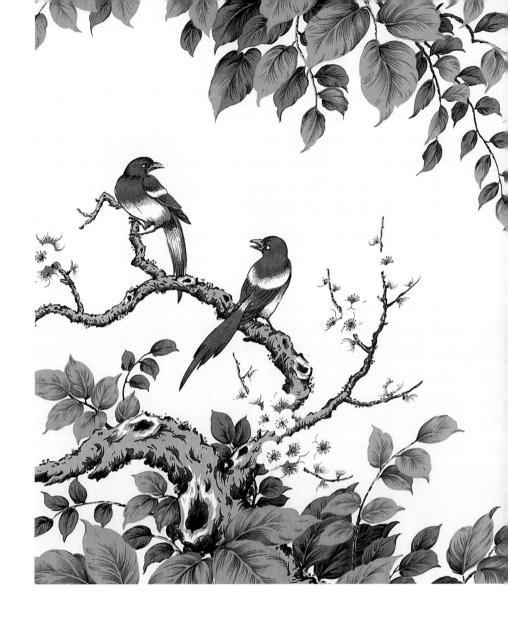

118

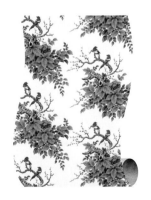

［喜鵲、梅、綠葉叢］

這款斜紋窗簾布用成對的喜鵲與老枝梅花圖案，直接說明了「喜上眉梢」的傳統吉祥意涵。喜鵲俗稱報喜鳥，所謂「喜鵲叫、喜事到」。傳統吉祥圖案象徵的創造與使用，讓原本美好的事物再度增添新意，讓我們的平常生活多了一層溫暖慰藉。

119

[鴛鴦、楓、草花、報春花、萬字地紋、水紋、梅紋、松紋]

一對相互依偎的枝頭鴛鴦，色彩明豔。萬字地紋上有水紋、水紋之上還有梅紋及松紋，所有的紋樣上層是紅、黃、藍、綠色交織彩繪出的棲枝鴛鴦與楓葉草花圖案，紋樣層次豐富飽滿、用色直接大膽，讓人很難將視線從它們的身上移開。

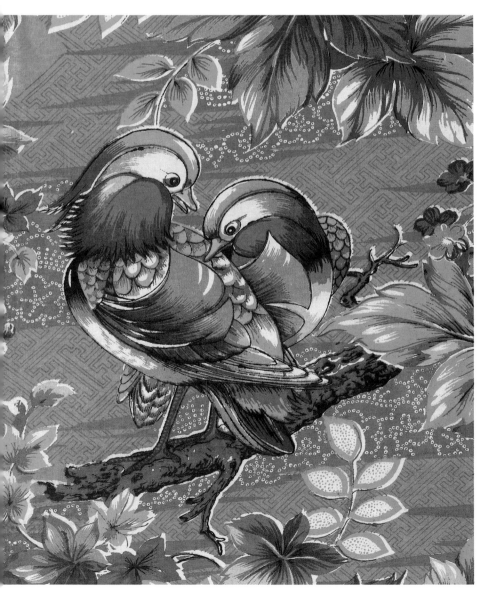

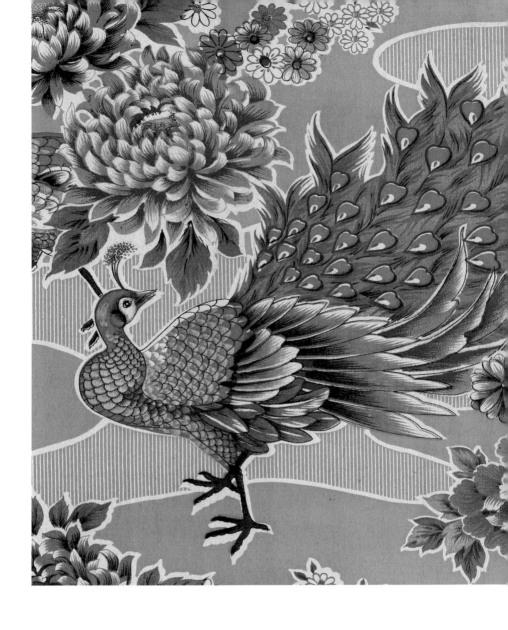

120

[孔雀、菊、牡丹、菊紋、雲靄紋]

「雙雙對對、萬年富貴」是傳統對所有新人的祝福，傳統花布中孔雀與鴛鴦，也大多成對出現，這款以傳統雲靄紋樣做底紋的花叢孔雀，以淺水藍為底色取代鋪天蓋地的大紅色，少了熱情氣氛，卻將所有其它花樣內容烘托得清新優雅。

121

[孔雀、櫻、牡丹、竹]

牡丹與櫻花串枝大叢上，成對的孔雀幾乎占
滿畫面，意謂著「雙宿雙飛」的幸福佳人與
「飛上枝頭」的功成名就。暗紅色的底色雖
不像大紅色那般的豔光四射，但是多了一層
沉著穩重，既耐看又不怕髒汙。

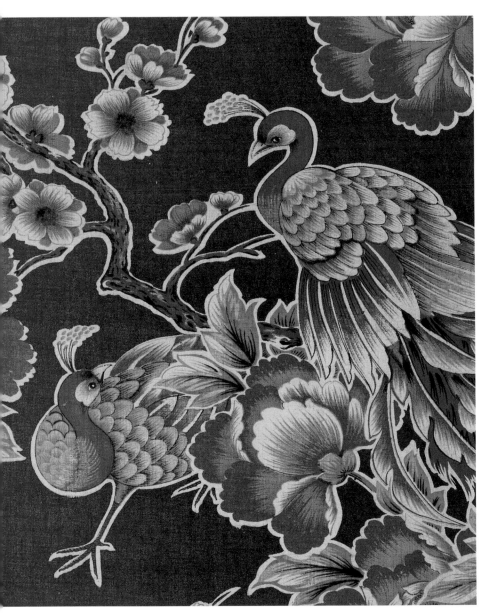

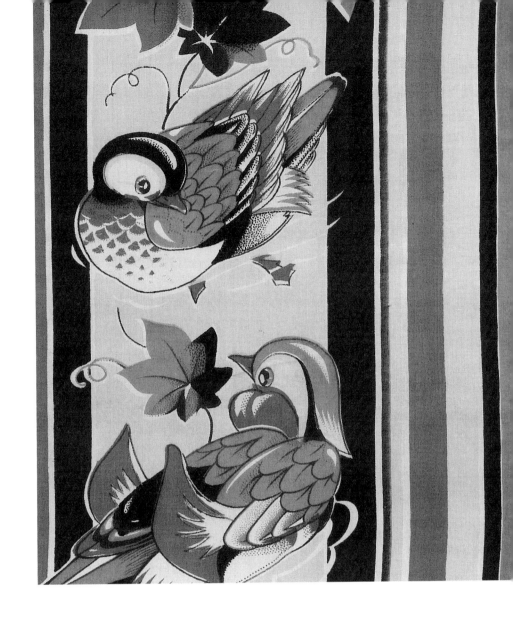

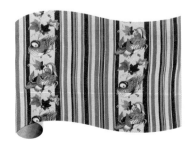

122

［鴛鴦、藤蔓葉紋、水紋、直條紋］

傳統的鴛鴦戲水突破傳統形式，採上下直
立式構圖，這種平面化構圖與裝飾性風格
的手法現代，配色也相當個性化，就像西
方現代主義的理性線條遇見東方傳統感性
的圖案花樣。

123

[鳳凰、菊紋、牡丹、玫瑰、竹、菊、梅]

將牡丹四季花的所有元素（牡丹、竹、菊、梅）與一對展翅相對的鳳凰圖案平均分布串連在畫面上，加上各種菊花圖案變化的豐富性，整張畫面就像喜餅包裝禮盒般，布滿喜氣的裝飾性，看似老套卻隱藏著普普風的後現代色彩。

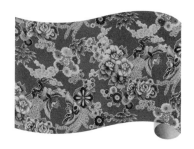

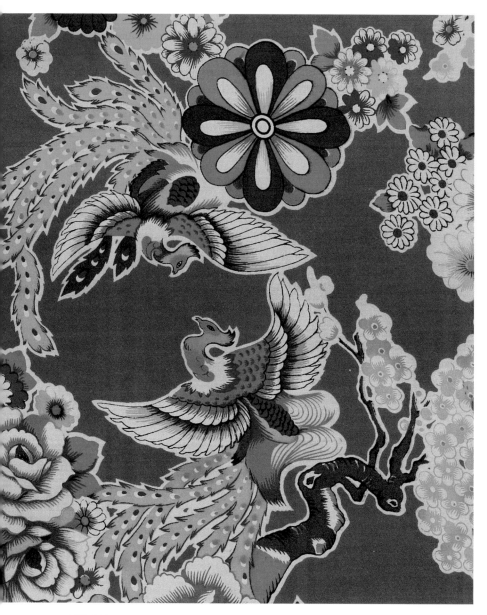

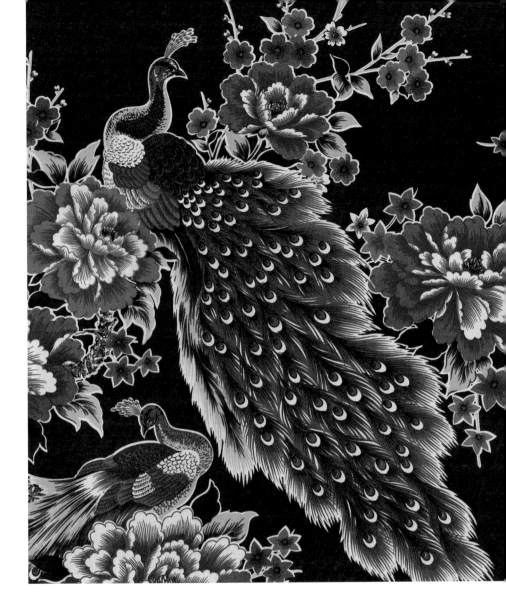

124

[孔雀、牡丹、櫻、楓]

上、下兩隻棲枝在牡丹花叢的孔雀，這種大圖面的禽鳥圖案花布比較適合製作大面積的家居用品。而以暗紅色為底色，加上明亮的橘色、綠色，孔雀又用了大量紫色與紅色牡丹花做調和，使得這塊傳統花布耐看之餘，還發出一種古典花布代言人的聲勢。

125

[孔雀、牡丹、菊、梅、桔梗、草花]

兩隻孔雀一飛翔一棲枝，被牡丹花叢環繞
簇擁著，這塊以桃紅色為底色的傳統被單
花布，近年來經常被文化、藝術界使用，
幾乎成了台灣傳統花布的標準範例。

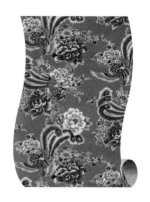

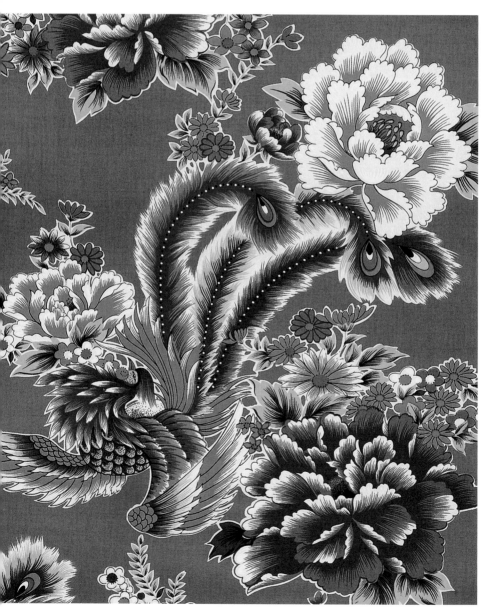

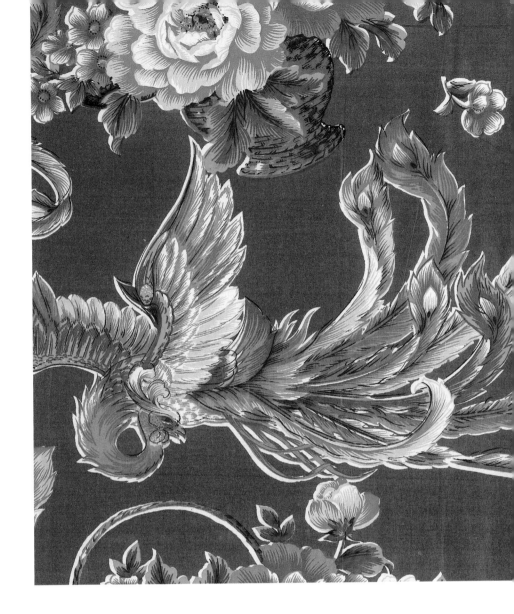

126

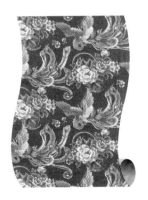

[鳳凰、牡丹、花籃、落花]

鳳凰于飛與天女散花景象的花籃與落花,都是傳統中國祝賀節慶與喜事的象徵圖案,這塊鳳凰牡丹大紅花布的圖案內容及筆法用色相當中國味。它和現今中國大陸地方的牡丹龍鳳土花布比較接近,在受日本影響極深的台灣花布當中是少見的。

127

[孔雀、牡丹、菊、梅、櫻、蘆荻]

相互依偎在牡丹花叢與梅花樹梢的雙棲
孔雀，三角式構圖已經相當靈活，花卉
布局豐富又充滿動態，讓整體圖案顯得
飽滿又生氣蓬勃，毫不單調。

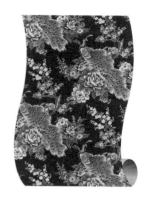

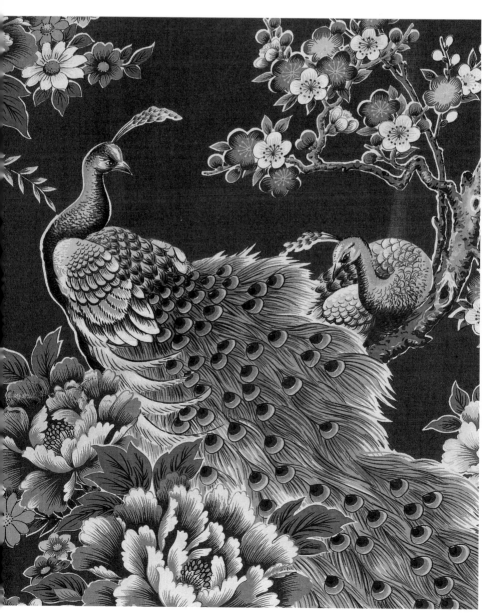

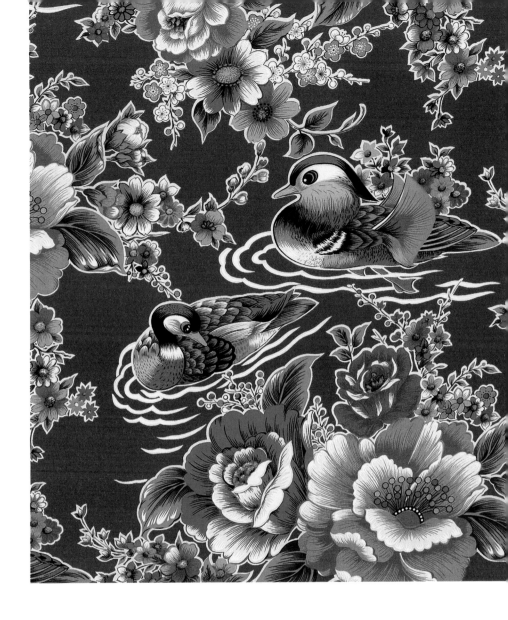

128

[鴛鴦、牡丹、菊、梅、玫瑰、桔梗、水紋]

溢滿台灣傳統色彩的鴛鴦戲水與牡丹花構圖飽
滿，彩繪的手法粗獷誇張，牡丹花蕊出現趣味
性的表現圖案，加上螢光劑的使用，帶著舞台
布景化的效果，讓人想起過去台灣流行的金光
布袋。

129

[鴛鴦、牡丹、菊、草花、蘆葦]

鴛鴦戲水的景致用花圈構圖連續；同樣
鴛鴦戲水，有別於前一頁的粗獷誇張，
這款遠東紡織出品的花布顯得比較細緻
優雅。而用西洋花圈形式框住鴛鴦戲水
的構圖顯得既新潮又富麗。

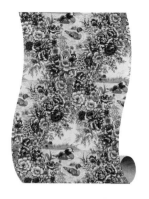

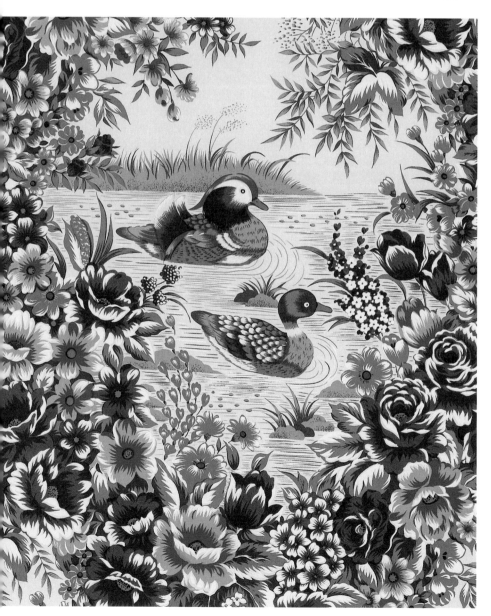

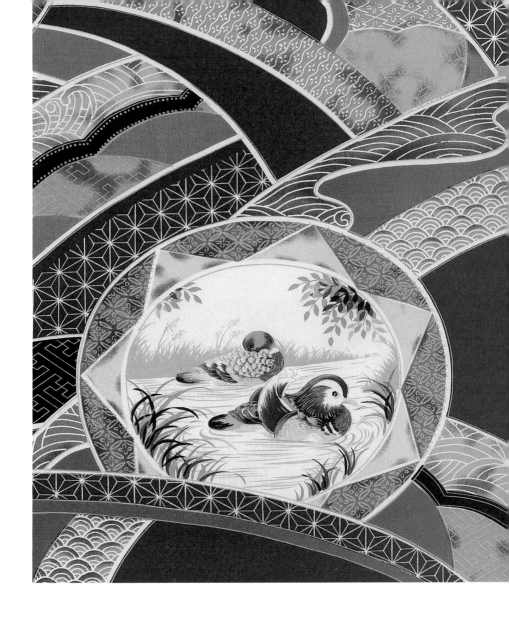

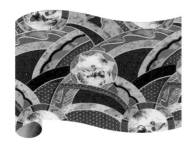

130

[鴛鴦、海波紋、風紋、萬字紋、

六角格紋、古錢紋]

圓盤式構圖所彩繪出的兩款鴛鴦戲水圖，好像直接將瓷盤圖案印到花布上似的，其間各色如彩帶般的裝飾圖案呈海波狀交織。在現代感的裝飾性構圖中，這款台灣傳統花布依然保有地方傳統的民俗色彩。

131

[蝴蝶、牡丹、梅、草花、煙火狀花絮]

蝴蝶的特殊造形及多彩，原本就是傳統花鳥
繪畫與刺繡工藝圖案裡的常客，「蝶戀花」
又有愛情隱喻，所以蝴蝶也是其他傳統民間
工藝所喜愛的裝飾圖案，象徵美好事物與忠
貞不渝的愛情。這款遠東花布用了三種淺灰
色淡紋蝴蝶紋樣當配角，煙火狀的白色花絮
襯托出傳統牡丹四季花的生趣盎然。

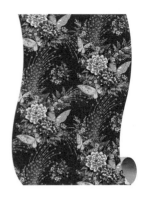

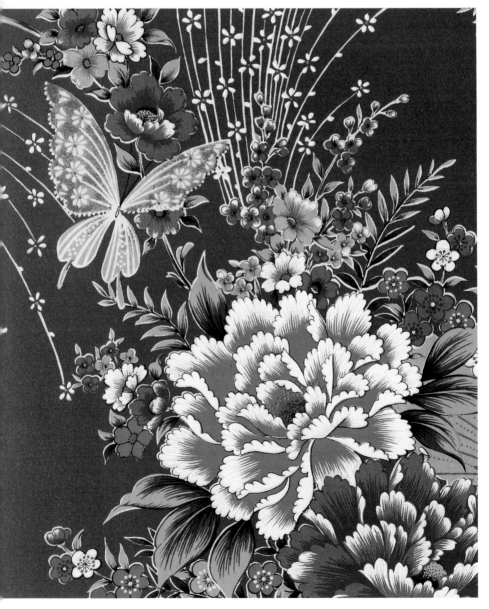

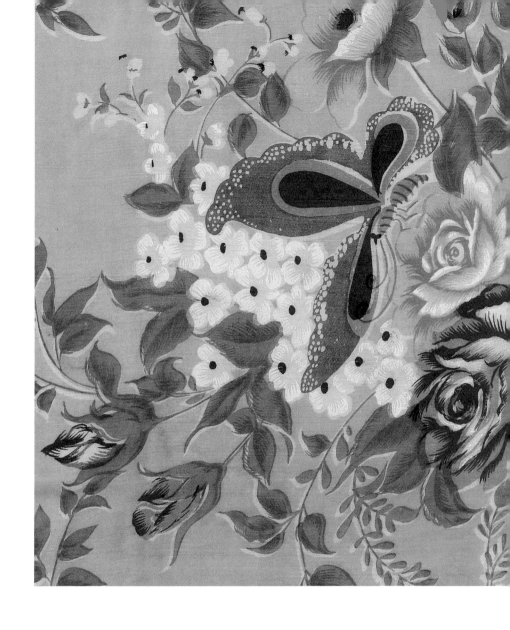

132

[蝴蝶、牡丹、玫瑰、草花]

雖然彩色的蝴蝶一向是美麗的代言者；但
是在此次收集到的台灣傳統花布當中，蝴
蝶出現的機率並不高。這款花布因為用了
淺粉紅作底色，讓紅花綠葉變得清麗鮮
明，花叢當中的橘紅色蝴蝶像舞動的花瓣
一般融入花叢中，美麗協調。

花與器物

Flowers and Objects

盛裝幸福的容器

花與花器

原本就有一種密不可分的依存關係，

任何喜慶宴會場合或特殊節日都少不了它們，

花瓶圖案更象徵「平平安安」，台灣花布

承載傳統思維也留下各種追求幸福生活的足跡。

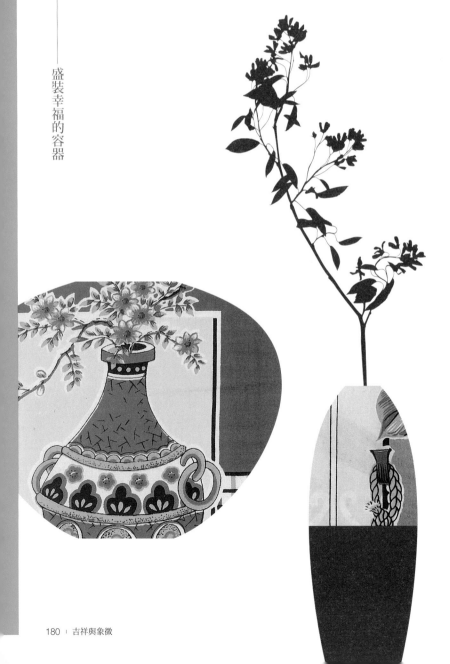

生活器物是人類有形又有價的文化資產，而精緻的手工陶磁器皿與物件，過去只有宮廷貴族與富豪地主們才用得起，它們象徵聚集富貴榮華，帶來豐衣足食的聚寶盆，是我們的祖先用來承裝幸福的容器。

花與花器原本就有一種密不可分的依存關係，因為插花藝術早已經是我們的日常文化生活當中重要的一環，任何喜慶宴會的場合或特殊的節日裡更是少不了它們。「瓶」與「平」同音，在傳統中國紋樣圖案中，花瓶圖案更象徵「平平安安」。在這種追求平安富裕的時代氛圍中，台灣花布也留下傳統文化裡吉祥象徵的各種足跡。

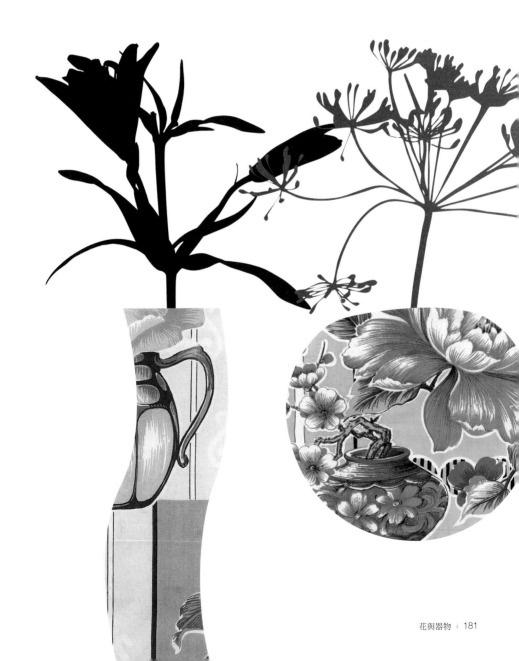

133

[牡丹、雲紋、鵝毛筆、書、油燈、模型車]

傳統牡丹大花叢與現代化西方文房器物，透過猶如
阿拉丁神燈吐出的雲霧底紋圖案，巧妙聯結出這幅
東、西方文化的交會融合。運用螢光色效果，這種
過去流行時髦的西洋生活物件與傳統牡丹花共同譜
寫出一種另類華麗迷炫的邊界異國情調。

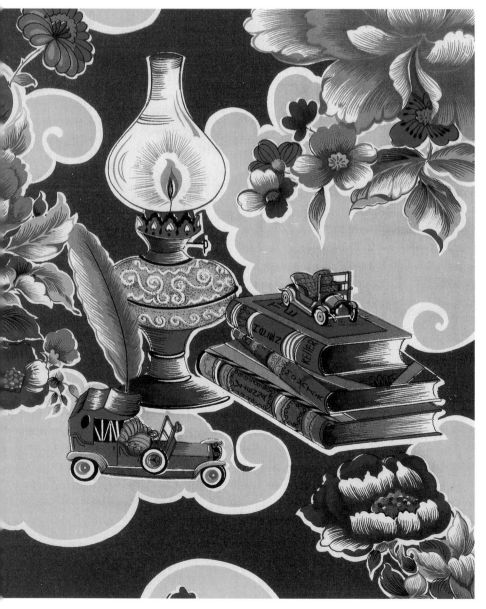

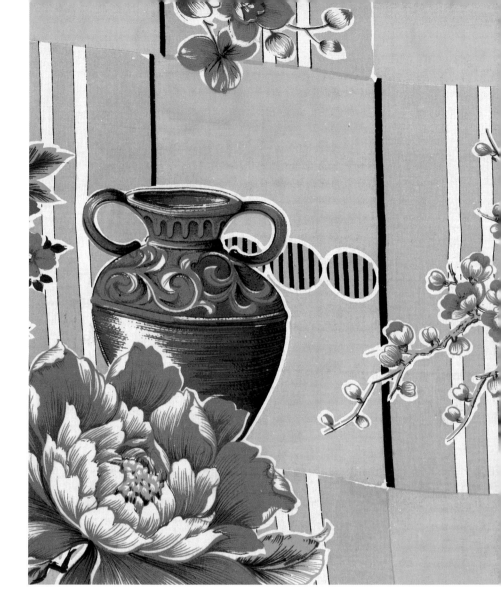

134

[雕花寶瓶、牡丹、櫻、四方地紋]

大牡丹草花與櫻花象徵四季花開富貴,花瓶
象徵平平安安,傳統中,方形幾何圖案也有
天地四方的含意,整體說來就是花開四季、
富貴平安的意思。這款大牡丹花布因螢光特
別色的使用,變得更加魔幻寫實。

135

[爵形花器、吊籃、玻璃花瓶、
牡丹、蘭、草葉紋、四方地紋]

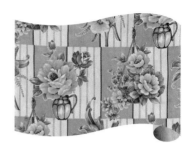

雖然是象徵平安富貴的花瓶與花，但是傳統
的雕花瓶變成西洋鑄燒玻璃花瓶、竹雕的爵
形花器與掛繩吊籃花器，加上用色溫和，擺
脫傳統大紅色的包袱，讓這款花布顯得格外
神清氣爽。

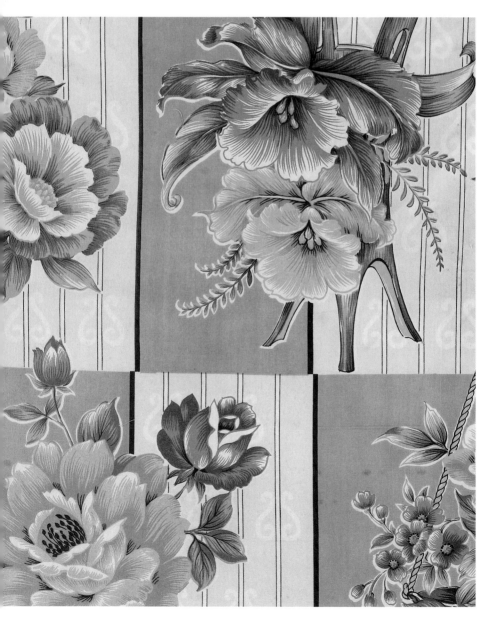

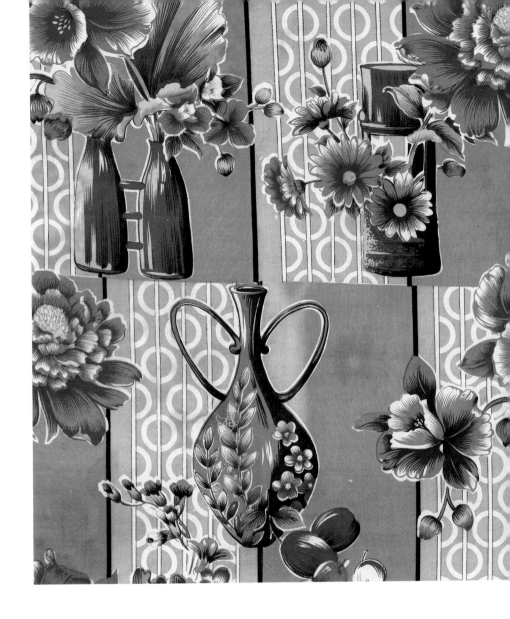

136

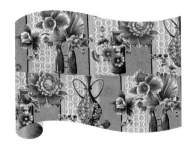

[雙耳雕花瓶、花器、牡丹、菊、蘭、
棗、水果、四方串珠地紋]

象徵平安富貴的瓶花與象徵四季豐收的花
果。長方形底紋的串珠花紋與各種現代插
花藝術混搭在一起，讓這款花布圖案就像
巴洛克音樂充滿華麗的炫耀性風格。

137

[元寶、梅、蘭、桔梗、球花、牡丹、菊、
雕花瓶、桔、石榴、桃、方格紋]

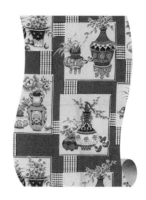

傳統的碎裂紋陶瓷雕花瓶與歲朝清供畫面，
象徵歲歲平安、富貴豐收。反映四季的四組
瓶花內容寫實工筆，但是添加了螢光劑的效
果又讓它們變得有些超寫實與迷幻。

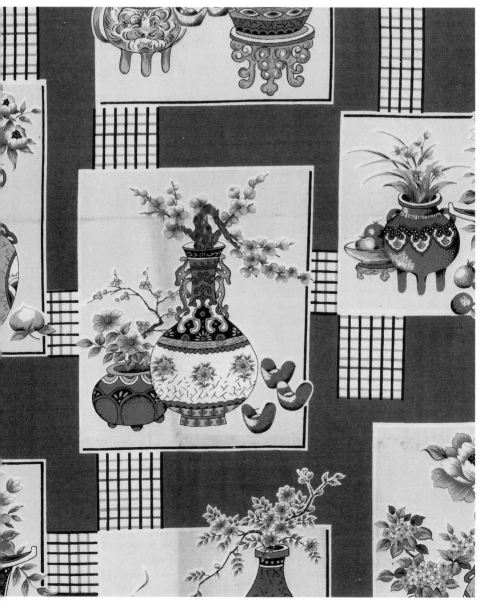

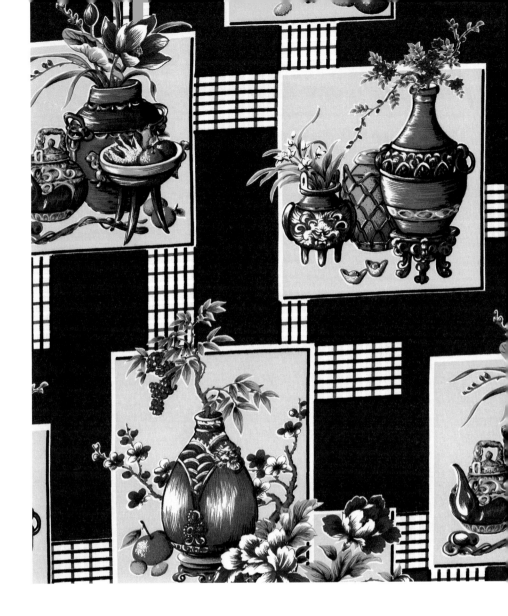

138

［雕花瓶、仙壺、元寶、如意、
牡丹、荷、南天竹、梅、蘭、桔、
棗、佛手瓜、方格紋］

同樣是瓶花與花果清供圖，筆法與用色
的不同就能讓人改觀，暗紅色的使用就
是成熟穩重的保證。還有四季花果清供
多了如意，有四季如意的象徵。

139

[酒器、花器、梅、竹、水果、綠葉叢]

這款窗簾布將梅竹花圖案與傳統花果清供
的局部畫面剪接在一起，加上螢光色的點
綴渲染，讓傳統圖案跳越時空結合在一
塊，呈現出一種超現實的魔幻畫面。

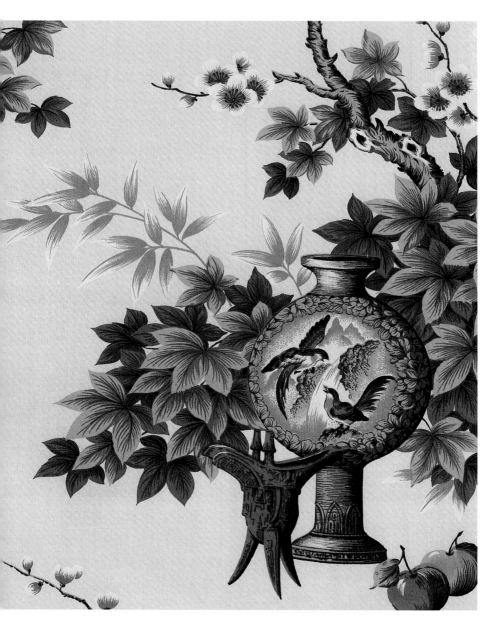

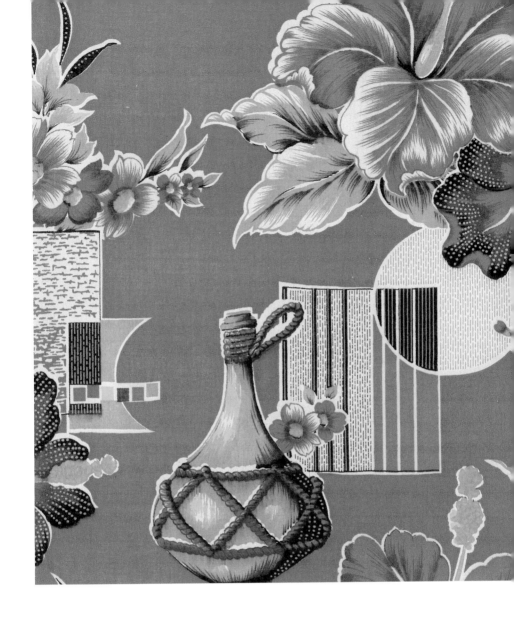

140

[陶罐、扶桑花、草花、
幾何疊紋、花器]

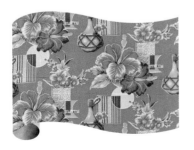

象徵花器的幾何圖案底紋、誇張的大朵
扶桑花、像是原住民使用的纏著結繩的
水瓶陶罐，如此跨文化、甚至現代抽象
幾何與傳統寫實瓶罐的文化混搭，充滿
一種構成主義的現代裝飾風格。

141

[竹器、奇木、竹、南天竹、蘭、水果]

這款傳統花布用竹器插花與水果的靜物鋪陳，猶如一張靜物寫生畫，雖然也用到螢光橘的特別色，但是看起來寫實多了。

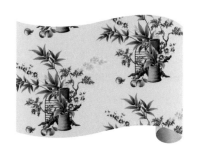

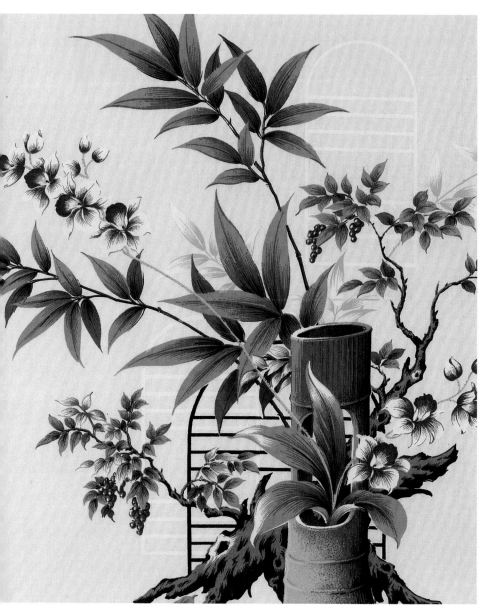

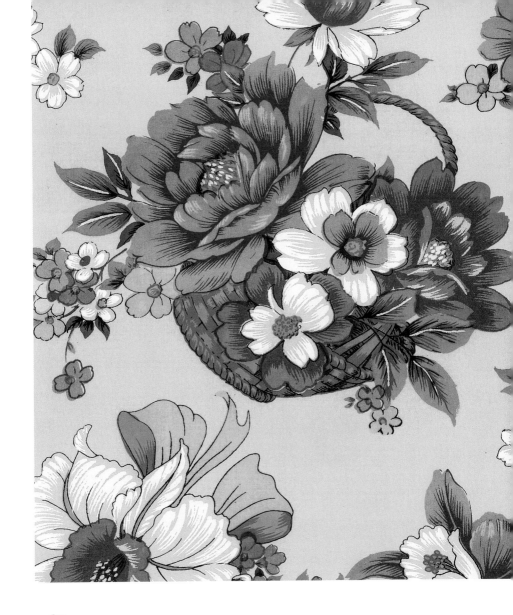

142

[花籃、菊、牡丹、蝴蝶結緞帶]

傳統的牡丹四季花彷彿被現代主義的蝴蝶結
與藤製花籃解構開來，已經不再是傳統吉祥
象徵的花樣，而是洋溢著年輕色彩的組合，
飛舞著花漾青春。

143

[牡丹、楓、梅、花器、幾何圖形]

以瓶花插花為主，用各種幾何圖形與楓葉交
疊，抽象與具象圖案均衡裝飾畫面，這種大
量使用幾何圖形與色塊拼貼交錯的手法，就
是西方設計史提到的構成主義與裝飾主義，
甚至是立體主義的新藝術產物。

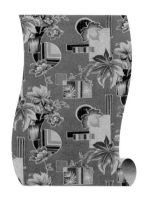

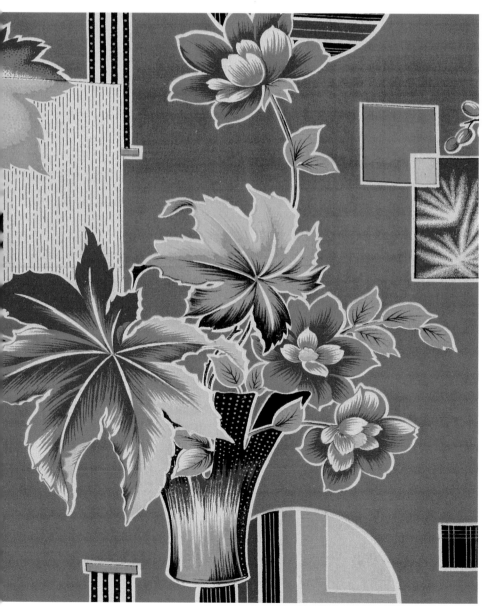

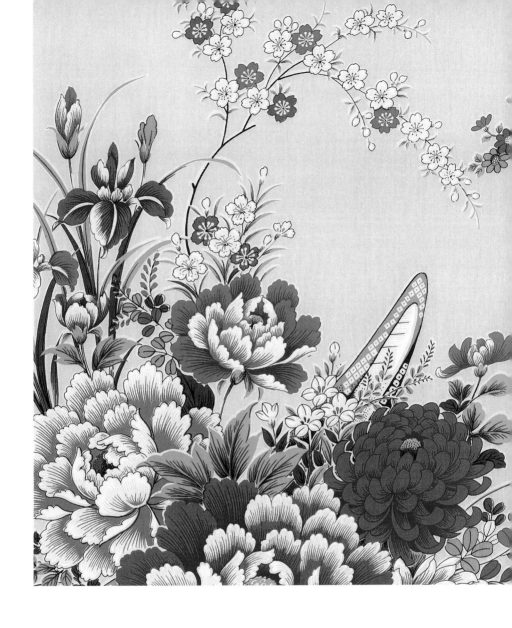

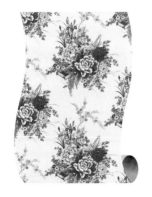

144

[花車、牡丹、菖蒲、蘆荻、桔梗、
菊、藤花、櫻、石竹]

這款米色鋪底的牡丹四季花內容豐富、生趣
盎然，不過因為花車紋樣與菖蒲、藤花等四
季草花圖案的風格細膩而顯得相當日本味。

145

[簪形花器、蘭、牡丹、菖蒲、櫻、
梅、桔梗、草花]

特殊造型的花器紋飾，牡丹四季草花跟
著部分轉化成一種裝飾性的圖案花。而
粉嫩色系與四周的小白花就像色彩的魔
術表演一般，讓這款帶著日本插花藝術
風格的花布看起來年輕甜美。

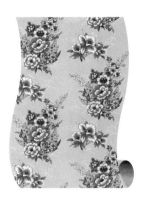

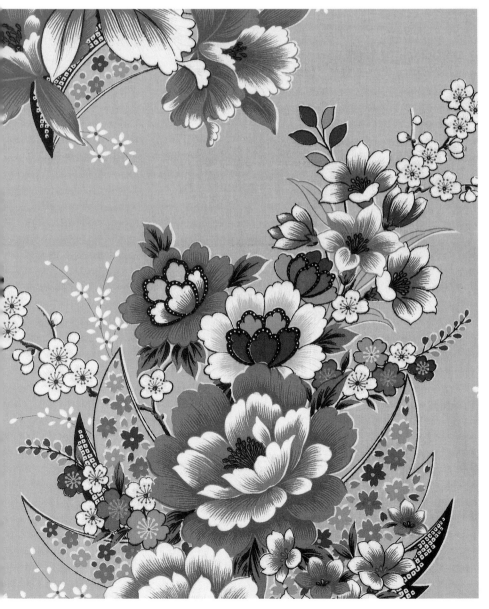

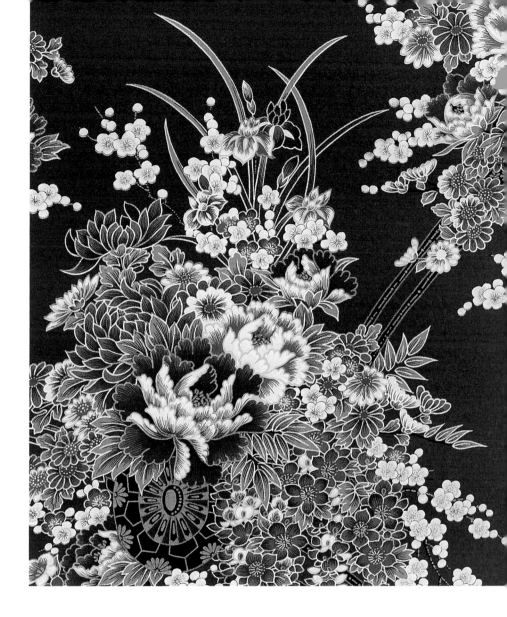

146

[花車、菊、梅、菖蒲、藤花、桔梗、竹]

傳統中國牡丹四季花經過日本文化洗禮,加上日本味濃厚的花車紋飾,出落得更加細膩豐富。這款牡丹四季大花叢豐盛累累的花樣圖案猶如喜慶宴會的熱鬧場所,令人感到滿足與幸福。

147

[髮簪、菊、竹紋、梅紋、雷電紋、葵紋、
松紋、菊紋、竹、梅]

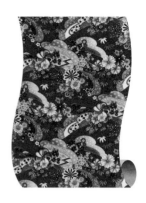

大紅色的底色鋪滿各色髮簪器物與代表四季的
紋樣,顯現出一種富足喜氣的景象。在器物與
花的組合上,十足日本紋樣,處處日本風格,
這款花布的花樣應該直接取材自日本,傳統布
店通常直接以「日本花」稱之。

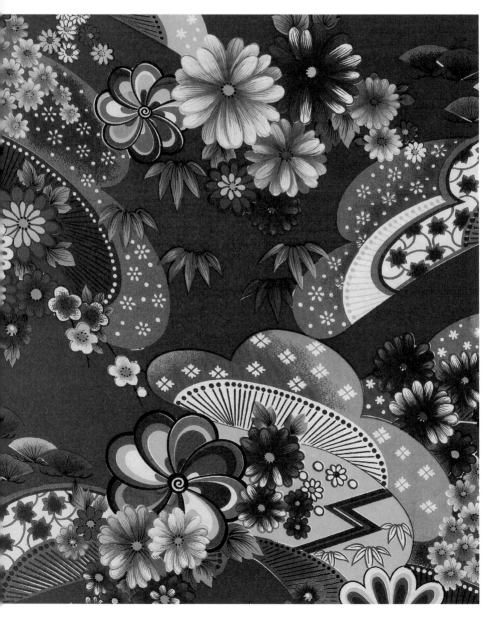

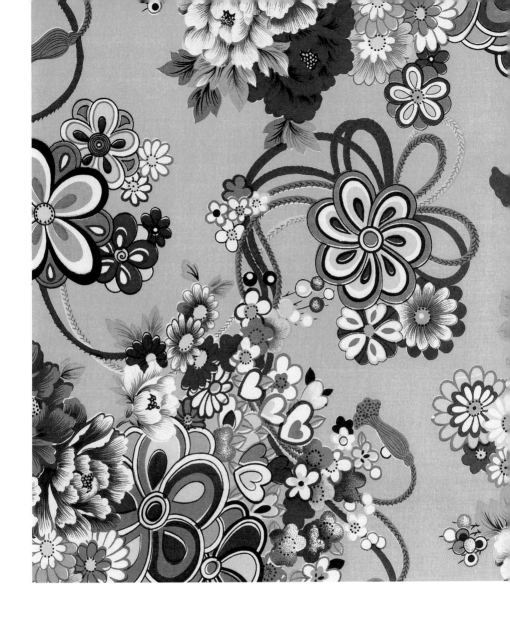

148

[結繩、菊紋、梅紋、
牡丹、菊、心型圖案]

牡丹花叢與大量的菊花梅花紋樣加上熱
鬧喜氣的中國結繩，合力組成這款充滿
年節氣氛與歡樂童趣的花布組曲。

花與日本紋飾

Flowers and Japanese Motifs

——表揚大地的徽章

日本民族視天地萬物有靈，
在尊崇的過程中常將之轉化為有形的圖案，
這些對天地萬物充滿尊崇的紋飾，
透過台灣花布，也成為
台灣民間追求美好生活的寄託。

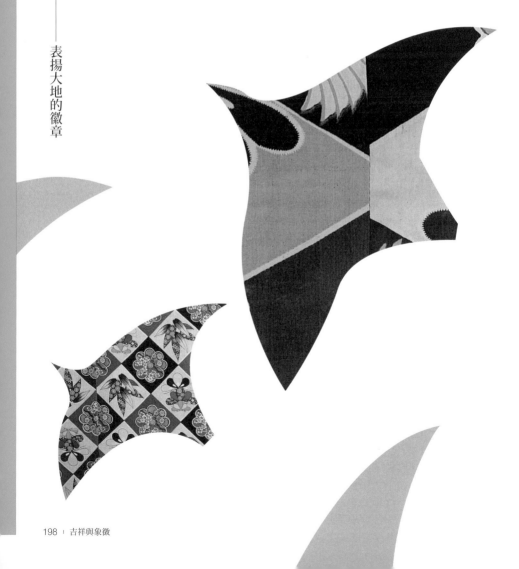

在藉著花布的紋樣傳達幸福的期待時，以花做為主角的設計，常常出現以日本紋飾做為搭配的構圖，有時連花都直接取材日本的紋樣，而代表日本皇室徽章的菊紋，是最常出現在台灣花布的日本傳統紋飾。

猶如國花的日本菊紋象徵崇高與尊貴，中華文化也視「菊」為君子的象徵（四君子：梅、蘭、竹、菊），淡雅不畏寒的菊花代表一種隱逸澹泊、寧靜致遠，而像萬壽菊這樣飽滿豐盛的菊花紋樣則又有富貴長壽的意義，統合菊花的各種象徵，台灣花布也常見象徵吉祥的菊紋。

而日本民族視天地萬物有靈，在尊崇的過程中常將之轉化為有形的圖騰，用它們來彰顯與護持家族形象，後來便成為家族的徽章與紋飾，這些具有象徵意味的紋飾如鶴紋、松紋、梅紋、龜甲紋、扇紋、櫻紋、笠紋、草紋等不勝枚舉。借用這些表揚對天地萬物充滿尊崇的吉祥象徵，日本家徽與家紋的圖案也常常伴著各種的主要花紋出現在台灣花布的圖案中。

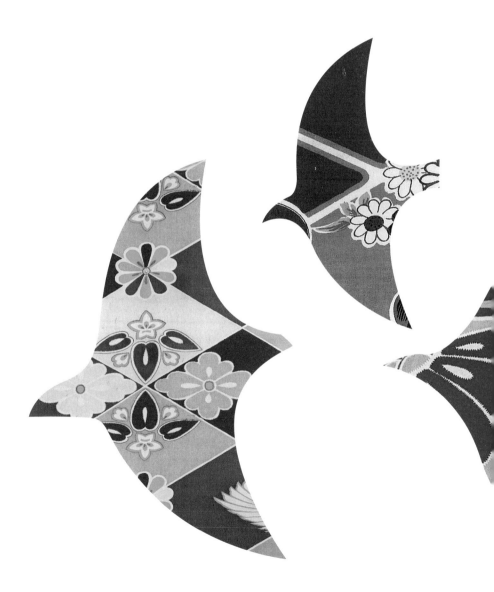

149

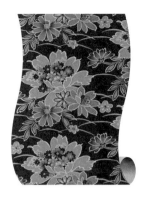

[草紋、菊紋、梅紋、牡丹紋、櫻紋、菊]

白描大牡丹與櫻花紋樣包覆著菊花叢，草紋與梅
紋、菊紋配置得均衡又生動；這種花團錦簇與四
季花開富貴的傳統文化景象依然有跡可循，只是
被平面化了。這款帶著新藝術設計風格，有如壁
畫壁貼裝飾的花布，雖用了大量的日本紋飾，卻
散發濃濃台灣味。

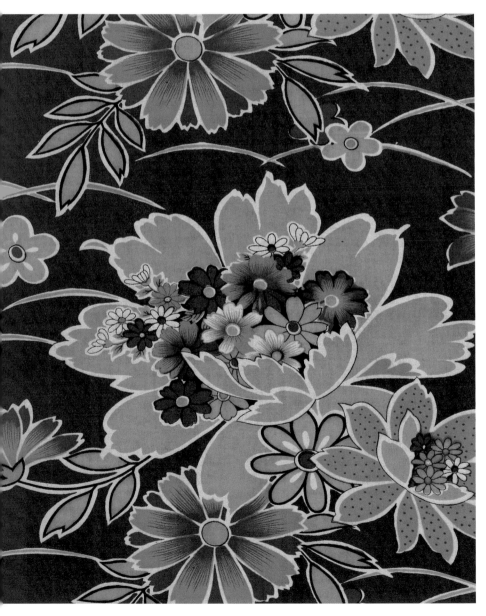

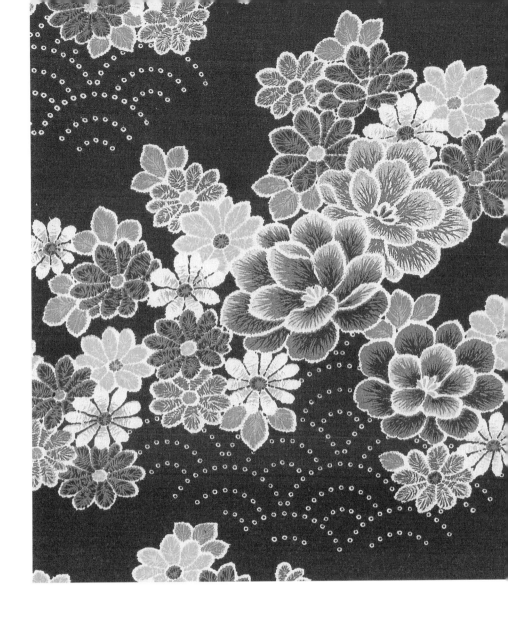

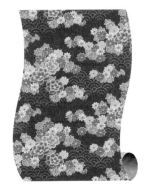

150

[牡丹、菊、海波紋]

傳統日本文化重視生活細節與對大自然現象的
細膩觀察，衍生出一種看似嬌小與甜美可愛的
風格。這款以小型花朵堆疊鋪陳、再用小海波
細紋點綴的花布，因為以大紅作底色，原本的
日本風格瞬間變成喜氣洋洋的台灣花布。

151

[菊紋、竹紋、牡丹、菊、草花]

隱藏在牡丹花叢中的日本菊紋，象徵日
本皇室的菊紋徽章宛如護身符般不斷地
出現在台灣傳統花布當中。兩組朝上朝
下的牡丹花叢，頭尾兩端的小花做串花
連續，讓畫面產生波浪般的律動，別具
一種新藝術與裝飾風格。

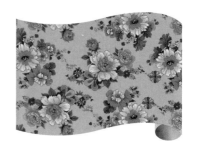

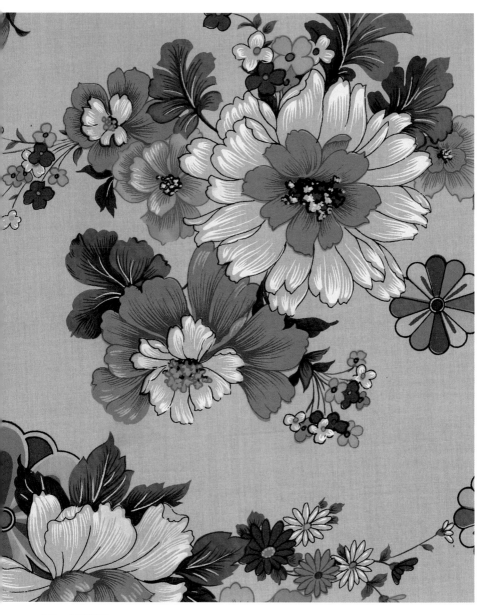

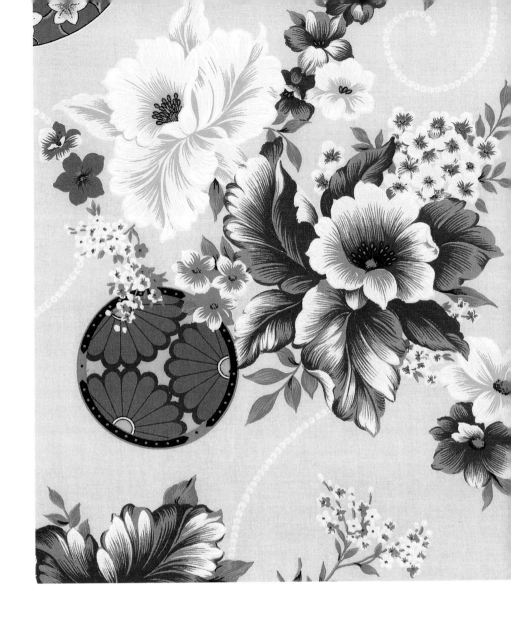

152

［菊紋丸、葵扇紋、櫻紋、楓紋、
細捲紋、蘭、草花］

三種日本家徽式的紋樣與大中小三組洋蘭花
叢用白色細捲花紋牽連著。這些像圖章與飾
品的日本紋樣充滿吉祥象徵，經常妝點在台
灣傳統花布的花花世界當中。

153

[車輪紋、牡丹、菊、梅、藤花、桔梗、草花]

傳統紅色牡丹四季花大叢加上日本車輪紋樣，讓
原本就熱鬧繽紛的大花叢圖案，像在空中滾動飛
舞的花車般充滿律動，熱鬧又喜氣。

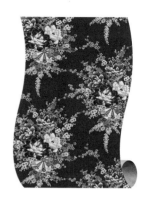

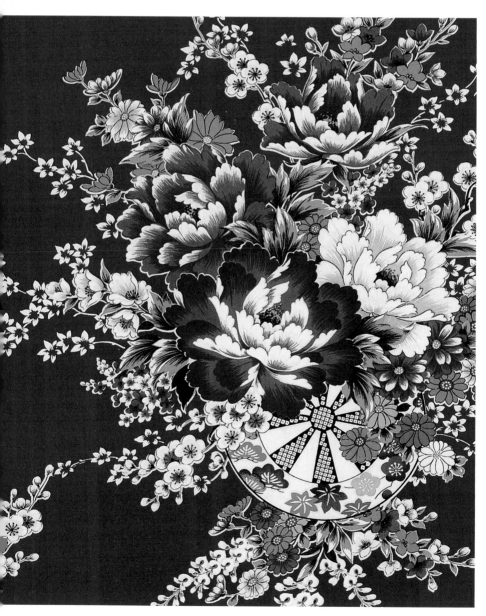

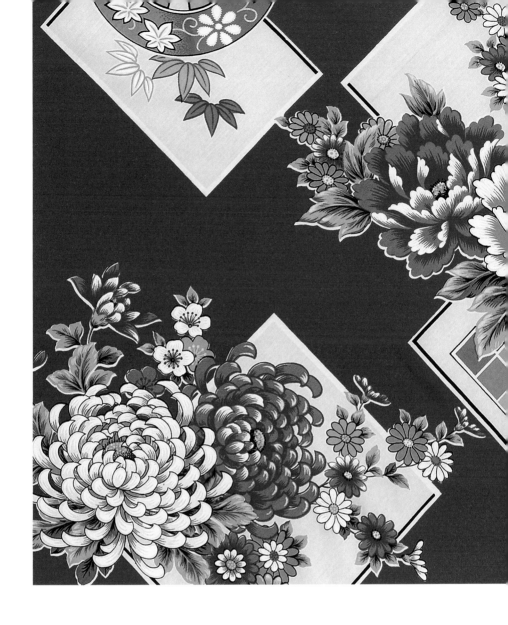

154

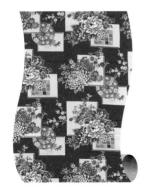

[車輪紋、牡丹、菊、
彩色小方格紋、竹紋、梅]

常見的大紅色牡丹四季花與菊花四季花叢，
用方形色塊與彩色小格紋裝飾當背景，當中
穿插著日本車輪紋樣，有一種年節的熱鬧繽
紛，這種車輪紋樣彷彿具有一種四季運轉如
意的魔法般，經常出現在台灣傳統花布中。

155

[松紋、海波鶴丸紋、海波龜甲紋丸、
牡丹、梅、菊、藤花、橘紋、變色葉]

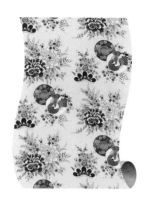

這款花布運用大量的日本紋樣，而且無論筆工
或用色都十分秀氣細膩。源自中國的傳統牡丹
四季花彷彿經過日本文化的細加工處理過後，
在台灣的傳統花布上重新發揚光大。

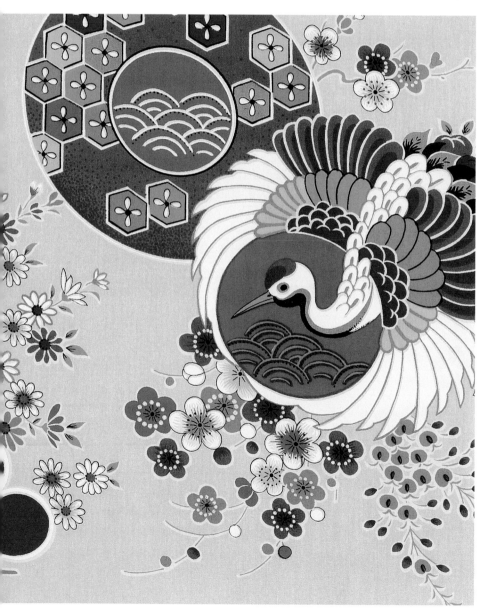

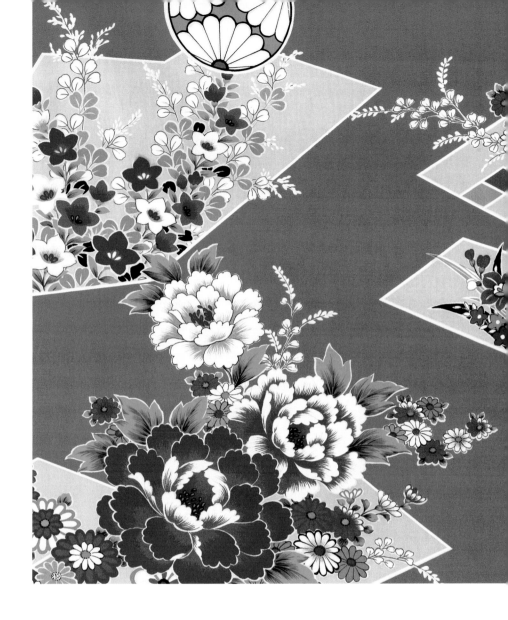

156

[菊紋丸、摺扇紋、牡丹、菊、桔梗、
菖蒲、蘆荻、彩色方格]

運用扇形幾何圖案作背景,將牡丹花四季與各
季草花拆解與重組。圓形的菊紋徽章圖案,還
有出現在多角扇形圖案邊的可愛菊紋丸,緩和
了僵直的氣氛,粉紅色與米色的主色搭配也顯
得輕鬆柔和。

157

[雲靄紋、牡丹、梅、梅花丸、桔梗、
菊、蘆荻、草花]

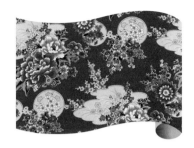

台灣傳統大紅牡丹四季花叢背後加入日本
常用的秋景紋樣。這種用雲紋圈出風景的
紋樣，營造出一種宛如晨霧的意境，讓畫
面多了一層季節的異次元時空；而大紅色
的底色讓這款充滿日本紋樣的花布依然保
有台灣傳統花布的最大特色。

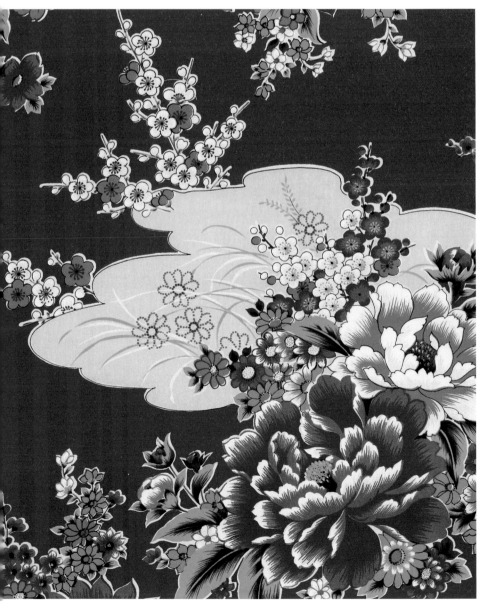

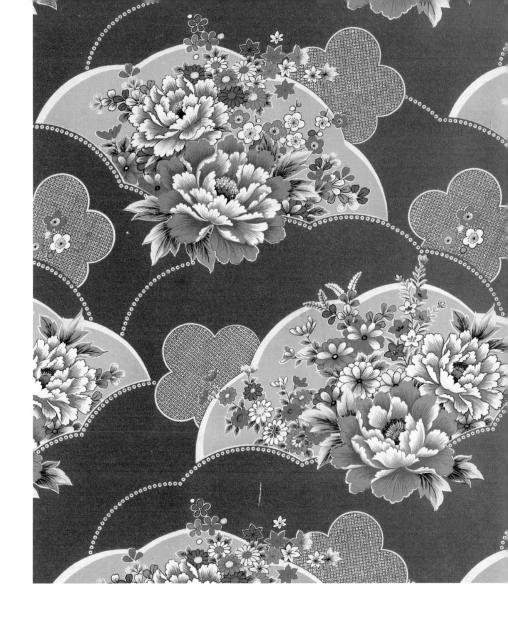

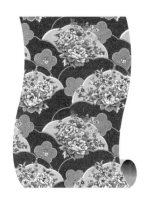

158

[牡丹、菊、楓、梅、蘆荻、
桔梗、梅紋、雲紋]

牡丹四季花叢中用雲朵紋呈波浪狀交互排
列，梅花形紋樣就像粿模一般蓋印在背景
處，大橘紅色依然看起來充滿喜氣，加上
螢光色就又台味十足了。

159

[牡丹、菊、梅、草花、菊花飛鶴雪
輪紋、櫻紋、洋花盤紋]

大中小三叢牡丹花叢四季草花已經不明顯，
日本雪輪紋樣內是菊花與鶴的吉祥圖案，櫻
花紋與洋花盤紋穿插在大叢牡丹花叢中成為
花叢的一份子，這款熱鬧的粉紅色傳統牡丹
花布依舊充滿喜氣。

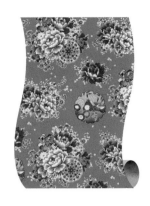

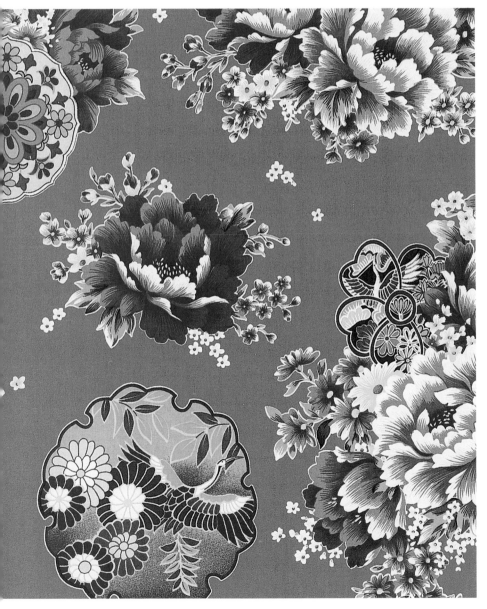

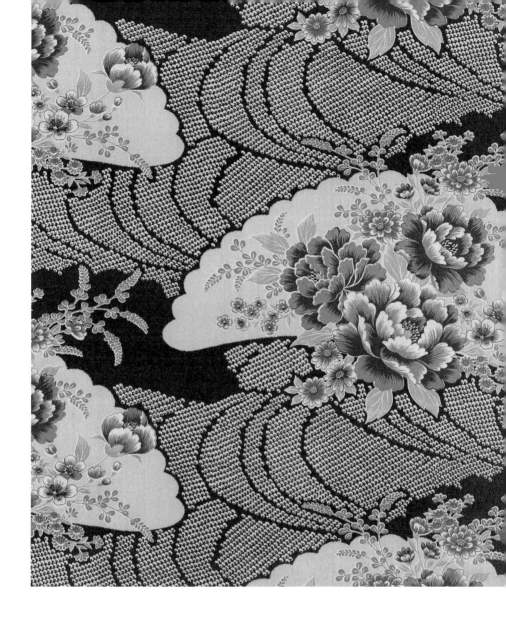

160

[牡丹、菊、蘆荻、櫻、草花、雲靄鹿子紋]

用傳統絞染鹿子紋鋪陳出雲靄虛實交錯的大自然
氣象，讓牡丹四季花叢看起來別有意境，這款暗
紅色的傳統被單花布看起來古樸溫暖，具有四季
平安的寧靜。

161

[紙鶴、彩球、蝴蝶、菊紋、梅紋、
草紋、楓、雲紋]

蝴蝶、彩球與紙鶴都是常見傳統日本
風物紋樣，豐富多樣的日本傳統草花
與風物紋樣大集合，像大過年的熱鬧
喜氣場面充滿歡樂。

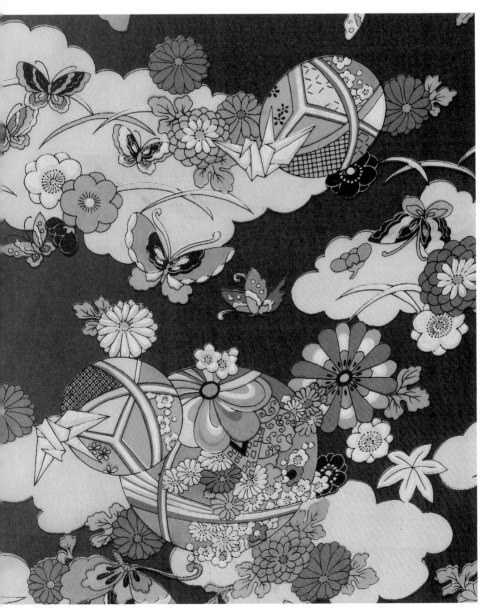

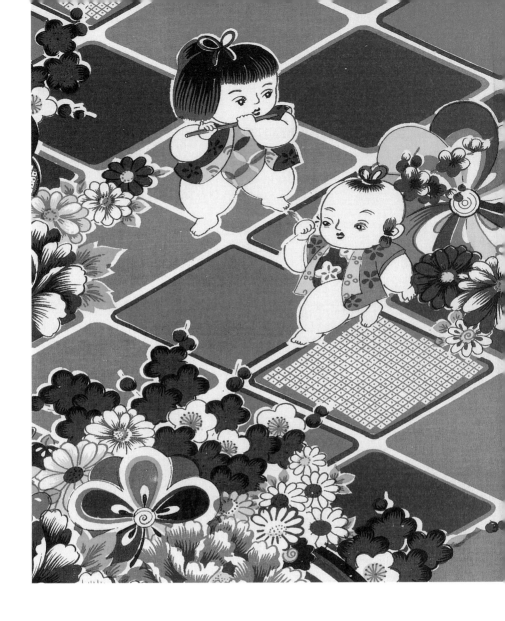

162

[牡丹、梅、菊、蘆荻、菱形格紋、
梅紋、菊紋、人形、橘紋]

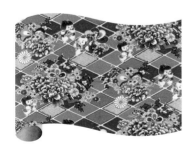

在中國，孩童的圖案象徵多子多孫多福壽，
這款滿地色彩鮮豔的菱形格狀圖案，傳統牡
丹四季花叢間穿梭著三種日本兒童人形，並
點綴著日本紋樣，錯落有致。飽和豔麗的
紅、橘、桃紅色與暗紫色，搭配的也多采多
姿，散發出華麗的巴洛克風情。

163

[花菱紋、菊紋、鶴紋、松紋、龍膽紋、
菱形格紋]

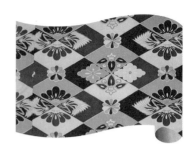

菱形格中布滿日本傳統紋樣，幾何線條與
紋樣組合工整漂亮。這款被單花布是用過
的老花布殘片，重新剪接縫合後，拿來用
做傳統布袋戲戲台的布圍，顏色褪後有一
種寂靜的殘破美學風韻。

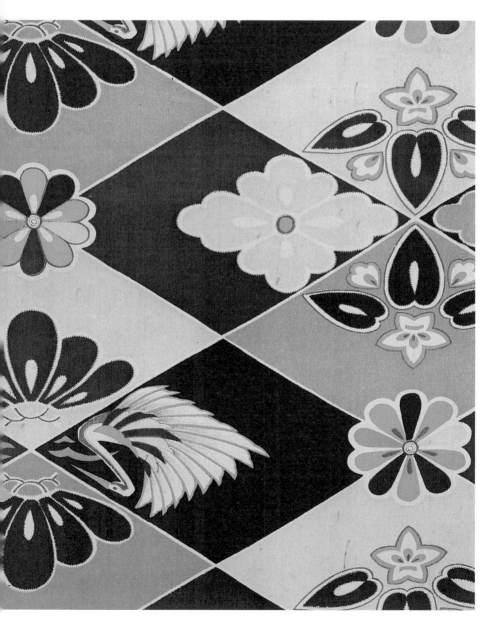

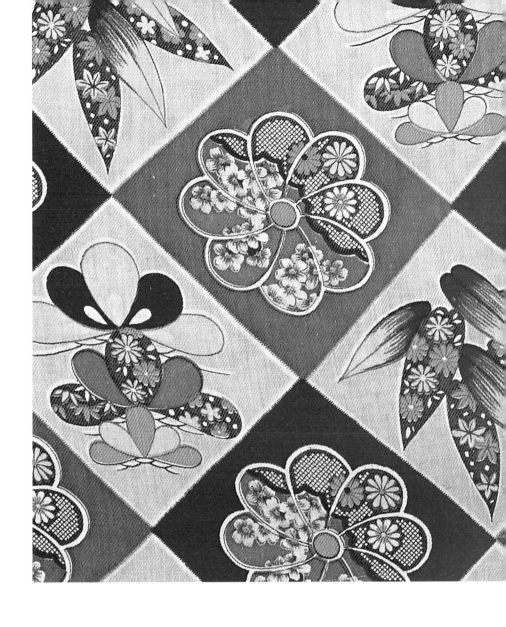

164

[菊紋、松紋、竹紋、楓、梅、
菊、菱形格紋]

菱形格內是傳統日本紋飾圖案，看起來就
像華麗的地磚圖案，讓這款花布氣象萬
千。這種連續幾何的格形花布圖案遠看出
色鮮明，布袋戲團拿它來當傳統戲台的布
圍，具有強烈的舞台裝飾效果。

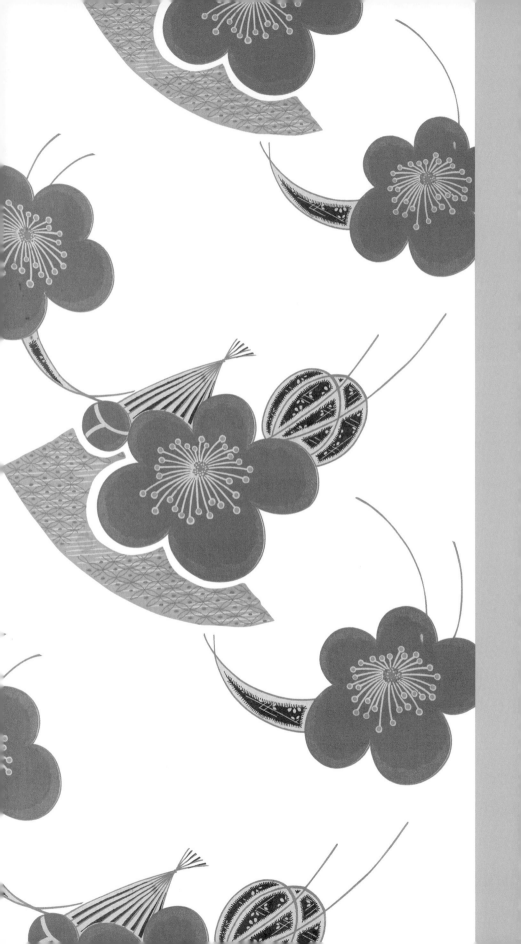

無聲的樂章

Silent Melody

花與幾何

Flower and Geometry

幾何圖形源遠流長，從遠古手織布開始，線條交織就是一種幾何圖形。人類發明工具（如圓規與尺）以後，從建築、服飾印染、到日常器具更是充滿著各式各樣的圖形與符號。中國庭園建築的各式窗花、日本和室的木格門窗、家具、傳統的手織布、刺繡、食器等等，這些點點滴滴的生活元素與幾何符號，長久以來，都是傳統印花布圖案設計運用的參考資料，它們的出現也讓台灣花布的紋樣跳脫傳統與寫實，走向圖案設計的抽象與象徵表現。而隨著圖形的創新，花朵跟著圖形化，花朵與各種形狀的圖案共舞，變化出各式新的花布舞曲，彷彿花與圖形交互繁衍出各種新品花形似的，形成難以言喻的混搭之美。

在各式各樣的花與圖形的組合中，除了「扇形」屬於東方形制，帶著古典味，「矩形」與「各種圖形」都搭載著新藝術、裝飾主義、構成主義、立體派、普普藝術等等世界風格。規矩方正的矩型與隨性彎曲的牡丹花形成強烈對比，讓原本的二度與三度空間變成了四度空間，台灣傳統花布頓時騷動起來，這是一首無聲的樂章，也是一首首理性與感性交織的協奏曲。

扇形

日本傳承漢唐文化，

將中國傳統文人畫的扇面構圖，

演繹出一張張充滿律動的扇面花布圖樣。

摸索歷史發展的軌跡，

它們也是台灣傳統花布常見的傳統紋飾。

動靜皆風雅

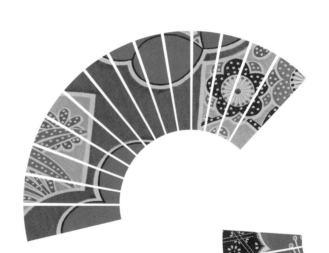

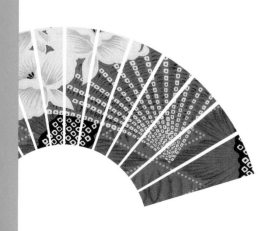

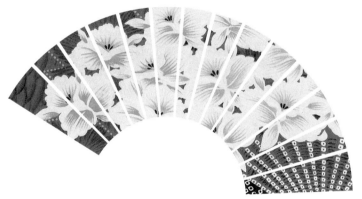

　扇子是中華傳統文人雅士的手執生活物件，廣泛被運用在文學、繪畫、舞蹈、戲劇表演、裝飾藝術、建築等多項傳統文化技藝中。扇形花窗是傳統中國庭園建築經常出現的飾窗圖案，扇畫更是傳統國畫的重要表徵之一。日本傳承漢唐文化將它發揚光大，將從中國傳統文人畫跳出的扇面構圖與各種像是扇子舞的圖案表演，演繹出一張張充滿律動的扇面花布圖樣。日本和服的扇形圖案，對台灣人來說是熟悉的，自然也成了台灣花布常見的傳統紋飾。

　這些扇形圖案開展出一系列歷史傳統與人文藝術的美麗拼圖，同時搧動了台灣花布圖案設計的冊頁，讓我們能夠循線摸索出台灣花布圖案發展的歷史淵源與傳統軌跡。

165

[璽、花瓶、壺、菊、梅、竹、棗、
扇形疊紋、細黑條紋]

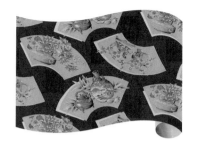

相當古老的傳統花果清供圖，用扇形紋
樣做背景框住靜物，這種彷彿扇畫藝術
的表現手法經常被直接沿用在台灣花布
的圖案設計中。這塊花布已經泛黃，加
上猶如古董般的內容，散發出一陣沉甸
甸的思古幽情。

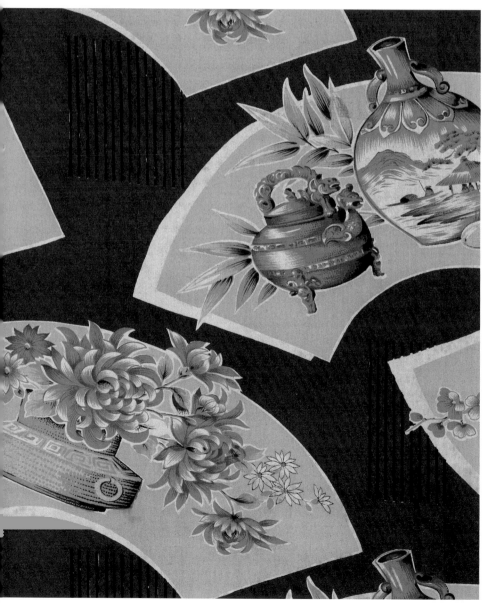

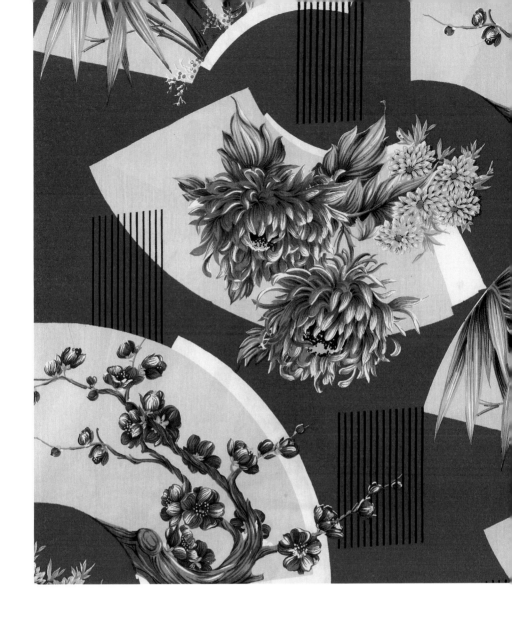

166

[菊、梅、竹、扇形疊紋、細黑條紋]

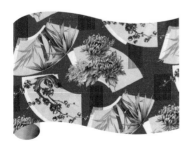

這款傳統花布用了菊花、竹子、梅花作為扇面上的畫題，而不是傳統國畫常見的歲寒三友：松、竹、梅。其筆觸蒼勁有力、熟練穩重、用色大器又毫不匠氣，這種新色界讓傳統變得時尚摩登。

167

[竹、梅、楓、菊紋、花丸、扇形]

台灣花布的構圖經常使用三種圖案作連續，
花束會有大、中、小三組，三有多之意，排
列組合也會比較有變化。這款以扇形圖案為
底，梅、竹、楓為題，日本菊紋與花丸點綴
其間，加上螢光色的使用，使得這種魔幻的
裝飾性看起來既傳統又現代。

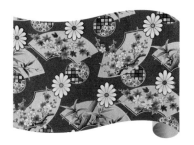

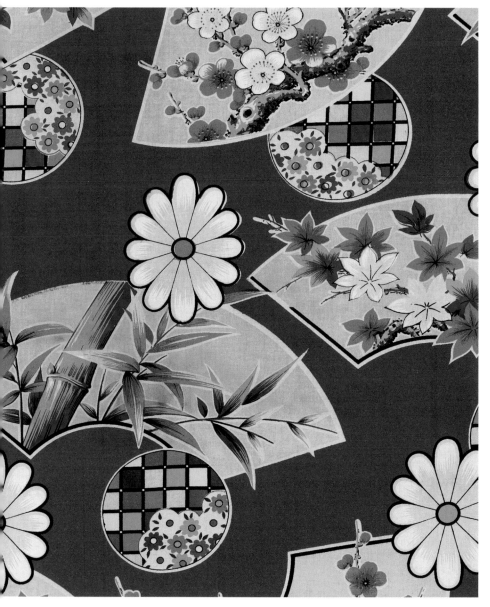

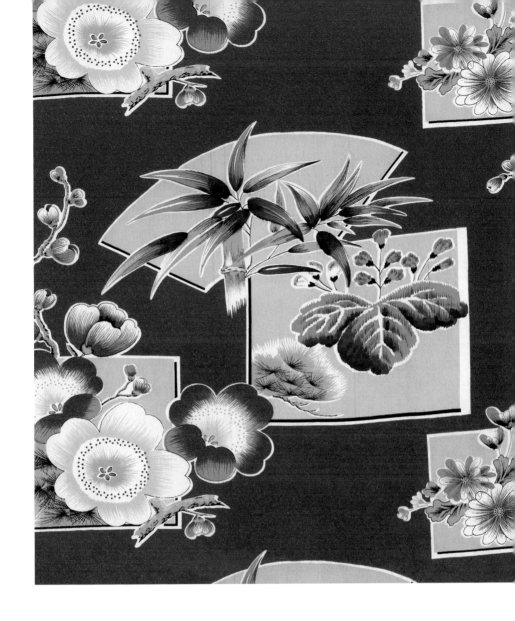

168

[櫻、梧桐、竹、菊、松、扇形、方形]

大紅底用扇形及方形圖案作背景將各季節的植物花樣框進畫面。梧桐花、菊與櫻、松與竹都是日本人愛用的各季花樣，但只要一鋪上中國紅的喜氣大紅色就顯得台味十足，變成道地的、台灣的、阿嬤的大紅花布。

169

[牡丹、梅、菖蒲、藤花、球花、松、
蘆荻、桔梗、秋草、扇形、風紋]

上、下兩組扇形疊紋紋飾內容，一組用
牡丹四季花、一組用球花四季花。花卉
內容相當豐盛，藤花、梅花與草花、菊
花的動態分明，各有風姿，加上風樣的
底紋貫穿其中，風與扇的組合讓畫面彷
彿隨風搖曳。

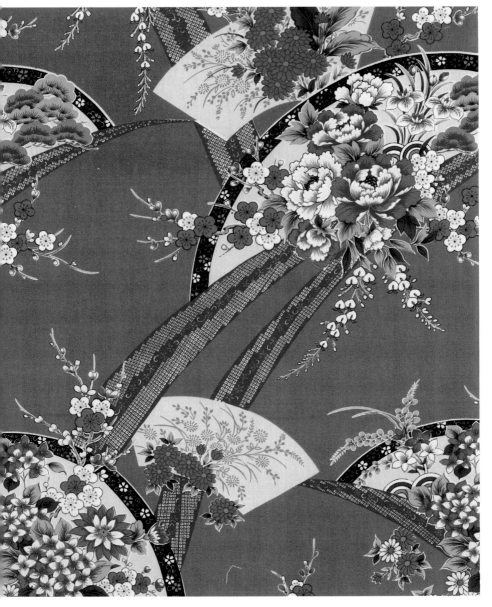

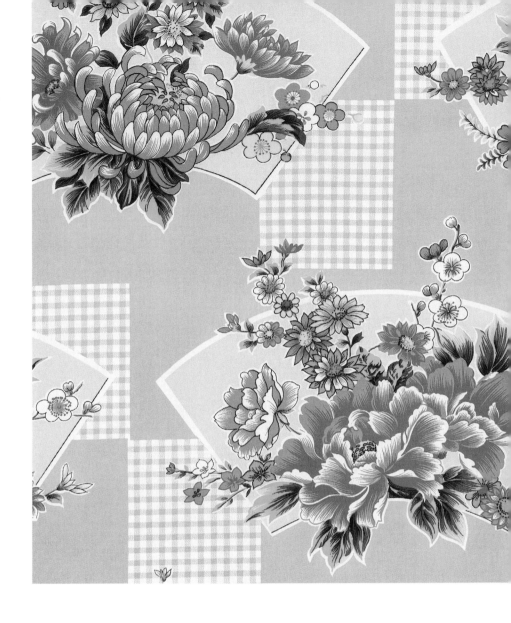

170

[牡丹、菊、梅、桔梗、蘆荻、
扇形、方形格紋]

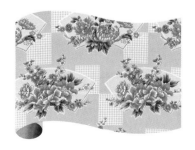

粉橘色與方格紋的圖案襯底讓這塊老
花布年輕不少。雖然是常見的傳統標
準牡丹四季花與菊花四季，但褪去大
紅色的沉重包袱，加上細格紋圖案與
螢光色，顯得格外清爽灑脫。

171

［梅紋、扇形、飄帶、滿地菊花菱格紋］

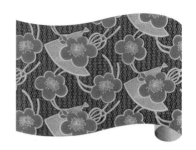

滿地菊花菱格地紋上，用扇形圖案與飄帶
繩結襯托最上層的梅花紋樣，雖然相當日
本式，但五顏六色就強調出，如同傳統台
灣「紅龜粿」顏色般的「台灣紅」。

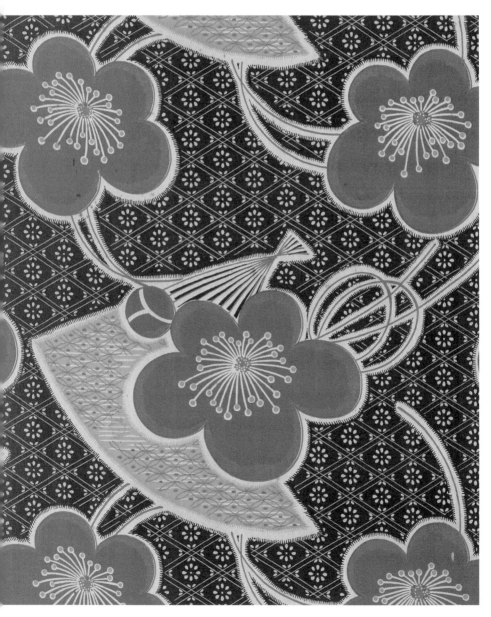

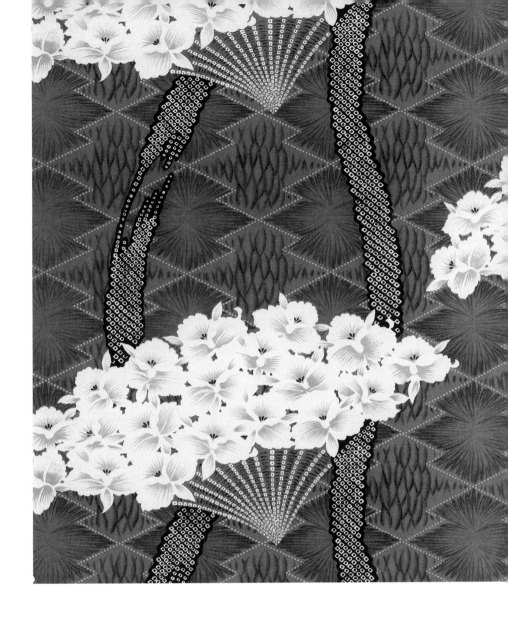

172

[蘭花扇、鹿子紋、風紋、滿地松皮菱紋]

舞扇用蘭花作裝飾,滿地松皮菱地紋,如風的雲霽紋樣上下貫穿整個畫面,因為動態的營造,最後只以簡單的四五種顏色就讓畫面充滿生氣。

173

[小白花、絞染紋疊扇、風紋]

像風又像飄帶的細條紋曲線跟扇子原本
就是最佳搭擋,這些帶狀或條狀細紋就
像扇子搧起的清風,既寫意又富裝飾
性。這款淺水藍底色的台灣傳統花布帶
著漸層的暈染效果,清新脫俗。

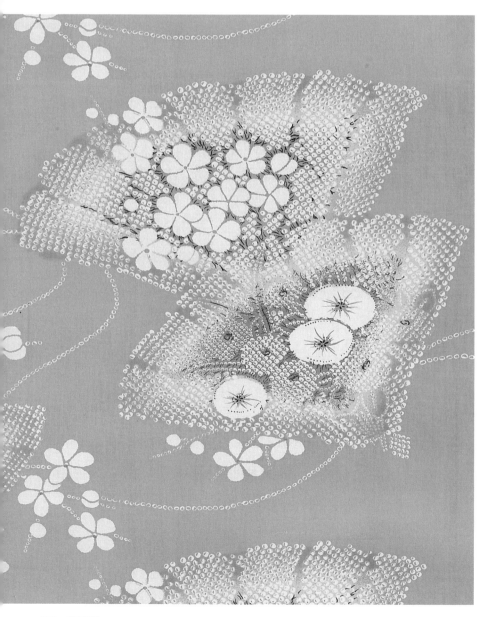

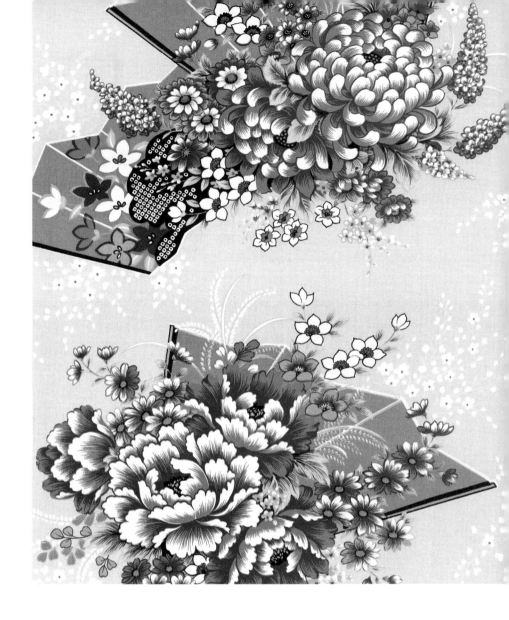

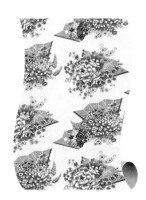

174

[折扇、牡丹、菊、梅、桔梗、
穗狀花、蘆荻、草花、水仙]

常見的牡丹與菊花四季花兩組花叢上下交錯連
續，用日本折扇紋樣作背景，加上滿地的白色
小落花像煙火噴發的滿天星，熱鬧非凡。

175

[骨扇、菊、梅、草花、風紋、楓、蘆荻]

兩種細緻的女用骨扇交疊，畫面上出現的菊
花、楓葉、蘆荻、秋草與微風，充滿秋意，
帶著一股淡淡的文人愁悵，只是鋪天蓋地的
傳統大紅色，讓它變得溫暖起來。

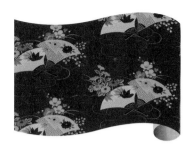

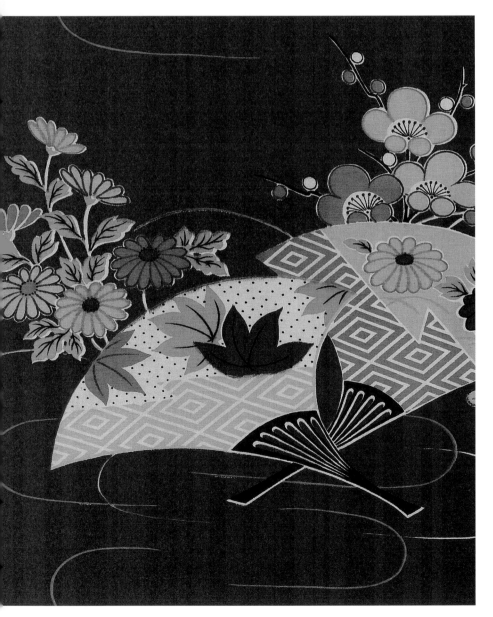

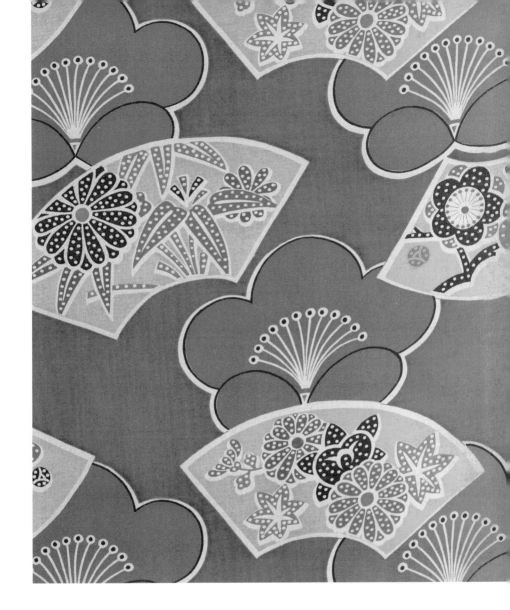

176

[梅紋、扇紋、菊紋、楓紋、竹紋、橘紋]

三組扇形圖案的內容完全都是日本傳統紋樣，梅、竹、菊、楓葉與橘紋樣等，全被甜美的色彩點綴得十分可愛，底下再用桃色大梅花紋樣作串圖，這種扁平可愛的圖案與年輕甜美的用色，一看就是日本風。

矩形

花與矩形的組合
如同台灣傳統花布藝術裡的構成主義,
讓傳統的牡丹花布從平面變立體,
並解放了台灣傳統花布裡花朵獨大的局面。

歌唱中的台灣花布

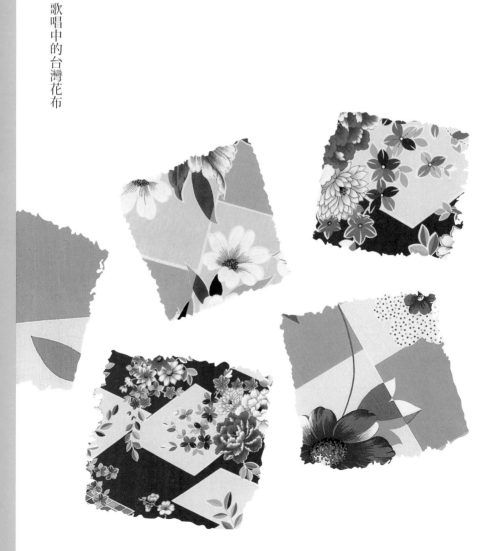

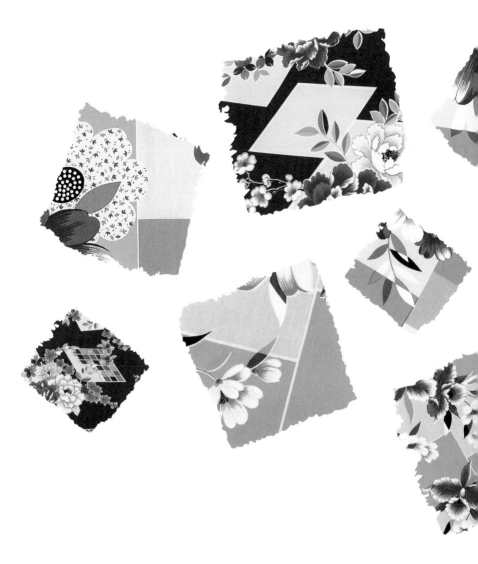

　　直線（矩形）跟曲線（花朵）原本就是兩種互補關係的線條；這種互補性也可以說是一種衝突性，促成台灣傳統花布從平面的二度空間變成三度空間甚至四度空間，這就是花與矩形圖案的落差所撞擊出的空間奏鳴曲，讓傳統花布布面走向一種音樂性與節奏感。正方形上的花束猶如躍出畫框的音符與舞者，斜矩形猶如田園牧歌，連續矩形則是二重奏，它們讓台灣花布不再只是一塊平面的花布，而是如歌的行板。花與矩形的協奏，可說是歌唱中的台灣花布。

　　「花與矩形」這類的組合花樣，數量相當多，重複性與相似度雖高，但就像「花束花叢」，它們在台灣傳統花布的各種花樣中占有經典的重要位置。「花與矩形」就如同台灣傳統花布藝術裡的構成主義；讓傳統的牡丹花布平面變立體，重新解放了台灣傳統花布裡花朵獨大的局面，矩形的加入更成為花朵的穩重靠山，它們的絕佳組合猶如從高山空谷裡發出的共鳴與回音。

177

[矩形、鬱金香、玫瑰]

鑲花邊的方形框就像畫框一般，粗獷的
油畫筆觸畫出重彩的鬱金香與玫瑰花
束。這塊已經泛黃的老花布現在看起來
依然渾厚有力、飽滿濃郁，就像好酒越
陳越香。

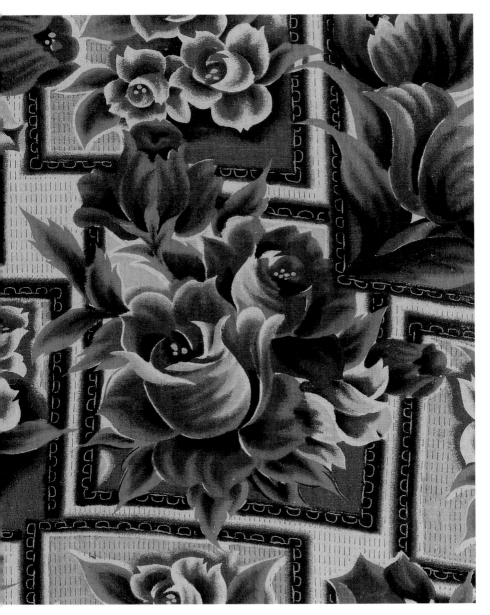

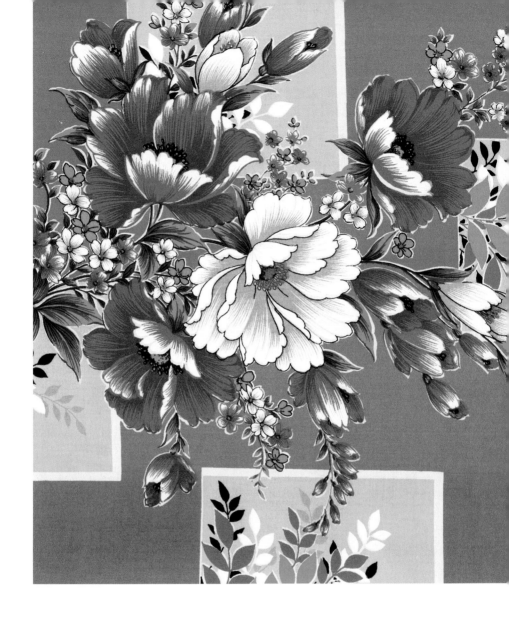

178

[牡丹、菊、草花、矩形]

方形框用彩色草葉紋圖案裝飾，四塊
方形圖面就像四面鏡子般，反射出草
葉紋的各角度剪影，猶如投射在舞台
上的燈光畫面。

179

[矩形、牡丹、菊、櫻、桔梗、黑色條紋]

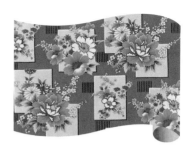

傳統大、中、小三組花叢只是加入了方形與黑線的背景就讓花布變得有聲有色，像是主唱加進了和聲與舞群。局部的牡丹與櫻花花瓣開始以鑲框鈎邊，彷彿配帶了飾品的舞台裝扮。

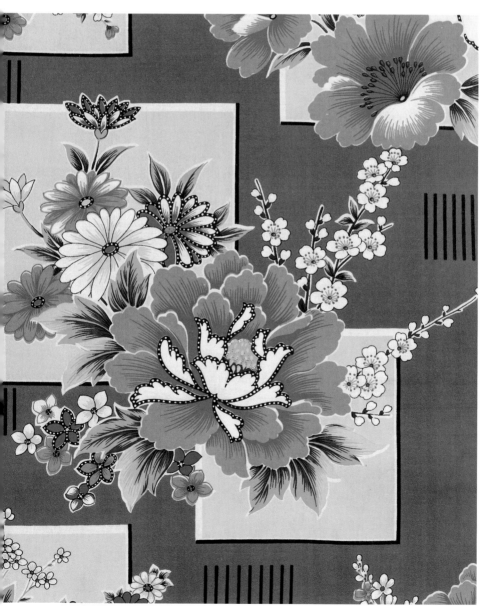

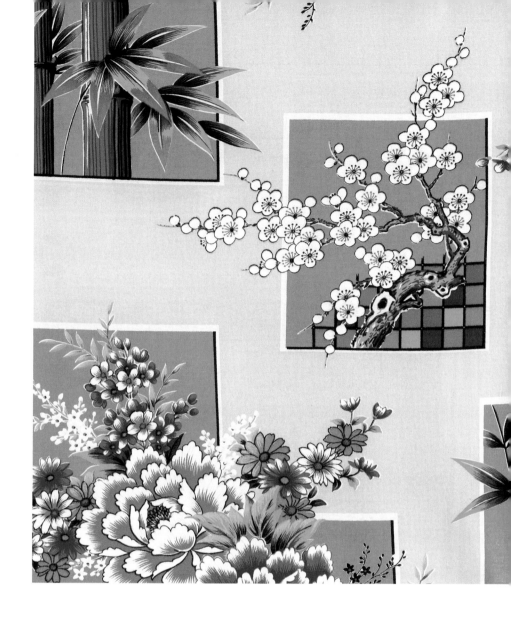

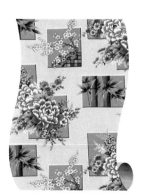

180

[矩形、牡丹、菊、梅、竹、彩色小方格]

三組方形畫面的對角連續，其中主花牡丹四季花叢
用到兩個方形。這款花布雖然花樣筆法及用色傳
統，但是運用方形色塊的重新剪接，彷彿就讓它們
從傳統框架中跳脫出來似的，令人眼目一新。

181

[矩形格紋、梧桐、
桔梗、櫻、菊紋、梅紋]

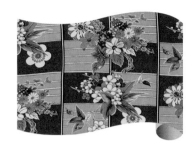

一叢帶著老梗的菊花、藤花、鑲鑽般描邊
的桔梗花;一叢櫻花大叢,一片小花葉也
如同鑲鑽的桔梗花般描上小白點黑框,用
如五線譜般的細長條紋色塊作陪襯,加上
菊紋與梅紋可愛圖案的點綴裝飾,像不像
一場台客搖滾音樂會呢?

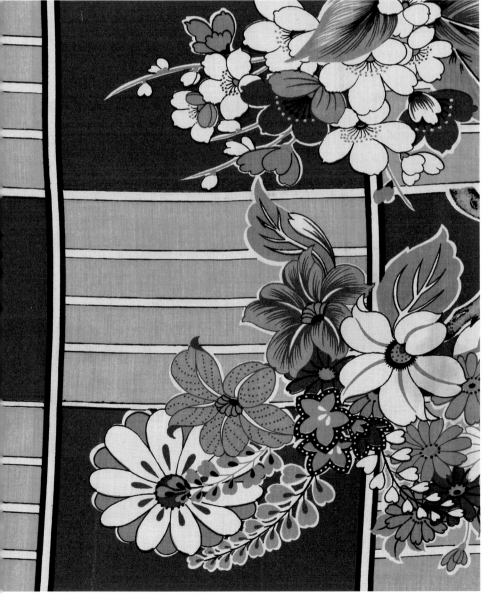

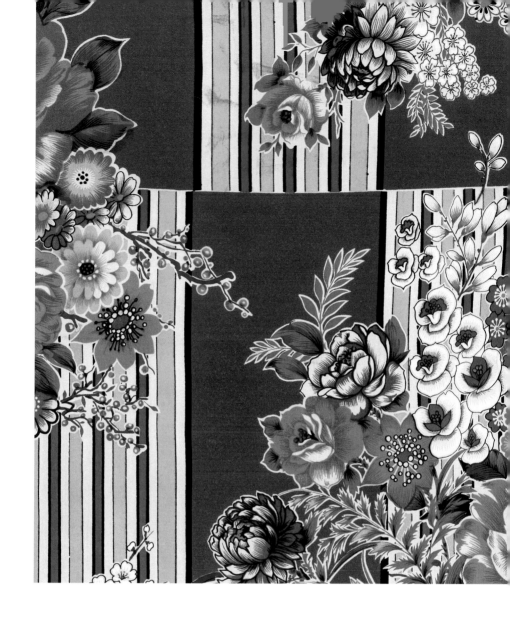

182

[長條格紋、牡丹、玫瑰、菊、
蘭、櫻、草花、菊紋]

牡丹、玫瑰、櫻花、菊花與各種草花布置成
宛如宴會會場的豪華大花束，同時因為螢光
劑的使用，讓這款花布更加特色鮮明，充滿
台灣傳統熱鬧辦桌的喜氣色彩。

183

[長條紋底紋、百合、櫻、梅紋]

大百合花與其他放大的櫻花與草花,用如五線
譜般的細長條紋色塊作陪襯,大花筆觸看起來
氣勢磅礴,同時因為螢光劑的使用,讓這款台
灣花布更加特色鮮明。

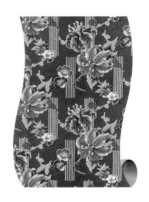

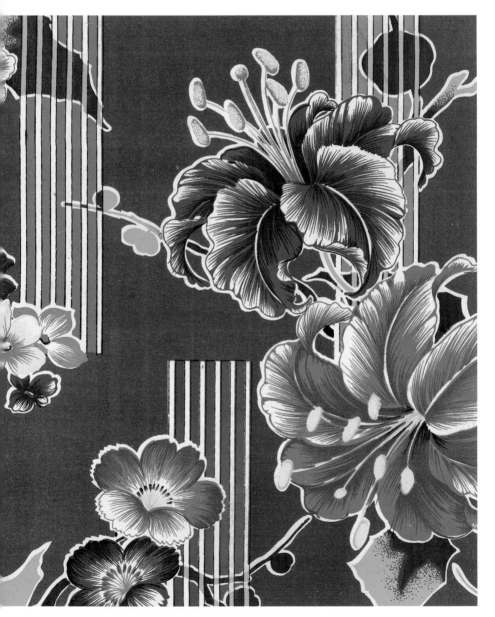

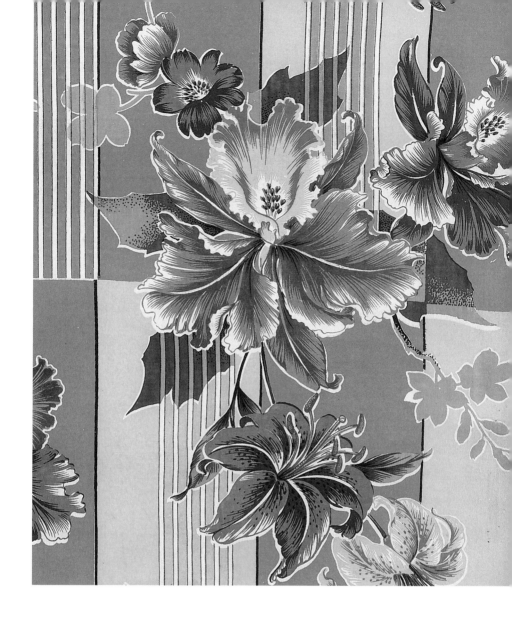

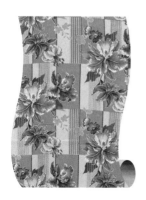

184

[蘭、百合、長形格紋、剪影花]

這款大洋蘭、萱草與連續矩形將桃紅、黃、藍、
綠所有螢光色都用上了，背後的矩形圖案變化更
多，加進了剪影效果的圖案花。這種炫麗誇張的
舞台效果就像台灣民間電子花車一般，五光十
色，閃耀著一種本土的草莽性格。

185

[牡丹、菊、梧桐、竹、菊紋、
梅紋、斜矩形、條紋]

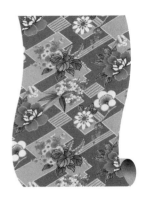

斜矩形讓畫面有種加大擴張的錯覺，遠看
就像一幅田園空照圖；白色的菊紋與梅花
圖案就像白色浮雲一般飄浮在空中，橘色
斜矩形宛如一畦畦的花田。

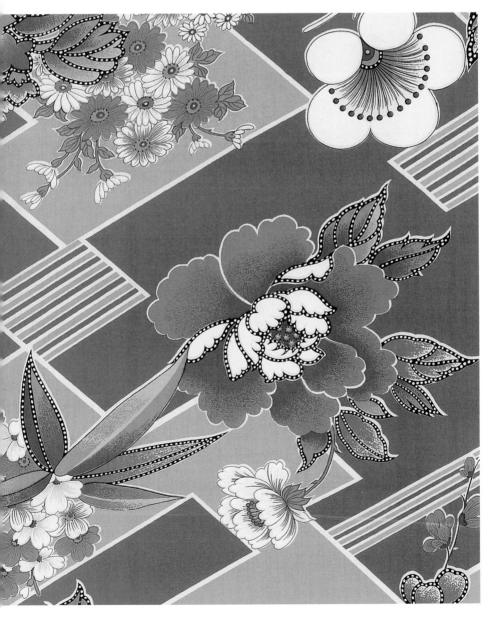

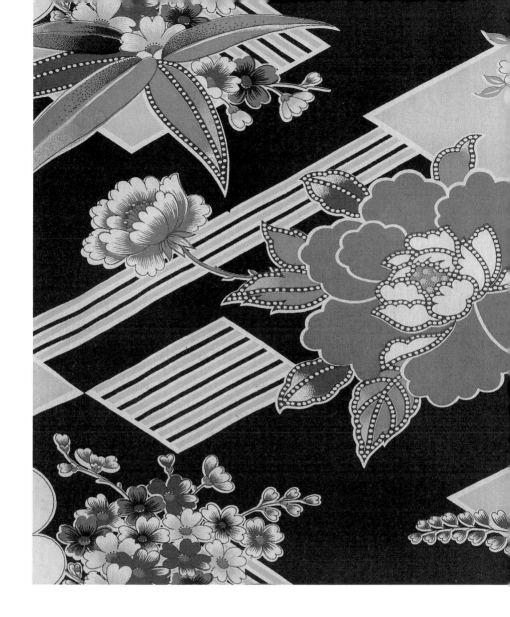

186

[牡丹、梅、梧桐、竹、梅紋、
斜矩形、斜條紋]

傳統牡丹四季草花內容拆解重組成牡丹花、
梧桐花叢、竹葉花叢三個四季草花圖案單
位。圖案化與花葉鑲邊白描的符號性花樣，
配上各種斜矩形圖案為背景音樂，組合成這
款圖案與花的四季田園交響曲畫面。

187

[蘭、草花、斜矩形、殘片紋、方塊]

大小兩叢的洋蘭與草花花束，左右各自搭配
一組斜矩形圖案（彩色方格花殘片紋的斜矩
形下，還有一個淡色紋路的斜矩形），作上
下平行連續。看似單調的音階，不斷重複的
結果，卻創造了一種極限音樂的意境。

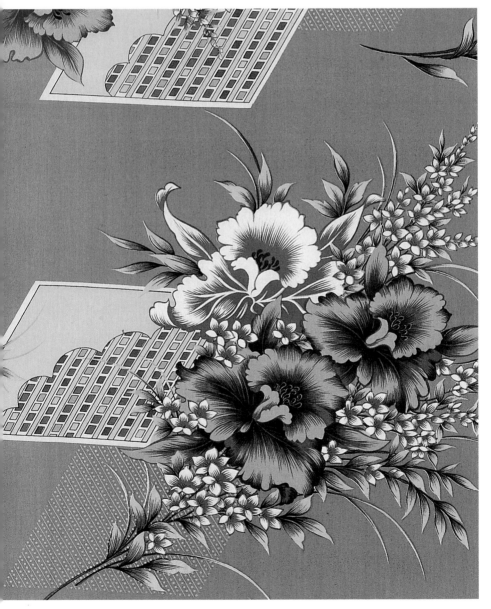

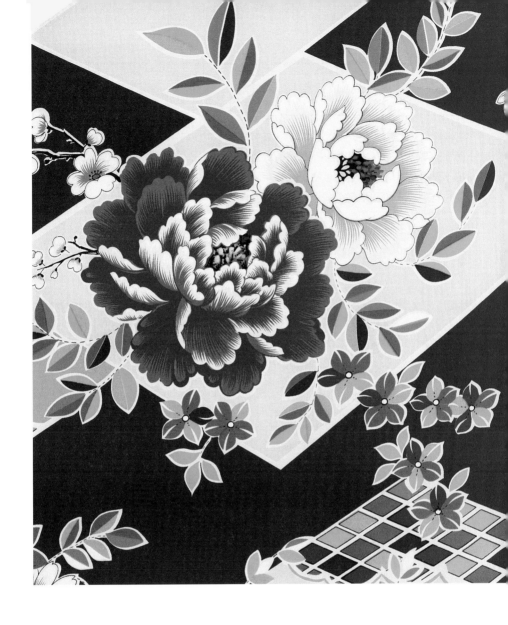

188

[牡丹、變色葉、菊、櫻花、楓、
彩色格紋、斜矩形]

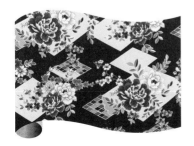

大、中、小三叢牡丹四季花的解構圖案，各
種幾何圖形、變色葉與變色小花的加入，彷
彿電子音樂般充滿聲色，讓這款台灣傳統花
布變得節奏明快。

189

[矩形、波斯菊、變色葉、花形]

滿地鍵盤式的各色連續矩形，像反射鏡一般
讓圖案變魔術，讓不同顏色的方塊背景反映
出不同的花葉顏色，將整個畫面炒得沸沸揚
揚，猶如一場婚宴音樂會的甜美畫面。

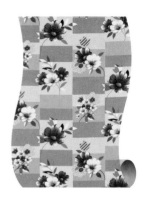

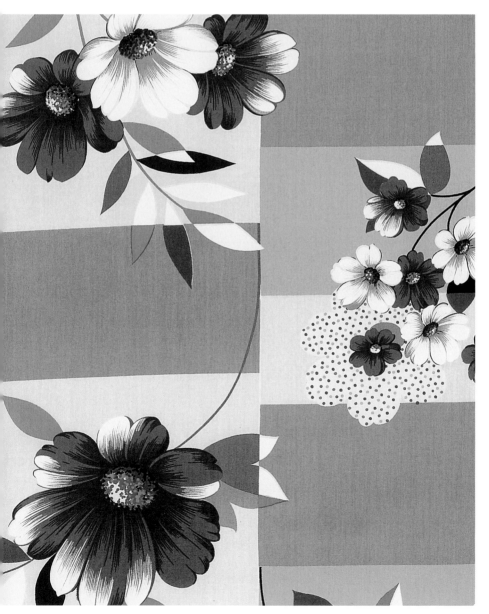

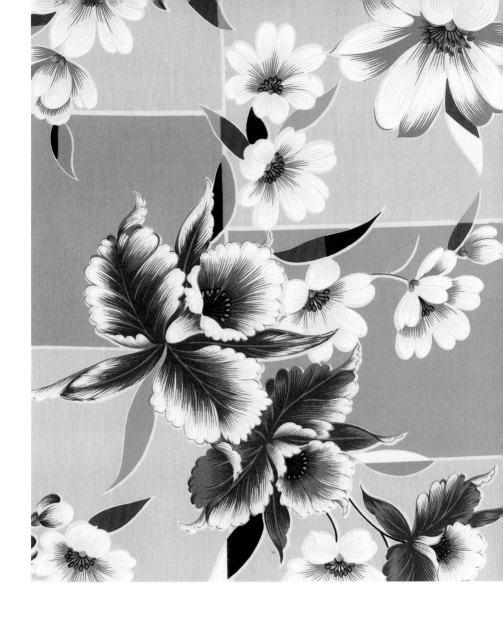

190

[方形、蘭、變色葉、櫻]

宛如左頁花布的姊妹作，花樣串枝的
連續動作，創造出環狀花絮舞動的效
果，遠遠看起來就像一場生動的花朵
生日舞會。

191

[櫻、菊、方形、碎片花]

滿地像彩球爆發出的花絮碎片，以各色單朵櫻
花為主、小菊花為輔，大方形像是聚光燈一般
框住櫻花叢主角，各種紋飾殘片漫天飛舞。這
種熱鬧繽紛的表演就像夜總會或慶祝晚會的開
場與閉幕場面，群星閃耀。

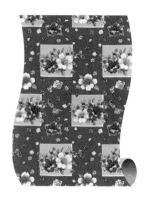

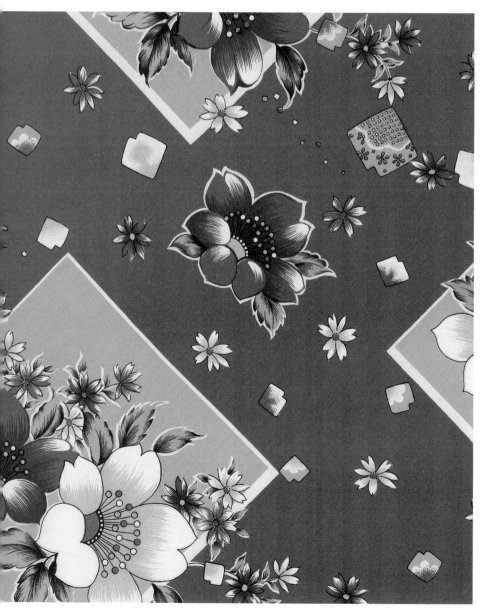

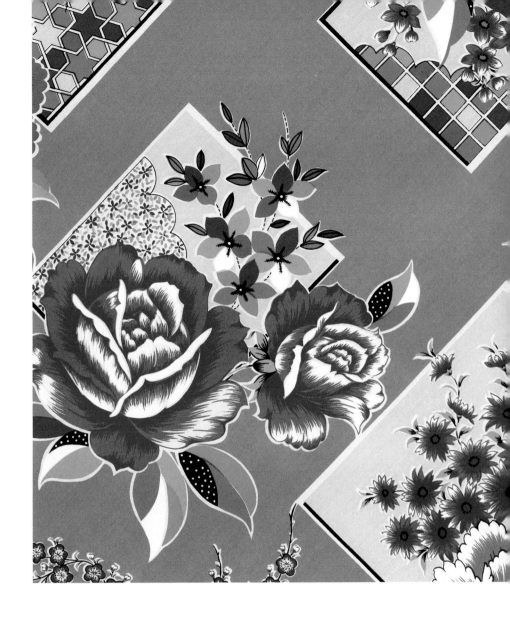

<div align="right">

192

</div>

[殘片矩形紋、牡丹、玫瑰、桔梗、
菊、梅、櫻、草花、變色葉]

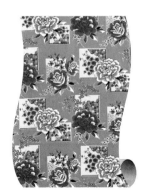

三叢不同表現技法的大牡丹花與玫瑰花，配上四
種不同紋樣與花樣內容的方形圖案（殘片紋飾當
中有四角格紋、六角格紋、七寶紋、小碎花）。
變色葉與各色草花的姿態變化豐富，加上以粉紅
色作底色，讓這塊花布看起來充滿青春活力，宛
如一組現代少女團體載歌載舞的表演。

各種圖形

Other Shapes

—— 裝飾的藝術

就像巴洛克音樂
充滿著各式各樣華麗的裝飾性,
這些豐富多樣的圖案內容相互衝擊,
突破了傳統花布圖案以往的構圖,
讓台灣傳統花布換上新衣,
成了穿上各式新洋裝的東方姑娘。

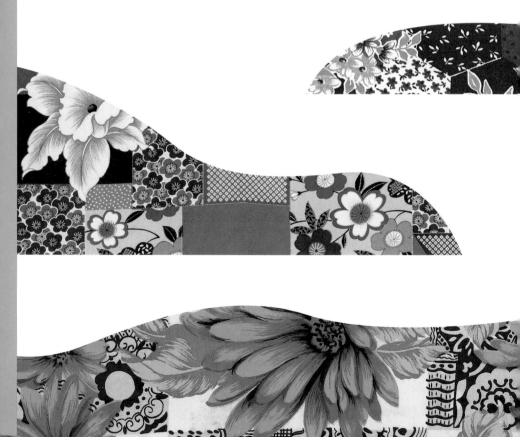

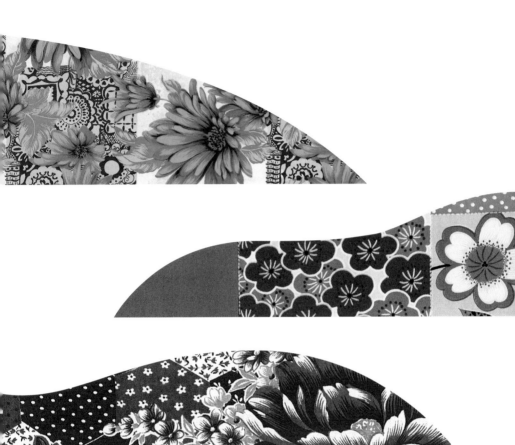

除了特定的傳統扇形圖案與單純規矩的方形之外，圖形的應用在台灣花布的世界千變萬化，從花卉、花叢的獨奏開始，加入幾何的協奏、從此又變奏演化出多重與多樣性的圖案組合，讓畫面猶如一首首交響曲與多部大合唱。圓形、箭形、曲形、條紋形、花形、不規則形等，形形色色的重疊與排列，讓台灣花布像自由美麗的拼貼藝術一般充滿裝飾性。它們就像巴洛克音樂一樣充滿著各式各樣華麗的裝飾性，這些豐富多樣的圖案內容相互衝擊，突破了傳統花布圖案以往的構圖，讓台灣傳統花布換上新衣，像是穿上各式新洋裝的東方姑娘。

這些各種規則與不規則圖形跟花的組合，或由花卉列隊變形成的圖案，數量與「花與矩形」不相上下，但是構圖更加複雜多樣，在裝飾主義色彩下，帶著西洋新藝術與普普風的拼貼，充滿世界風格的混搭。

193

傳統大牡丹單花用櫻花串枝作連續，牡丹
花捲曲的花瓣用了青蘋果綠的亮色，圓形
紋飾圖案的背景遠看像燈籠一般照耀著這
款暗紅色底的老花布，即使看起來年代久
遠卻依然風姿綽約、明豔照人。

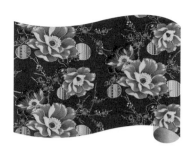

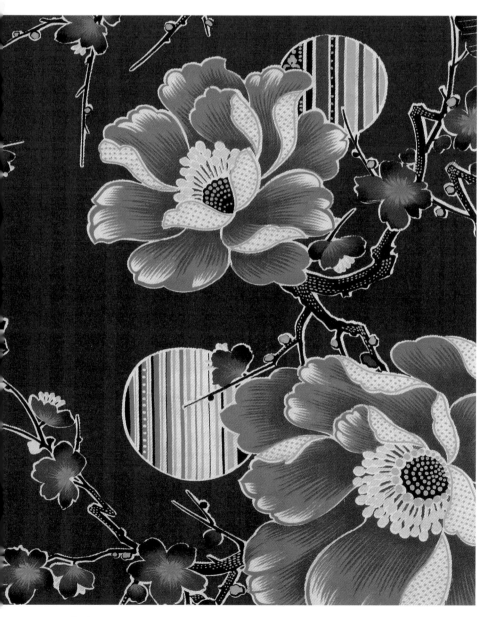

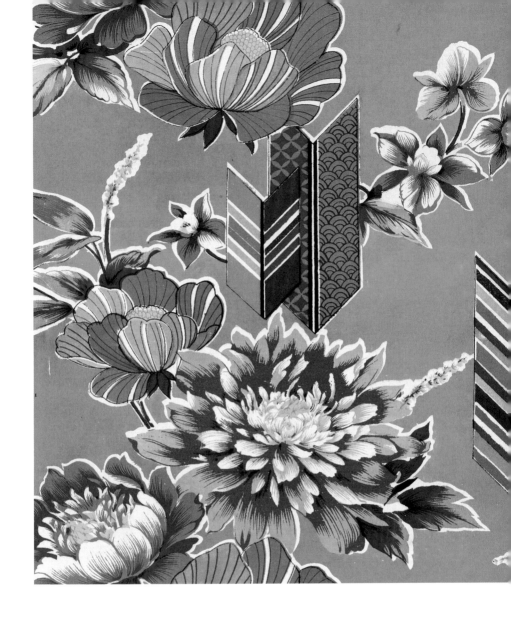

194

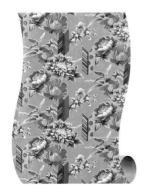

[箭形、牡丹、草花、蘭]

充滿傳統紋飾的箭形圖案中有菊紋、七寶、海波、斜條紋，傳統牡丹四季花被簡化放大，有些已經平面圖案化。跟左頁老花布一樣，有一種介於繪畫寫實到印象派之間的野獸派作風；用筆粗獷熟練、用色大膽鮮明，散發出一股強烈的個人特質，在傳統花布當中，這是相當罕見的。

195

[竹節紋、菊紋、牡丹]

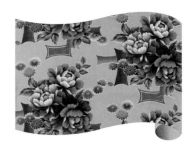

三朵四色漸層大牡丹花單叢連續，富貴飽
滿，只是花叢四周用菊花紋樣與五片竹節紋
樣串連交疊起來，遠看充滿日本花道藝術的
抽象味道。而閃著金色光澤的黃銅色底，將
這塊傳統花布標舉得更加富麗堂皇。

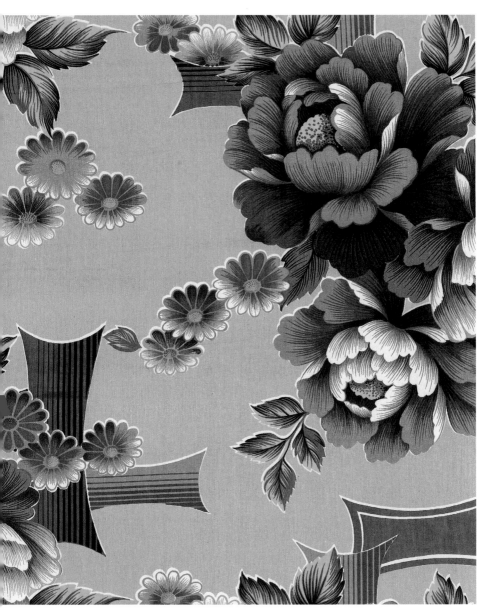

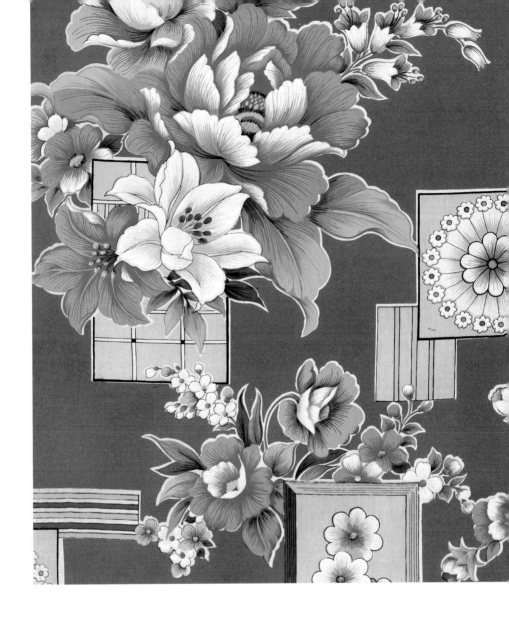

196

[菊紋、矩形、牡丹、百合、
鐘形花、草花]

螢光色彷彿流星畫過天空，讓這款台
灣傳統花布留下一張張特立獨行的布
景式畫面，畫面中拼接混合各種方形
圖案中的圖案，就像電子花車般跳脫
傳統。

197

[菊、西洋花紋、方形]

西洋棋盤式的連續方形底紋上，三組藍色的
寫意大菊花為一個構圖單位，只用了六個顏
色就將這款花布做得聲色出眾。黑筆勾勒的
西洋花底紋以粉色為底，簡單精彩。

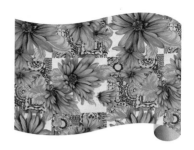

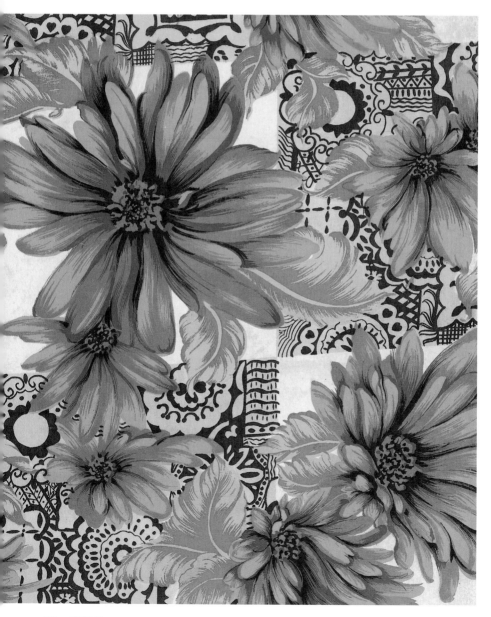

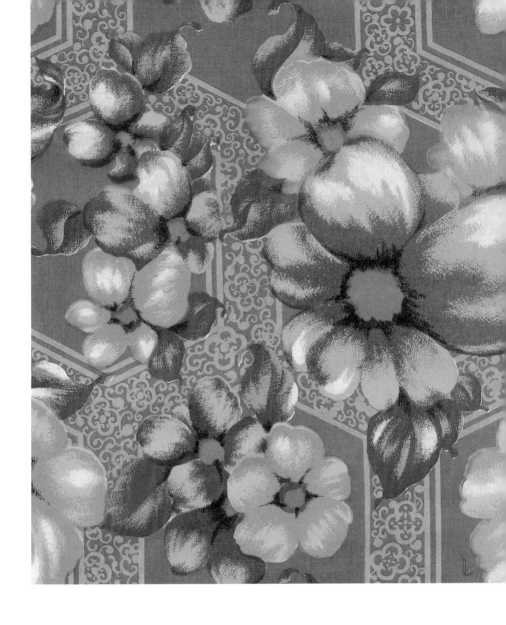

198

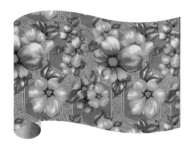

[寫意牡丹、滿地龜甲花紋]

傳統的龜甲花紋做底，牡丹花叢已經
模糊成一種寫意花形圖案，要不是有
龜甲紋路做底紋，很難讀出這一塊充
滿現代感的花樣是傳統花布！

199

[折扇紋、車紋、菊紋、方形、
梅、菊、竹、梧桐花]

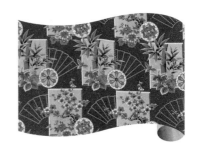

眾多傳統紋樣與圖案排列組合在一起，每
個大小平均的花樣或紋樣都變成一種裝飾
性符號，負責妝點畫面，加上螢光色效
果，讓這款金光花布看起來就像是馬戲團
裡騎著單輪車的小丑表演、傳統又可愛。

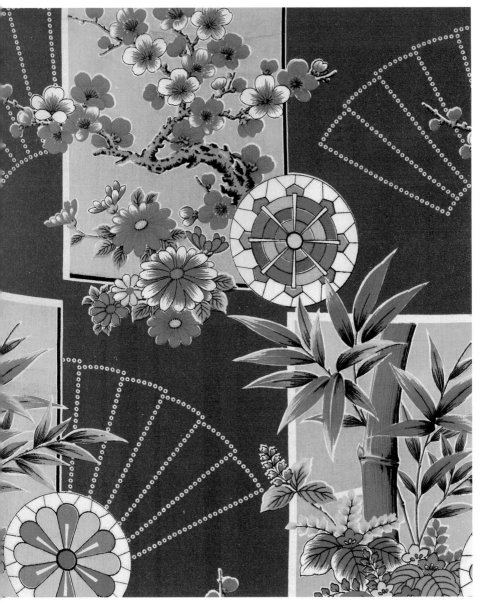

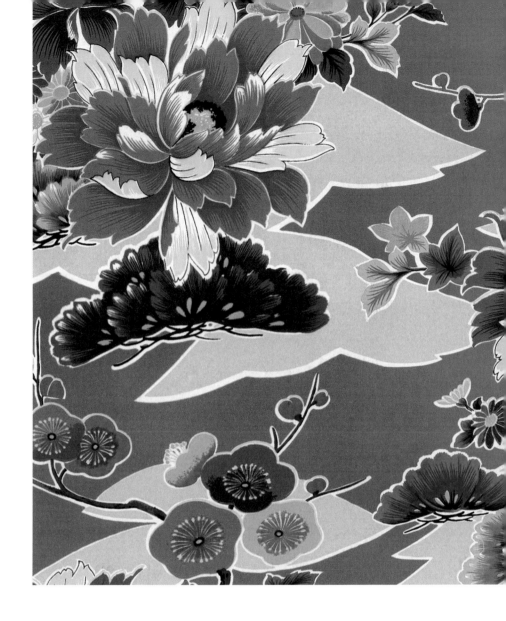

200

[山形紋、牡丹、菊、梅、松、楓]

傳統的牡丹四季花搭配松紋花樣，不
規則的山形底紋將畫面切割得像壁紙
花樣般繽紛。在螢光色光環加持效果
下，這塊充斥著日本紋樣圖案的傳統
花布依然台味十足。

201

[圈形，菊、楓、曲斜矩形]

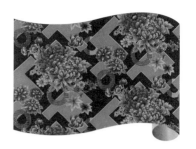

宛如迷宮一般的曲形底紋、條紋圈形與大、
小菊花叢等等，這些不相干的元素組合出一
種協調的畫面排列，猶如一場小型的室內樂
表演。

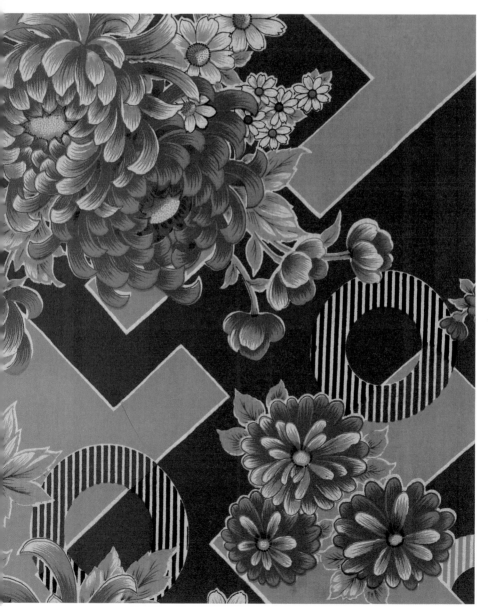

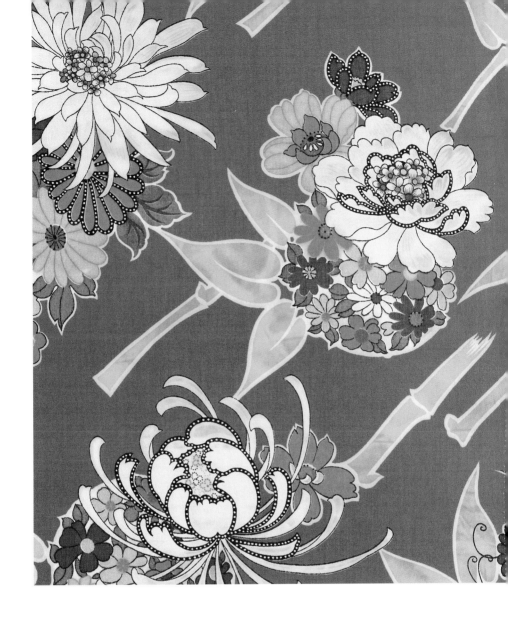

202

[竹紋、牡丹、菊、菊紋、菊花丸]

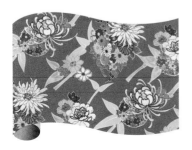

三朵主花：白色的描邊大菊花配彩色菊花四季、另外兩朵鑲鑽式描邊的白色牡丹與菊花都搭配一個彩色菊花花丸。用彩色烘托白與黑，以竹紋呈斜角的動線排列構圖，擴張了畫面的幅度，看起來就像包裝紙或壁紙一樣。

203

[矩形、牡丹、蘭、玫瑰、櫻、梅、桔梗]

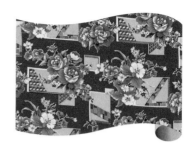

像是一種電腦合成的雷射幾何畫面，方形圖
案畫中有畫，豐富的三組四季花叢加上紅、
黃、橘的螢光色系，金光閃閃，就像一場熱
力四射的電子音樂會。

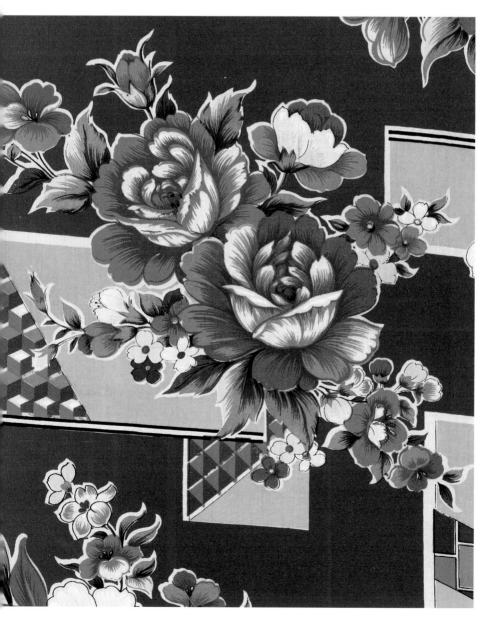

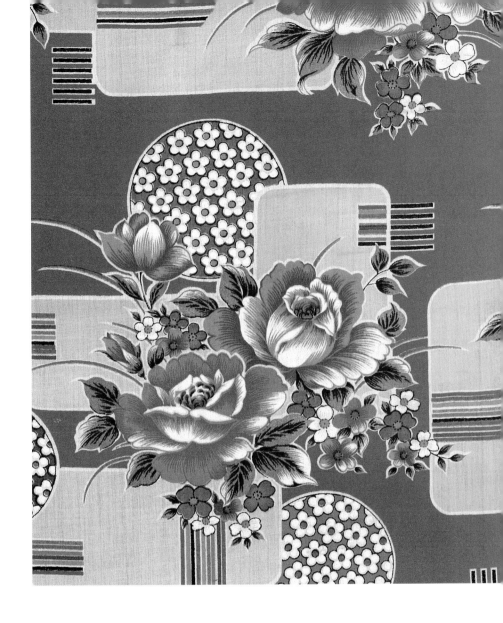

204

[牡丹、玫瑰、草花、圓角矩形、
彩色條紋、梅花丸]

三組牡丹花叢、三組梅花紋丸、背後
的方形與條紋圖案等等,花形與圖案
大小數量都平均分布在這塊螢光橘色
強烈的色彩上,讓人眼花撩亂。

205

[牡丹、蘭、菊、梅、桔梗、藤花、
十字條紋、圓形]

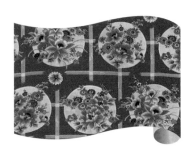

三個圓形圈出三組四季花叢，用了像木紋的
十字格紋做背景，打破傳統與現代的疆界。
這款用色濃豔的台灣傳統花布，別具一種素
人的原味與質樸的生命力，越看越有勁。

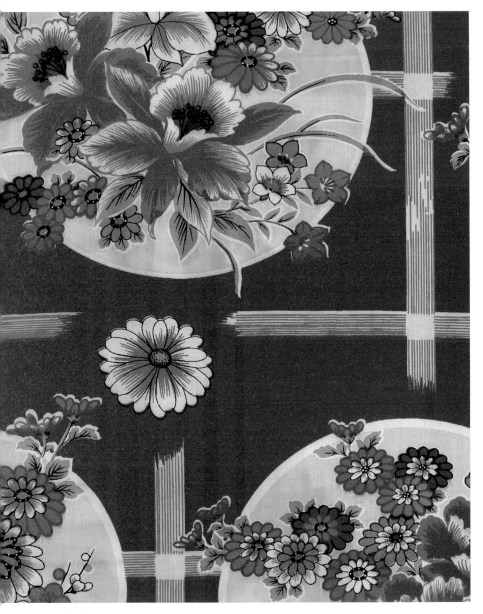

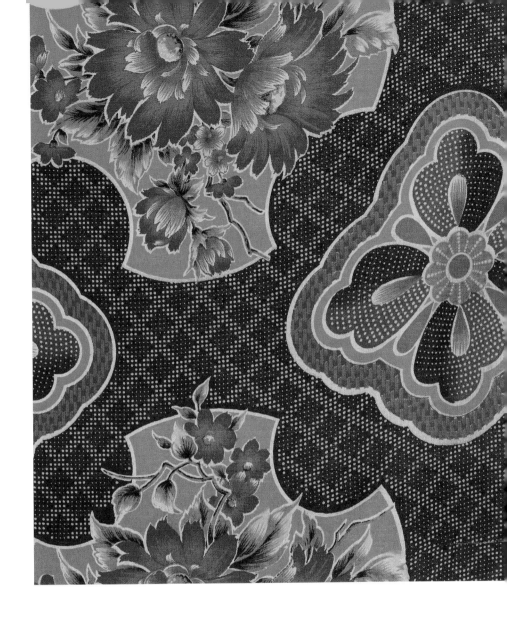

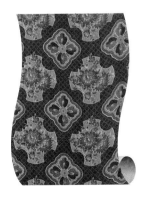

206

[十字曲形、花菱紋、牡丹、菊、滿地小格紋]

像花窗又像地磚一般的花菱紋與十字曲形圖案交
錯排列，樣式簡單古樸，這塊已經泛黃的傳統花
布用色只有五、六種，估計是四十年前的滾筒式
印花布。

207

[蘭、矩形、櫻、梅、鹿子紋]

拼布式的構圖猶如一床百衲被，大大小小
的方塊內充斥著日本風格的紋樣，櫻花、
梅花與鹿子紋，就像是盛行在台灣的日本
拼布藝術。

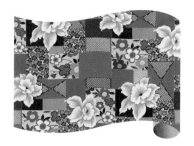

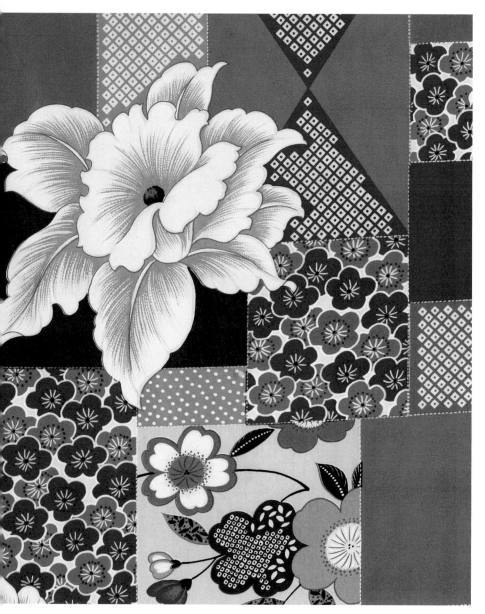

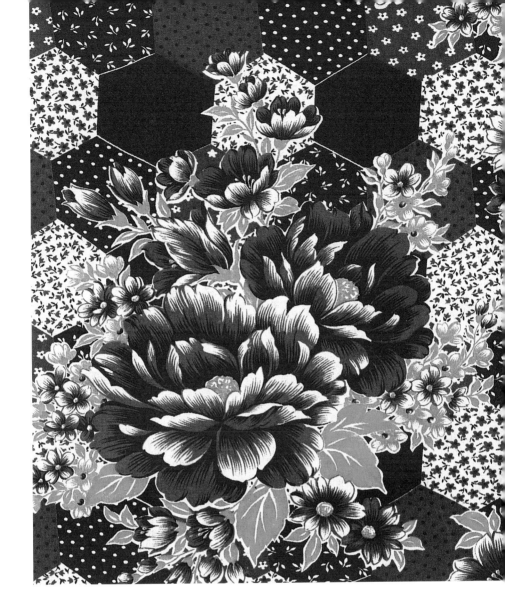

208

[牡丹、菊、草花、滿地龜甲花紋]

滿地像蜂窩的龜甲紋與牡丹花的用色相同，使
得主花與像小碎花拼布般的背景花紋密密麻麻
地交疊在一起，讓這款傳統花布豐滿俏麗，飽
滿的大紅色系依然相當討喜。

209

[牡丹、梅、花菱格紋]

像地磚一樣連續排列的圖形，花樣逐
漸圖案化並且跟著幾何化，這種幾何
化的構圖像是台灣花布儀隊表演，看
起來令人精神奕奕。鑲鑽式的邊框花
紋讓每組花樣看起來像胸針飾品般，
閃閃動人。

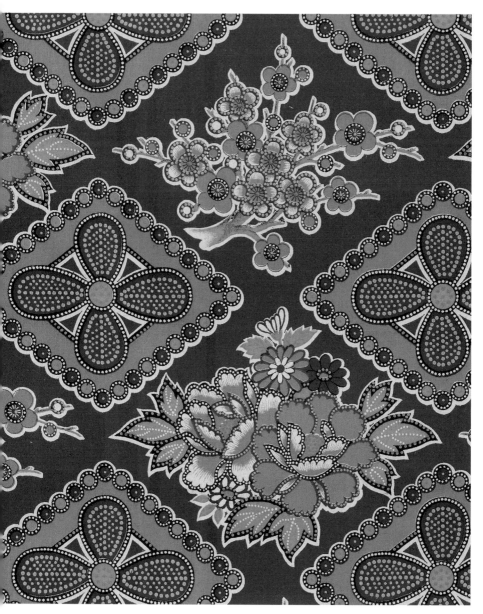

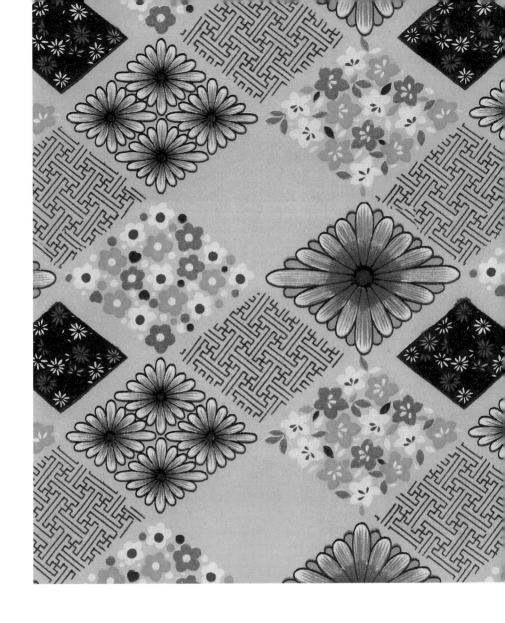

210

[菊花菱形、梅、桔梗、萬字紋、菊紋]

各種小型花樣與傳統紋樣方田像滿地花壇，一格格平行交錯排列，各種圖案花樣全部框進一種列隊式的規矩當中。這種連續圖案中的連續圖案，既像苗圃又像地磚似的馬賽克圖案充滿裝飾性。

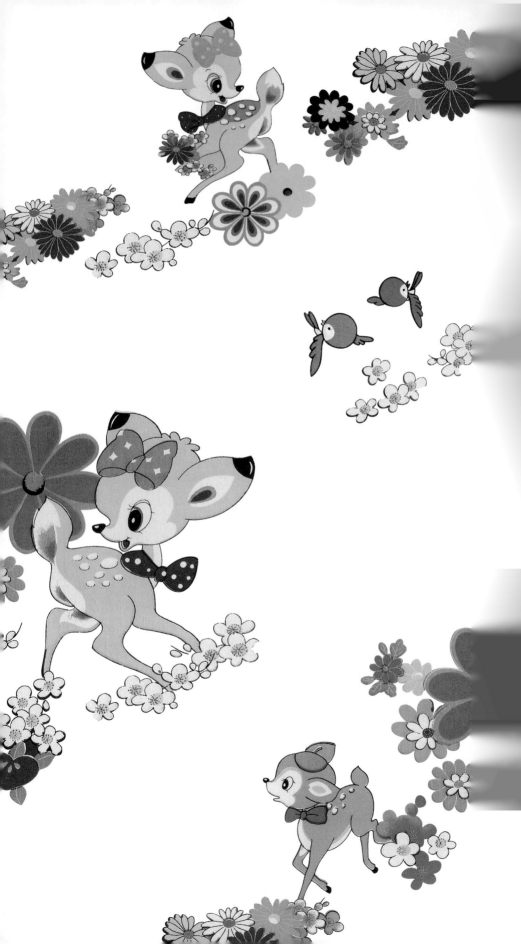

直覺与勇氣

Intuition and Courage

世界風格

Around the World

　　縱觀本書收集的700多款花布，大致可為台灣傳統花布勾勒出一種多元文化混生的面貌。它們的紋樣思維雖源自中國吉祥圖案，但因政治因素兩岸隔絕超過40年，反而受到過去被其統治五十年且鄰近的日本左右而發展。日本紋樣的風格最早源自中國漢唐文化，明治維新以後承受西洋文化的影響。台灣傳統花布從日本紋樣取經，在承接熟悉的中國風格的同時，自然也領受了世界文化潮流的洗禮，慢慢的終於衍生出一種融合本土與異文化的台灣特有種風格。

　　本章試圖從眾多的台灣花布歸納挑出具有強烈「日本風」、「新藝術與歐普」、「卡通與普普」等三類，藉此了解台灣傳統花布在不斷外來潮流衝擊下所混雜的各國文化基因，並從中感受一種源於島國居民特有的包容力與創造力！

　　而從這些帶著世界風格的台灣老花布看來，似乎我們早已進入地球村的生活，台灣花布不只讓我們看到自己、看到台灣，它同時也讓我們看到全世界。

日本風

台灣傳統花布具有一種與日本遠親

加上近鄰的文化混血特異風貌。

許多直接取材自日本和服紋樣的圖案一出現,

台灣傳統布店的老闆都直呼它們為「日本花」。

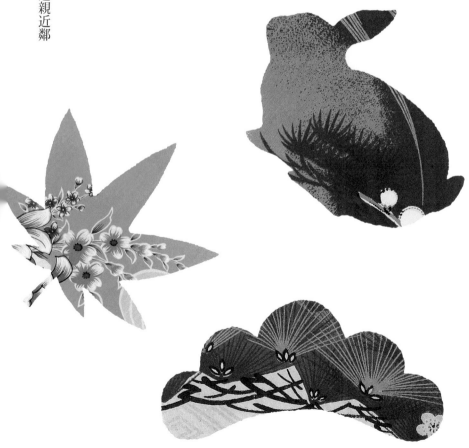

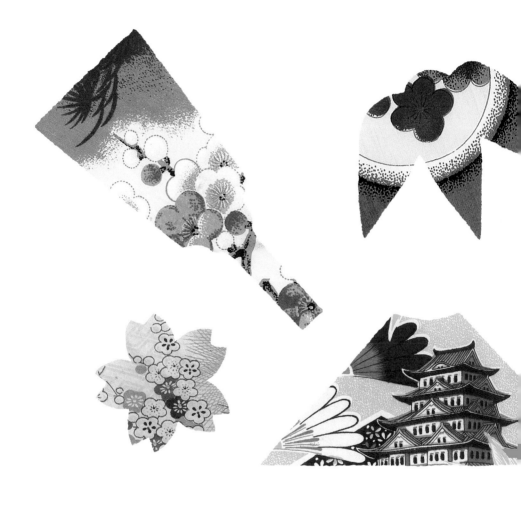

　由於過去五十年的殖民統治，台灣
受到日本文化相當程度的洗禮。1945
年台灣光復後，因為政治因素與中國
隔離，讓台灣傳統花布一面倒向日本
取紋攝樣，它的花樣設計可說淵源於
豐沛的日本傳統紋飾，今天如要分辨
或說明台灣牡丹花布與中國牡丹花布
之間的差別時，具有日本風格特徵的
台灣傳統牡丹花布便是其中最大的不
同點。

　台、日合璧的文化血統是台灣傳統
花布紋樣特色，也是它與大陸或其他
地方土花布區別的依據。

　在台灣花布的發展過程中，雖然日
本的影響早就滲透進每塊花布，但也
有許多花布的圖案直接取材自日本和
服紋樣如風紋、水紋、海波、雲靄、
雷電等等。這些源自於日本民族對大
自然萬物的敬意與禮讚而發展出的紋
樣一出現，台灣傳統布店的老闆都直
接稱呼它們為「日本花」。

　因地理上的鄰近關係加上同受漢唐
文化影響的歷史淵源，台灣傳統花布
具有一種與日本遠親加上近鄰的文化
混血特異風貌，「日本花」的存在就
是強而有力的證明。

211

[菊紋、扇紋、日本城、櫻紋、竹、
雷電紋、梅紋]

半圓的菊紋、飄落的櫻花與日本樓閣；樓
閣像是用雷電紋畫開成另一個時空畫面，
這款粉色湖水藍底色的台灣傳統花布無論
紋樣與色彩都充滿日本異國風情。

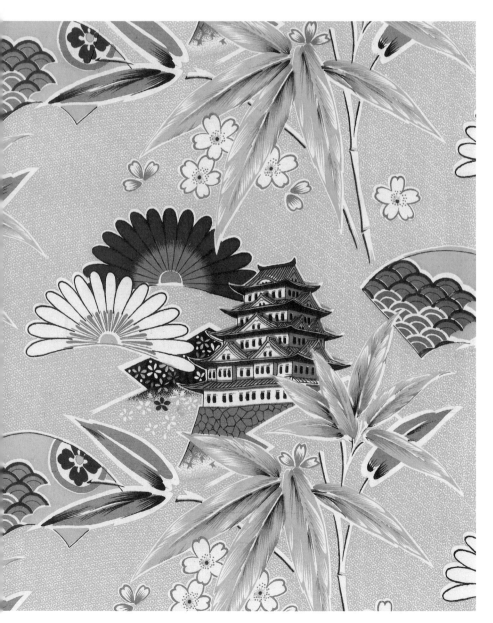

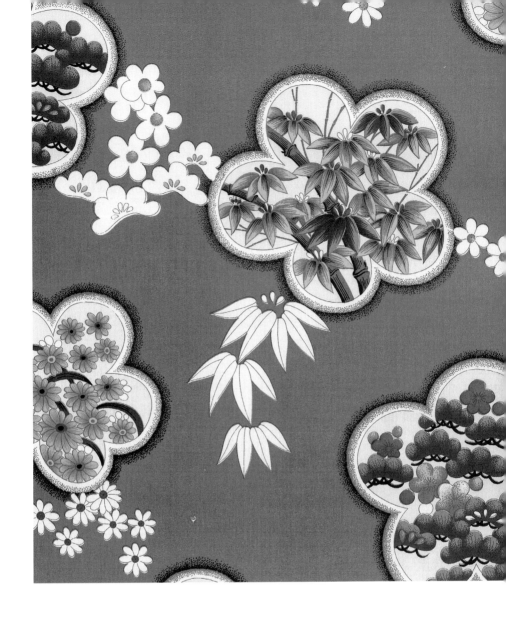

212

[梅紋、松紋、竹紋、菊花草紋]

各種花卉經細膩手法圖案化，猶如日本浮世繪風格的延續；松、竹、梅歲寒三友，加上菊花紋樣共四種，全都用梅花型蓋印的方式框住，再用松、竹、梅、菊四種白色小花紋作串花連續，桃色做底，活潑輕巧。

213

[雲靄紋、草、牡丹]

雲霧造型的白點漸層，這類表現大自然氣
象風景的紋樣常見於傳統日本紋飾。小草
與牡丹花叢猶如被一片飽含水氣的晨霧瀰
漫，顯得相當有意境，讓人彷彿呼吸到一
股清新寧靜的早晨氣息。

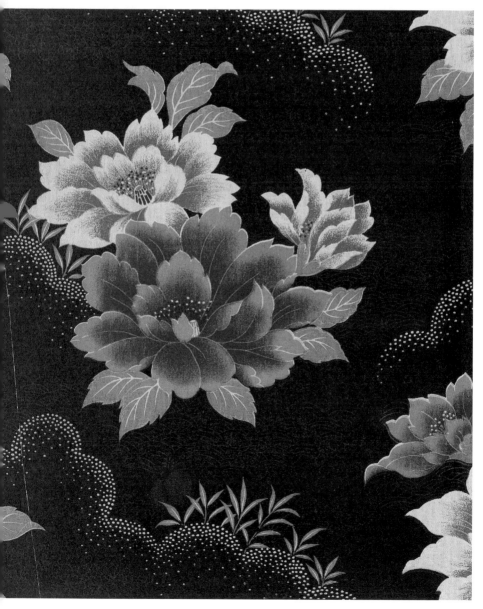

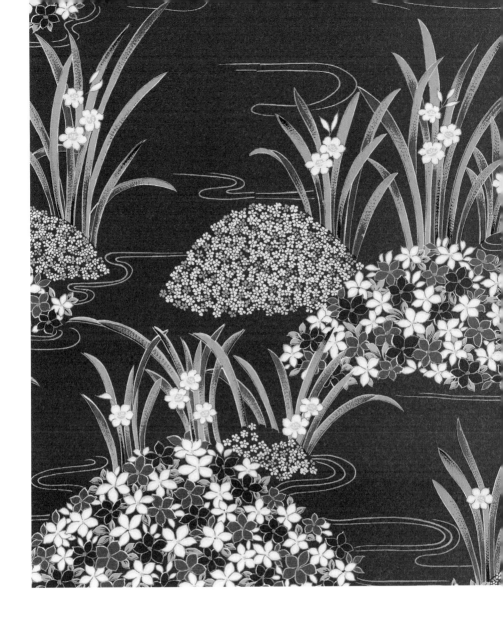

214

[花垜、水紋、水仙]

將花紋花樣堆砌、鋪陳成山水造型，就
像日本造園的枯山水哲學一般，流動的
水紋、高聳的小花丘，讓畫面呈現出一
種立體空間感，白色的水仙花與小花更
同時點亮了傳統的大紅色花布。

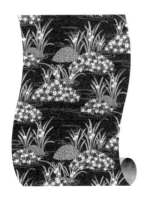

215

[牡丹、菊、草葉、桔梗、蘆荻、風紋]

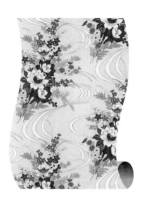

單叢重複的牡丹四季花束連續圖案，像風一樣曲
折的飄帶紋飾，為它增添了一陣陣溫柔詩意的空
間層次感。雙色的牡丹花瓣與灰色的草葉紋鋪色
手法既內斂又大膽，這款充滿日本風格的傳統牡
丹四季花束能夠如此風雅，除了配色清新脫俗，
背後這些宛如風紋與水紋的白色飄帶圖案是重要
的因素。

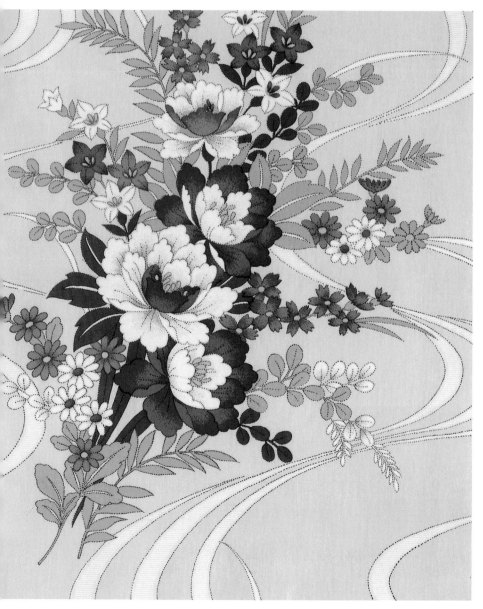

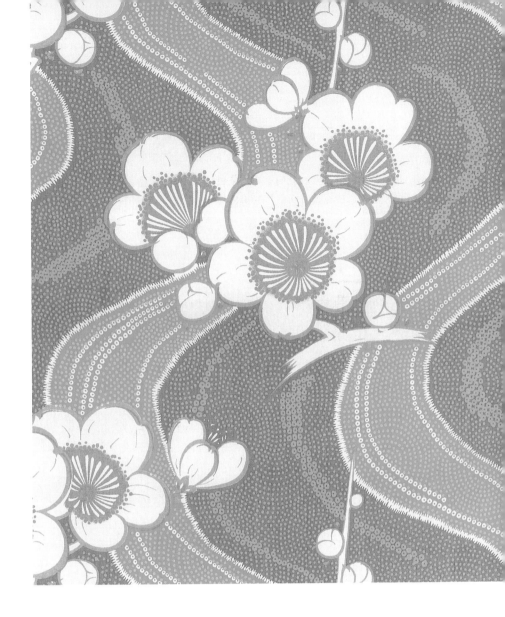

216

[風紋、梅]

花與風、風與水,都是大自然界息息相
關的因子;這些日常被忽略的大自然現
象卻受到日本傳統紋飾文化的重視與詮
釋,水藍與湖水藍顏色的風紋像凜冷水
流一般營造出一片冬季的悠遠意境。

217

［海波紋、雲紋、牡丹、菊、櫻、竹］

日本傳統文化當中的佗寂（wabi-sabi）美學，
尋求一種殘、破、枯、寂與不完美之美，只能
意會不能言傳。這款傳統花布當中的海波紋用
一種殘片構圖方式帶出層層雲霧的虛實交錯，
加上菊花落花錯落其間，點破寂靜的畫面。

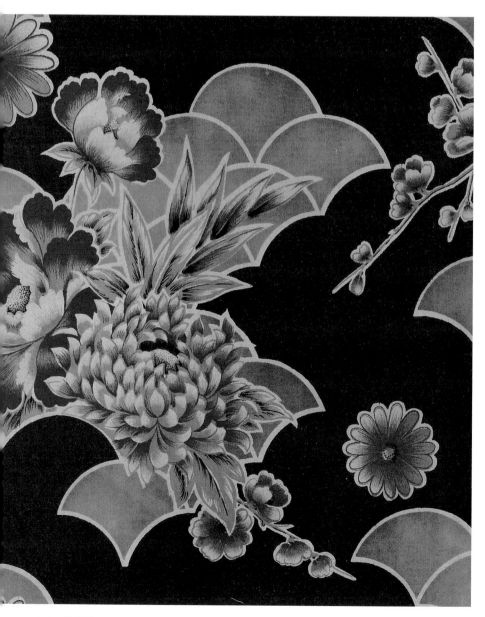

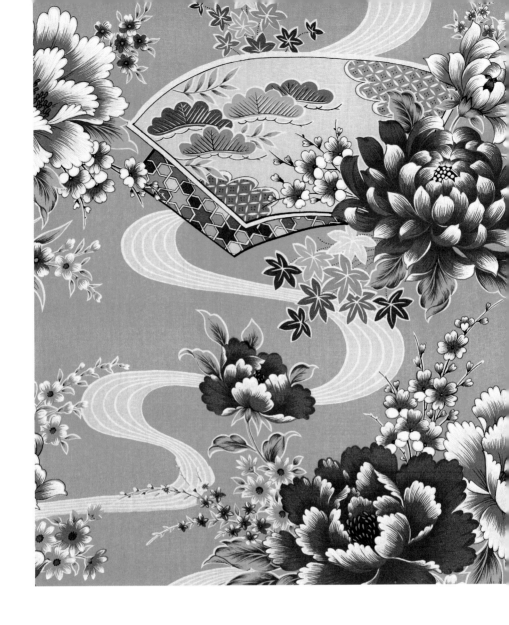

218

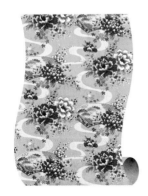

[風紋、扇紋、松紋、七寶紋、
牡丹、菊、櫻、楓]

如同彩帶一般飄逸流動的風紋圖案遠看像縷
縷輕煙，風與扇形紋樣在東方傳統樣裡都具
有風流與韻事的象徵；這款傳統牡丹花與菊
花四季，因為黃色為底色，加上花草的紋樣
與花色豐盛，看起來精神飽滿。

219

[風紋、松紋、雲靄紋、梅]

像冬季風雪般冷颼颼的狂風紋樣貫穿在這幅以
梅花為主、暗紅色松紋為底的冬景，這款傳統
花布的冬景意境與日本侘寂文化當中蒼涼、寂
靜、瞬息萬變的唯心美學心心相映。

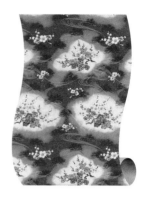

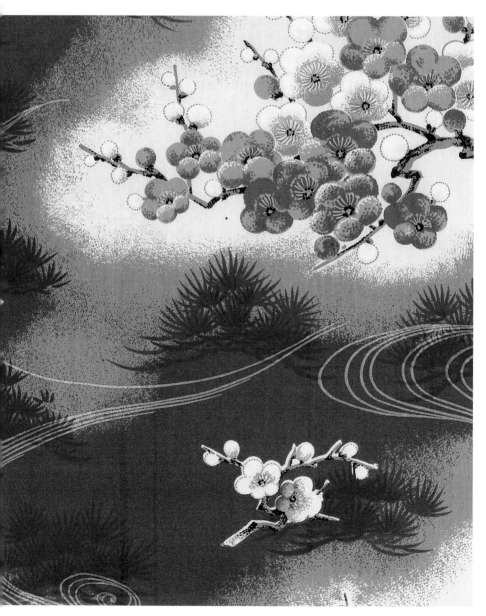

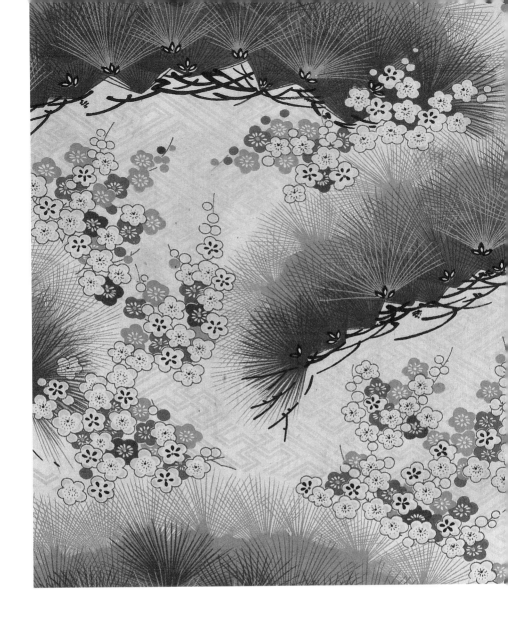

220

［萬字地紋、梅、松紋］

只有紅梅與赤葉落羽松兩種紋樣，以及淡隱
的滿地萬字曲水紋樣，將畫面布置得生動又
獨到。與左頁的松梅冬景相互對照，主題雖
相近，構圖與風格卻大不相同。

221

[雲靄紋、菊、蘆荻、秋草、圓形]

像中秋月圓時的秋季花草圖案與類似
鹿子紋的紋樣，鋪陳出的雲霧情境，
加上螢光色的使用，讓各式菊花充滿
靈動朝氣。

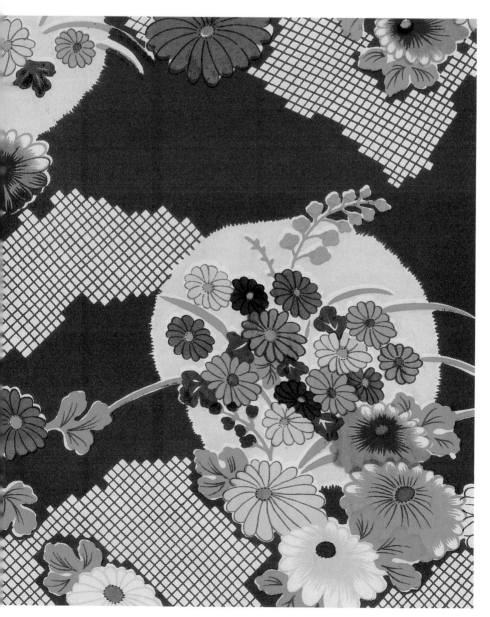

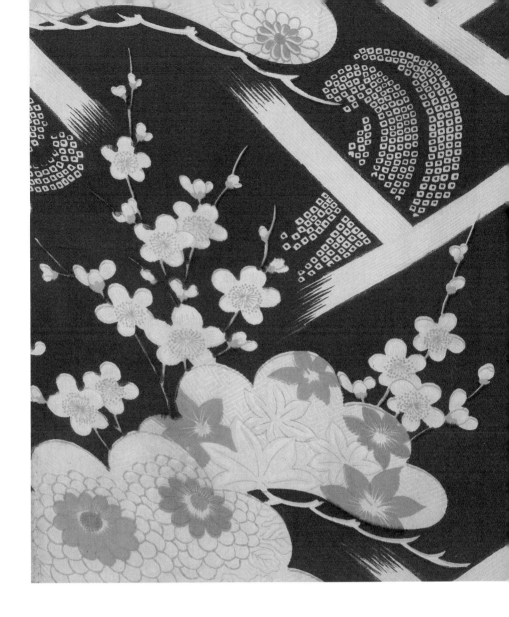

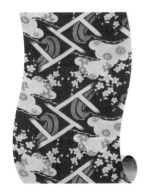

222

[松紋、雷電紋、風紋、楓、梅、菊]

梅與松紋。紅色的底色襯托白色的雷電紋樣與
如風雪般捲起的風紋，一看就是冬天景像。日
本文化利用紋飾與花樣就能寫意造景。

223

[海波紋、蘭]

以標準的日本青海波紋樣為地紋，上層
的花以一朵大洋蘭以及一朵洋蘭剪影為
一組，兩組上下交錯，用色清淡典雅，
花樣簡單大方。

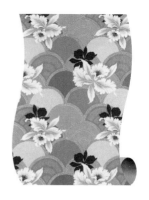

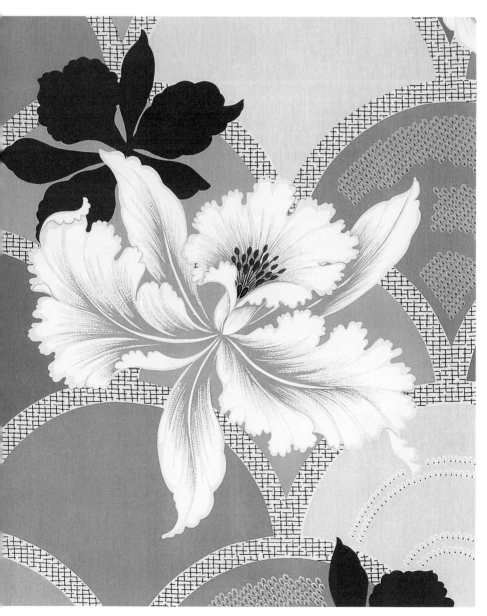

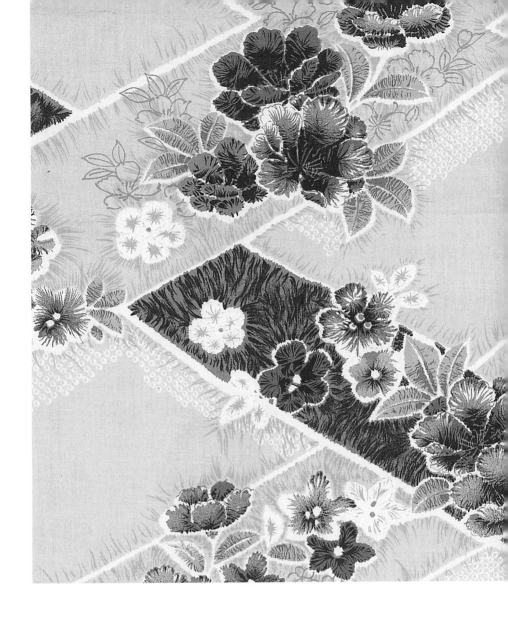

224

[暈染花紋、雷紋]

滿地雷紋交錯出猶如田埂般的花園小
徑，構圖與用色簡單清麗，暈染效果
讓它出落得溫柔婉約。

新藝術與歐普

—— 花布的流行文化

台灣傳統花布圖案的創造，
本身就是一種普普文化，拼貼藝術的再現，
很自然的也廣納了各種不同時代的
世界藝術風格元素，其中窗簾布的圖案
受新藝術與歐普幾何藝術的影響最明顯。

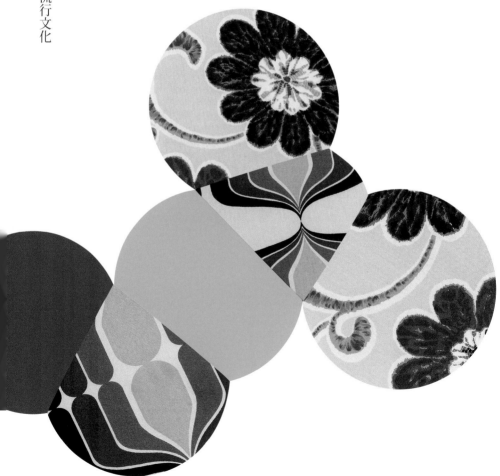

19世紀末，為了回應當時工業化帶來的大量粗製濫造，歐洲興起一股對傳統手工藝術與自然回歸運動，主張設計必須兼具實用與品味的新藝術（1880-1910）即為代表。以植物、花卉、動物、昆蟲與種種自然界有機曲線為設計風格的新藝術，如Tiffany彩繪玻璃燈具、莫里斯花卉壁紙、慕夏的仕女花卉、高第建築等等，至今仍然在我們的生活中隨處可見。

1960年代歐美興起一種運用幾何圖案的重複或顏色漸層創造出一種彷彿光譜與動態錯覺的視覺藝術，此種歐普藝術（Optical Art）的圖案或效果常常被應用在當時流行的普普文化中。普普文化，取材各種日常生活出現的小物或當代流行影像諸如卡通等元素拼貼而成的藝術，也可說是對抽象主義藝術的抗議。

日本自明治維新接受歐風影響，廣受日本傳統紋飾影響的台灣傳統花布圖案也輾轉受到了感染。而台灣傳統花布圖案的創造，本身就是一種普普文化，拼貼藝術的再現，很自然的也廣納了各種不同時代的世界藝術風格元素，其中窗簾布的圖案受新藝術與歐普幾何藝術的影響最明顯。置身在這些幾何連續圖案設計的台灣傳統花布間，迴異於傳統大紅被單花布，充滿摩登的異國風情，讓人猶如置身地球的邊界上、隨時與世界接軌、走進現代設計的家。

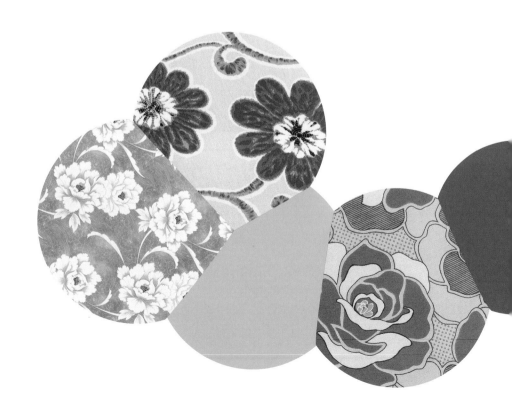

225

這種立面式藤蔓花樣的窗簾布圖案設計，
讓人聯想到它也是家具圖案、建築雕花、
壁紙圖案等家居裝飾圖案的一環。

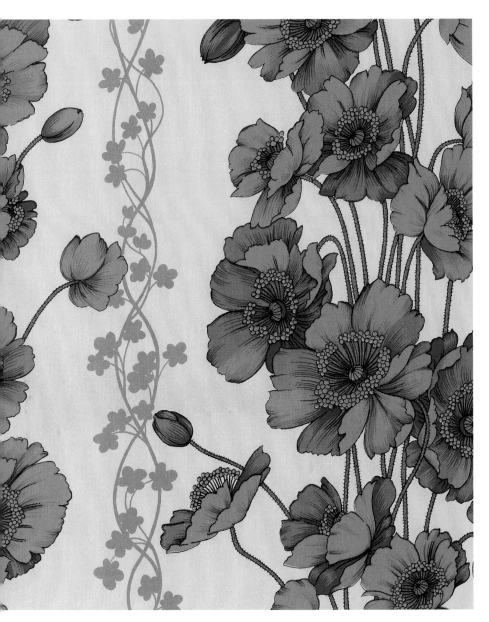

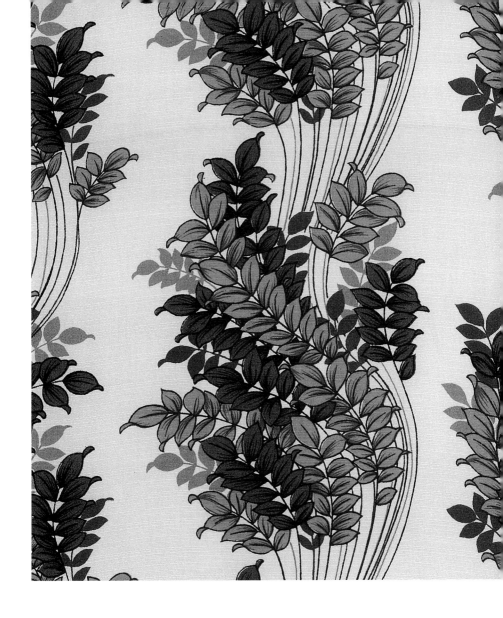

226

[草葉紋、波浪式連續]

彷彿稻穀與蘆荻的草葉紋樣做出波浪紋的
曲線，這種單一圖案的連續是1970年代普
普精神風格的延伸，自由隨性、藍調搖
滾，一種節奏性的現代符號。

227

[虞美人、圓形切割圖案、小花條紋]

從新藝術的大自然曲線進化到現代幾何切
割的立體主義藝術（或是工業美學、構成
主義），這種多點透視的平面裝飾主義其
實也是西方新藝術早期深受日本浮世繪文
化影響的藝術運動結果。

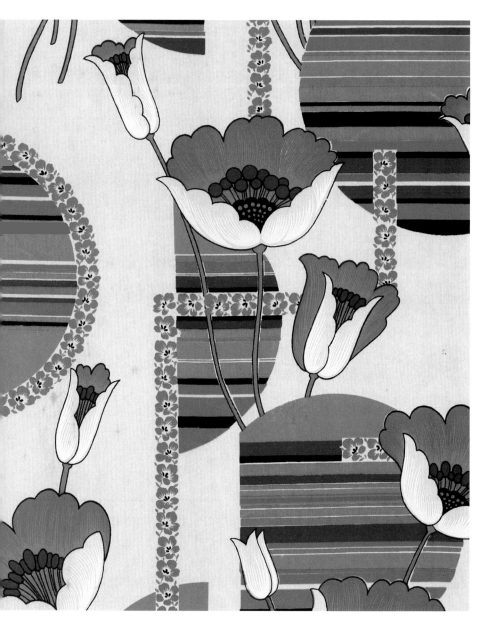

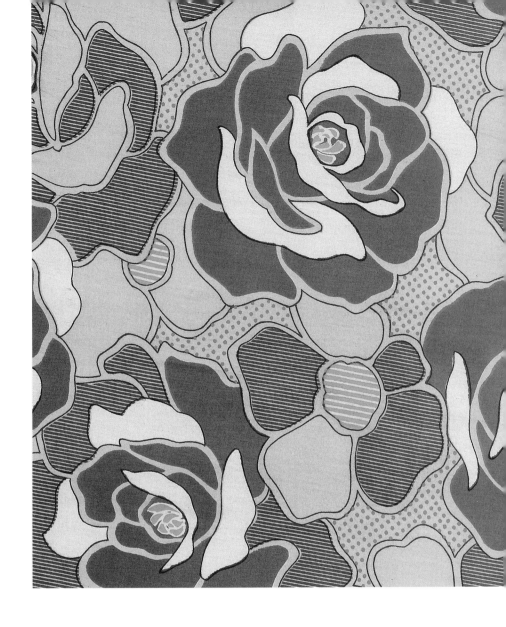

228

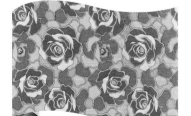

［滿地花紋、玫瑰］

新藝術的曲線造型運動的影響從工業社會（建築、家俱、餐具、紡織、印刷……）跨足到商業圖案設計（服裝、廣告海報、產品包裝……），這款像是包裝紙圖案的普普風花布就像一款包裝在人身上的現代流行圖案宣言。

229

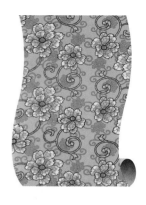

[纏枝洋花、牡丹唐草]

洋花紋樣的捲葉紋花樣，主花瓣用
了絞染紋暈染，滿地用小型洋花底
紋。這種疊花纏枝的效果就像西方
鑄鐵花窗圖案與彩繪玻璃圖案的光
影交錯。

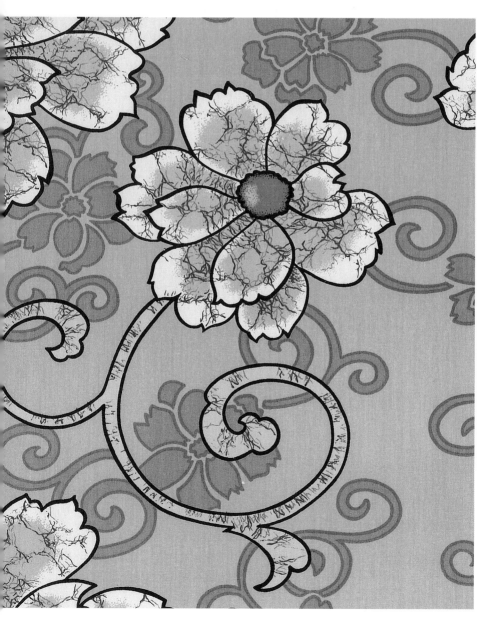

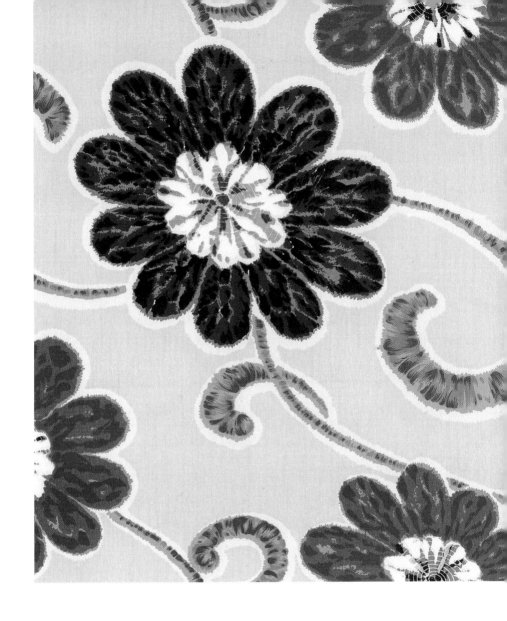

230

[絞染菊紋、洋花紋]

西洋花捲葉紋用染布效果的紋路，讓花與
葉多了一層手感的溫潤與自然，這種應用
絞染紋的暈染效果，只要簡單幾種顏色就
能營造出充滿動態的色彩層次感。

231

[波浪曲線紋、各式小花花束]

曲線是新藝術的傳統，而花束內容的菊紋
與葵紋、草葉紋樣都是傳統台灣花布圖案
源自日本的紋樣，遠看像大水滴的曲線連
續圖案則是普普風格。

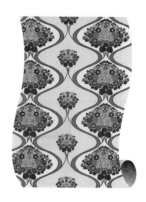

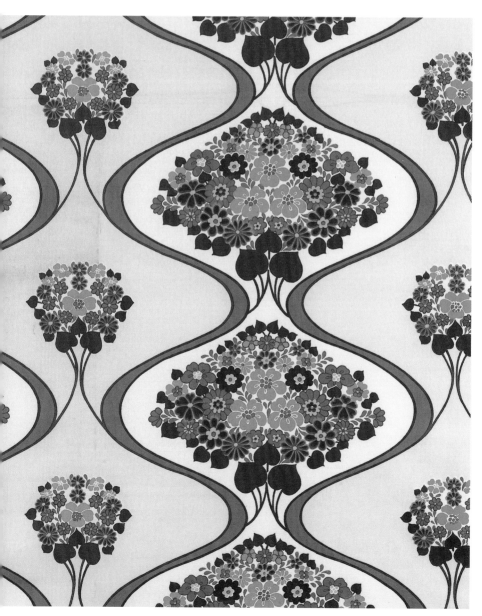

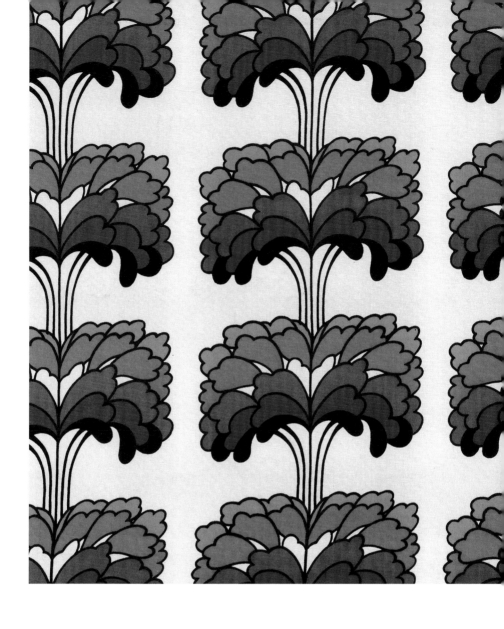

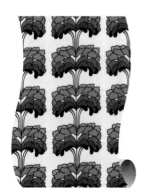

232

[噴泉式樹形圖案]

像樹又像噴泉的漸層圖案，這種裝飾風格的圖案流行於七、八〇年代普普風的現代潮流中，帶著一派輕鬆，甚至鬆垮的無所謂姿態。

[燈籠形漸層圖案]

●●●●●●●●●●●●●●●●●●●●●●●●●

暖色系的漸層使用與幾何圖形的週
期組合，讓這塊窗簾布出現一種光
學特效的歐普藝術風格，是一款流
行在六、七〇年代的經典現代居家
設計圖案。

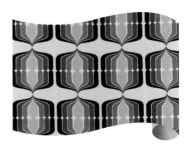

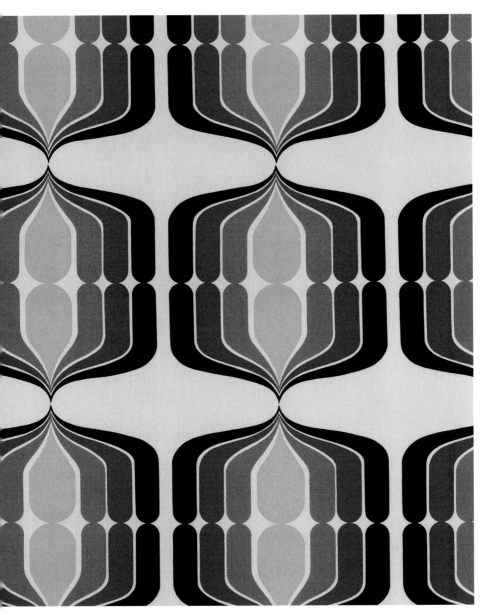

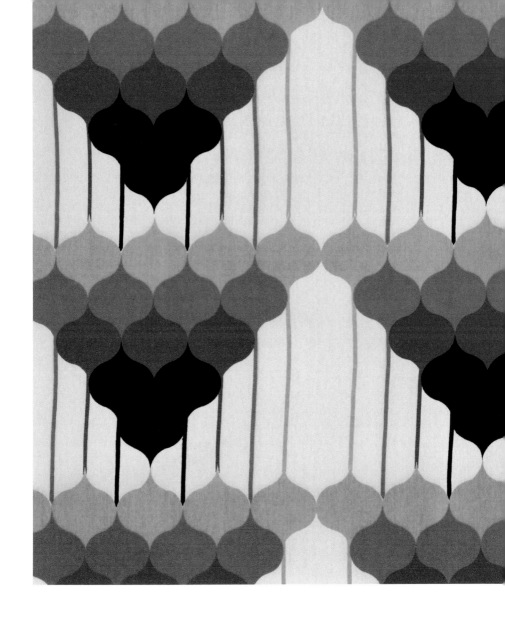

234

[串形水滴條紋漸層圖案]

水滴型幾何圖案成串排列，因為暖色漸層色產生光學效應，讓這款窗簾布像一張現代歐普藝術作品懸掛在門窗上。

235

[杏仁形漸層圖案]

••••••••••••••••••••••••••••

螢光綠直接將這件幾何漸層圖案的窗
簾布歐普藝術化，光暈的效果與視覺
殘留等，這些漸變與閃爍炫目的幻覺
都是歐普藝術的重要特徵。

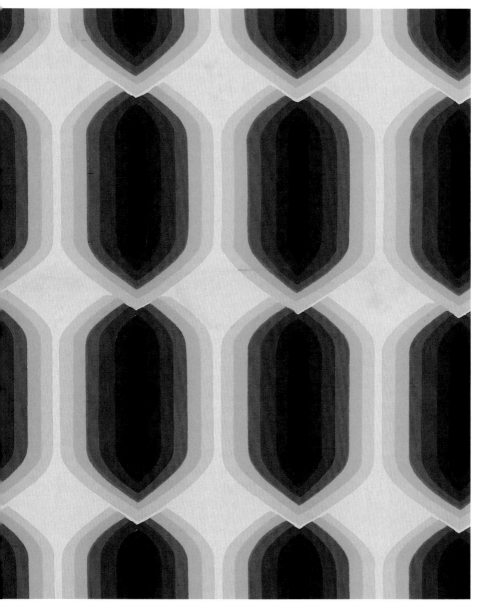

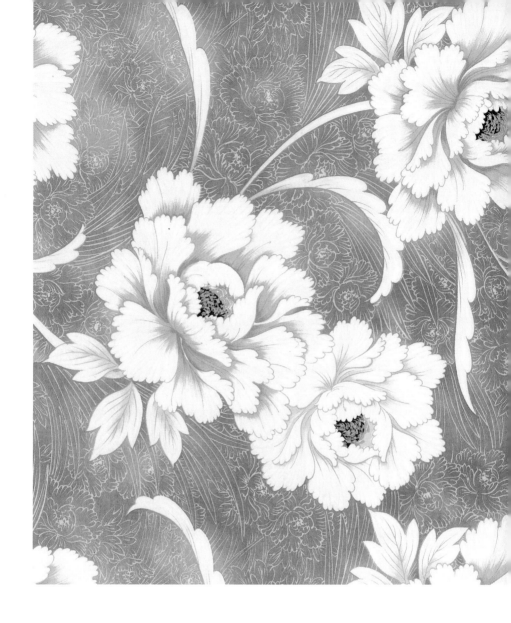

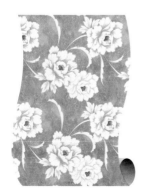

236

[牡丹、捲葉紋、滿地花草細紋]

這款由精緻工筆白描淡彩出的富貴牡丹花被單布，因為捲葉紋的曲線相互連貫與滿地裝飾性的花草紋樣，呼應出一種新藝術特有的自然有機的律動性曲線。

卡通與普普

Cartoon Style and Pop Art

—— 孩子的笑聲

1960年代風行的普普文化，
常以一些當時流行的符號、
圖案或題材、跳tone的元素互相拼貼組合，
做為當時大眾文化的反映。
卡通與漫畫式圖案也屬於流行普普風，
讓我們的台灣花布充滿孩童的笑聲。

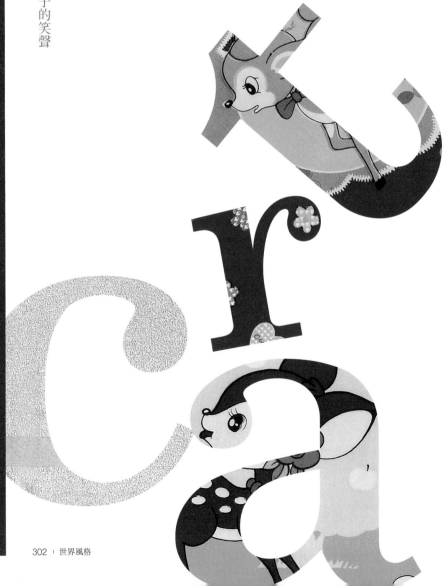

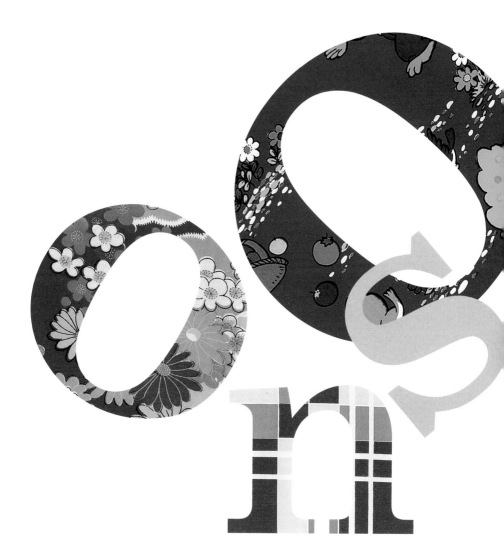

過去的傳統花布主要是為了製作被單、窗簾而生產，但也常用來做各種包覆用品與日常衣物，特別是嬰幼兒用品，例如兒童棉被、嬰兒背巾、枕頭、尿布、衣服等等，因此，以兒童為訴求的可愛圖案也是台灣傳統花布設計重要的一環。

利用卡通動物小熊、小狗、兔子、貓咪、小鹿等等做出擬人化的可愛表情與動作，加上西洋童話故事人物、洋娃娃、玩具等內容組成的兒童主題樂園，便成了台灣傳統花布花樣發展過程中自成一格的獨立篇章。

這些卡通與漫畫式圖案，彷彿帶我們走進兒時的遊樂園，讓我們的台灣花布充滿孩童的笑聲，而它們也屬於流行普普風。

1960年代風行的普普文化，常以一些當時流行的符號、圖案或題材、跳tone的元素互相拼貼組合，做為當時大眾文化的反映，台灣傳統花布像百衲被的隨機拼布組合某部分呼應了普普藝術的精神，卡通圖案更是其中的代表。

237

[海波紋花圈、兔子打棒球、
小熊、老鼠打網球、鬱金香]

傳統花布的海波紋樣，只是用可愛的小
花串成花環，再將這些玩耍中的卡通動
物框進花圈，早期的卡通被單布仍然保
有傳統花布紋樣的結構。

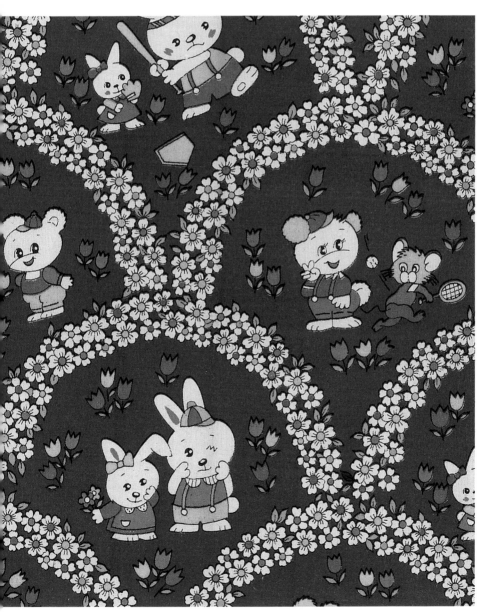

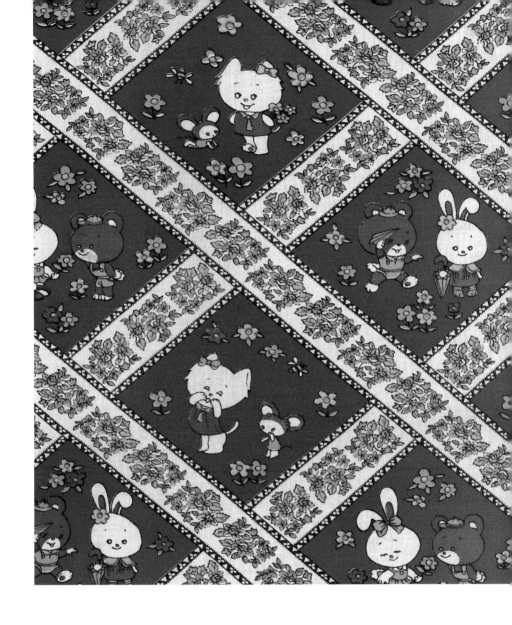

238

[緞帶花菱形格紋、兔子、
小熊、貓咪、老鼠、小花]

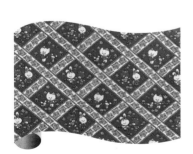

像緞帶一般的條狀花邊交錯成菱形格紋
的花圈，和左頁構圖異曲同工，內容同
樣都是可愛的擬人化小動物與小花嵌進
花圈裡。大紅色底色依然保有傳統大紅
花布的溫暖與熱情。

239

[棋盤式方格底紋、橢圓形小花圈、澆花
小女孩、花束]

橢圓形小花圈紋樣遠看就像珠寶飾品的項
鍊墜子或戒指，近看才知道圖案內容有牡
丹花束與花園中西洋傳統小女孩澆花的可
愛畫面。

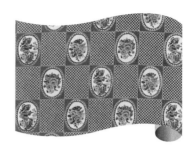

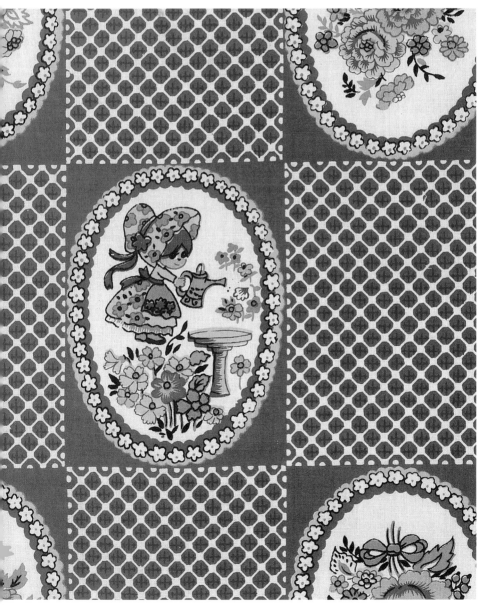

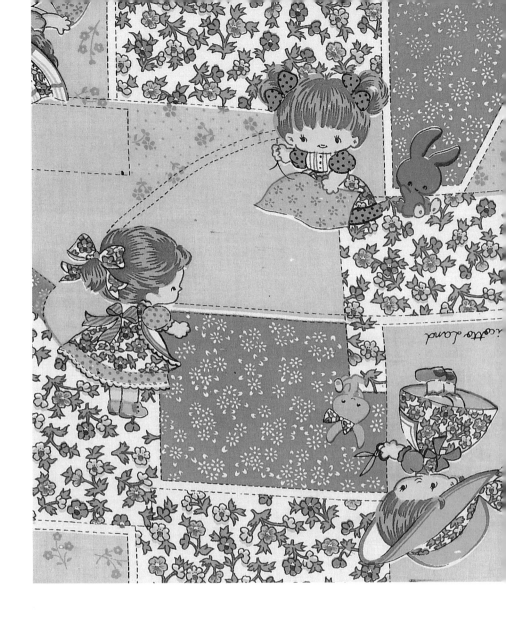

240

[小碎花拼布、跳繩小女孩、英文字、
兔子]

無論是動物或人物都是一種擬人化的漫畫故
事，這些針對孩童而設計的圖案或插圖圖案，
日文叫做「manga」，中文稱卡通或漫畫。這
款小女孩嬉戲畫面，依然保留拼布小碎花做底
紋，有早期較寫實的故事插圖技巧。

241

[梅紋、海波紋、菊紋、梅花網紋、小碎花、小鹿、松鼠、小鳥、小兔、小花]

現代動物卡通的漫畫圖案與傳統紋樣內容的拼布剪接在一起，乍看讓人有一種突兀感，但是看久了，這種衝突感變成一種時空交錯感，好像突然翻開四十年前的照相簿似的。

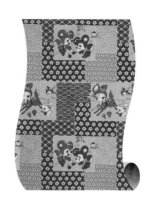

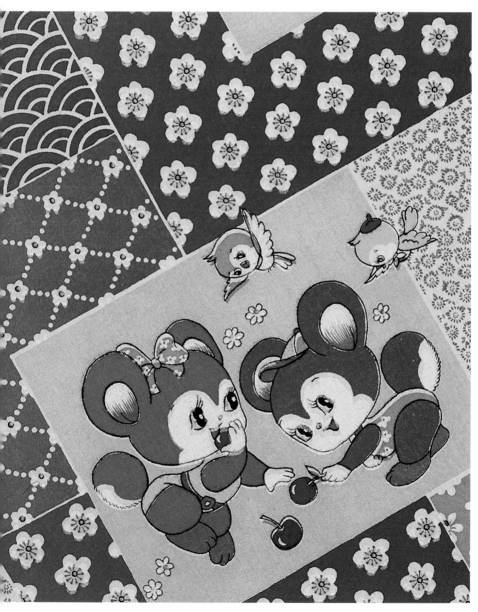

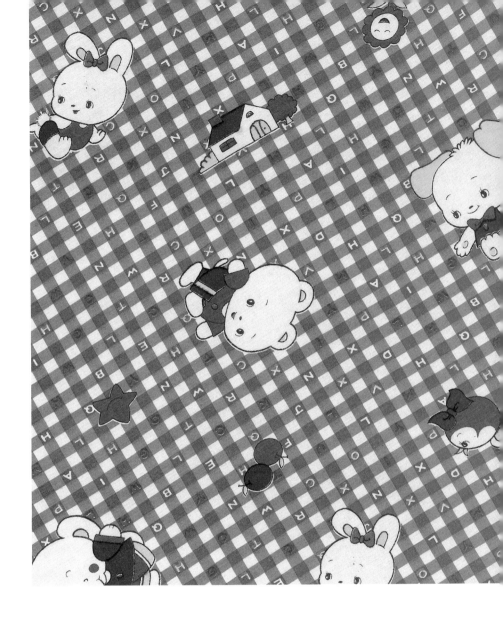

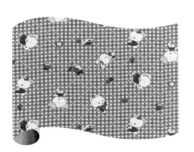

242

[英文字、小方格紋、小狗、小象、兔子、
小鳥、小熊、笑臉花]

像是英文拼字遊戲的粉紅色小格紋背景，純
粹是一種裝飾作用，各種可愛小動物與其
他圖案（球、蝴蝶、笑臉星星、水果、房
子）像貼紙一般浮貼在畫面上，活蹦亂跳。

243

[方格、小碎花、英文字、西洋兒童]

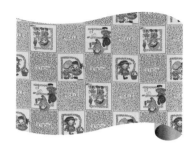

「Many a little makes a mickle」，mickle這個英文字是「眾多」之意，好像在強調這些滿地方格內的眾多小花。看圖認字是許多童書與卡通節目的內容，小碎花與卡通圖案組合協調，西洋娃娃的可愛圖案雖年代久遠，卻顯出一種復古懷舊的親切感。

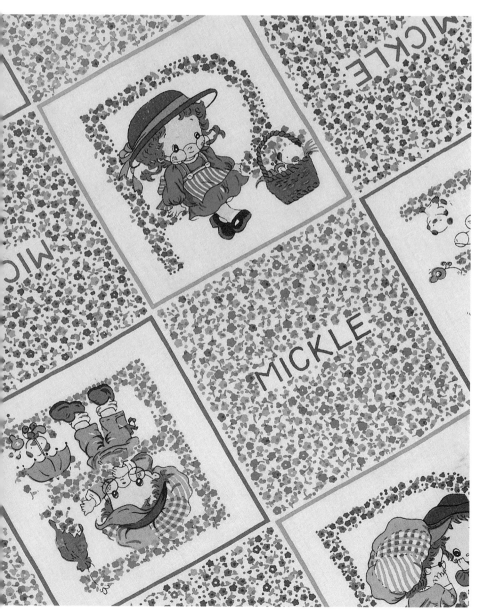

244

[方格、心型、漫畫人物]

像是被拆散開來的連環圖漫畫，有如標籤、標語的英文單字紋樣，用色豐富活潑，黃色底色又是一種比較年輕熱情的顏色，讓這款卡通被單花布感染著一股台灣阿哥哥流行時代的普普風味。

245

[菊紋、小松鼠、小貓、
小狗、小兔子、小鳥]

[菊紋、小松鼠、小貓、
小狗、小兔子、小鳥]

桃色底，各色各樣可愛的小菊花、
傳統菊紋花樣與卡通動物的組合雖
然有些跳tone，但是構圖舒緩、顏
色也搭配得相當出色耐看。

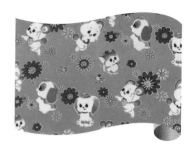

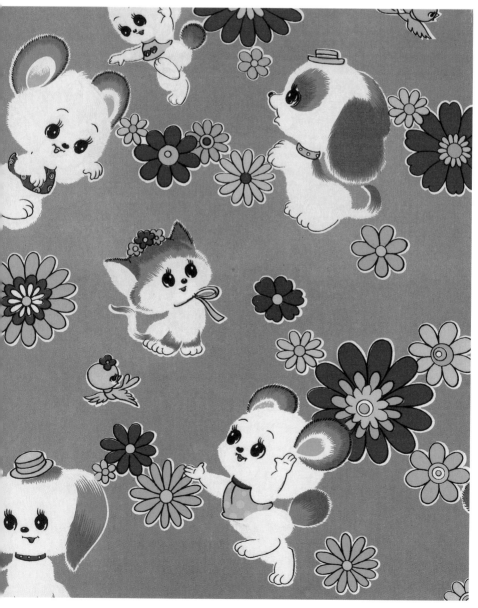

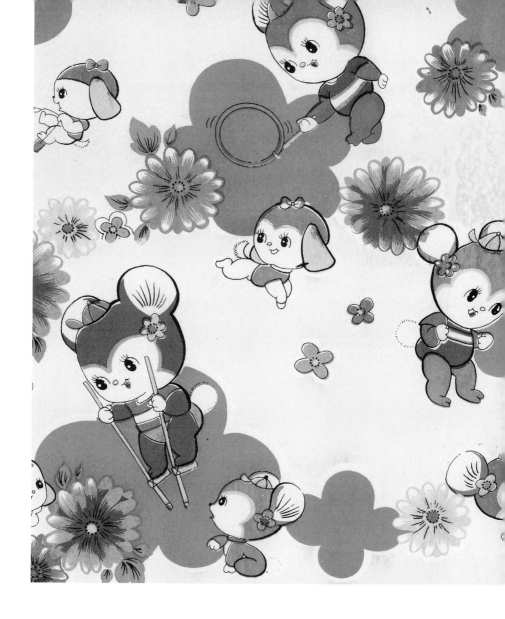

246

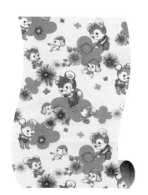

[梅花與花形底紋、菊花、小松鼠、
小狗、踩高蹺、滾車圈]

踩高蹺、滾車圈、踩罐頭等都是四十年前台
灣民間小孩的遊戲項目（或說是玩具），在
那個物資缺乏的年代，這些運用現成物做成
的玩具，現在看起來格外親切並且環保。梅
花與菊花紋樣在此變身為一種普普風的符
號，融入這張卡哇依的流行花布裡。

247

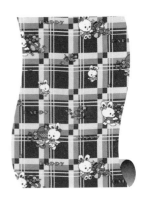

[方形格紋、小兔、小花、英文字、玩具]

滿地的幾何線條與格子紋交疊的圖案，有一
種歐普藝術的立體錯覺感。簡單白描的各款
小白兔卡通圖案與玩具圖案點綴著小花圖
案，加上英文字圖案，就是一張布滿可愛圖
案的超級普普風花布。

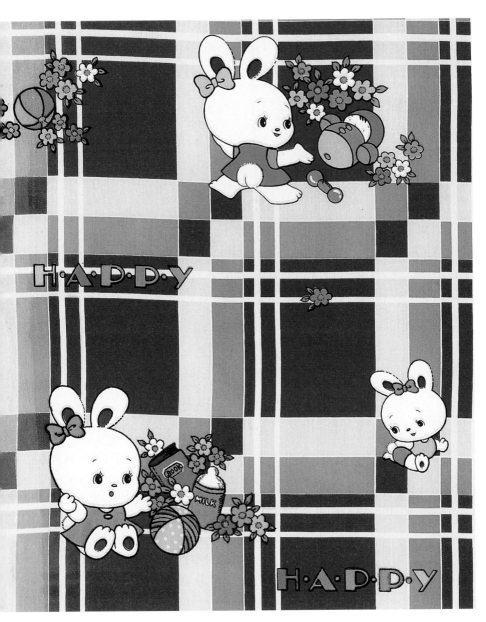

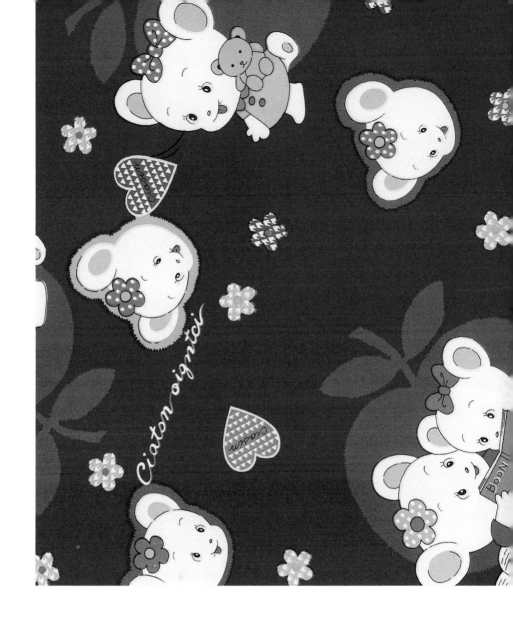

248

[心形、小花、蘋果、英文字、玩具]

將小熊遊樂為主題的三組圖案用大蘋果圖案做底紋，英文串字、小熊大頭貼、及各式心形與花形圖案鋪滿畫面，這款卡通普普風的傳統大紅被單花布看起來紅光滿面、甜美可愛。

249

[山間風景、小花、小花鹿、
小兔、小鳥、小熊]

受到迪士尼卡通與日本動、漫畫發
展的影響，一些出現在當時流行的
電視卡通節目的可愛動物造型也都
被重新剪接入畫，成為傳統被單花
布圖案的家族成員。

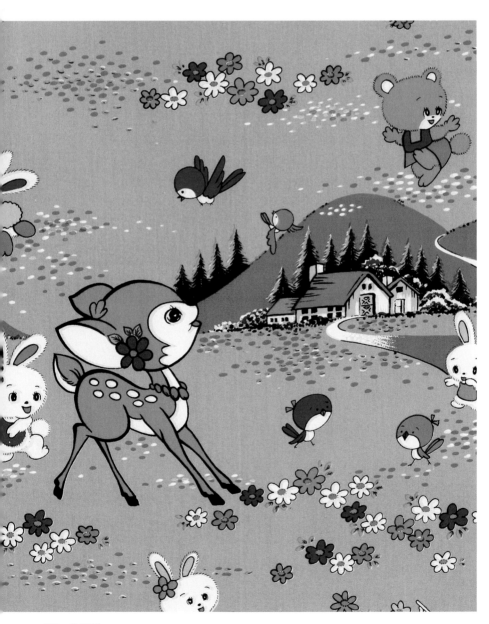

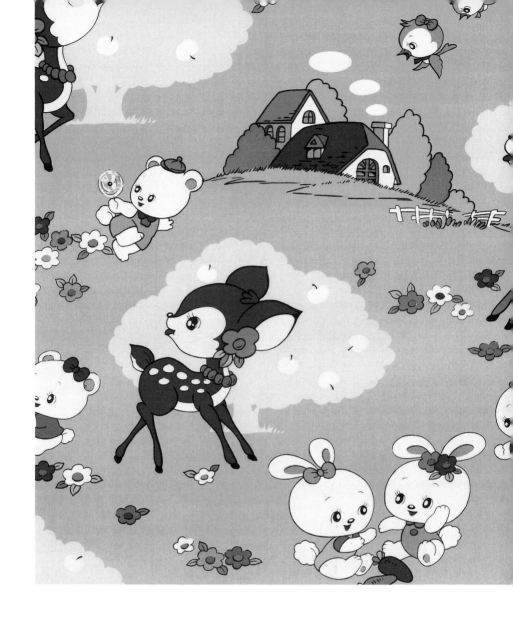

250

[蘋果樹、鄉間屋舍、小花、小花鹿、
小兔、小熊、小鳥、氣球]

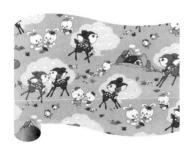

彷彿左頁小花鹿風景圖案的姊妹作、小花鹿是
當年相當受歡迎的流行卡通人物，至今歷久不
衰，這些過去流行的卡通造型變成現代普普藝
術的重要元素，彷彿是可以飛越時空的圖案魔
毯帶我們穿梭在過去與未來之間。

251

[蝴蝶結小花鹿、菊、牡丹、梅、菊紋、
三葉橘紋、雲形紋、圓形]

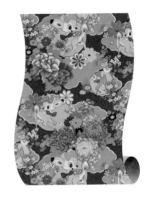

傳統牡丹花與菊花大花叢加入了卡通小花
鹿，傳統紋樣鋪滿畫面，用色相當豐富，
這種直接將卡通圖案置進傳統花布紋樣中
的手法，既直接又大膽，可說是台灣傳統
花布的流行革命吧!

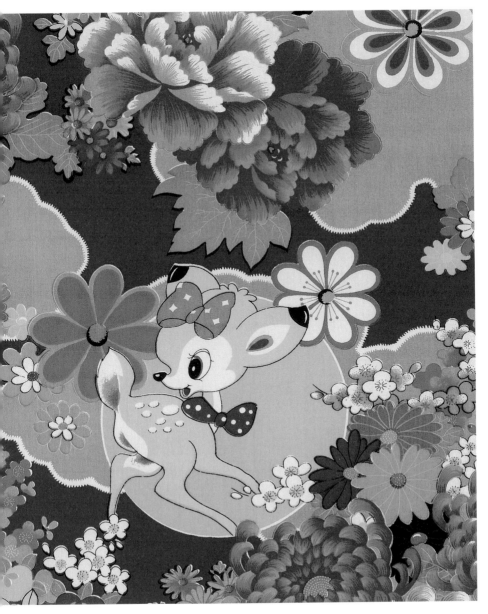

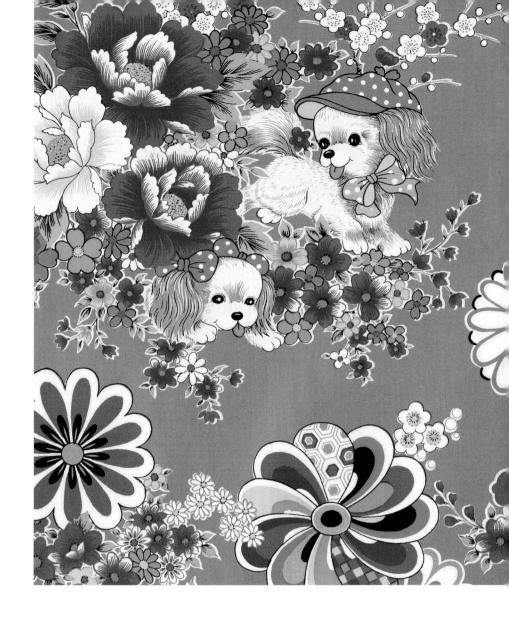

252

[菊紋、捻花菊紋、牡丹、菊、梅、
桔梗、草花、戴帽西施狗、梅紋]

同樣直接將可愛動物圖案剪接到傳統牡丹
四季大花叢中，西施狗玩偶躲藏在牡丹花
叢中嬉戲，菊花紋樣像滾動的彩色摩天輪
與風車讓整個畫面活躍起來，這些可愛的
造型圖案不只小孩喜歡，大人也很愛。

253

[鶴丸紋、牡丹、菊、草花、英文字]

像是某家日本航空公司的鶴紋商標識別圖
案，直接被擷取印在傳統牡丹四季花布
裡。這種就地取材、隨意塗鴉式的拼貼組
合，基本上就是一種無厘頭的普普風。

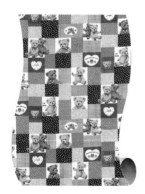

254

［ 布偶熊、小花車、小房子、
碎花、心形、英文字 ］

將碎料布或使用過的布料殘片回收，以拼接縫
補的手法再利用的拼布藝術，東西方皆有，這
款被單布採取拼布手法，像剪貼簿一般將各種
流行文化元素剪貼進來，英文字、泰迪熊等都
是當時新潮時尚的流行象徵。

255

[小熊、小兔、日文串字、小花、
水果、小洋傘]

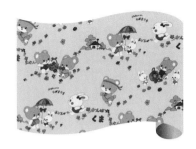

用日文串字將郊外野花風景與小熊、
兔子玩耍的各種內容串聯起來，讓整
幅圖案看起來活潑動感。日文字在這
裡就像是項鍊手環上的圖案飾品，融
入小串花的花樣裡。

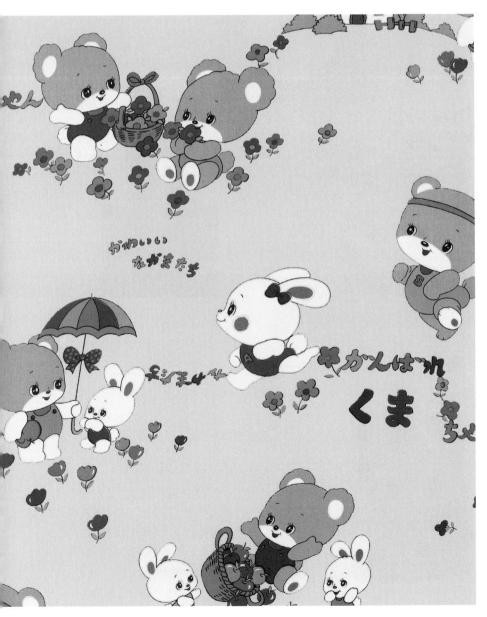

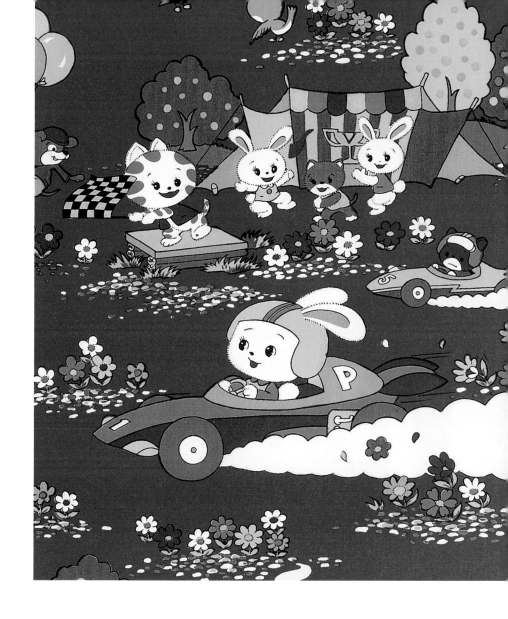

256

[兔子賽車比賽]

俐落的筆法與飽滿緊湊的構圖,描繪兔子
與其他小動物的賽車比賽場景,有些動物
搖旗加油、有些準備著獎品禮物、有些
歡欣玩著氣球、帳篷裡還擺著優勝者獎
杯⋯⋯宛如觀賞著一部卡通影片表演。

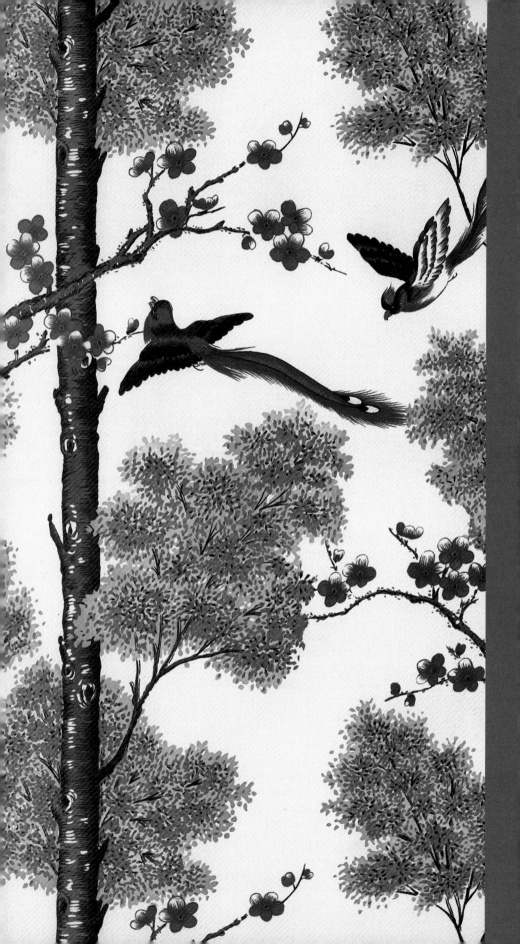

立面枯山水

Suggestions of Zen Garden

特色窗簾布

Genus of Drapery

早期的台灣農業社會，花布也用來製作門簾與窗簾，後來為了堅固遮陽與兼顧私人的隱密空間，另外發展出一款接近帆布的材質、加厚加寬的斜紋布。這些早期的斜紋窗簾布畫面內容聳動有力，宛如門窗上機動性的風景畫，至今在台灣各鄉間小鎮依然可以零星看到它們已經褪色的蹤跡；當我行走在台灣各地鄉鎮農村搜尋台灣傳統花布時，它們是我的最佳衛星導航系統，只要看到它們猶如飄揚的旗幟般遠遠向我招手時，我便知道在這附近應該能找到一些台灣傳統花布。

雖然它們猶如瀕臨絕種的文化生物般逐漸在台灣社會中失色與凋零，但是這種宛如立面枯山水的特色窗簾布，卻是過去台灣常民生活文化中特有種的圖案。不按牌理出牌的自然與人文混搭意象、時空錯位的物件與圖案並置的KUSO表現手法，讓它們在今日看來格外顯得標新立異、讓人目瞪口呆。它們營造出一種台灣傳統生活美學裡直接又包容的獨特風貌，創造出台灣生活風格當中特有的辨識符碼，這些以傳統植物花鳥與民俗山水風景畫為題材的窗簾布圖案是重新創造台灣生活美學與風格的重要參數。當我們望著窗外，彷彿望向無法捉摸的夢想與憧憬時，這些傳統窗簾布花樣獨具難以捉摸的未來性氣息，讓我們對台灣特有種花布文化的圖案發展充滿期待。

台灣新山水

New Visions from Taiwan

—— 門窗上的布景畫

這些充滿異國情調的台灣新山水，
像是照相館裡沙龍照的背景畫，
像是金光布袋戲裡的布景畫，
反映出台灣1970年代以後的生活情調，
渴望自由、渴望開放、渴望飛向美好的未來……

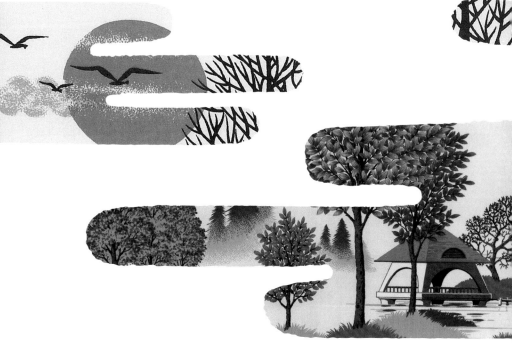

　門窗占據了我們的居家空間相當大
的篇幅，只要有門窗的空間或是要隔
間的地方都需要窗簾布。山水風景畫
是傳統窗簾布最早的參考題材之一，
這些從傳統山水國畫演變出的新台灣
山水風景畫窗簾布，宛如一張張新移
民風俗畫，讓我們的生活同時擁有異
國情調與本土氣息；異國與本土彷彿
已融合成台灣生活美學的一體兩面，
不斷辯證著我們自身文化存在的演化
過程。

　雖然戒嚴時代，一切民間文化的活
動都有些壓抑與封閉；但或許就是這
股壓抑與封閉像溫室效應一般，讓不
斷升溫的文化，在找尋出路的同時變
得熱情與多樣。這些充滿異國情調的
台灣新山水，像是照相館裡沙龍照的
背景畫，像是金光布袋戲裡的布景
畫，像是日治時期家具門窗上的玻璃
畫；它們的迷炫色彩反映出台灣1970
年代以後的生活情調，在緊身喇叭
褲、黑膠唱片、迷你裙、電視電影、
迪斯可等的普普風年代，渴望自由、
渴望開放、渴望飛向美好的未來。

257

[奇岩、松樹、農舍、雲霧、飛鳥、
遠山、瀑布]

中國傳統山水風景畫的另類彩色版；它像過
去的老家具門窗上的彩繪玻璃畫一般，有種
日治時期流行的家飾風格。雖然看不到夕
陽，但是紅色的遠山就像是落日餘暉，投射
出夕陽西下的寧靜山水景致。

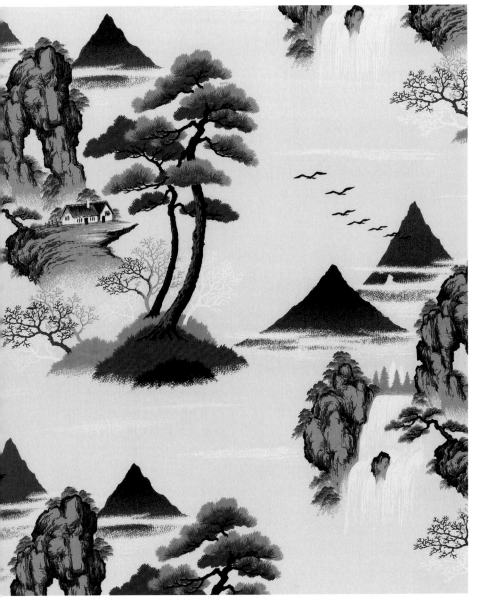

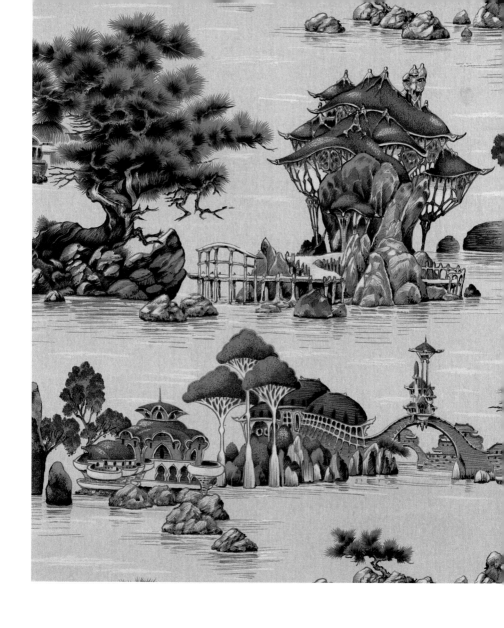

258

[奇岩、樓閣、拱橋、曲橋、老松]

像是某處公園或私人遊樂園區裡人工造景的
山水樓閣,有些圓拱型的建築物看似伊斯蘭
教堂,這種讓人分不清今夕是何夕的超時空
山水風景,就像是科幻片的場景,要刻意打
破時空的界線,讓人如同置身仙界。

259

[鴛鴦、夕陽、樹林、飛鳥、
遠山、水紋]

鴛鴦戲水除了因為傳統吉祥的象徵意義受人
喜愛之外，最重要的還是這種禽鳥本身具有
的豐富豔麗色彩，一開始就能吸引眾人的目
光，讓它成為裝飾符號裡重要的一環。這款
鴛鴦與風景大小不成比例的構圖讓畫面呈現
一種如夢境般的異想空間。

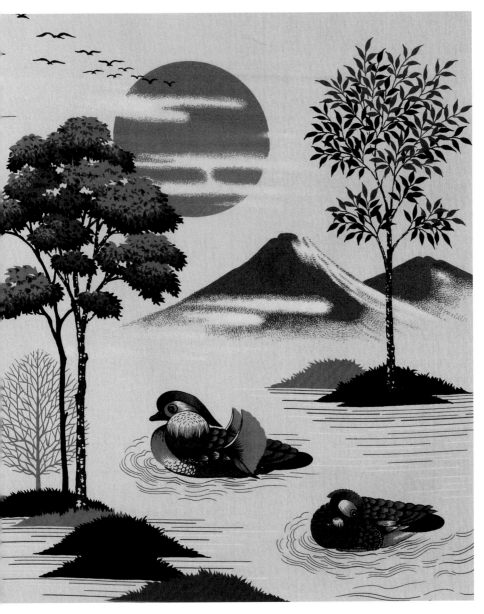

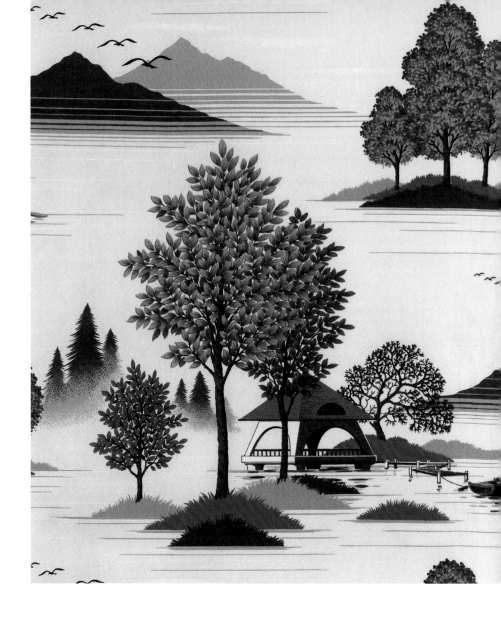

260

[涼亭、樹林、船泊、飛鳥、遠山]

讓人一看就想到台中公園的場景，從日治時期開始，台灣一步步進入現代化都市的規劃建設。在萬象更新的1970年代，公園可是當時各地居民重要的休閒遊憩場所，就像名勝古蹟一般受到大眾的青睞。

261

[水上草屋、棕櫚樹、帆船、飛鳥、遠山]

三十年前的台灣還是戒嚴時期，這些掛在門
窗上欣賞的南洋景致滿足了人們對於無法企
及的景物的憧憬與遐思。

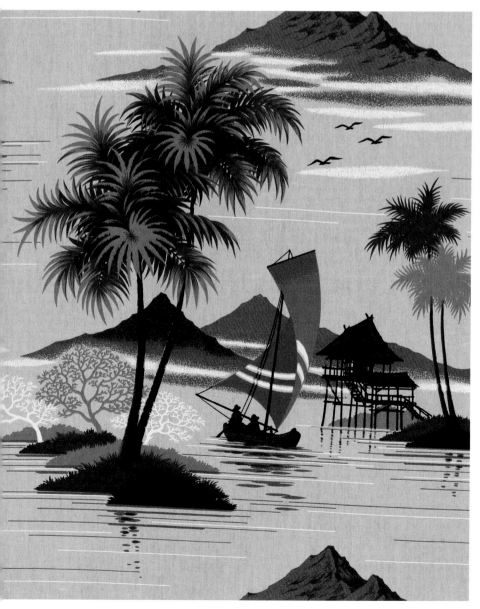

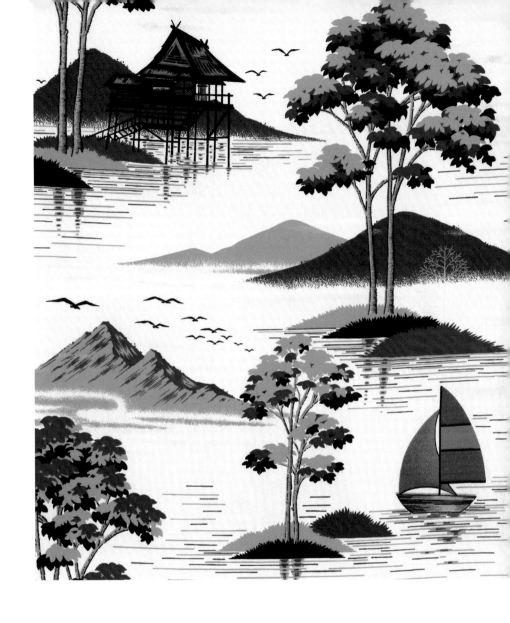

262

[水上草屋、帆船、飛鳥、遠山]

想像中牧歌式的南洋渡假風情，在三十年前戒嚴時期可是相當令人嚮往，當時出國旅遊簡直就是一種夢想與幻想，以致這類型的外國風景畫與月曆普遍受到歡迎。

263

[小洋房、樹林、飛鳥、遠山]

小洋房景致代表一種對美好生活的描繪，
樹林的樣貌已經圖案化，猶如卡通漫畫中
的圖案，變得意象化與卡通化；這種漫畫
手法的新意境，將原本真實的景象變得更
加輕鬆並增加一種夢幻般的美感。

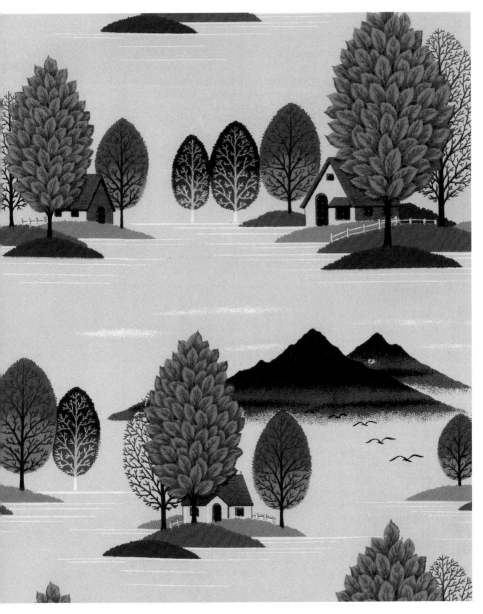

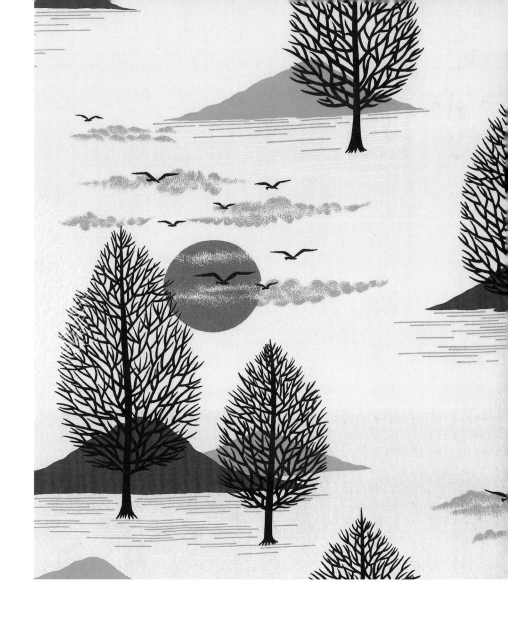

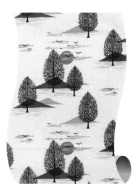

264

[枯樹林、飛鳥、遠山、夕陽、雲、水紋]

樹與遠山不成比例的非透視風景。枯樹與仿
如假山的圖案就像一種平面枯山水般，抽
象、簡樸、扼要。

梅竹花鳥

—— 選美會上的台灣佳麗

民間的一些老布店，
常常以「梅竹花」稱呼台灣傳統窗簾布。
這些傳統花鳥圖案透過窗簾布停格在我們的門窗上，
她們就像花布選美會上的台灣佳麗。

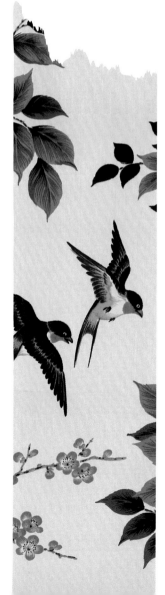

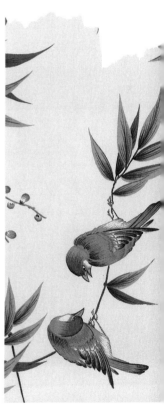

　　梅、竹、花、鳥是台灣傳統窗簾布最常見的圖案主題。台灣四季並不分明，似乎以冬季出現有國花之稱的「梅」和終年長青的「竹」為主角，或搭配其他花鳥而形成的圖案便足以代表台灣的四季風情，因此老布店常以「梅竹花」稱呼這批傳統窗簾布。

　　這種從中國花鳥繪畫取材過來的布景畫，讓台灣傳統窗簾布猶如一張張傳統花鳥國畫的民俗版。這些花鳥圖案透過窗簾布停格在我們的門窗上，她們就像花布選美會上的佳麗，是台灣傳統花布特色的代表之一，形象鮮明、令人過目難忘。

265

[雀鳥、青楓、梅]

梅花、櫻花與桃花，開花的時節會落葉，
因此用其他植物的綠葉做陪襯變得必然。
紅花配綠葉總是讓人感覺比較圓滿與協
調，加上成對的雀鳥，就更顯喜氣洋洋與
生趣盎然。

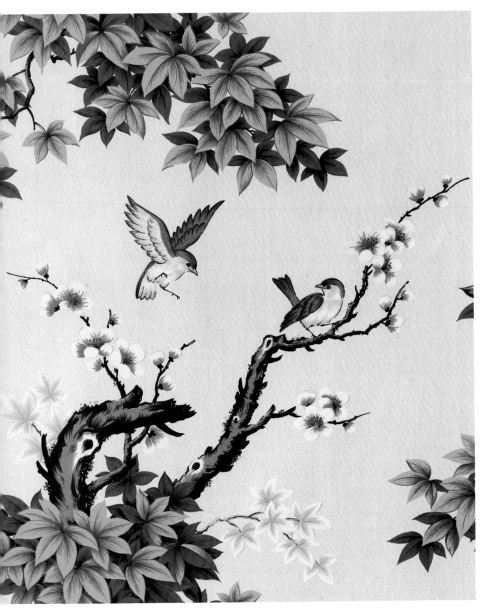

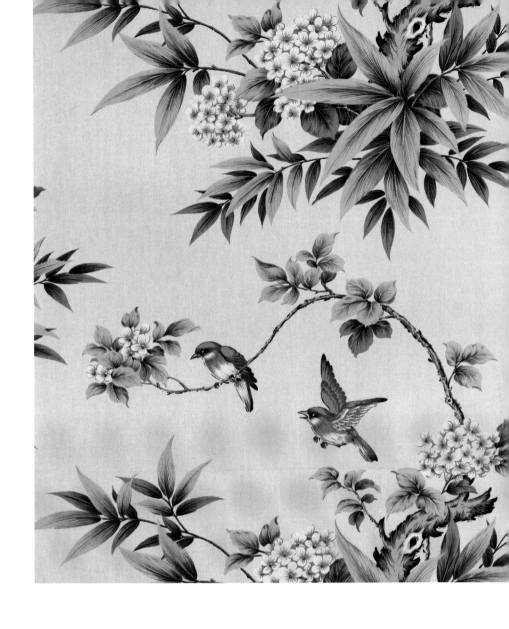

266

也是一靜一動的成對雀鳥，只是梅花改
為紫陽球花，球花團團圓圓的花形與優
雅色彩也是台灣傳統花布愛用的四季草
花之一；這款球花的枝椏型態優美，因
此整張畫面生動細緻。

267

[梅、竹]

這塊單純以梅花與竹為主要圖案的傳統窗
簾布，稱得上標準款，傳統布店老闆直呼
它為「梅竹花」，好像梅竹就是傳統窗簾
布的代表似的。

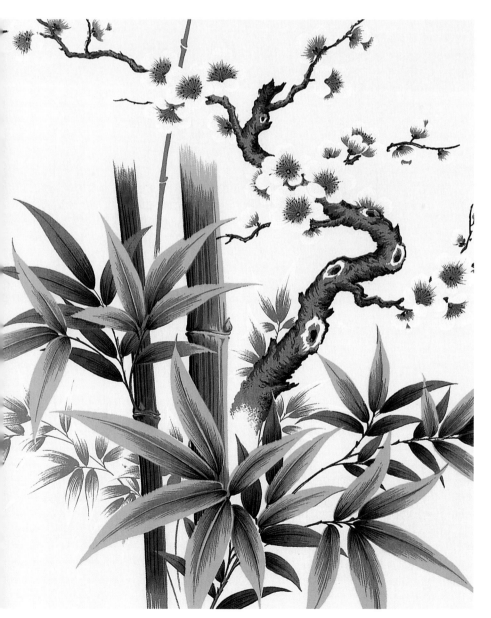

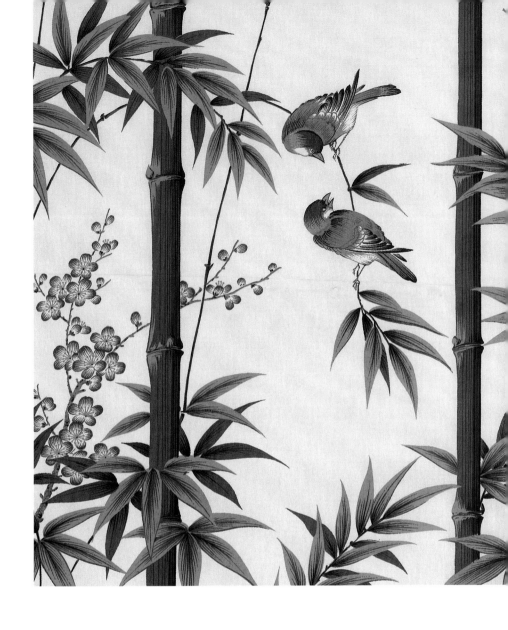

268

[竹、雀鳥、梅]

竹子列隊成林，梅花像嬌羞的女孩似的
躲藏在竹子身後，竹枝末梢兩隻相對的
小鳥似乎在甜言蜜語一般，這款梅竹花
鳥因為使用了螢光桃紅的糖果色，讓原
本硬生生的竹林變成世外桃源。

269

這款黃色竹桿的竹子像是七絃竹（觀音
竹）的圖案，筆法熟練、用色精到，有
一種浮世繪的平面風情，如果放在現代
的居家空間一定格外具有禪境，讓人直
接聯想到日本和室的障子門。

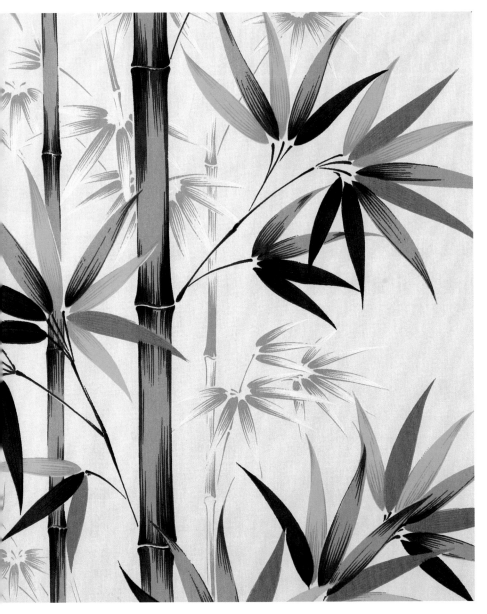

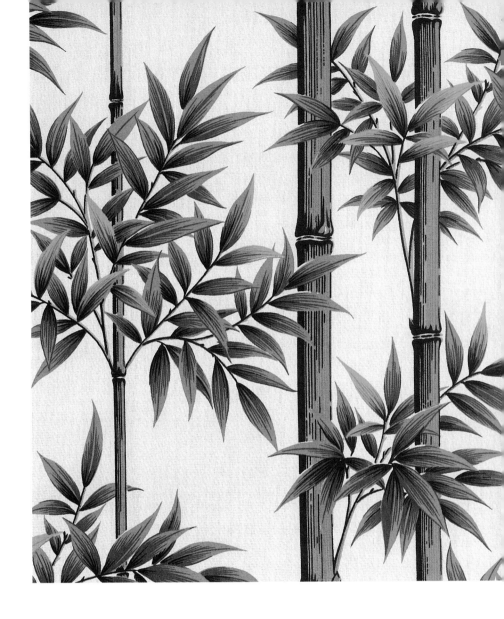

270

[竹]

這款用了一些螢光劑在竹節上的綠竹林，看起來格外鮮活寫實，彷彿將竹子表皮那層霜白折射出來，不仔細看可能就錯過了這層用意。

271

［松、竹］

松與竹都是四季常青的植物，粗壯濃密的老
松樹總給人一種憨厚老實的安全感，而柔韌
富彈性的細竹恰恰可以與它互補，這款松竹
常青似乎反映一股雋永的相知相惜情誼。

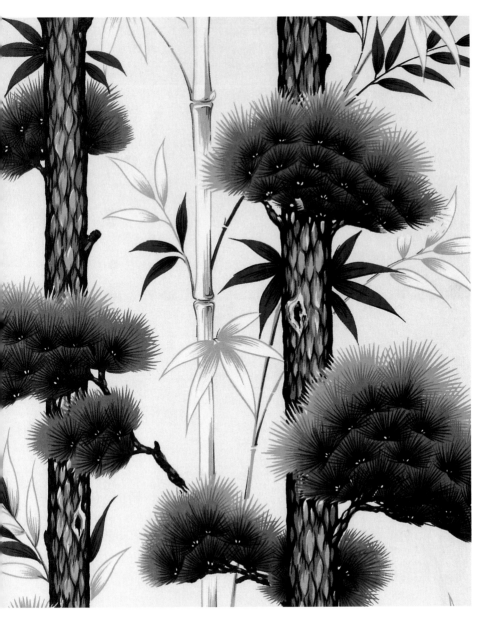

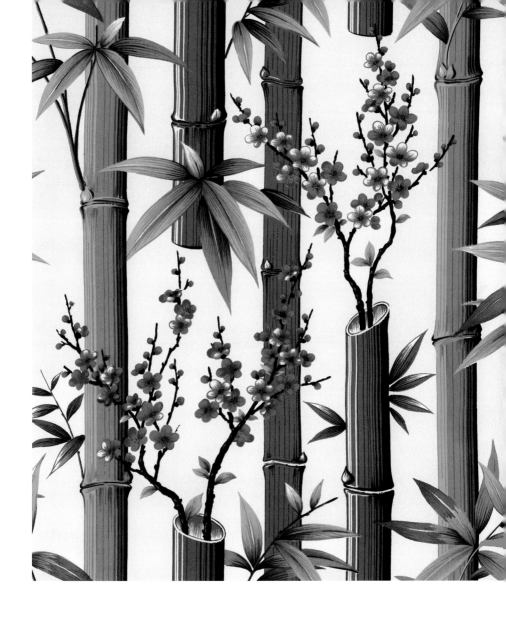

272

[竹、竹筒、梅]

日本花道常用竹筒或竹編器具當花器,這款
竹子與竹器插枝梅花看起來充滿日本禪風意
境;但是加入了螢光色劑的鮮豔桃紅,讓它
又擁有一種台式濃烈。

273

[梅、竹]

梅花與竹子像插花藝術般的組合圖案，
這種插圖式的構圖就像傳統被單花布裡
單一牡丹花叢的連續重複一樣，只是以
竹子為主的花樣顯得比較中性、陽剛，
不像大紅牡丹花叢的女性與陰柔。

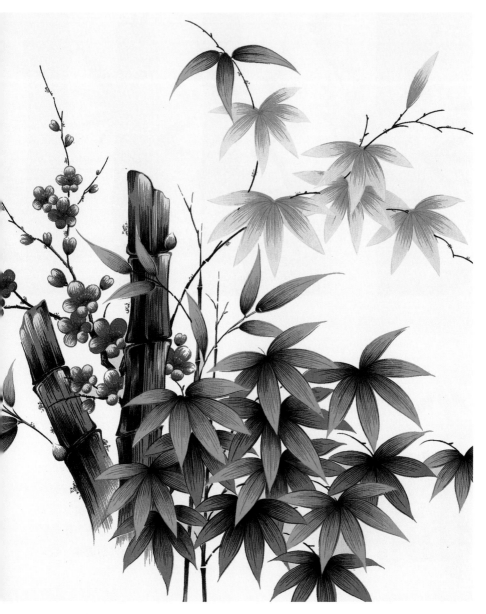

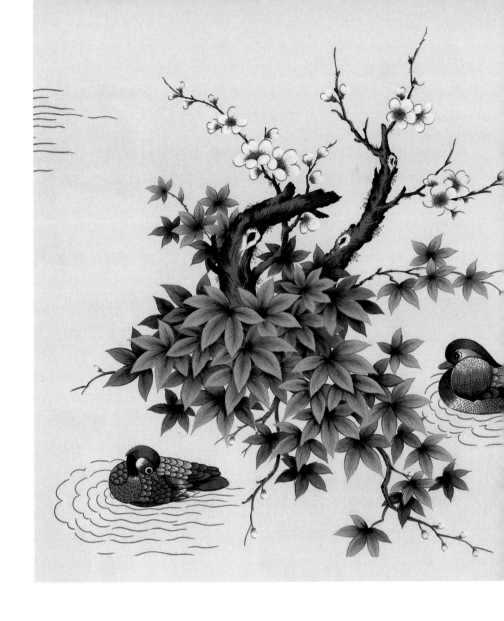

274

[梅、鴛鴦、楓]

將梅花剪枝與戲水鴛鴦剪接在同一
張畫面，這種似曾相識的圖案在其
他窗簾布款式裡也出現過，這系列
不斷相互模仿與套用的圖案，也可
以說是一種文化傳承吧！

275

[長尾鳥、梅、相思樹林]

梅花與相思樹林交織，兩隻長尾鳥（天堂鳥）
比翼而飛，這些花鳥植物到底是什麼學名並不
重要，因為在圖案設計的世界只有造型、色彩
與象徵等美學的意義。

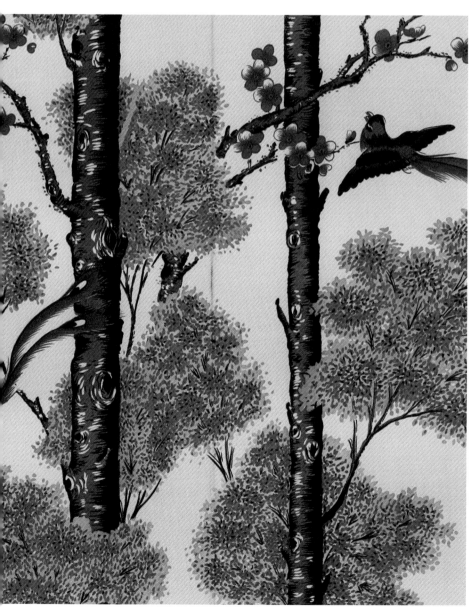

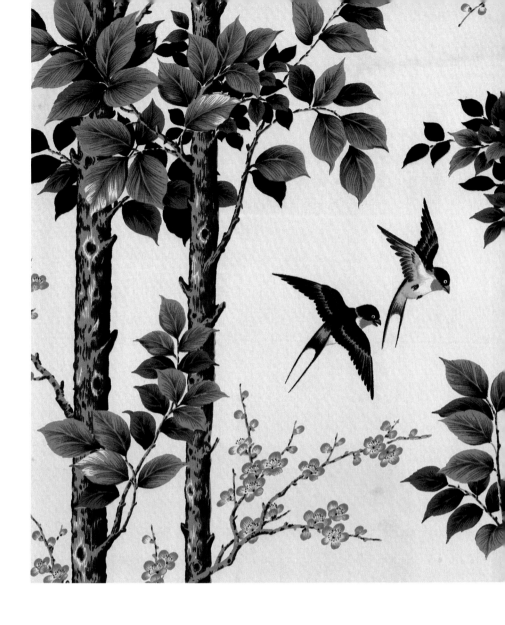

276

［燕子、梅、紅葉樹林］

台灣常見的雨燕比翼雙飛在一片紅葉
樹林裡，梅花用綠色以對比紅葉，這
種大膽的配色突破寫實，將傳統花布
帶進現代化的裝飾主義新視界。

西洋風景

───烏托邦城堡

這些被在地化的

西洋烏托邦山水風景畫充滿台味,

它是一種台灣品味的西洋美景,

曾經是我們對西方世界美好生活的想像……

　　西洋風景畫面傳達出我們對西方世界的一種憧憬與學習，西洋花園與城堡、山林洋房與風車、天鵝、飛鳥與駿馬……這些傳統西方名門貴族與富豪地主才享有的高級生活畫面，曾經是我們對西方世界美好生活的想像，它們就像西洋童話故事般映入我們的窗簾。

　　這些被在地化的西洋烏托邦山水風景畫充滿台味，它是一種台灣品味的西洋美景；就像我們四處興建的遊樂園城堡與休閒渡假村，參考各種西方建築後混搭興建而成。充滿各式異國風情的台灣傳統窗簾布，讓我們仿如置身世界中心、坐擁多重文化、沒有國界與邊界、舉目便可雲遊四方。

277

[古堡山水、四季花圃]

好像傳統四季草花的構圖在這片西洋城堡
山水畫中蔓延成長開來，而西洋城堡風景
就像夢境一般不成比例地出現在畫面當
中，這種超現實的意境拼貼就像童話故事
中的插圖一般，如夢似幻！

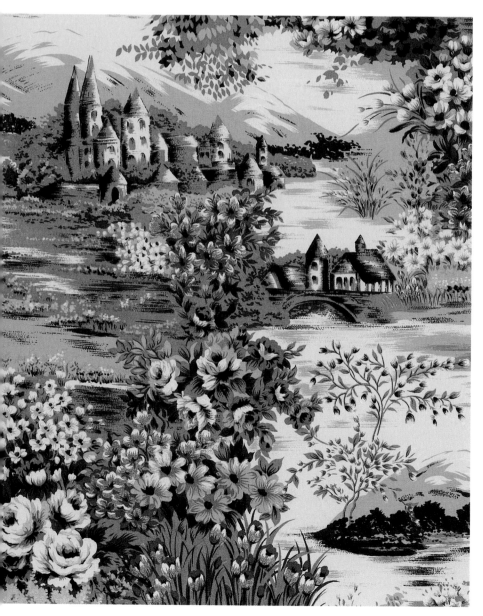

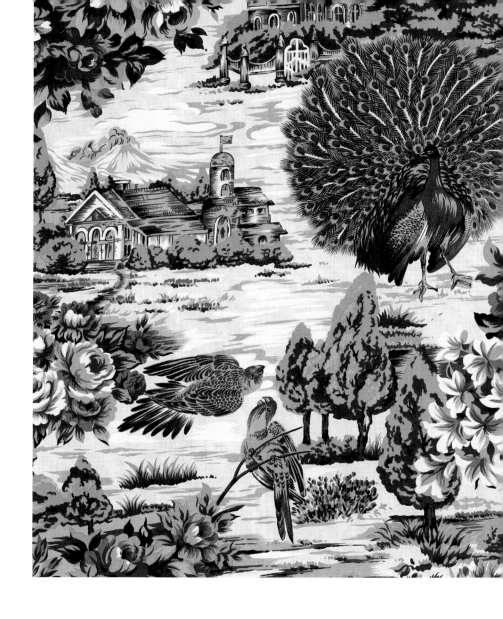

278

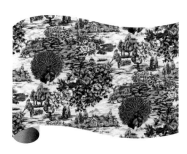

[洋樓、玫瑰、鬱金香、孔雀、鸚鵡]

古堡山水中花卉是畫面主題，西洋花園別墅風景成了配角，一對鸚鵡與孔雀開屏圖案讓這座花園森林顯得更加熱鬧繽紛，就像古典壁紙設計一般，裝飾性風格強烈。

279

[西洋山水、房舍、拱橋、天鵝、花園]

花、樹與西洋山水三者並重，再利用天鵝水景
將畫面空間感拉出來；遠山、房舍與水景花園
終於形成了遠、中、近三景一體，讓如此夢幻
的童話風景看起來比較有空間的透視感。

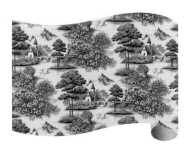

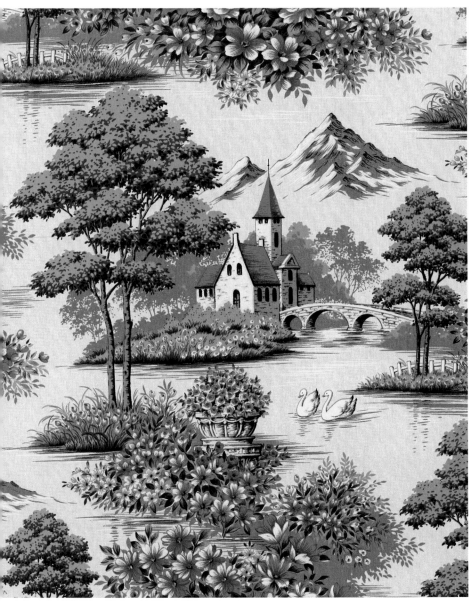

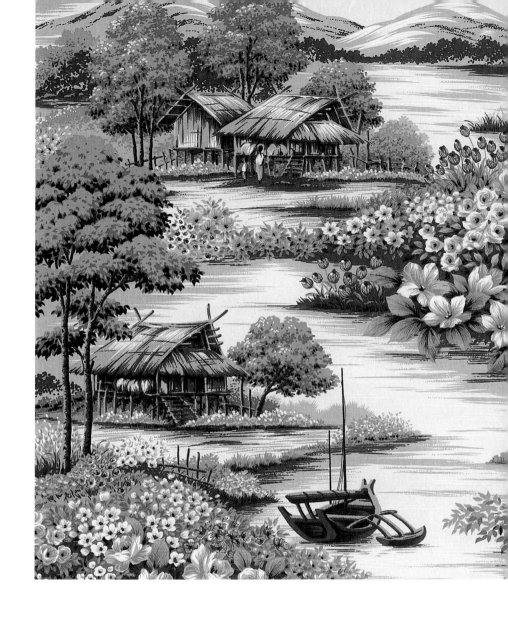

280

[南洋草屋、樹林、花叢、泊船]

遠山近水、高聳的雲朵加上兩座隔水相望的南洋式草屋，前景用一大片花叢不斷往後延伸，讓這款連續構圖的風景畫看起來更加舒緩寫實，草屋前出現人物的畫面就像一幅地方風俗油畫。

281

[西洋城堡、遠山、雲朵、飛鳥、
樹林、水紋]

漫畫式的西洋城堡風景畫，雲朵也是一種
符號化的卡通模樣；而漫畫與卡通是同一
個英文字源cartoon，這種源自西洋漫畫的
卡通圖案用在西洋風景主題中相當貼切，
就像一張西方童話故事的場景布幕。

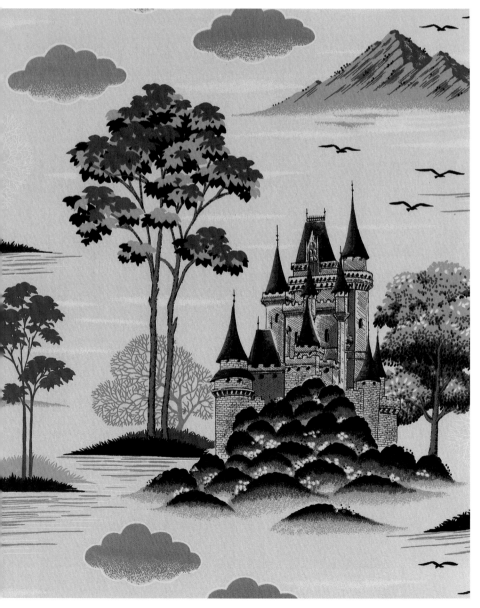

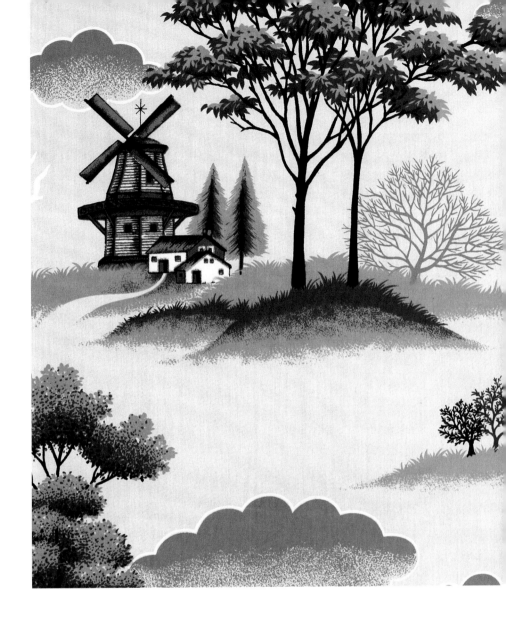

［西洋農舍與風車房風景］

卡通式的風景漫畫圖案，鄉間郊區
的風車農舍，樸實可愛，具有親和
力。這張使用了大量的綠色系窗簾
布，彷彿一道門窗上的綠化工程。

283

[圓頂城堡、遠山、樹林、花圃、
泊船、英文字]

遠山、伊斯蘭教的圓頂城堡、泊著船的
水中花園，遠、中、近三景為一個構
圖。西洋漫畫就是強調一種陰影層次與
高度反差效果，讓畫面變得誇張醒目，
讓窗景更加美麗與奇幻。

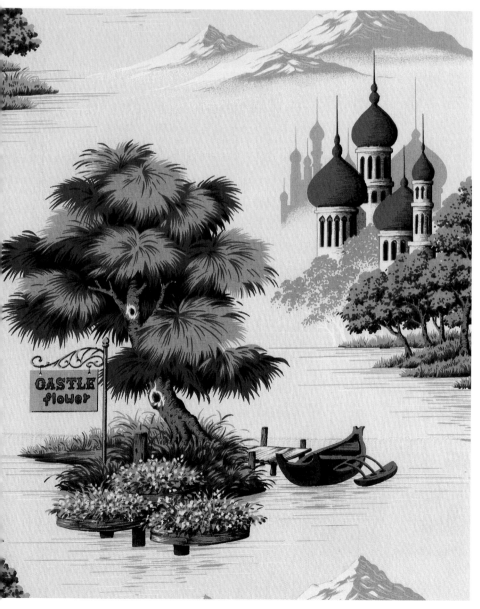

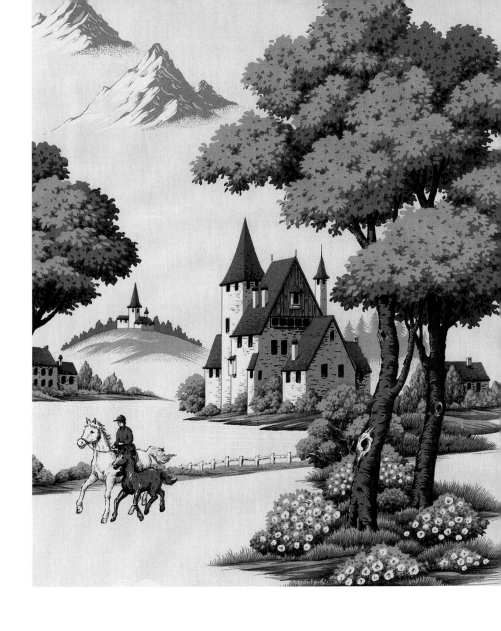

284

[郊區小徑、騎馬、遠山、洋樓]

遠、中、近三景一體的構圖，畫中出現
騎馬人物，為原本只是布幕風景的平面
舞台增添人氣與故事性。

285

[梧桐葉、城堡、
遠山、近水、天鵝]

像傳統紅葉造型又像梧桐串枝的花圈圖
案，有如鏡框一般將西洋童話景致裱背
起來，這種鏡花水月的構圖方式讓人有
種彷彿置身夢境的錯覺。

286

[西洋圓頂涼亭、牡丹、鬱金香、菊、草花、樹林]

牡丹四季花叢變成西洋花圃景觀般與西洋庭園風景結合在一起，這種中、西圖案的自然地融合，就像中西混血兒，聰明漂亮。

植物

從山林樹木到花卉草葉，

從具象到抽象、寫實到寫意，

這些窗簾布上的花草樹木就像逆光中的植物，

一直都是圖案設計上的永恆表現。

逆光的花草樹木

　　當我們望向窗外，必然會想看到自然界美麗的綠色畫面，使得花草樹木自然而然成為門簾或窗簾上最重要的主題；但是當我們從室內望向窗外，這些窗簾布上的花草樹木就像逆光中的植物，背對著陽光而存在，它們是我們個人獨占的室內風景。

　　隨著時代品味的變化與居住空間的需求，這類以花卉與植物為題材的設計式樣在傳統窗簾布上的變化也越來越豐富，從山林樹木到花卉草葉，從具象到抽象、寫實到寫意……而植物四季的豐富色彩與形狀變化一直都是圖案設計上的永恆表現，它們定格在傳統窗簾布上，讓室內生趣盎然，猶如永不凋謝的長青樹。

287

[楓樹林]

反映出深秋入冬時節的這片豔麗火紅，
讓人想到落日前壯麗的晚霞，是入夜前
的一道迴光返照；而入冬前的這片楓
紅，令人感受到炎夏最後的餘溫依然留
在這些火焰般熱情的紅葉當中。

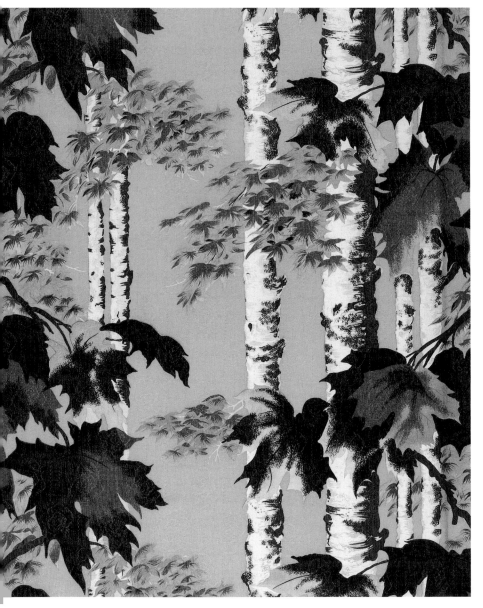

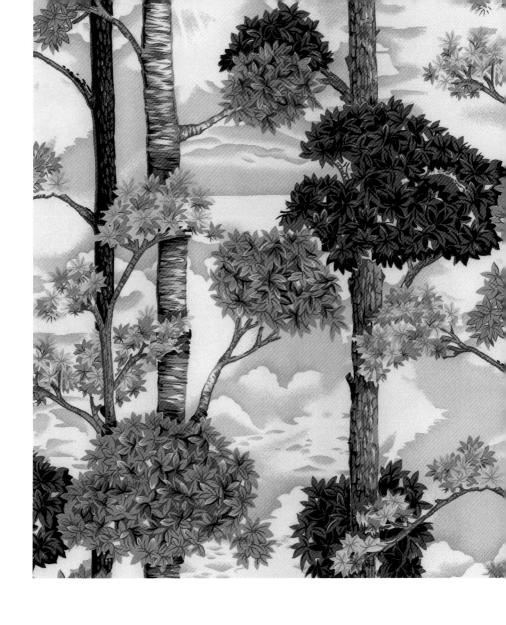

288

[楓葉紋樹林、粉色風景底紋]

傳統的楓葉紋樣聚集的綠色樹林子。六
種深淺不同的綠色與大小樹叢配置得錯
落有致，像是夕陽霞光雲霧般的粉色嫣
紅形成的逆光遠景，更將這片充滿生氣
的綠林子襯托得詩意盎然。

[楓葉紋、霞雲紋]

日本傳統紋樣當中常見的霞紋，又稱工字霞，這款以紅葉紋為主的紅底霞紋楓葉圖案，只用兩種紋樣與大紅色底色就充分反映出秋日晚霞的光景，手法高明；東方藝術運用象徵的物形與隱喻的色彩就能點出無法言喻的氣象萬千與內心情感的波動。

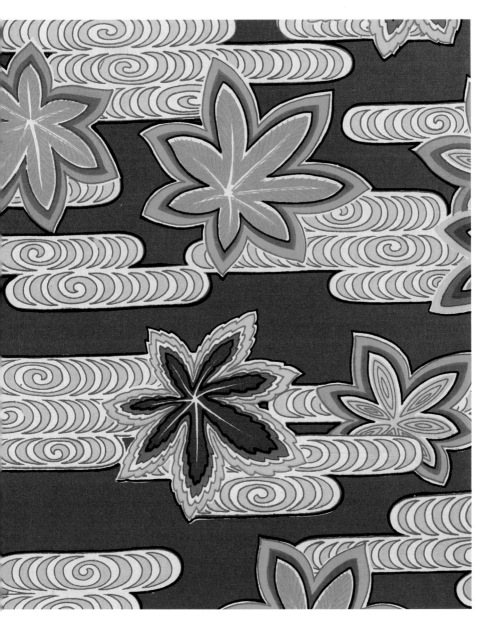

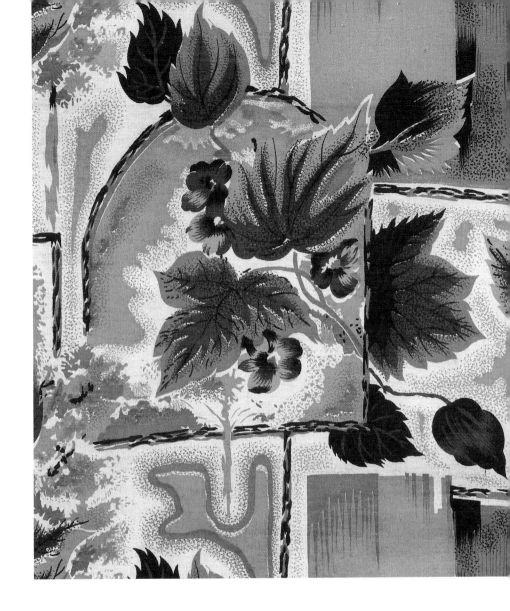

290

[綜合葉形、變色葉、不規則矩形]

窗外看似積雪或是充滿著濃霧般水氣的溫室花
房，窗上爬滿藤蔓植物的葉子似乎也都轉換成
秋、冬氣候的色澤，這款風格化的窗簾布風景
使用層次豐富的大地色系，讓我們的室內一年
四季都能看見大自然變化的風景。

291

[各種葉形、矩形]

台灣傳統花布圖案設計常用的連續矩
形，背景裡加進一層各款樹葉形暈染
效果的陰影圖形，讓這款枯黃色系的
落葉圖案有種在空中飄盪與時光剪影
般的空間律動感。

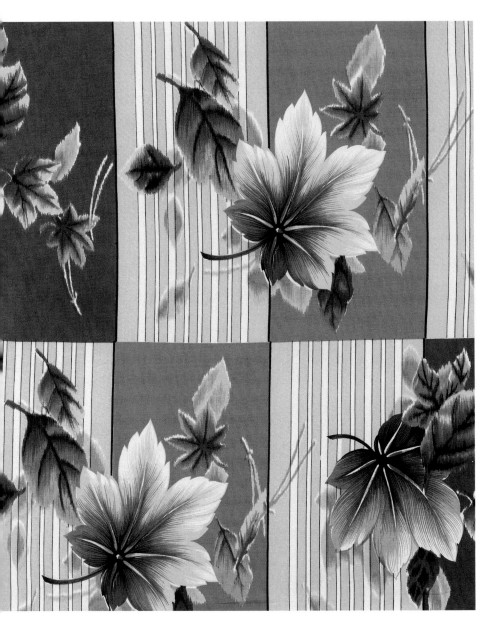

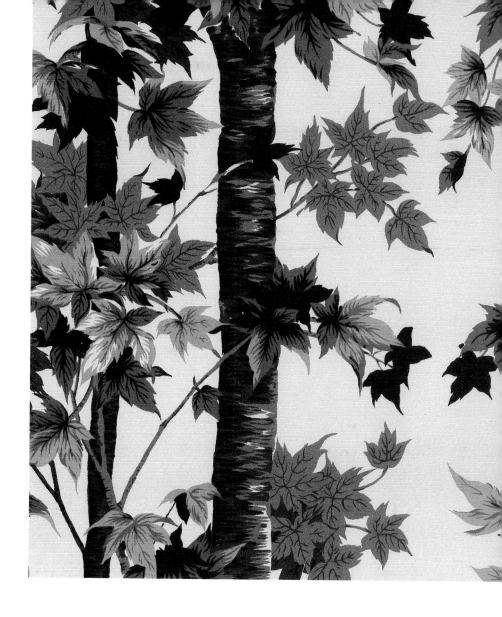

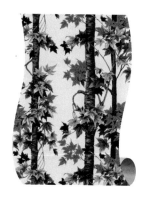

292

[楓葉林]

自古以來,「深秋楓紅」就是文學與繪畫藝術
當中深受喜愛的自然題材。秋天的風景意境總
是帶有一股蕭瑟感傷的文人氣息;而楓紅時節
飽滿豐富與豔麗多重的色彩更成為許多繪畫者
熱情揮灑的絕佳對象,因此紅楓在傳統窗簾布
花樣中可說是最佳人緣獎的大自然佳麗。

293

[黃花樹]

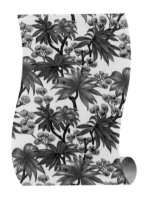

遠看像是欒樹又像緬梔的不知名植物，
這種從寫實變寫意所描繪出的熱帶植物
看起來似曾相識，因為用色用筆粗獷，
帶有一股溫熱的亞熱帶風情。

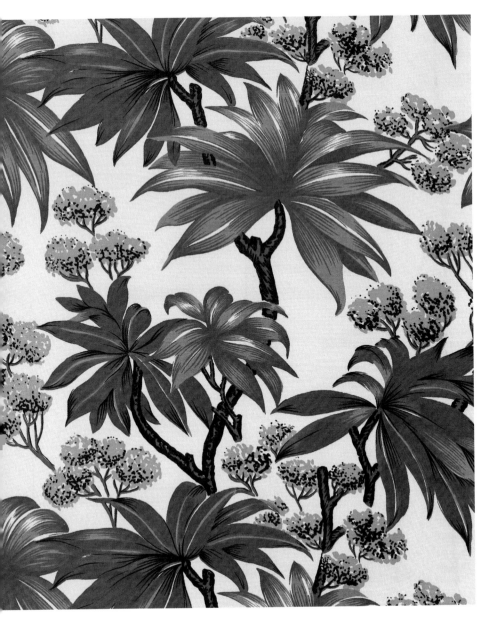

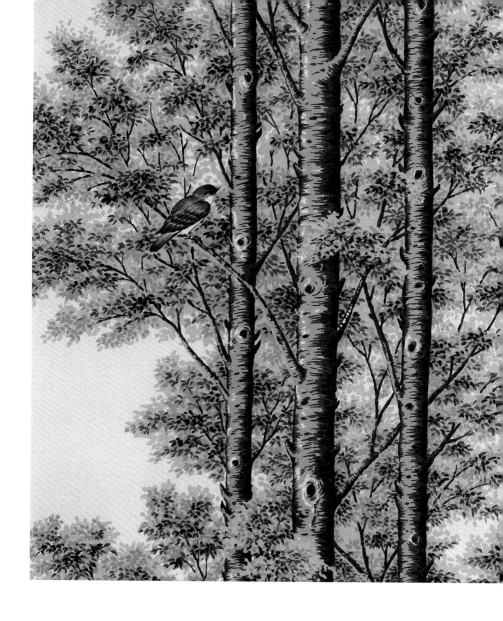

294

[樹林、棲鳥]

橘黃色的樹林有股秋冬季節清冷安靜的氣息，休憩停留的雀鳥與這片金黃色的樹林，又像是夕陽西下時折射出的落日餘暉，反映一段燦爛又寧靜悠美的片刻。

295

[觀葉植物、草葉]

像是俗稱大天使的觀葉植物，加上黃色小
葉圖案作陪襯，用色簡單有力，是近年新
款的傳統窗簾布，具有一股新潮自信的普
普風氣息。

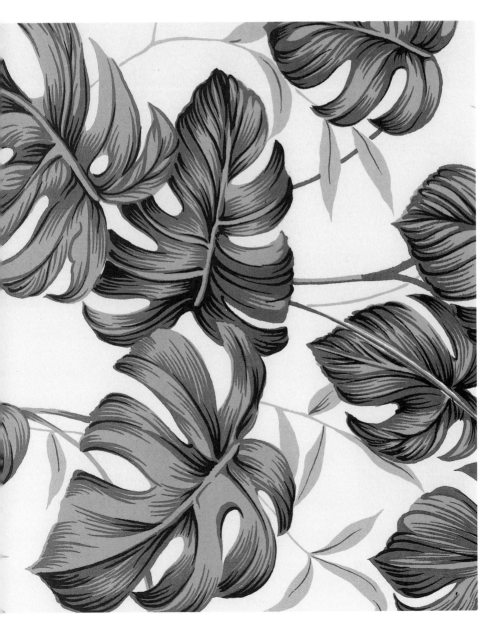

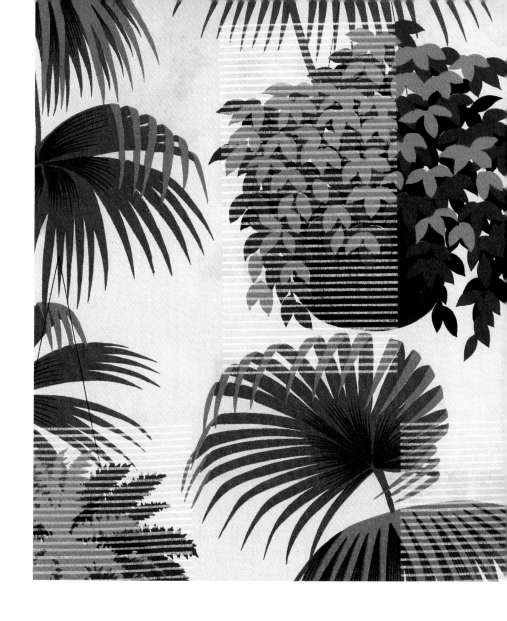

296

[棕櫚葉、綠色盆景、白色細紋]

筆法熟練的棕櫚葉紋樣搭配兩種綠色盆栽的圖
案連續，再運用白色橫紋細線製造出一種光影
變化的效果，就像隔著竹簾子，望向室外深綠
色的熱帶植栽。

297

[花草叢]

用一種水彩畫渲染筆法處理的這款大
中小花叢圖案連續，彷彿雨中即景，
也是一種混合著新藝術裝飾主義的普
普風時代流行產物。

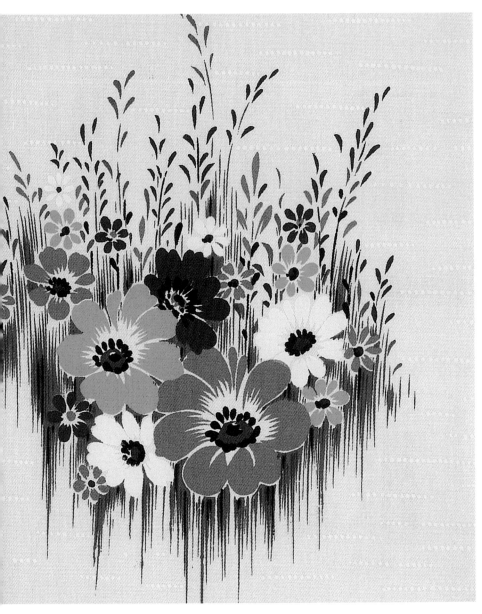

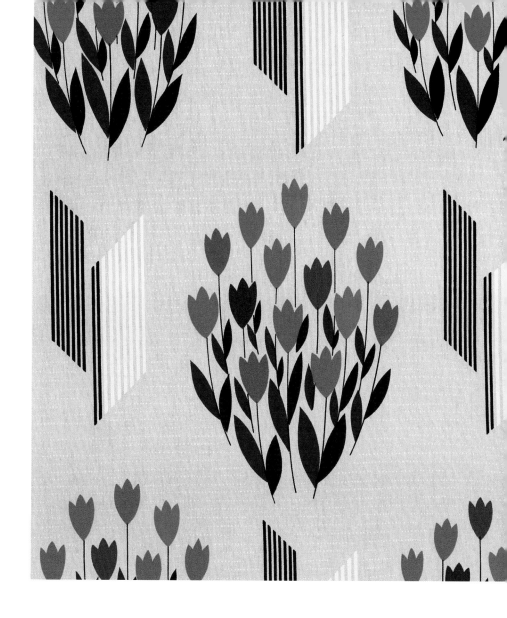

298

[鬱金香、黑白條紋]

黑色與白色條紋構成的虛線斜矩形，穿梭在大
中小三個圖案花叢間，混搭出一種西方構成主
義風格的普普風花布。

299

[葉形、菱形、線條]

••

充滿普普風格的簡單平面，西方現代的構成
主義與裝飾主義深受東方藝術文化的影響，
葉形植物與幾何圖案彷彿東方遇見西方，浮
世繪與抽象畫的東西文化混生品種。

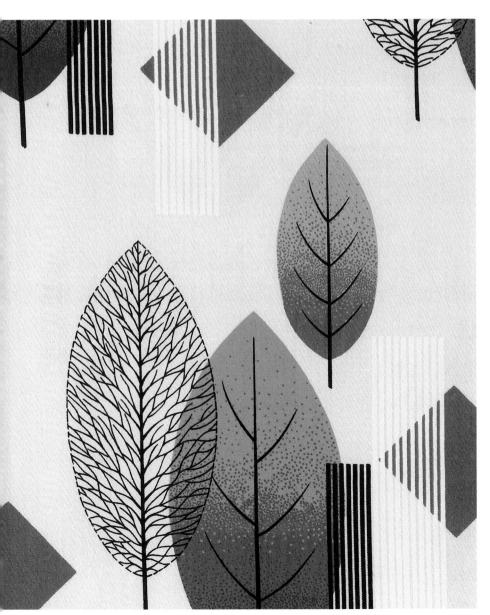

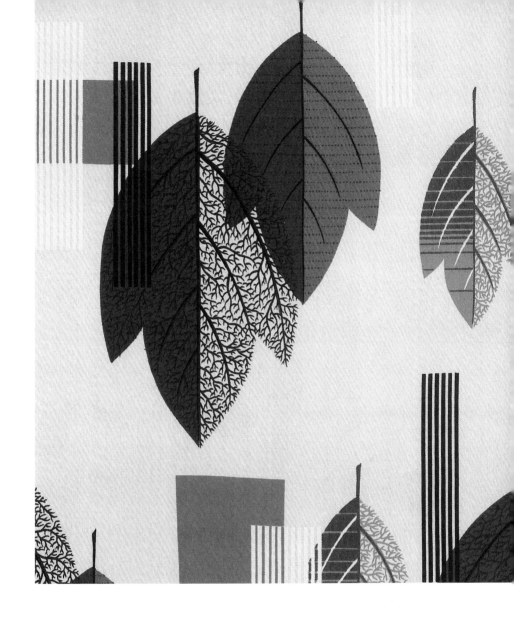

300

[葉形、矩形、線條]

紅色的葉形紋樣交錯數款變化的幾何圖形，
同樣是一種現代構成主義的裝飾性普普風
格，從前面幾款較古典的楓樹表現技巧到最
後這款抽象幾何構成的秋色意象圖案，我們
可以發現台灣傳統花布設計具有現代多元文
化的混雜性與跳躍性。

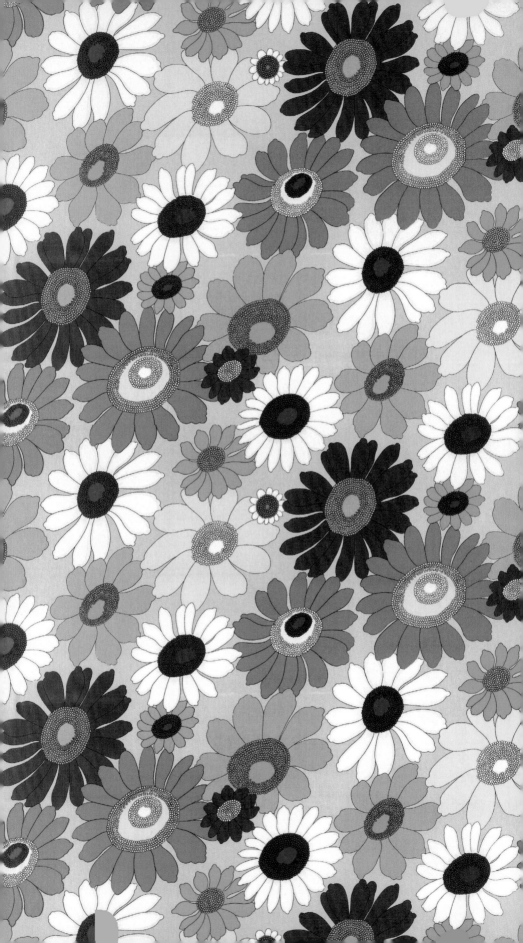

延伸欣賞

more patterns

408

408 *more patterns*

1 常見的花布類型	**花束、花叢** Bouquets & Bundled Flowers	301	302

303	304	305	306
307	308	309	310
311	312	313	314
315	316	317	318
319	320	321	322
323	324	325	326
327	328	329	330
331	332	333	334

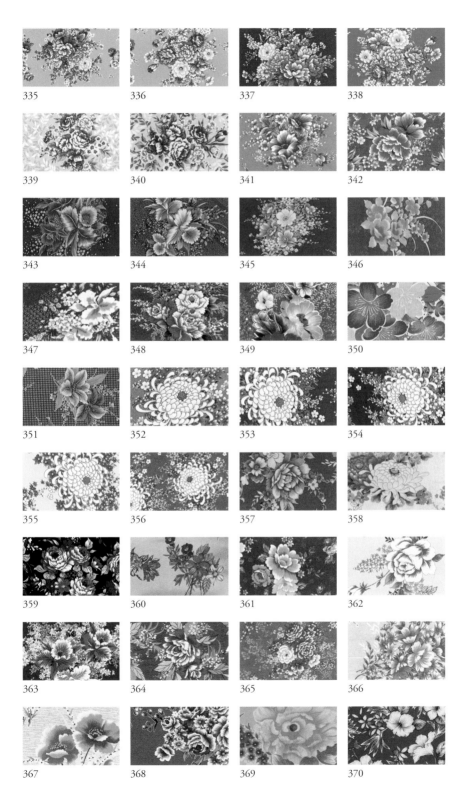

335 336 337 338

339 340 341 342

343 344 345 346

347 348 349 350

351 352 353 354

355 356 357 358

359 360 361 362

363 364 365 366

367 368 369 370

408 *more patterns*

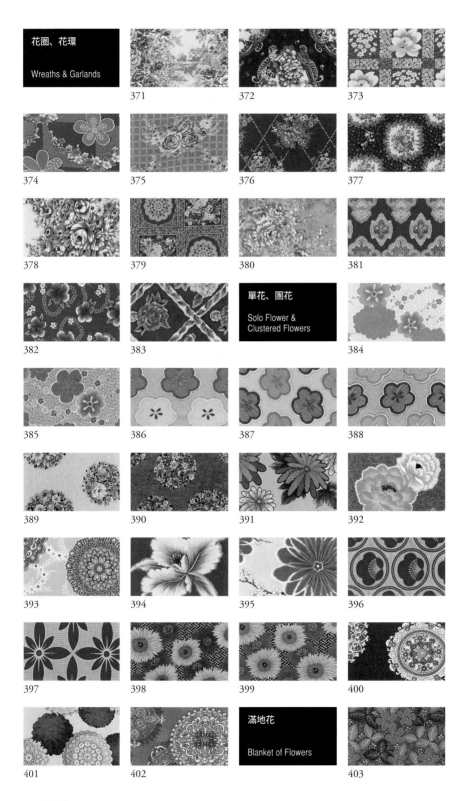

花圈、花環
Wreaths & Garlands

371

372

373

374

375

376

377

378

379

380

381

382

383

單花、團花
Solo Flower &
Clustered Flowers

384

385

386

387

388

389

390

391

392

393

394

395

396

397

398

399

400

401

402

滿地花
Blanket of Flowers

403

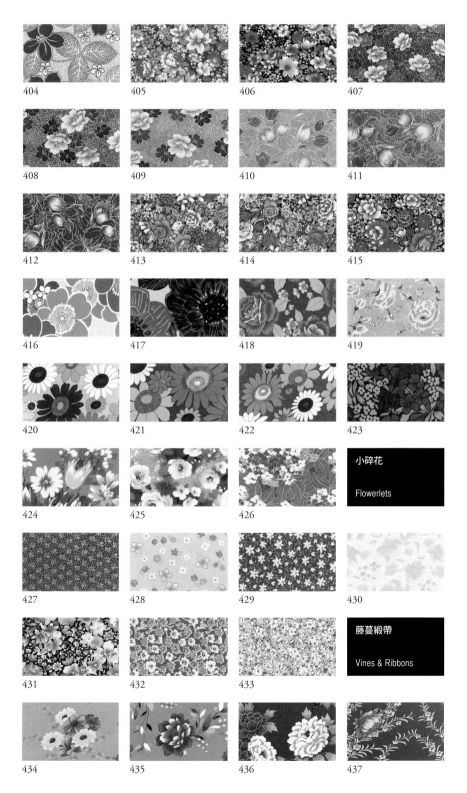

404

405

406

407

408

409

410

411

412

413

414

415

416

417

418

419

420

421

422

423

424

425

426

小碎花

Flowerlets

427

428

429

430

431

432

433

藤蔓緞帶

Vines & Ribbons

434

435

436

437

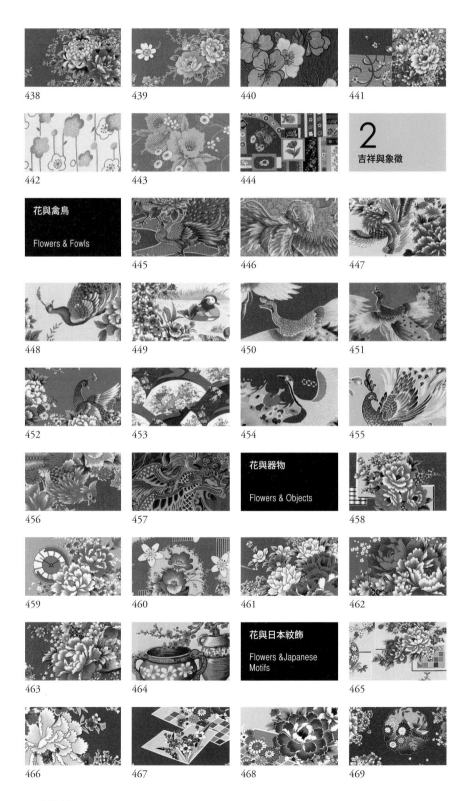

438

439

440

441

442

443

444

2

吉祥與象徵

花與禽鳥

Flowers & Fowls

445

446

447

448

449

450

451

452

453

454

455

456

457

花與器物

Flowers & Objects

458

459

460

461

462

463

464

花與日本紋飾

Flowers &Japanese Motifs

465

466

467

468

469

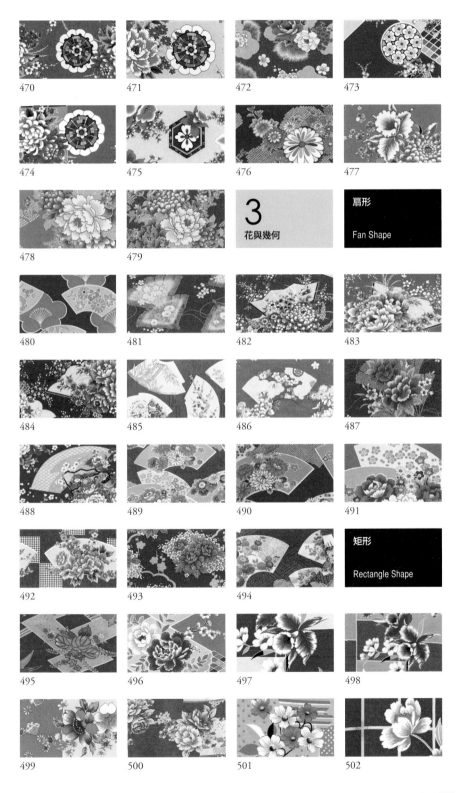

470

471

472

473

474

475

476

477

478

479

3

花與幾何

扇形

Fan Shape

480

481

482

483

484

485

486

487

488

489

490

491

492

493

494

矩形

Rectangle Shape

495

496

497

498

499

500

501

502

408 *more patterns*

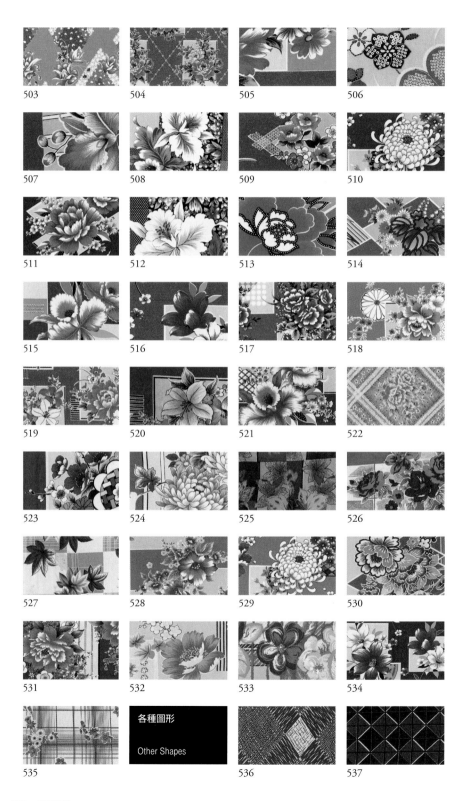

503

504

505

506

507

508

509

510

511

512

513

514

515

516

517

518

519

520

521

522

523

524

525

526

527

528

529

530

531

532

533

534

535

各種圖形

Other Shapes

536

537

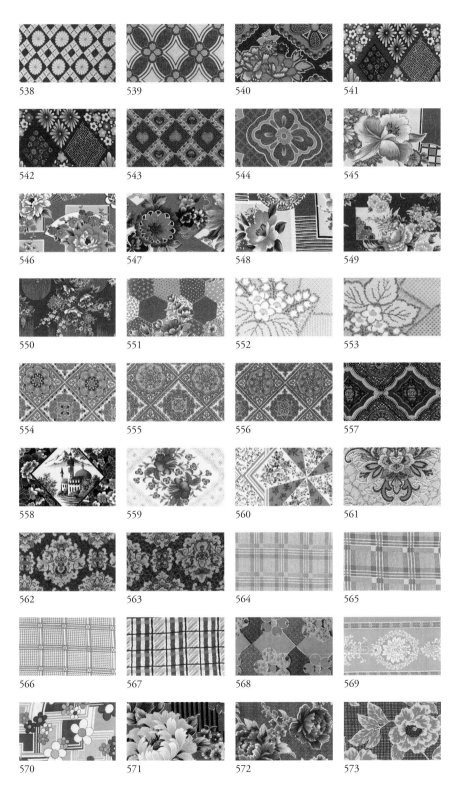

538

539

540

541

542

543

544

545

546

547

548

549

550

551

552

553

554

555

556

557

558

559

560

561

562

563

564

565

566

567

568

569

570

571

572

573

408 *more patterns*

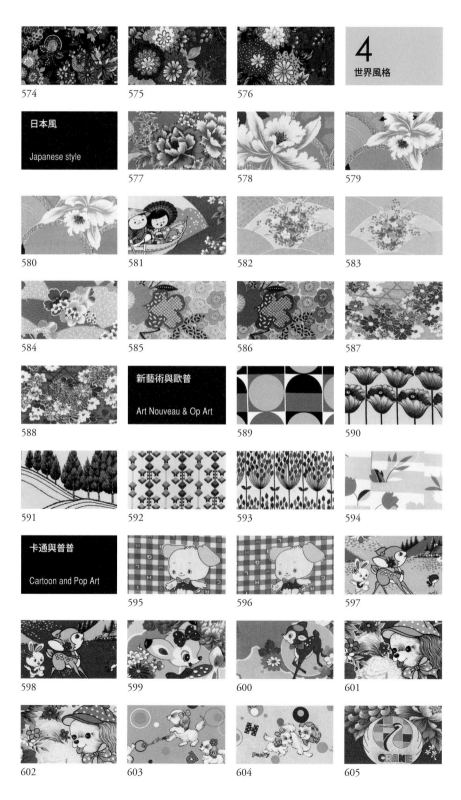

574

575

576

4

世界風格

日本風

Japanese style

577

578

579

580

581

582

583

584

585

586

587

588

新藝術與歐普

Art Nouveau & Op Art

589

590

591

592

593

594

卡通與普普

Cartoon and Pop Art

595

596

597

598

599

600

601

602

603

604

605

606

607

608

609

610

611

612

613

614

615

616

617

618

619

620

621

622

623

624

625

626

627

628

629

630

631

632

633

634

635

636

637

638

639

640

641

642

643

644

645

646

647

648

649

650

651

652

653

654

655

656

657

658

659

660

661

5

特色窗簾布

台灣新山水

New Visions from
Taiwan

662

663

664

665

666

667

668

669

670

梅竹花鳥

Plum, Bamboo,
Blossom & Fowl

671

672

673

674

675

676

677

678

679

680

681

西洋風景

Western Landscape

682

683

684

685

植物

Flora

686

687

688

689

690

691

692

693

694

695

696

697

698

699

700

701

702

703

704

705

706

707

708

藏
Treasure
001

花 樣 時 代
台灣花布美學新視界
Taiwan Chintz Patterns

作者　　　　　　陳宗萍

攝影　　　　　　劉信佑

總編輯　　　　　黃靜宜
專案主編　　　　陳淑華
編務行政統籌　　張詩薇
美術設計　　　　林秦華
協力編輯　　　　高竹馨
協力美編　　　　邱睿緻
企劃　　　　　　叢昌瑜、葉玫玉

發行人　　　　　王榮文
出版發行　　　　遠流出版事業股份有限公司
地址　　　　　　台北市100南昌路二段81號6樓
電話　　　　　　02-2392-6899
傳真　　　　　　02-2392-6658
郵政劃撥　　　　0189456-1
著作權顧問　　　蕭雄淋律師
法律顧問　　　　董安丹律師
輸出印刷　　　　中原造像股份有限公司
2012年10月1日　　初版一刷
行政院新聞局局版臺業字第1295號
定價800元　　　　推廣價599元

國家圖書館出版品預行編目（CIP）資料

花樣時代：臺灣花布美學新視界 / 陳宗萍著. -- 初版. -- 臺
北市：遠流, 2012.10
　　面；　公分. -- (藏Treasure；1)
　　ISBN 978-957-32-7064-5(平裝). --
　　ISBN 978-957-32-7065-2(平裝附光碟片)
　　1.印染 2.圖案
　966.6　　　　　　　101018147